粤劇「桂派」創始人

金牌小武桂名揚

寫在前面的話

·桂仲川·

粵劇桂派創始人《金牌小武桂名揚》出版了！

在此引述粵劇史評家、廣州中山大學教授何梓焜先生《關於金牌小武桂名揚的聯想》一文中所說：「桂名揚並沒有像他的名字那樣名揚千古。廣州的粵劇人不應該忘記他，在粵劇界，他應該有一個崇高的位置。」

我一直有留意香港有關粵劇在上世紀二十年代至五十年代的評論，可惜，不知是甚麼原因，對父親的記錄真是寥寥無幾。且莫說「崇高」，是連一個位置也沒有！

本書的目的在通過大量的歷史圖片及資料，加上樸實的文字描述，將父親的一生作一個比較全面及完整的記載，把他的劇藝生平真實地展現在讀者眼前，當中絕大部份圖片及資料是從未公開刊登過。書中所刊登的演出廣告圖片，除了看到父親一生中所走過的道路之外，就像一齣無聲的紀錄片，記載了上世紀的二十年代至五十年代省港澳及南洋和美加粵劇的輝煌時期，亦幫助讀者了解上世紀二十年代至五十年代粵劇盛況所不為人知的伶人伶事。

父親的劇藝生涯，大致上分為六個階段：

一、1920年至1929年，是父親十一歲至十三歲一邊求學一邊學藝的時期。此後，父親盡力汲取粵劇前輩及名伶薛覺先、馬師曾的演技精華，去蕪存菁，加上勤奮用功，劇藝日趨成熟。

二、1930年至1939年尾，正是父親劇藝生涯最光輝燦爛的年代，正值英年的父親，從一個七幫小武，通過不懈的努力與對粵劇的熱誠，成為第一個在美國獲贈十四兩金牌的粵劇男伶。這時期父親可謂「南征北戰」、「載譽歸來」、「台期不斷」、「萬人空巷」。

三、1939年尾至1951年，這時期父親遠赴美國及加拿大登台，由於太平洋戰爭爆發，無法回國，繼續留在美國、加拿大演出，並多次參加救國義演，獲得行內外的好評。

四、1951年至1953年，父親於1951年夏由美國回香港，和馬師曾、紅線女合組「大三元劇團」（意即三大台柱）在香港高陞戲院及九龍普慶戲院登台，當年華僑日報是這樣報導的：「金牌小武桂名揚、丑生之王馬師曾，香港

粵劇以來初度攜手，領導大三元劇團，頭台第一響禮砲，重新整編《冷面皇夫》。」戲院外佈置寫有「桂名揚」的大型霓虹燈。在1952年父親帶領「新星劇團」回廣州及佛山演出時，戲院的大型花牌上寫「名揚中外振新聲」。及率領由澳門殷商何賢先生為班主的「寶豐劇團」在香港、澳門及南洋等地登台，轟動一時。

五、1954年至1957年，這時期父親雙耳失聰及身體多病，已絕跡舞台，及後更因貧病交加，需遷至有「香港貧民窟」之稱的九龍塘窩打老道模範村居住。父親在貧病交加時，更面對家庭變遷，令他在香港渡過了非常痛苦的時期。這時期，他沒有工作，沒有金錢，唯一感到慰藉的就是他身邊的孩子：幾歲的我……

六、1957年至1958年，這時期父親終於離開香港，回到廣州，並受到廣東省粵劇團重用，擔任藝術顧問一職，但未幾即病重，於1958年6月15日逝世，享年49歲。

6月15日正是香港傳統的「父親節」……無言……當時天真的我還以為「父親在睡覺」。

劇評家林天岳曾說：桂名揚擅演袍甲戲，威武俊俏，身型出手，威盡全行。任劍輝以桂名揚劇藝為師，自她魂歸道山之後，後繼無人，桂派藝術已成絕響。（摘自《明報》海外版2007年9月12日）

父親在1957年10月26日接受「大公報」專訪時談到，他「除了擔任廣東粵劇團的正常工作之外，將盡可能將腦海中記憶的數百種傳統劇目紀錄下來。」又說，他「十一歲開始學戲時，師傅教給他的東西，沒有劇本，全憑記憶。以後上演多了，所以直到今天還沒有遺忘。」筆者收藏的一本由著名編劇家和撰曲家麥嘯霞編寫，由「廣東省、廣州市戲曲改革委員會」重印的《廣東戲劇史略》所列，父親的首本戲包括《冰山火線》、《桐宮雙鳳》、《一把檀香扇》、《未央宮》、《嫡血柴蒲關》、《天下英雄》、《魔殿陽光》、《冷面皇夫》、《禁城奪艷》、《三取珍珠旗》、《活命琵琶》、《火燒阿房宮》、《紅俠》、《梁天來》、《綠牡丹》、《皇姑嫁何人》、《馬超招親》、《夢斷胡笳月》、《慶鬧春宵》、《縮地減相思》、《吞金滅宋》、《淒涼秦宮月》、《春滿人間》等等。而在三十年代，父親憑《趙子龍》一劇在美國技驚四座，是在美國獲頒金牌的第一個粵劇男伶！父親十三歲學戲，在舞台上這三十多年，演過名劇無數，腦海中的「數百種傳統劇目」應是昔日粵劇極為豐

富的史料，但不幸回穗不久即病重，最終撒手人寰，腦中的「數百種傳統劇目」亦隨他而去，不能不說是廣東粵劇的重大損失。

粵劇史評家黃曉蕙女士之《梨園折桂，名揚四海》一文提到，父親在1957年回穗擔任「廣東省粵劇團」藝術顧問時，「並將經數十年收藏整理的三箱曲本和二十多個古老排場的紀錄全本捐送出來，悉心培養後進，扶掖新人。」如今，這些極為珍貴的粵劇資料又身在何方？抑或已隨著那些年的浩劫早已灰飛煙滅？⋯⋯

父親的一生雖然短暫，但他對粵劇表演藝術的貢獻，是沒有人可以否定的。

亦是因為父親在梨園人緣甚佳，當我八十年代憑在香港出生證明獲得內地有關部門批准回到香港，當時港英政府的移民政策是除了持有效的香港出生證之外，還要有香港兩名朋友作擔保。我自隨同父親於1957年離開香港返大陸後，一直至八十年代初才回香港，到哪裡去找擔保人呢？

不久，我有幸到跑馬地拜訪任姐任劍輝和仙姐白雪仙，當時興姐（任姐和仙姐的工人）開門，我一進任姐家，就見任姐和仙姐從房間出來，任姐緊握著我的雙手，興奮地說：「仲川你落咗嚟就好喇，你媽咪少嫻（區楚翹）是我的朋友，而你爸爸更是我的偶像！」我永遠記住這幾句話。短短幾句話，已令我感動不已。隨後仙姐也熱情地招呼我坐下，並吩咐興姐沖茶。閒談中，當任姐得知我要找兩位擔保人時，即刻說：「冇問題，我幫你」，隨即拿起電話，原來她是找粵劇名伶麥炳榮先生，讓他做我的擔保人，麥炳榮一口答應。

過幾天我和麥炳榮先生約好在中環李寶椿大廈人民入境事務處見面時，還有另一人和他同來，他就是黃炎先生（香港著名粵劇班政家）。當入境處職員問：「你們有冇飲過他的滿月酒」？他們異口同聲地說：「梗係有啦！」⋯⋯父親一生的成就和人緣令他朋友眾多，這福蔭令我得到長輩們的相助，我至今難忘！

我亦有幸曾經去拜訪蝦哥羅家寶先生，他見到我第一句話就是「亞弟（我小時候的乳名）！」我恍惚時光回到1957年的廣州，當時我正和父親及梁蔭棠在酒家飲茶，蝦哥也趕來見我父親，父親對蝦哥說：「阿蝦你就好啦，八哥冇用囉冇用囉！」蝦哥即時淚流滿面，多番安慰。蝦哥對父親亦師亦友的感情，從拜讀他的《藝海沉浮六十年》與程美寶教授編撰的《平民老倌羅家寶》有非常強烈的感受，我對蝦哥敬重萬分！得知蝦哥患病後，我心中不安，帶了參茸

禮品及慰問金於2014年7月專程回穗與堂兄一起到蝦哥府上致候；得知蝦哥病逝消息，我囑堂兄帶上花牌金代我到靈堂致祭，以表哀意。

模範村，香港大部份人都以為是港島的公共屋邨——北角模範邨，但其實在日治時代，當局曾經在位於九龍城附近興建了一條村，以安置由於要興建機場而清拆部份衙前圍村的居民，及命名為模範村，此後越來越多人遷入，村裡絕大多數人都是低下階層，職業以採石、木匠、坭水、屠夫、耕種及叫賣居多，住的是簡陋的木屋、石屋或鐵皮屋，父親帶著我在此曾住了一段頗長的日子，往日的模範村如今只保留一排石屋遺址供人參觀。在此，我感激當年曾收留我們的鍾伯伯，是這位父親的朋友令我們在落難時能有棲身之所，不至於走投無路。當父親帶著我於1957年10月回廣州時，鍾伯伯為了女兒鍾惠芳的將來著想，情願父女分離，也將女兒交託於父親一同返穗學藝。

昔日的高陞戲院位於皇后大道西115號，我經常站在戲院舊址的對街，望著昔日父親曾在此登台的舊地，久久不願離去。這裡，曾經是父親30年代憑《趙子龍》、《冷面皇夫》、《火燒阿房宮》、《冰山火線》及《狄青三取珍珠旗》等首本名劇叱吒風雲、萬人空巷之福地，亦是父親1951年6月19日吐血導致停演「大三元劇團」之傷心地。戲院已不復在，但我感覺父親的身影仍在此徘徊……那「鑼邊滾花」、「叻叻鼓」的威武鑼鼓聲仍在耳邊，我時常陷入沉思……一代名伶，已乘鶴西去。光陰似箭，似水流年，五十多年來，他在天上見盡人間之冷暖薄涼，默默承受了一切，與世無爭，好不唏噓。

差利‧卓別靈的"Limelight"（香港譯作《舞台春秋》）是一部發人深省的影片，我看完這部影片後在想：劇中男主角的起伏一生和最後結局，是否和父親的命運有相同之處？

父親在上世紀的三十年代曾經灌錄過不少唱片，我亦收藏了父親與婆婆關影憐及薛覺先、馬師曾、廖俠懷、白玉堂、白駒榮、唐雪卿、上海妹、譚蘭卿、千里駒、靚元亨、周瑜利、靚榮、子喉七、子牙八、金山丙、嫦娥英、羅慕蘭、廖了了、廖夢覺、倩影儂、陳非儂、陳皮梅、林超群、李雪芳、肖麗章、牡丹蘇、新蛇仔利、靚次伯、靚少鳳、黃鶴聲、黃千歲、任劍輝、白雪仙、鄧碧雲、新馬師曾、譚伯葉等著名老倌的部份民國唱片。在父親眾多的唱腔裡，他與鄭碧影（細碧姐）對唱的《盼君早日凱歌還》是我比較喜歡的唱段之一。細碧姐的聲線嬌柔婉轉、悅耳動聽就不在話下，我亦以音樂人的角度去聽父親的這段唱腔。正如眾多戲人所稱：父親聲線的而且確是「沙沙地」。但

「沙沙地」的聲線，音樂感非常強，真是餘韻悠長，百聽不厭。聽著他這唱段我想像他身穿大靠、背插六旗，那種風流倜儻、剛正不阿的舞台形象，活現現地在我眼前。

我亦探訪曾與父親在1939年灌錄唱片《豪華闊少》，現已近百歲高齡的著名粵劇名伶徐人心女士，她對我父親的評價其中一句：「好聲！」。簡單的一句「好聲」，包含了對樂曲的演繹、音質的控制、咬字的清晰。父親的唱腔絕無「震到飛起」的顫音，亦無「花到無倫」的裝飾音，而是「穩」、「沉」、「清」，亦從不走音，聽得舒服，就是好聲，令大眾所喜愛。加上他的「唱、做、唸、打」功架了得，形成當時粵劇五大流派之「桂派」（其他四派為「薛派」、「馬派」、「廖派」、「白派」）。正如《粵劇大辭典》中所載：「承傳桂派技藝精髓的有梁蔭棠、盧海天、任劍輝、黃鶴聲、黃超武、黃千歲、麥炳榮、羅家寶等等」。

父親擔任班主的「冠南華男女劇團」在1934年至1935年一直在香港及廣東各地演出，同時亦開始灌錄唱片及向影圈發展。最有趣的是在1934年10月，他在高陞戲院演出他的首本戲《皇姑嫁何人》的同時，在中央戲院也在上映由胡蝶、曾三多及父親合演的《皇姑嫁何人》（電影《紅船外史》其中一齣戲）。同樣有趣的是，當《璇宮艷史》（電影《紅船外史》其中一齣戲，由名伶謝醒儂與陳錦棠合演）在中央戲院上映的同一天，新世界戲院也在上映由名伶薛覺先與唐雪卿合演的《璇宮艷史》……真是無巧不成書。而電影《紅船外史》則因向隅者眾，從1934年10月9日上映至1935年7月17日，上映的戲院包括中央大戲院、新華電影院（廣州）、中華電影院（廣州）、北河戲院、太平大戲院、九如坊新戲院、東樂大戲院、光明大戲院、利舞台及香港大戲院，可謂空前絕後。

香港著名粵劇名伶梁漢威先生生前曾經為眾多徒弟教授粵劇的各種鑼鼓點演奏法。他說：「『鑼邊滾花』是桂名揚發明的。桂名揚做《趙子龍》的時候覺得『沖頭大滾花』太淋（軟）了，唔夠威，所以就發明了『鑼邊滾花』。這個遺產很豐富，現在大家都是承受了這個遺產來用，這些前輩真是很大貢獻。」我有機會看他帶領兩位師傅親自示範「鑼邊滾花」，感受這個由父親發明並沿用至今的鑼鼓點，第一次見鑼師傅用兩枝鑼槌用力敲擊鑼邊，發出「冷冷冷…」的聲音，這種敲擊鑼邊發出的音響，強烈顯現「震裂敵膽」及「不寒而慄」之聲！達到趙子龍及武將上場「威風凜凜」，令敵人「望而生畏」之效！

值得一提的是，梁漢威先生在舞台劇《劍雪浮生》中飾演桂名揚一角，和飾演任劍輝的名伶陳寶珠在《桂名揚暗傳功架，任劍輝慧劍斬情絲》一場中，表演精彩萬分，非常多謝他！

　　在編寫本書前後，我的堂兄桂自立（包括其妻何淑明，女兒桂秀明，外孫女盧慧昕）他（她）們早年已分頭搜集了我父親大量資料和唱片10首制成CD光碟，為2008年桂派藝術紀念活動提供重要資料，隨後將資料釘裝成冊，送給有關部門，積極宣揚桂派；出書前後，又提供家史，整理演出年表，提供親身經歷的趣聞軼事，提供父親「事無不可對人言」的手迹，提供桂坫在西樵山寫《觀瀾印月》的手迹。如果說：我是紅花，他就是綠葉，為本書添磚添瓦，出心出力，是我的好助手，實至名歸。

　　至令所有桂子桂孫桂徒桂迷興奮的是，先父對粵劇的貢獻終獲肯定，猶如一片清雨灑在酷熱的大地，相信他們會和我有同一種感覺。

　　金牌小武桂名揚，曾經光芒萬丈，也曾經末路窮途⋯⋯功也罷，過也罷，誰人曾與評說？

　　父親的一生雖然短暫，但是，他為粵劇的付出卻是為世人所肯定的，他的「桂派」粵劇表演藝術成就將永留世上，為後人所讚頌！

自出機杼成一家藝
淺談桂名揚的藝術創造

‧粵劇名伶羅家寶‧

藝術是共通的，演戲和寫畫、書法、賦詩、作文一樣，衡量其價值最重要是看它能否別出心裁，有自己獨創的新意，形成自己的風格。當然，任何藝術都是在前人的基礎上進行再創造，只有根基紮實了，眼光開闊了，積累豐富了，才能有創造的手段，若非如此，便是「無源之水，無本之木」。但是，藝術又貴在創造，一味地重複前人的東西就算學得再好也不如前人，因此，宋代詩人黃庭堅說：「隨人作計終後人，自成一家始逼真」，意思是：老跟著別人跑，那麼永遠都落在別人後面，只有另闢蹊徑，形成自己風格，才能達到真正的高境界。在粵劇裏，桂名揚的藝術經歷和藝術成就最能夠說明這個道理。

上世紀30年代，粵劇史稱為「薛馬爭雄」時代。然而，就在薛、馬兩座「高山」之中，桂名揚卻能異軍突起，自成一派，贏得了行內外的一致認同，並在粵劇史上「薛、馬、桂、白、廖」五大流派佔據重要的一席。桂名揚在粵劇史上有此崇高的地位是有其根據的，這就是他在唱做上都有自己獨特之處，走出了一條與別不同的戲路——文戲武做，通俗地說是穿起袍甲來談情說愛，令觀眾耳目一新。

桂名揚的舞台形象高大威猛，手腳乾淨俐落。特別是當他穿上袍甲時的那種颯爽雄姿，那種凜凜威風，現在粵劇界的演員恐怕難出其右。自他成名後，一直擔任省港大班的文武生，他是我青少年學藝時期的偶像之一。上世紀50年代初，我有幸瞻仰他的舞台風采，並得到他的指教。1952年，我與桂名揚同台演出他的首本戲《冷面皇夫》，開頭照例檢閱全班陣容的例戲《六國大封相》。這晚我「落足眼力」觀察他的身型台步。他真不愧是個表演藝術大家，所扮演的元帥的確是與別不同：他身穿白膠片大靠，插六枝背旗，加上他身材高大，其凜凜威儀，一出場就好像一座山似地迎面壓過來。我看過不少文武生演元帥，我個人認為有三個人給我的印象最深，薛覺先是威武中帶瀟灑；陳錦棠是威武中帶霸氣；桂名揚是威武中帶豪邁。

說到桂名揚自然會想到他所創造的「鑼邊花」。桂名揚早年加入馬師曾的大羅天班擔任第三小武，他非常認真地學習馬師曾的演唱和表演，甚至連他的首本名劇《趙子龍》也學回來，但他不是生搬硬套，而是加以創造、發展。例如出〈甘露寺〉那場戲，馬師曾是「沖頭鑼鼓」上，然後接唱「包槌滾花」，而桂名揚由於他深諳粵劇鑼鼓知識，他改用密打鑼鼓上場，接著表演「踏七星」，再唱

「包槌滾花」，經他一改，就把趙子龍焦急過江、忠心保主、以及大將的威風表現出來。現在，「鑼邊花」已經成為粵劇常用的表演程式，這是桂名揚對粵劇的貢獻。另外，他還創造了「邊打邊唱」的形式，大大豐富了粵劇的表演手段。

　　這次由廣東省文化廳、廣東省繁榮粵劇基金會主辦的「桂派名揚留光輝——粵劇桂派藝術欣賞會」很有意義，聽到消息後，我積極參與演出，與桂名揚的養女劉美卿女士對唱「桂派」名劇《薛丁山三氣樊梨花》中的一段唱腔「冷暖洞房春」，表示一個學習「桂派」的老演員的一份心意，希望大家繼續關心，支援粵劇。謝謝大家！

羅家寶先生於二零一六年四月辭世，
生前指定本文作為本書序言，
原載2008年9月《桂派名揚留光輝》

序　言（一）

與桂大哥合作，使我獲益匪淺

·粵劇名伶徐人心·

　　仲川（桂名揚兒子）請我為《金牌小武桂名揚》一書作序，無奈年事已高，乏於提筆。然我與桂家是兩代情誼，就講幾句感言吧。談起我與桂名揚的合作，距今已有八十餘年了。1939年我在香港與桂名揚合作為百代公司灌錄唱片《豪華闊少》。那時灌錄唱片的機器不像現在的先進，沒有合成功能，所以灌錄前一定要認真準備，桂名揚雖然是大老倌，差不多每天都有演出，但還是抽出很多時間與我對練，力求錄入最好效果。

　　到了1941年，我在美國擔任花旦，在演《珍珠旗》一劇中得以與桂名揚演對手戲。當時雖說不是初踏台板，但舞台經驗尚淺，而桂名揚已是名震省港澳，享譽北美的金牌小武，不免有點緊張心怯。幸好他不但毫無大老倌架子，還像兄長一般，處處提點我，使我消除緊張情緒，很快進入角色。與桂大哥無論是同台演出還是合作灌錄唱片，都使我獲益匪淺。

　　後來，我的好姐妹區楚翹成了桂大哥妻子，楚翹媽媽關影憐又是我的師傅及誼母。我從美國回香港後有段時期住在師傅家。那時仲川才只有兩、三歲，我經常逗他玩，後來我去了澳門，一別就是幾十年了。去年仲川來廣州看望我，見面叫了聲「心姐」，我說不對，你應該叫我「姨媽」才是。看著眼前仲川高大英武的樣子，真有點他父親當年的威武，雖然他沒有繼承父親的粵劇事業，但也是從事藝術工作出色的鋼琴教師，可告慰桂大哥在天之靈了。

　　桂名揚在粵劇界以小武行當稱著，首本戲《趙子龍催歸》更是傳演至今的經典劇碼，自創「鑼邊花」出場威武瀟灑，深得行內讚譽，傳承甚廣。其弟子遍及粵港，如梁蔭棠、任劍輝、羅家寶等。桂名揚不單粵劇演得好，上世紀三十年代在上海還與著名電影演員胡蝶合作，主演了電影《紅船外史》，當時在省港澳電影院創造了票房奇跡。1935年在冠南華班還曾開創台柱與班主共同擔班，開認真、民主，風險共擔之先河。桂名揚十一歲學藝，演出足跡遍及省港澳、美國、加拿大和越南、新加坡等東南亞國家，由於常年勞碌奔波，帶病演出，中年即止步舞台，其後想將技藝總結傳承給後輩也有心無力了，真是粵劇界的損失。現在仲川經多年認真、細心搜集資料，將父親的藝術和人生經歷彙集成書，留存後世，實在是為粵劇界做了件好事。期望該書早日面眾為粵劇藝術添磚加瓦，也祝粵劇這個南國藝術不斷振興繁榮。

<div align="right">——二零一七年三月時年九十八歲於廣州</div>

緬懷金牌小武桂名揚

·中山大學教授何梓焜·

20世紀20年代至30年代是粵劇史上比較興旺的年代，當時形成的薛、馬、桂、廖、白五大流派，表明粵劇的發展出現的大好現象，其實作為粵劇藝術流派，當然包括唱腔，但遠不止是唱腔，而是指完整的藝術表演。什麼是流派？據《辭海》的解釋，是指水的分流，百川派別。派別是水的支流，在學術和文藝方面形成的派別。稱為流派（見上海辭書出版社1979年版第930，952頁）。在學術上不同的流派不僅是指不同的學術觀點，而且是具有不同的比較完整的理論體系。在粵劇方面不同的流派，不僅是指不同的唱腔特點，而是包括唱、念、做、打的一套比較完整的表演藝術。用這樣的標準來衡量桂名揚創立的桂派，是當時五大流派之一是當之無愧的。它有一套比較完整的、具有特別個性的表演技藝，有眾多的弟子和廣泛的群眾基礎，有深遠的歷史淵源和影響力。

一、「薛馬爭雄」中異軍突起，桂名揚自成一派

20世紀30年代，人稱是「薛馬爭雄」時期。所謂爭雄不止是相互競爭，而且相互融合，相互促進，共同發展。在爭雄中異軍突起自成一派的桂名揚，稱為當時薛、馬、桂、廖、白五大流派之一，足證當時粵劇的興旺。

桂名揚幼年就讀於廣州鐵路學校和番禺師範學校，因喜愛粵劇輟學從藝。先後拜優天影班潘漢池和當時有名氣的小武崩牙成為師。他還虛心向同行學習，刻苦研藝，為日後成名打下堅實基礎。早期加入馬師曾組建的大羅天班，從「拉扯」（最下層的演員）做起，後提升為三幫小武。馬師曾主演的《佳偶兵戎》，在內場唱一句「二黃首板」後，沖頭出場一跳，坐在兩個兵卒扛著的木板之上。那兩個兵卒，一個是桂名揚，另一個是陳錦棠。後來這兩個兵卒縈起，組成日月星劇團，一齣《火燒阿房宮》演過後，兩人名聲大振。桂名揚飾演太子丹，穿蟒，鑼邊花上場，武戲文做，令觀眾耳目一新。他善於汲取馬師曾、薛覺先等藝人的表演精華，結合自己的實踐，自成一派。編劇家馮志芬曾說過，桂名揚最擅長披甲談情說愛。羅家寶也說，桂名揚的舞台形象高大威猛，手腳乾淨俐落，開揚撒潑，特別是他穿袍甲的颯爽雄姿，恐怕現在粵劇界還無出其右！（見《藝海沉浮六十年》第51頁）

人稱桂名揚是「薛腔馬形」。桂本人說是「薛腔馬神」。他汲取薛覺先唱腔的精髓和馬師曾表演的神態，形成自己的特色。「桂名揚的表演，威而不露，勇而不躁，沉著穩重，落落大方。其唱功緩急有度，跌宕起伏，尤諳移宮

換羽的法度，有人讚他的唱腔是龍頭鳳尾」。「他是綜合薛、馬藝術之精華而擷取『薛韻』、『馬神』於一身，出神入化，獨樹一幟。後來的梁蔭棠、盧海天、任劍輝、黃千歲、麥炳榮、羅家寶等粵劇精英，都與桂派一脈相承。」（《粵劇明星集》第349頁）

羅家寶初學粵劇時受父啟蒙，以學薛腔為主，接觸桂名揚後發覺自己的聲線音質與桂名揚更接近，便開始向桂名揚學唱和做，從桂名揚那裡汲取了很多東西。桂名揚的唱腔「很有韻味，少用高音，不拖長尾音，收得很「崛」，唱功以爽朗為主，節奏比較快，這就是「桂腔的特點」。（《藝海沉浮六十年》第51頁）我們認真地聽一下桂名揚與紫羅蘭對唱的《拗碎靈芝》及他與韓蘭素對唱的《冷面皇夫》等曲，就不難發現桂名揚的唱腔中汲取了薛腔的精髓，同時又能從桂腔中找到羅家寶蝦腔的出處。粵劇和粵曲就是這樣傳承繁衍下來的，但願不是到此為止。

桂名揚的首本名劇《趙子龍》是從馬師曾那裡學來的。馬師曾演這個戲叫《冇膽趙子龍》。《明心寶鑒》中說，「趙子龍一身都是膽」，為什麼這個戲叫《冇膽趙子龍》呢？這個戲從趙子龍取桂陽開始，再到趙雲保護劉備過江招親，結尾是趙子龍催歸。趙雲取桂陽，原桂陽太守趙範投降，設宴招待趙雲，認作本家，要其寡嫂筵前敬酒，還為其嫂向趙雲求婚。趙雲酒醉，在太守府留宿，趙範之嫂到房內調戲趙雲，遭趙雲拒絕。馬師曾用兩句詩白點題：「趙雲一身都是膽，獨惜無膽入情關」。何非凡曾唱過一首名曲叫《趙子龍冇膽入情關》講的也是這樣的故事。桂名揚演這個戲時，戲名改作《趙子龍》。重點放在保主過江招親的故事。〈甘露寺〉那一場馬師曾用「沖頭滾花」。桂名揚兩次上場都改用密打鑼邊的「鑼邊花」上場，唱的是「包槌滾花」十分醒神。「全戲行都公認桂名揚演趙子龍，青出於藍，勝過馬師曾。由於他的高大形象穿起大靠雄風凜凜，十分威武，行內是無人比得上的」。（《藝海沉浮六十年》第215頁）

二、桂名揚首創鑼邊花，使其舞台形象八面威風

桂名揚和一見笑都是名小武崩牙成的徒弟，一見笑聰明鬼馬，博得師傅歡心；桂名揚為人忠直，年少時長得又高又瘦，不受師傅重視。崩牙成說桂名揚「一枝筷子篤住個芋頭，做棚面（音樂員）差唔多」。因此很少教他身段演技，每逢師兄弟練習排場的時候都叫他掌板，桂名揚很難得到扮演角色的機會，他唯有一面掌板，一面觀察別人表演，刻苦鑽研，練成一身全面的演技，

練就一手好「鼓竹」，無論「封相」、「賀長壽」、「送子」，他都非常嫻熟，打來得心應手，這在粵劇名演員中是絕無僅有的。他能首創「鑼邊花」使演員的表演更加威武，場面更加雄壯，說明他的技藝超群。桂名揚的唱腔「寓剛勁於柔和，抑揚頓挫，動聽得很。他尤以出台時，四旗幌動，靈活如生，人稱他背後四旗也能演戲」。（見《南國紅豆》1994年第3期第49頁）

桂名揚首創的「鑼邊花」在粵劇界沿用至今。早期的高邊鑼鑼邊花的打法是：開始是三下鑼邊（冷冷冷）接著是音樂長音襯「叻叻鼓」，演員上場亮相接打「大滾花」。後來為了襯托劇中人物上場更加威武，把開始的三下鑼邊改為三下鑼心（叮叮叮）接著音樂長音襯「叻叻鼓」上，加上密擊的鑼邊（冷……）。「鑼邊花」基本上是用高邊鑼，文鑼也可以使用，因當年桂名揚主演《火燒阿房宮》曾用文鑼「鑼邊花」上場的，後來桂派傳人梁蔭棠主演的一些戲中也曾使用文鑼「鑼邊花」。桂名揚在《趙子龍》一劇中的「甘露寺」那一場，趙雲兩次上場都用「鑼邊花」上場，唱「包槌滾花」，鏘鏘悅耳，氣勢如虹。「滾花」是自由拍，沒有叮板限制，有些人以為滾花比其他梆黃易唱，其實正因為它節奏靈活，要唱出感情，唱出韻味更加困難。桂名揚在《劉璞吞金》一劇中，有一句「包槌滾花」長達44個字，如果平鋪直敘，照本宣科，就會索然無味，但桂名揚唱得徐疾有致，字字有情，韻味氣勢十足，感人至深。「桂名揚身材軒昂，演戲的台型台風，戲行都認為在薛馬之上。他自創「鑼邊花」出場的功架，威風八面，有氣勢，成為傳統表演的典範，沿用至今。」（《粵劇明星集》第349頁）

三、桂名揚留下珍貴的藝術遺產，值得後輩藝人世代相傳

桂名揚早期加入馬師曾組班的大羅天劇團。「大羅天」解體後，桂名揚遠涉美洲，在三藩市與關影憐、文華妹、黃鶴聲、陸雲飛等組班，在大中華劇院演出。他主演的《趙子龍》顯示出他的不凡身手和精湛的演技。當地華僑以十四兩黃金鑄成獎牌贈送給桂名揚，乃有金牌小武的榮銜。1930年桂名揚從美洲回來，和廖俠懷、曾三多、陳錦棠等組成日月星班，主演《火燒阿房宮》、《冰山火線》、《皇姑嫁何人》等劇。演員陣容鼎盛，各人發揮自己所長，演出水準較高，影響較大，桂名揚進入其藝術的高峰期。抗戰期間重到美洲演戲，抗日戰爭勝利後回來，除在粵港演出外，還到東南亞演出他的首本名劇《趙子龍》、《火燒阿房宮》、《冷面皇夫》、《劉璞吞金》等。演藝生涯日漸成熟，名聲與薛馬齊名甚至在薛馬之上。「薛馬爭雄」的內容之一就是爭人

才，就是以高薪爭聘桂名揚。

20世紀50年代，桂名揚的藝術道路走向下坡。他在吉隆坡演出仍受歡迎。班主請他回香港休息和治病，因醫生用了過量嗎啡，導致桂名揚雙耳失聰，無法登台演出，在香港生活潦倒。幸好廣東粵劇團請他回來當教師指點後輩，1957年10月桂名揚回到廣州。過了一年，這位曾經在舞台上叱吒風雲的金牌小武便與世長辭，享年49歲。桂名揚的親屬和生前好友在東川路粵光祭殮公司舉行簡單的追悼儀式，主祭人是白駒榮。他們兩人，一個是雙耳失聰，另一個是雙目失明，這也許是同病相憐吧！桂名揚在粵港演出時間較短，在美洲和東南亞演出時間較長，他長期漂泊在外，最終死在廣州，也可說是魂歸故里入土為安矣！

2008年，桂名揚逝世50週年，我建議熱心粵劇事業的有關人士舉辦適當的活動，不要虧待這位在粵劇史上赫赫有名的金牌小武，不要忘記粵劇南派小武的一代宗師。

著名粵劇表演藝術家羅家寶在他的《藝海沉浮六十年》中說：「現在，我感到可惜的是桂派未能發揚光大，眾桂派子弟如任劍輝、黃千歲、麥炳榮、黃鶴聲、盧海天、梁蔭棠等已經先後辭世，就算有些還留在世上，也已是垂垂老矣。現在的青年演員連桂名揚三個字都沒有聽說過，更不要說學他的藝術了！」桂派能否後繼有人，桂名揚首創的「鑼邊花」雖然援用至今，但究竟還能打多久？確實令人擔憂。

一、近十年來粵劇表演的趨向是重文輕武，陰盛陽衰武打戲越來越少，高邊鑼都逐漸不用了，還有「鑼邊花」嗎？現在廣州粵劇舞台上真正稱得上是文武生的，幾乎沒有。但這不是觀眾的需求導致的。人們對那些散發出奶油味的酸秀才早已十分厭惡，希望能看到作風硬朗，有陽剛之氣的小武。我有時會幻想，如果廣州粵劇舞台上能出現一批梁兆明式的文武生，那時粵劇才算真正是振興了。但這樣的演員只能出在湛江，很難出在廣州。大都市裡的獨生子女能為練功而吃苦嗎？憶當年桂名揚教梁蔭棠練「鞠魚」（即俯臥撐）時，梁蔭棠兩手撐起身體，桂名揚點著一枝香插在他胸口的地上。「香未點完，不準休息。」「少時不練功，老來一場空。」試問當今的都市少爺能吃這樣的苦嗎？

二、現在不少粵劇藝人都在探索改革粵劇。有些人熱衷於大製作，搞交響化。傳統的音樂鑼鼓越來越少用了，高邊鑼都棄用了，還有「鑼邊花」嗎？粵劇必須改革，但改革不是拋棄傳統，而是在繼承傳統的基礎上進行。這似乎在

粵劇界已取得共識，但要做起來也不容易。2006年廣東繁榮粵劇基金會主辦的大型粵劇交響詩《夢斷香銷四十年》取得成功，它初步把傳統的粵劇音樂與交響音樂結合起來，使人看見了粵劇改革嘗試成功的曙光。如果有人能進一步把傳統的粵劇音樂與鑼鼓，把梆黃曲調，把高邊鑼、「鑼邊花」等與交響音樂結合起來，那將是功德無量的貢獻。當然，粵劇不會交響化，傳統的鑼鼓音樂還有其獨立存在的價值。

天無絕人之路，桂派仍有生機。一個在粵劇史上形成和繁衍起來的流派，一個曾經對粵劇發展作出過貢獻的流派是不會輕易消亡的，因為她還有生存的基礎。在粵劇史上產生的各種流派，各有獨到之處，都有一定的群眾基礎，都有其存在的價值，都是粵劇藝術的瑰寶，都值得我們珍惜與研究。桂名揚創立的桂派也是如此，有其深遠的影響。這裡可舉幾個例證。

例證一，有「女桂名揚」之稱的著名女文武生任劍輝，在香港有眾多的徒子徒孫，有廣泛的群眾基礎。而任劍輝的演藝中有著很深的桂派烙印，其演變過程值得研究。

例證二，在廣州和珠江三角洲是蝦腔的天空。羅家寶一再說明，他的唱腔和演藝是從薛覺先和桂名揚那裡學來的。他在《藝海沉浮六十年》中對桂名揚有著深情的懷念和很高的評價。蝦腔藝術研究會的會員遍布廣州和珠江三角洲。羅家寶在給會員講課時就講到他的蝦腔，是向薛覺先、白玉堂、桂名揚幾位前輩學習，博取眾長，並根據自己的條件融合貫通而逐漸形成的。（見《廣州日報》2003年7月29日）

例證三，桂名揚的嫡傳弟子武探花梁蔭棠在佛山地區的影響是根深蒂固的。他在佛山粵劇團主演的《趙子龍催歸》是桂名揚的首本戲。他說：「演好這齣戲是對師傅最好的紀念」。〈甘露寺〉那場，他踩著「鑼邊花」出場亮相，威武的氣派不亞於當年師傅的表演，尤其是見到劉備時他背對觀眾，靠頭盔，背旗的抖動來表現人物心急如焚的心情，令人嘆為觀止。此劇已拍成電視，使這齣桂派名劇得以永留世上。（參看《南國紅豆》1994年第3期第52頁）

桂名揚的一生比較短暫，而他對粵劇藝術的貢獻卻是十分珍貴的。藝人在藝術上的貢獻不是簡單地與藝人的年齡成正比的。命短才豐的桂名揚將永留青史，他留下珍貴的藝術遺產，值得後輩藝人世代相傳。

我所知桂八叔的二三事

·再傳子弟阮兆輝·

我輩演廣東戲的生行演員，所學的法門大概分為四大派，即薛、馬、桂、白。現在要研究此四大門派之藝術恐怕為時已晚，像我這樣的一個再傳子弟，要執筆談論師祖的藝術，一是不夠資格，二是材料不夠豐富。不過在今日，我所認識的桂派子弟都已在極樂世界了，或有遺珠恐亦鮮為人知，或已不問世情久矣。自審雖云餘生也晚，但亦幸於八叔晚年得以親炙，如今祇好以二三事填充此篇，聊博識者一哂。

八叔因與先母相熟，故在港時常有往還，那時我已學戲及演戲與拍電影，約一年有餘了。一日八叔忽然告訴我：「輝仔，八叔做《甘露寺》，你一定要嚟學嘢！八叔做得一日得一日喋嗎！」那時我因年齡尚小不識寶，但也去了九龍東樂戲院後台，但見八叔在後台妝好身，開始著嘢，乃吩咐我在虎度門學嘢。那時見八叔好像很累的樣子，真有點擔心他是否有體力精神支撐《甘露寺》與《催歸》兩場大戲？但八叔一出虎度門有如生龍活虎，與在後台的他真是判若兩人，但一下場入虎度門便回復本來面目。不管誰人站在那裏，他也一手按著他的膊頭。他累了，他喘著，但下一場他仍是演得炯炯有神，我心裡想八叔真是神仙。他不單把兩場戲演了下來，還演得精神飽滿，氣定神閒似的。看了一晚所記得的實在不多，因為我那時還未懂得欣賞，但最深印象就是《催歸》的一場，八叔是穿文武袖蟒的，最特別的是那鑼邊花的出場，他不是在鑼邊裡衝出台口的，他只在虎度門口紮架，便像行大滾花般行出台口。以我那時的知識，覺得很特別，所以便記得，而且還記到現在。

八叔平時很喜歡吃火鍋，一到冬天他便常提議打邊爐。到他演出後不久，有友人見我與八叔相熟，便問我向八叔學了些什麼？我才如夢初醒！對！對！我為甚麼沒向八叔請教呢？可惜當我向八叔求教時，他悄悄地對我說：「你依家至講，我上廣州嘞。」那時因為政治環境不同現在，回廣州是要非常神秘的。但他臨行時授我一個錦囊，演戲要南撞北。他說南派太硬，北派太軟，故此南撞北是最好的。當然我那時那裡懂得領略箇中精要呢？可說二十年後才稍為明白，但已獲益良多，越來越瞭解，越瞭解則越感恩。

在我從藝的歲月裡，親口對我承認是桂派的叔父大佬倌包括有任姐（任劍輝女士）、一叔（陳錦棠先生）、師傅（麥炳榮先生）、芬叔（黃千歲先生）、超叔（黃超武先生）、聲叔（黃鶴聲先生）、謙叔（盧海天先生）、蝦

哥（羅家寶先生）等位，全是根基深厚，享譽梨園的天王巨星。他們對桂派藝術推崇備至，試舉一例，任姐在閒話中，席上有人批評個子高大的人大多數身段不佳，當時任姐少有的馬上站起來說：「邊個話㗎？你睇八哥咁高個子，佢哋身形唔好咩？」由此便可見八叔在她的心目中有多崇高。桂派的氣派不怒而威，唱法斬釘截鐵，武戲文做的法門，將永垂不朽。

目　錄

第一章・書香之後梨園弟子

桂名揚，原名桂銘揚，一九零九年農曆九月初九生於廣州城內德宣東路（現東風路）都土地巷5號桂家大宅（原屬南海縣地方）。桂氏家族是一個官宦書香之家。桂氏家族原本世居浙江，至清初因祖輩到南方任官職，最後在廣東南海定居。桂名揚的高祖、曾祖均為清朝官員，祖父桂文燦（1823-1884），字子白，號昊庭，又作皓庭，著名清朝官吏、學者，清朝道光年間舉人。清光緒時期在朝廷做官，為官清廉，不用僕人，也不攜家人。公事、家事都親自動手。光緒九年（1883），任湖北鄖縣知縣，事無大小，皆躬親之。光緒十年（1884），以積勞卒于任。嘗與曾國藩、林昌彝、陳慶鏞、郭嵩燾等交遊。他的學說以博文、明辯、約禮、慎行為宗。所著經學諸書，皇帝稱「具見（其）潛心研究之功」。著有《潛心堂文集》四十多種。生平潛心經術，著述甚豐，有《四書集注箋》、《周禮通釋》、《經學博採錄》、《子思子集解》、《潛心堂文集》、《毛詩釋地》、《廣東圖說》等50餘種。

桂文燦共有四子，其中長子桂東原（又名桂壇、桂芬臣）光緒五年（1879）己卯科舉人，揀選河源知縣，和次子桂南屏（又名桂坫）都是清末著名的經學家。桂東原共有五房妻子，共養育9名子女，桂名揚是其與第四房妻子張慧芳的兒子，在子女中排行第八。桂名揚自幼在家中接受私塾教育，據1935年廣州伶星雜誌記者訪問桂名揚時，他說「我的祖父桂海咸做過廣東的大吏——我的原籍在浙江寧波，祖父來廣東才在南海落籍——我的父親涵齡（字芬臣）也在廣西的河源做過「父母官」的。母親也是四川的宦門女，「我由九歲起，就在番禺小學念書，十一歲升入師範附小高級一年；十三歲那年考入廣東鐵路專門學校去學鐵路測繪科。」按照常理他應繼續接受新式教育，然後繼承家族事業。但由於他自小跟隨母親出入戲園，耳濡目染對粵劇產生了濃厚興趣。他說：「十三歲那年，因為學校舉行遊藝會，由我主演『舉獅觀圖』，做得成績好，受到很大的獎勵，於是，我對於戲劇就開始感

《傻大俠》戲橋（中國戲劇出版社《粵劇粵曲藝術在西關》）

大羅天班《轟天雷》《慾魔》演員名單。（黃兆漢著「粵劇劇本目錄」香港大學亞洲研究中心）

慾魔　16場
（現代西式聲情劇）
陳天縱編劇，馬師曾、陳劍儂、陳天縱、麥嘯霞、舒仲英作曲
大羅天班 民13-14年（1924-1925）
演員：馬師曾　靳細倫　葉弗弱
　　　馮鏡華　駱錦卿　半日安
　　　羅定華　余非非　吳鏡斌
　　　李文龍　張少飛　花弄影
　　　顧文煥　桂名揚　娘娘喬
　　　周愛鳴

（愛國俠艷劇）
（著者缺）
大羅天班 民13-14年（1924-1925）
演員：郭子才　林坤山　李瑞清
　　　馬師曾　美中輝　譚我強
　　　郭豔卿　亞　勝　黃名掛
　　　羅文煥　揚州安　陳非儂
　　　靚少華　新靚就　曾三多
　　　李瑞芳　陳少全　陳兆文
　　　廖俠懷　大牛炳　黃壽年
　　　林絕群　鬼王佳　桂英娘
　　　陳非煥　曾冠球　曾夕虹
　　　朱耀坛

到非常的興趣了。父親雖然是不喜歡，但因為母親愛我的緣故，終於請了前優天影的「包頭」潘漢池教我做戲，三個月的功夫，我的技術大大的進步了，但出身無門。後來，聞說小武崩牙成教人做戲，我便跟他學戲，」小武崩牙成當時在廣州也算是小有名氣，他的幾個徒弟，個個都口齒伶俐，青靚白淨像個學戲的樣子。單單這個桂名揚，又高又瘦好像「一枝筷子『篤』著個芋頭」。這還不算，還生了一

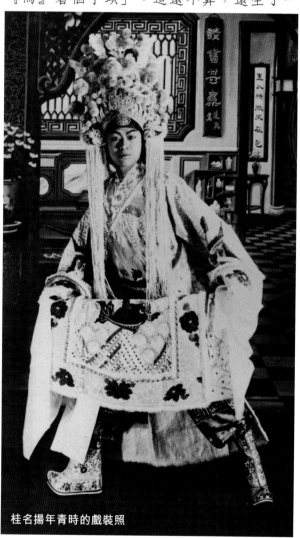

桂名揚年青時的戲裝照

身「乾癬」（皮膚病），崩牙成看他不是做戲的料，本想不收，但少個學生又少份學費收入，轉念一想，乾脆讓桂名揚學「打鑼」（掌板）算了。

師傅的態度沒有影響桂名揚學戲的決心，他沒有氣餒失落，反而認真學習掌板功夫，為他自己日後自創的「鑼邊花」和「包槌滾花」打下很好的音樂基礎。另一方面，他不改自己愛演戲的興趣，平日師兄弟練功時他從旁細心觀察揣摩，暗中更是加倍苦練。每逢戲班開演，臺上每個排場、功架動作、唱腔寸度他都認真觀察分析，反覆模仿。真是功夫不負有心人，兩三年後，桂名揚不但練就掌板技藝，臺上功夫唱口一點也不比師兄弟們差。加之日子有功，已不是當日的「筷子撐芋頭」，已長成體魄健壯的英俊少年。

師父崩牙成看在眼裡，喜在心中，嘆其為神童。時常有機會都會讓他踏踏台板，上臺演些小角色。不久，有戲班要請崩牙成前往南洋演出，他就提議桂名揚與他同往走埠。這年桂名揚才十四歲出頭，見師父要帶自己出外走埠長見識，真是求之不得的好機會。因這時桂名揚父親剛去世不久，家境大不如前，加之母親是偏房，經濟更加拮据，於是當即回家收拾行裝，拜別慈母，與師父踏上南洋走埠之旅。

一年後，桂名揚回到廣州時，不但閱歷豐富了，人亦變得沉穩老練。開始桂名揚加入「真相劇社」、「優天影」等劇團。1924年（民國十三年）桂名揚加入

「人壽年班」擔任文武生。（摘自廣州「羊城晚報」2011年12月3日）

「1924年8月29日出版的上海報紙，刊登了觀眾熟悉的名伶-「人壽年班」演員：武生靚榮、小武靚新華、花旦千里駒、嫦娥英、馮敬文、小生白駒榮、男丑馬師曾、文武生桂名揚、小武梁蔭棠、小武新珠等……」（摘自香港「文匯報」之「二十年代粵劇在上海」葉世雄著2014年8月5日）

不久又被裕和公司屬下的「大羅天劇團」班主羅致任用。「桂名揚因為勤學苦練，基礎穩固，板路純熟，「期年藝大進，崩牙成嘆為神童，乃挈之漫遊馬來亞等埠，使其加深閱歷」，當時桂名揚纔十三歲，回粵後投身「真相劇社」、「優天影」等劇團，未幾為裕和公司之下的「大羅天」劇團班主羅致任用。」（摘自香港「華僑日報」1958年6月18日）

1925年（民國十四年），桂名揚加入「大羅天班」，當然只是第八小武，年薪150元，到了1926年，已晉升為第二小武，年薪增加十倍為2050元。（摘自《廣府戲班史》第228頁）

到了1927年（民國十六年），即「大羅天班」的第三年，馬師曾「又升桂名揚為正印小武」。（摘自《馬師曾的戲劇生涯》沈紀著）

《眾仙同詠大羅天》1926-1928年（民國十五年至十七年）粵劇名劇本，「大羅天班」馬師曾主演，演員：馬師曾、蘇「騷」韻蘭、馮鏡華、譚猩猩、葉弗弱、李明星、桂名揚、小珊珊、新細倫、花弄影、余非非、李文龍、柳煙籠、

「伶星」109期（中山大學歷史人類學研究中心粵劇粵曲文化工作室提供。以下簡稱「粵劇粵曲文化工作室」）

半日安、雲外飛、羅文煥等。

《慈命強偷香》1926-1928年（民國十五年至十七年）粵劇名劇本，「大羅天班」馬師曾主演，演員：馬師曾、陳非儂、葉弗弱、新細倫、美中輝、羅文煥、桂名揚、黃笑儂、靚榮、半日安等。

《腸斷蕭郎一紙書》1926-1928年（民國十五年至十七年）粵劇名劇本，「大羅天班」馬師曾主演，演員：馬師曾、馮鏡華、新細倫、半日安、譚猩猩、小羅成、蘇「騷」韻蘭、葉弗弱、吳鏡斌、余非非、桂名揚、張少飛等。

《花蝴蝶》1926-1928年（民國十五年至十七年）粵劇名劇本，「大羅天班」馬師曾主演，演員：馬師曾、桂名揚、李文龍、葉弗弱、馮鏡華、新細倫、騷韻蘭、半日安、李明星、余非非、吳鏡斌、張少飛、譚猩猩等。（資料來源：「民初莞城文人粵劇編劇家盧有容」，（摘自「香港中文大學戲曲資料中心」之「香港戲曲通訊」第三十九/四十期合刊）

1928年已紮起當紅的馬師曾自組「國風劇團」，因他在「大羅天劇團」時見桂名揚演的《趙子龍》一劇確有自己的風采，於是就以年薪五千元的代價聘桂名

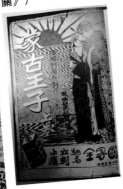

《蒙古王子》上卷戲橋（中國戲劇出版社《粵劇粵曲藝術在西關》）

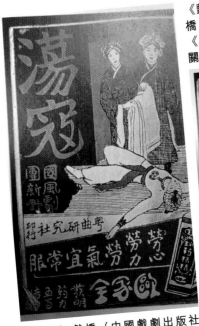

《蕩寇》戲橋（中國戲劇出版社《粵劇粵曲藝術在西關》）

《天網》戲橋（中國戲劇出版社《粵劇粵曲藝術在西關》）

揚當正印小武，可惜不久馬師曾因私事，得罪了有權勢之人，被人在劇場外用炸彈威嚇，被迫出逃，「國風劇團」也只能散班。

對於這段經歷，桂名揚是這樣說：「那時我已經十五歲了，我由南洋歸來，後來投入黃大漢組的真相劇社，借戲劇去從事革命的宣傳工作。就這樣過去了兩年的時光。香港海員罷工那個年頭，我自動加入「重樂樂」劇社，替一般工友籌歉，這樣做了兩年，「大羅天」以一百五十元的代價請我去當第八小武，第二年，我的職位提高，躍充第二小武，年薪也增到二千零五十元了，又第二年，改當武生，年薪也增了幾百塊，後來馬師曾組「國風劇團」，特地以五千元的代價聘我當正印小武。那時，老馬對我非常好。如果沒有我

和他演戲，就會感到不快了。原意前途是一帆風順的，怎料炸馬的炸彈一響，國風便被影響而解組呢！」

「1928年（民國十七年），桂名揚加入「國風劇團」任正印小武，年薪已是5000元。其後桂名揚加入日月星班亦是正印小武，從1932年的年薪12000元上升到1933年的18000元。」（摘自《廣府戲班史》第228頁）

此時「國風劇團」的主要演員，除馬師曾外，還有新細倫、桂名揚、林坤山、騷韻蘭……等。（摘自《馬師曾的戲劇生涯》沈紀著）

「該班適為馬師曾最紅班底，以演技進境神速，卒邀「馬老大」垂青，面命耳提扶搖直上。「國風劇團」成立，即躍升「桂仔」為正印小武。馬伶首本之《趙子龍》一劇，使「桂仔」瓜代改演日戲，他一鳴驚人，其演技竟凌駕「馬」上，蓋劇中《趙子龍》一角尤適於「桂仔」身段威風，論者有謂他唱功有類「周瑜利」，架子直追「靚元亨」，故有半個「周瑜利」半個「靚元亨」之美譽。（摘自越南「大金龍班」劇刊）

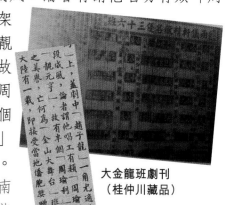

大金龍班劇刊（桂仲川藏品）

第二章·苦學成名揚威北美

20世紀初期馬師曾和薛覺先是粵劇界最著名的兩大粵劇名伶，演藝各有千秋：馬師曾以演丑生為主，也演文武生、小生、老生、表演生動通俗，刻畫人物入木三分；薛覺先以演文武生為主，也演丑生、小武和反串花旦，有「萬能老倌」的美譽，他獨創的「薛腔」簡潔優美，節奏明快，二人形成了「薛馬爭雄」的局面。時值1925年省港大罷工，為了表示對罷工工人的支援，粵劇藝人紛紛進行義演籌款，桂名揚主動加入到「重樂樂劇社」進行義演，正好有機會向兩位名伶學習。在唱腔方面，桂名揚師承薛腔，寓剛柔於柔和，開爽朗而通透；在造型方面，桂名揚身材軒昂，在粵劇藝人中實屬難得，加之和馬師曾同台演出時善於學習馬的精髓，戲行內外都認為桂的「台型」、「台風」都在薛、馬之上，人稱「薛腔馬形」。

1930年「國風劇團」之後，桂名揚組班遠赴美洲演出，他在接受《伶星》雜誌的訪問時說：「民國十九年二月，接了美洲三藩市的大中華戲院的聘約——美金五千九——去演戲，演了一個半年頭，觀眾非常的讚許，因此，紐約方面又來函聘我去了。結果，那裡的安良堂因為我的趙子龍演的十分好，便給我贈了一個十四兩重的金牌。這，實在開了粵劇界的男伶在金山獲獎金牌的最先記錄的。」

一九三一年，著名小武桂名揚等人赴美演出，先後到過舊金山的大中華戲院以及紐約的戲院演出，紐約市的華人觀眾因桂名揚演出趙子龍唱做俱佳，威武動人，

特授予金牌獎，這是破例的。

（摘自中國戲劇出版社《粵劇史》第370頁）

「其中粵劇著名小武桂名揚，因為20世紀30年代赴美國演出，獲得過觀眾多次贈送金牌而享有『金牌小武』稱譽就是由此而來的。」

（摘自南國紅豆2011年第3期浮生著《美國大明星劇團演出紀述》-粵劇史海鈎沉之三）

金牌正中四個大字：**四海名揚**

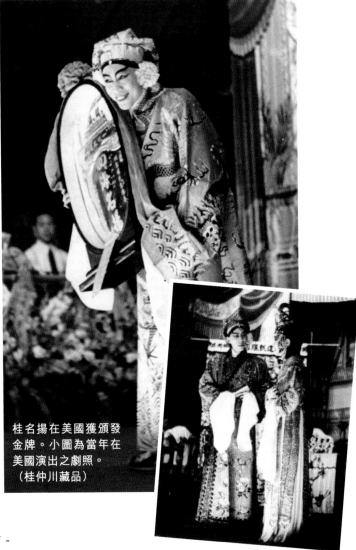

桂名揚在美國獲頒發金牌。小圖為當年在美國演出之劇照。
（桂仲川藏品）

「桂名揚在舊金山的演出，得到了觀眾的高度讚許，尤其是他所扮演的趙子龍，唱做俱佳，威武動人。」（摘自《廣府戲班史》黃偉著第365頁）

讓桂名揚獲得金牌的正是《趙子龍》這個戲。桂名揚師承馬師曾，他的首本戲《趙子龍》也是從馬師曾那裡學來的。但正如桂名揚自己說的，他是「薛腔馬神」，神似而有自己的獨到之處。桂名揚青出於藍，體現在兩個方面：一是對原劇本的改進，二是首創「鑼邊花」。

馬師曾演出時，這個戲叫做《無膽趙子龍》，「無膽」是指趙子龍平時膽色過人卻「無膽入情關」。桂名揚去掉「無膽」二字將戲名改為《趙子龍》，故事重點放在保主過江招親上。演到〈甘露寺〉時，馬師曾用「沖頭滾花」上場，而桂名揚為增加人物出場的氣勢，首創「鑼邊花」的打鑼法。桂名揚身材高大，一身大靠，動作到位，加上緊湊的鑼鼓聲，「趙子龍」一出場就威風八面，讓人印象深刻，在當時無人能及。桂名揚破例獲得獎牌，「金牌小武」的稱號實至名歸。

在美國的一年半時間裡，桂名揚主要任舊金山大中華戲院的台柱，關於桂名揚在美國的影響力，1932年《伶星》雜誌以《桂名揚榮獲金牌獎》為題報導：「聞桂在美洲，其號召力之強，雖馬師曾亦難望其肩背。《趙子龍》一劇，幾有壓倒阿馬之勢。故大中華主人方面，以桂伶之超人成績，認為有給予金牌獎之必要，遂決將金牌一面，獎與桂伶云。」

桂名揚受歡迎的程度，可以從他參演的劇目數量得到體現。1931年，桂名揚與陳醒漢、文華妹等合組「大中華男女劇團」，在美國舊金山大中華戲院和紐約等地演出《逍遙太歲》（上、下卷）、《催歸》、《攔江截鬥》、《百萬軍中藏阿斗》等劇，除此之外，還有《賊面觀音》、《夜戰天平山》、《泣殘紅》、《謎宮》、《愛情非罪》、《千里攜嬋》、《井底妹》等劇。

在美國一年半以後桂名揚就回國了，據他自己的說法：「不久得到家兄桂中錚死訊，於是我要回國了，但院主方面不許，而且再出二千餘金元留我。結果，我接了定就回國了。

回國後，日月星要聘我，結果由坐艙廖群說合了，代價是一萬二千元，擔任正印小武。『開身』兩個月後，該班隨即以兩萬元預定我下屆新班了！」

1931年3月12日起（民國廿年叁月拾貳日起），「日月星班」在香港高陞戲院開演，劇目包括《蜈蚣珠》頭、二、三、四卷、《三姨太的丈夫》、《轟天雷》、《東西梁山》、《一品夫人記》、《社交三麗》、《野草王孫》、《非戰》、《艷僕香鬟》、《今宵重見月團圓》、《過江龍》、《雙龍出海》、《愛河神馬》等名劇。（摘自香港「華字日報」1931年）

1932年，桂名揚從美洲回來後，便和廖俠懷、曾三多、陳錦棠、李翠芳、鐘卓芳、王中王等組成「日月星班」在省港等地演出。桂名揚第一個戲《銀河得月》，

觀眾反映平淡，班主們便急謀對策。終於寫出新戲《火燒阿房宮》，武場文做，成為當時「日月星」的名劇。後來又新增《冰山火線》、《皇姑嫁何人》等劇，都大受歡迎。

桂名揚在美國演出時與劇團中充任艷旦的文華妹（原名鄺秋蘋又名鄺妹）相識並認定終身，1932年春二人回國後於同年7月11日在廣州的桃李園，即戰後的鑽石酒家喜結連理。雖然桂名揚已經在美國獲得「金牌小武」的名號，但叔父桂南屏卻始終認為他做「戲子」有辱門風，拒絕出席——或許婚禮不盡完美，但桂名揚很快就投入到粵劇的工作中。（桂名揚時年23歲）

桂名揚結婚請柬。請柬中的桂鴻圖即桂自立之父（粵劇粵曲文化工作室提供）

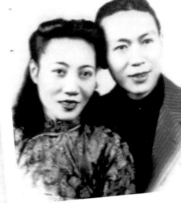

桂名揚與鄺秋蘋合照
（桂仲川藏品）

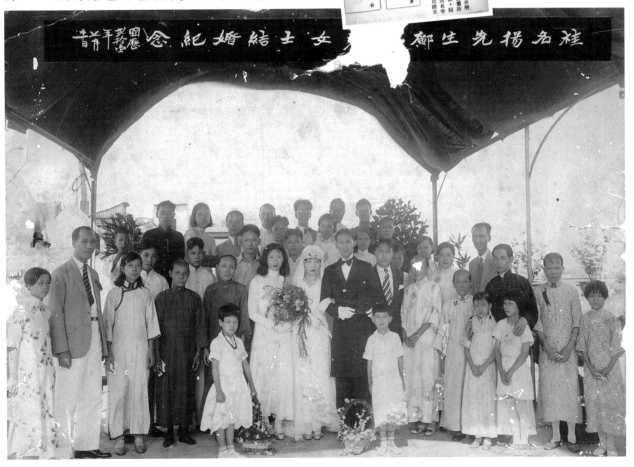

日月星班《銀河得月》劇刊

由於時局動蕩，30年代最初幾年的省港班為數極少，1930年僅有「日月星」、「覺先聲」、「人壽年」、「永壽年」、「新春秋」、等五班，1931年增加「新中華」、「永恆年」兩班，共計七班。加之1930年代，西方有聲電影出現，資本家紛紛興建電影院，電影業構成對粵劇最大的威脅。在香港，1931-1933年只有高陞戲院、普慶戲院、太平戲院以及利舞臺上演粵劇，其他如中央大戲院、光明大戲院、香港大戲院、九如坊新戲院、皇后戲院、東樂大戲院、東方大戲院、新世界戲院、大華有聲戲院、光明大戲院、娛樂大戲院、景聲戲院、長樂戲院、廣智戲院、明星戲院、官涌戲院、油麻地影戲院、砵崙戲院及西園影畫場等，無不上映電影，而上述四間戲院就成為當時的「人壽年」、「覺先聲正第一班」、「孔雀屏正第一班」、「日月星正第一班」、「太平劇團」、「碧雲天班」、「彩雲天班」、「譜齊天班」、「新春秋正第一班」「永壽年正第一班」、「永維新正第一班」、「錦鳳屏班」、「鳳來儀班」「新中華

班」等輪番表演的舞台。

1932年7月27日（民國廿壹年柒月廿柒日），加拿大大漢公報的《新班近訊》報導：「日月星，伶界中人所謂聖人之廖俠懷氏，見年來四鄉安靖，交通亦多恢復，人壽年因多接四鄉台腳，迭能賺利，而其組班之心，乃蠢蠢欲動。以其去歲用賤價投得日月星舊班箱底，故無日不思為班主也，兼以本屆與非儂發生微慊，不甘寄居籬下，乃決組新班，重用舊名，事前已聘得曾三多為武生，陳錦棠為小武，馮顯榮為小生，若馮不就，則以桂名揚承其缺。桂名揚在國風出身，向充小武，自美回後，下屆乃轉充小生，正花為李翠芳，而以李自由副之，丑生廖自居之。統觀全班角式，雖盡非上選，然配置亦甚勻稱，至箱底不重，正師薛老揸故技也。……」

1932年7月29日至1933年4月底，「日月星正第一班」（後易名為「日月星劇團」）在香港高陞戲院及普慶戲院開鑼，頭台夜場上演《六國大封相》及《銀河得月》，繼而上演《天花雨》頭、二本、《無欲情人》、《顛羅漢》、《火燒阿房宮》頭、二、三、四本、《兒女風雲》、《金馬駝鈴》、《恐怖情場》、《左公案》頭、二、三、四、五卷、《陽光隨處》、《肉海沉珠案》、《黎妹妹》、《傻兵香夢》、《宗教罪人》、《虎背脂香》、《柳營風月》、《冰山火線》、《第二出生菩薩》、《風流辯護》、《玉蟾蜍》、《奪得小姑歸》、《駙馬冰人》等名劇。

1932年11月17日（民國廿壹年拾壹月拾柒日），「日月星正第一班」「日戲停演，因度新戲，注意是晚桂名揚登台，夜演太上劇皇新戲《火燒阿房宮》。」

　　「本世紀三十年代，由曾三多、桂名揚、李翠芳、袁仕驤、陳錦棠、廖俠懷六大台柱組成的日月星劇團，一路演一路虧本。點演廖老七的戲寶如《玉蟾蜍》之類，冇人吼鬥，點演曾三多的《尚司徒寄妻托子》一樣無法招徠。觀察家斷言：呢班已經死直，等待抬出廳，進行大殮。又話呢班改錯招牌，日月星者，三光也，有乜法子唔搞到棍咁光。虧本虧到年尾，點知爆出一套表現荊軻刺秦王嘅《火燒阿房宮》，頂到爆、滿到瀉，一套戲賺番有突有突。」（摘自《聲色藝+唱做唸打翻超棒楚岫雲－戲迷團》）

　　……當時得令之金牌小武桂名揚的戲，舉凡一唱一做，都是可取的，……蓋桂伶當時飲譽五羊，唱做兼優，為演迷所讚許，時適與曾三多、廖俠懷、陳錦棠、李翠芳、李自由、袁仕驤、黃千歲等同班，領導「日月星劇團」，分在省港澳各院上演，……時桂名揚領導之「日月星劇團」，以《火燒阿房宮》一劇享譽，大收旺台之效，便繼續開二卷三卷……蓋桂仔在阿房宮一劇中，大演袍甲吃力戲，極盡唱做之能事……。（摘自梅龍著《戲迷情人－任劍輝》）1933年8月18日（民國廿貳年捌月拾捌日），加拿大大漢公報以《粵班下屆之小組辦法》為題謂：「因粵班之不景氣，於是戲院乃為謀一慳皮政

罕見的桂名揚《火燒阿房宮》飾演太子丹的劇照及登載於「伶星雜誌」的照片（粵劇粵曲文化工作室提供）

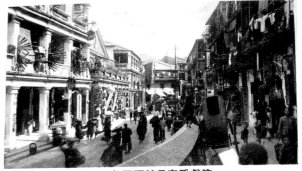

30年代上環，左面三角屋頂就是高陞戲院

另一角度見高陞戲院的三角屋頂

左圖：高陞戲院（又名高陞戲園）正門。右圖：另一角度遠處見高陞戲院招牌。

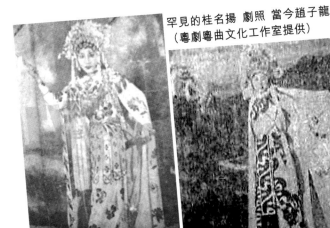

罕見的桂名揚 劇照 當今趙子龍
（粵劇粵曲文化工作室提供）

文華妹戲裝照片
（桂自立藏品）

策。政策唯何，則照上海京班之戲院催定
班底，而老倌則以小組來往耳。聞省之海
珠、樂善、港之某院，下屆決用此法。而
老倌之有小組組織者，聞接近梨園人言：
薛覺先當與葉弗弱、嫦娥英為一組；廖俠
懷與曾三多、桂名揚一組，包頭未定；鄺
山笑、馮小非、李海泉、李艷秋、黃秉鏗
一組；靚少鳳、陳非儂等一組；少新權、
李翠芳、靚新華等一組。此係來往省港之
辦法，至落鄉則不得不用紅船，然用人仍
力求嚴格，庶免虧蝕。而馬師曾則決赴申
江；肖麗章當定走南洋也。」（摘自加拿
大「大漢公報」1933年8月18日）

　　1933年9月25日（民國廿貳年玖月廿
伍日），電影《無敵情魔》在香港官涌大
戲院上映，主演：譚玉蘭、鄺山笑、麥嘯
霞。同場加映兩片：一，薛覺先收陳皮
梅為徒，參加拜師典禮名伶有：葉弗弱、
陳錦棠、陳皮梅、子喉七、陳皮鴨、李艷
秋、何湘子、黎鳳緣。二，廖俠懷之母出
殯哀榮，參加名伶有：桂名揚、陳錦棠、
白玉堂、肖麗章、李翠芳、王中王、李自
由、曾三多。

　　這應該是桂名揚第一次在銀幕中出
現。

　　1932年至1934年初，「日月星班」
一直在廣州以及港澳等地演出，其時，桂
名揚亦先後與丁公醒、廖俠懷、白玉堂、
鄧碧雲及羅麗娟等組成「大利年劇團」、
「錦添花劇團」在廣州等地上演《三英戰
呂布》、《三盜九龍杯》等名劇。

　　（摘自《桂派名揚留光輝》特刊，桂
自立整理）

　　1933年前後，桂名揚均為「冠南
華」、「霸南華」及「大泰山」班的戲班
台柱。（摘自越南「大金龍班」劇刊）

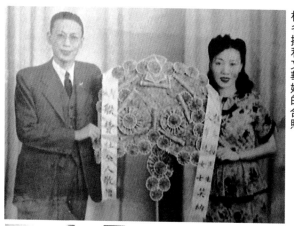

桂名揚和文華妹的合照

桂名揚年青照片

文華妹照片（加拿大
「大漢公報」1932年7
月27日）

香港「中興報」1932年7月-9月

1932.07.31	1932.08.01	1932.08.02	1932.08.03	1932.08.04	1932.08.05	1932.08.09	1932.08.11	中興報1932.08.27
高陸戲院演日月星班	高陸戲院演日月星班	高陸戲院演日月星班	高陸戲院演日月星班	高陸戲院演日月星班	普慶戲院演日月星班	普慶戲院演日月星班	普慶戲院 日月星班	◆◆◆◆◆◆◆◆ 高陸戲院 日月星班 ◆◆◆◆◆◆◆◆
夜日 演	夜日 演	夜日 演	夜日 演	夜日 演	夜日 演	夜日 演	夜日 演	夜演 日演 新恐 陽 劇怖 光 情 隨 場 處
天傀 雨兵 花香 二夢 本	肉左 海公 沉案 珠二 案卷	顛左 濃公 羅案 漢	陽左 光公 隨案 處三 卷	銀左 河公 得案 月五 卷	無左 慾公 情案 人跪 卷	日停演 四卷	顛左 羅公 漢案	

中興報 1932.07.29

高陸戲院
◆◆◆◆
今天梨歌節目

普慶戲院演人壽年班 日演 停
日月星班 夜演 銀可得月
夜演 十美繞宣王七本

新金山樓（日） 燕嬋冰嬋（夜）	美洲酒店（日） 麗蘭蘇（夜）	金山茶樓（夜唱）	第一茶樓（夜唱）	澀男茶樓（夜唱）	先施天台（夜唱）
碧柳 雲一 靑	柏飛 仔影 月新 碧少 占帆 紅對	公華 腳娘 秋碧 月雲 兒	月紅 兒紅 少柳 英靑 兒	花花 嘉嘉 嫻嫻 子子 喉喉 七七 對對	宵新 卿少 飛帆 影碧 占 紅 對 九 妹

「日月星班」之《花落見花心》劇刊（桂仲川藏品）

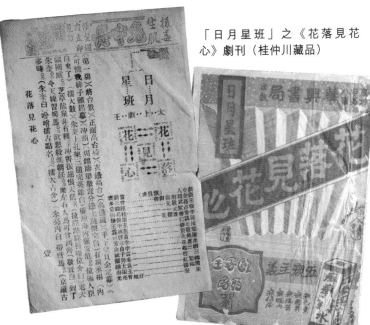

高陸戲院
◆◆◆◆◆◆
日月星正第一班

六月廿七演

日演 陽光隨處
夜演 新恐怖情劇 無慾情人

天雨花頭本

大漢公報1933.08.18

粵班下屆之小組辦法（綺梅）

華字日報1932.07.30
香港「華字日報」1932年7月

加拿大「大漢公報」1933年8月

◆◆◆◆
高陸戲院
日月星班
◆◆◆◆

今天梨園節目

日月星班		
夜演 無慾情人	日演 亭演	

日月星班		
夜演 肉海沉珠案	日演 五卷左公案	

日月星班廣告

《夜戰天平山》戲橋（桂仲川藏品）

女艷旦驪倩紅

大中華戲院

1931 三月十三號禮拜五晚七點開演

特編　俠情　佳劇

夜戰天平山

驪倩紅任主

馮鏡華　桂名揚　李素秋　羅鏡波　黎明鐘　蘇波　全班落力拍演

▲▲請特別大注意

△今晚驪倩紅飾白蘆花。夜戰天平山一塲。大演武藝。非常悅目。被禁海島一塲。所唱二簧反線。極為動聽。

（夜戰天平山）一劇。為劇中之最離奇變幻者。艷旦驪倩紅擅演武俠。兼而有之。大有兒女英雄之慨。今晚排演是劇。確有大過人之處。且做作極佳。唱情極多。諸君涖塲一觀。當知其妙矣。

劇意　紀畧

始由先王駙馬。命子與教師。首領白天雄。父子女戀人。大戰一塲。惠民措手不及。被他槍殺下馬。天雄怒仍未息。各人苦求求諌。立刻深夜往探病形。助專綜碼。將蘆花歡禁海島。惠花回營。自思蘆花愛已情深。反為情苦。年少貌美。不忍加害。被天雄媳兒。被花槍挑下馬。果見蘆花收取碼蘆花。見父受傷。立功碼父。立刻改裝前往野橋。他兒與惠民。緬甸勤武。有天雄老山地圖。有天雄之女白蘆花。惠民取某細詛。往設擂台。招集天下英雄。纔而傷之。追他驪書。帶往青獅關他兒。倫偷天下山。傳令貴女。往敵野橋。傳令貴女。慇民關鍵。

馮鏡華。怒打教師。大演武藝。（此塲馮鏡華。大唱）

憐情新曲。蘆花攜葉別回。調理父病痊愈。怨卻人馬殺到。天雄提節出戰。（此塲桂名揚。夜戰天平山。與驪倩紅。有許多離奇唱情。）

目動聽。與驪倩紅。洋素馨。子瞭華等。一做一唱。極為悅。

審女。與驪倩紅。洋素馨。子瞭華。（此塲驪倩紅憐情受困。大唱二王反線。音韻）民回營○各人若苦求求○立刻深夜往探花形形。助專綜碼。將蘆花歡禁海島。惠花回營○自思蘆花愛。（此塲驪倩紅憐情受困。音韻）

△贊育行收鹽平沽貨物

劇中人　當劇者
白蘆花　驪倩紅
白青華　何小愀
洋素馨　桂名揚
張惠武　楊維進
白天雄　羅鏡波
馮鏡華　神經潤
張民風　魯桃
魯民鐘　排優超
婁宣正　倫有為
周少玉　魯元昌
李蘇妹　伍鑒芳
羅鑑波　趙宣貞
陳智貞　羅喜
玉雲霞　書章
秋香　張文
秋萍　大牛合
朱氏　黃章
何氏　戴妹
　　　林子雲
　　　子瞭華

▲萬芳餐館新張廣告

艷旦驪倩紅新編。劇名日（汪殘紅）內容非常豐富。橋段曲折離奇○巧妙絕倫○準十四號拜六晚開演。請諸君大注意也。

◎德國醫生廣告

本醫生精診男女內外科以及肝肺症膨脹病症。各種老年病症已有二十年之經驗。本醫所處方聚粉祕傳製家專做各友到來商量別貨及傳温華友惠顧無任歡迎。友到來商量別貨及傳温華友惠顧無任歡迎。

（時間）上午九点半。下午十二点。晚間七点半至八点。下午兩點至四點。

DR. M. KUNSTLER
5533½ Kearny Street, San Francisco.
Phone DOuglas 6886
Res. 887 Bush St. Phone Franklin 6560
德國醫生坤市力啓
電話一四三三

▲開市時間

六十二號僑胞惠顧無任歡迎。
開市時間。上午八点起至晚十二点止

《凌波女》戲橋

《女俠光榮》戲橋

《賊面觀音》戲橋（桂仲川藏品）

女艷旦驪倩紅

大中華戲院

1931 三月四號禮拜三晚七點開演

新編　艷劇　賊面觀音

驪倩紅首本力拍演

▲▲請大注意

△今晚驪倩紅飾余素芸。消洒求婚一塲。所唱香艷新腔。慇懃勤懇。有哀情。有俠義。做作傳神。非常悅目。

（賊面觀音）一劇。劇情之綜錯。聲帶俱佳。形容如繪。而懷。演是劇者。固作慇懃之態。同者諸君。請細賞之也。

曲。驪倩紅飾余素芸。消洒求婚。慈悲心腸。落落穿挿面貌。表示一種恐怖形態。今人不禁

（本頁詳細內容因字體細小無法辨識）

△贊育行收鹽天后沽貨物

初次出國揚威海防

有詼諧性，並非正當當作風，同時，任姐偶然看到當時得令之金牌小生桂名揚的戲，舉凡一唱一做，都是可取的，故準備向之學習，蓋桂伶當時飲響五羊，唱做兼優，時適與曾三多、廖俠懷、陳錦棠、李翠芳、李自由、袁仕驤、黃千歲等同班，領導日月星劇團，分在省港澳各院上演，但甚少落鄉，任姐羨慕桂伶之工架唱做，在公司班夜場演至十一時煞科，她即飛車往海珠或樂善院，觀看桂伶，藉資偷師模仿。蓋當時戲院演至十二時散場，任姐以有一小時觀摩，也不辭勞苦地去學習，可知她的進取心，無時或已。志向非凡，尋且風雨無間，久之唱做功夫，台步身型，有八九分神似，其桂派作風，快達成功之路矣。

梅龍著《戲迷情人──任劍輝》

時桂名揚領導之日月星劇團，以「火燒阿房宮」一劇享響，大收旺台之效，便繼續開二卷三卷來，任姐向桂仔學習，可算機緣巧合也，蓋桂仔在阿房宮一劇中，大演袍甲吃力戲，極盡唱做之能事，蓋桂仔在阿房宮一劇中，大演袍鏡，得以尋求武藝子深造，趨向朝流，她具有隨學隨演的機會，完全脫胎桂派作風，遂被響為女桂名揚了！故她首在安華登台演出不及兩月，有此卓著成績，已為大班主事同省物色的大旗手，向她特別注意，時適海防方面班主事同省物色

《謎宮》戲橋（桂仲川藏品）

加拿大「大漢公報」1932年7月27日

華僑日報1932.07.27

「日月星班」之粵劇《三取珍珠旗二卷》劇刊，資料來源：中國戲劇出版社《粵劇粵曲藝術在西關》）

第三章·進軍影藝享譽上海

1930年代中期開始時勢更加艱難，加上電影業的巨大競爭，大部分的粵劇戲班都要虧本經營，甚至面臨解體的危機。粵劇藝人為了挽救粵劇，嘗試採取各種辦法：戲班通過裁員減薪，組臨時班、出省走埠等方法進行自救，戲班中的名伶如薛覺先、馬師曾、廖俠懷、桂名揚、謝醒儂等，於演戲之餘還要接拍電影。

《廣府戲班史》的作者黃偉認為「就國內而言，北京、天津、武漢、南京等全國各大城市都有粵劇藝人的足跡，其中上海是粵劇在外省最大的一個演出中心」，「上海成為國內非粵語地區粵劇上演最為頻繁的城市」，大多數的粵劇藝人都有在上海演出的經歷。

1934年6月8日至7月15日（民國廿拾叁年陸月捌日至柒月拾伍日），千面笑匠廖俠懷與玉面金喉桂名揚、虎嘯獅吼曾三多、文超武絕陳錦棠、嬌嬈窈窕謝醒儂、冶艷天真馮小非組成的「日月星劇團」在上海星記廣東大戲院上演《六國大封相》、《火燒阿房宮》頭本、二本、三本、四本、五本、《銀河得月》、《古今一美人》、《金鈴救星》、《血戰榴花塔》頭本、二本、三本、《兒女風雲》、《十夜屠城》、《冰山火線》、《三取珍珠旗》頭本、二本、三本、《碎屍案》上卷、下卷、《皇姑嫁何人》、《貴人與犯人》（原名：無慾情人，又名：多情宮監）、《走馬看春花》、《顛羅漢》、《賊阿爸》（原名：淒涼風雨夜）、《忍痛割情根》、《趙子龍》、《樂毅破齊

師》、《蝴蝶杯全卷》、《傻兵香夢》、《今宵重見月團圓》、《碧玉連環》、《血染麒麟崖》、《風流辯護》、《操戈同室苦蛾眉》、《半面怪情人》、《肉海沉珠案》、《下江南》等劇，連演三十七場。桂名揚飾威風凜凜、英風勃勃的狄青！

戲班的發展與名伶息息相關，如果能夠與名伶簽約，戲班的收入就有保障，所以各大戲班都抓緊時機與名伶合作。1934年7月6日（民國廿拾叁年柒月陸日）天光報做了題為「下屆新班第一聲」的報導：

……粵班習例，每屆五月下旬，即從事散班清理賬目，更有解散後而謀下屆復合者。如「勝壽年」、「國風年」等班，原有實力雄厚之公司盾其後，再幹下去，並非失之可能。又如「義擎天」、「日月星」、「太平劇團」三名班，在此一載期內，能平穩過去，今後料必不能忘懷，重張旗鼓，不過視乎合作人選，有冇變化耳。不謂日來紅船中突傳來一可注意消息，則深圳「又生公司」，下屆重新組織一男女劇團為基本隊伍，聞大致就緒。男女伶選，且已內定八九。居然佈露其實力矣。夫一班之實力，首重伶選，在一輩男女紅伶，其潛勢力足以左右一班。「義擎天」「日月星」，豈盡功於「火燒」或能致人灑淚之劇本乎，不有千里駒廖俠懷之曰能，與乎一輩朝氣磅礴如桂名揚陳錦棠為輔，則於事亦無濟耳。故桂名揚之在「日月星」，數思脫離，主人皆極力慰留，可見一斑也。查「又生公司」所組之

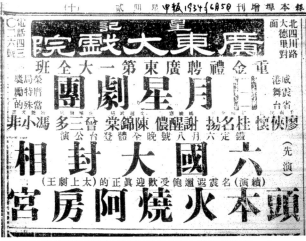

- 37 -

班（班牌未定），覽其人選，即可窺其實力。武生為靚次伯，小武桂名揚，花旦譚蘭卿譚玉蘭，小生陳錦棠羅品超，女丑朱聘蘭，丑生李海泉，上述為主要角式，次焉者尚衆。各伶薪值，以桂名揚為最高，年薪二萬元，陳錦棠一萬四千元，蘭卿一萬二千元，玉蘭一萬元，李海泉與羅品超，每八千元，朱聘蘭則為七千元。綜上列各伶年薪，係傳自個中人者，下走以其擬定數目，有所致疑，不敢視為合乎原則，顧一班之伶材有如上述，亦非可作等閒觀。且各伶昔在所謂數大班中，向佔有重要位置，一旦楚材晋用，能影響下屆各班之重與否，至堪疑慮。然譚蘭卿譚玉蘭，皆為時下女優傑出者，苟不能以一為「太平」用，未始非馬師曾之不幸耳。下屆班訊，此為值得注意之第一聲，吾人且觀其有無發生變化可也。（摘錄）

1934年7月7日（民國廿叁年柒月柒日），天光報又以「下屆省港新班快訊」續有如下報導：

……「日月星班」其在滬情況，下走已記之於本欄。「日」班之歸來，約在七月初旬，廖俠懷亦已決定復

起，惟名揚若為又生鑿去，則小武一角又生問題。聞廖之「日昇公司」已決定應付辦法，如桂決意跳槽，則將以白玉棠承其缺，其餘角式均不再變動。但「日」班以武戲著名，未悉白玉棠能勝任否耳。（摘錄）

1934年7月7日香港「天光報」

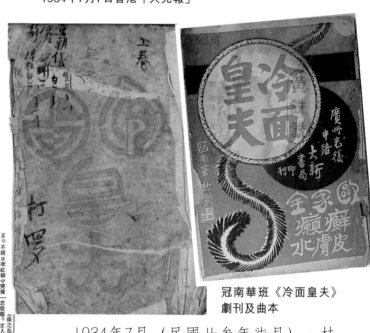

冠南華班《冷面皇夫》劇刊及曲本

1934年7月（民國廿叁年柒月），桂名揚領「冠南華劇團」在廣東省廣州、佛山及深圳演出。

粵劇藝人在上海各自發揮所長，1934年7月12日（民國廿叁年柒月拾貳日）

天光報報導「日月星伶工在滬近況」：「「日月星」赴滬境況，天野已為文記於大白，惟所談者班事，而非伶工。茲再在此補述之如下。「日」班有五大台柱，廖以外、曾三多、桂名揚、陳錦棠、謝醒儂也，五人在滬各殊其行各不同道。」不過：「「日」班赴滬不得其時，熱度漲至百二十度，蠟青為溶，曾三多在《阿房宮》劇中飾秦始皇，開尺二面，腰大十圍，以瘦削之曾三多而飾此，非借助於加厚衣物不可。以炎熱如許，安能抵受，是以「日月星」不常點演《阿房宮》。故此次「日」班赴滬未能得意者，一因熱之關係，二亦因天氣而致不能點演《阿房宮》也。」又提到「趕於未回粵前完成，是以鉛粉洗後，即至「天一」為水銀燈下之工作。桂名揚已接「又生戲院」之聘，無論如何必在六月十九前回至廣州，是以拍片

上海大馬路270-276中央戲院上映桂名揚和胡蝶合演《紅船外史》
（工商日報刊登頭版廣告）

1934年7月12日香港「天光報」

1934年7月23日香港「天光報」

工作日夜不輟以期速底於成也。」

桂名揚在唱戲的同時還接拍了電影。他與謝醒儂與「天一」訂約，與胡蝶合作拍《紅船外史》一片，1934年7月23日，天光報以「百粵優伶之電影業」為題報導：

……又聞「日月星」移班演滬，班中名伶，除廖聖人夙與「天一」訂下主演某片合約外，若謝醒儂、桂名揚、陳錦棠、曾三多數人，早為「明星公司」所羅致，曾派人與之磋商，實行合伶工與明星於一爐，攝一部粵語聲片《紅船外史》，以胡蝶主演，而參以謝等。此議已有八九頭緒，故日來諸伶演戲畢，聯褵驅車走晤「明星」中人。果爾，以紅船人而演紅船事，自較其他劇情為逼真，更加上老牌影后，益覺珠聯璧合也。

10月起，桂名揚和胡蝶合作的「明星

廣東大戲院

重金禮聘廣東第一流猛班

日月星劇團

今夜拜禮各伶日夜搏命主演
取珍珠旗
歷史劇全動全國劇魁首
今宵重見月團圓
此劇是劇中總的懷俠廖成名代表
此劇不儲此戲　枉眼色此贏

廣東大戲院

重金禮聘馳名百裝古香奇情名劇

日月星劇團
碧玉環
緊集歷熱譜諧　激刺張
之有而賞牛用不勿失
劇佳情寫艷俠演優待良眾吹妙
明晚演優價減仍是期（注意）
血染麒麟崖

廣東大戲院

重金禮聘廣東第一流大全班

日月星劇團
即晚開演新編硬性化的俠艷住劇
血染麒麟崖
（是期仍舊價大減價）
明日仍演風流萬般慰愛大倍名劇
風流辯護

廣東大戲院

重金禮聘廣東第一流猛班

日月星劇團
即晚開演萬流戀慰三角愛大大名劇
風流辯護
纏綿排惻　哀感頑艷
無備不美無妙不臻
眾戰待優仍券優價減大演仍期是
明日演太平天國精彩歷史大劇
戈操室同苦蛾眉

廣東大戲院

重金禮聘廣東第一流猛班

日月星劇團
今晚開演歷史俠艷猛劇
戈操室同苦蛾眉
此劇是國天平太史劇開
如滿秀後倫師主飾石名旦
女主飾　白玉棠　陳醒儂
輝昌沈將都主師飾名　等
如此不可不看……
半面怪情人
明晚演注意　是期大減人……化民半券

廣東大戲院

重金禮聘廣東第一流猛班

日月星劇團
（特別點演）（臨別紀念）
（前當劇名）（價券大減）
今晚開演秘香武俠名劇
半面怪情人
這個是廖中的真性懷揚分辦
人主眞的牲懷揚分辦
老牌萬演六星期特演
冰山火線
今宵重見月團圓
作傑名成的懷俠廖

廣東大戲院

重金禮聘廣東第一流猛班

日月星劇團
再減券價　臨別紀念
幸勿錯過　祇有五天
（明日星日戲）（今星期六）
皇姑嫁何人　夜戲
前劇演撰擇最善
應演懷成名大眾座
冰山火線　日戲

廣東大戲院

重金禮聘廣東第一流猛班

日月星劇團
祇有四天　臨別紀念
再減券價　粵散班
夜戲……　貴人與犯人
日戲……　皇姑嫁何人
演出夜宿名老各天夜戲
集晚前演……
貴人與犯人
火燒阿房宮　四本

廣東大戲院

重金禮聘廣東第一流猛班

日月星劇團
邀逗難萬……　回粵有還
座定速火……　三天
皇劇上史歷演晚末求眾觀面特
四本火燒阿房宮
此編之本四有故證人本幾跑
過錯可閣熟彩精更本…前比四…
主盟境劇史歷集連演重
取珍珠旗（三本）
注意

廣東大戲院

重金禮聘廣東第一全大班

日月星劇團
劇名班名……急萬粵回
逢難次再……晚兩有還
即晚開演重集連戲史劇境盟主
取珍珠旗
價券大減續　速從定座
臨別紀念　擁擠必勢
劇新艷香俠武演重晚明
十夜屠城　尾聲

廣東大戲院

電話　四五三五三
院址　北四川路

開演震粵名
日月星
廣東第一名班

祇有今天……機會難再
定必擁擠……火速定座

血戰榴花塔（今日星期日　日戲）
趙子龍（夜戲）

粵樂名家
鄭文獻　高叔宜　鄧彭鋠　陳君榮　四務義和

廣東大戲院

重金禮聘廣東第一流猛班

日月星劇團
是特別的觀眾要求壯烈屠名段
十夜屠城
現應紳商挽留
續演十二三號二天增演
日夜戲各大藝員
日場由頭場
至結局決不瓜　代最後機會幸
勿錯過特此公告

廣東大戲院

重金禮聘廣東第一大全班

日月星劇團
是星期四特別艷香滑稽日演加戲
留挽界各……經兩天演
最後別紀念
是星期四特別加演日戲
顛羅漢
夜戲
海沉珠案
明星期五日夜戲
今宵重見月團圓南江圓

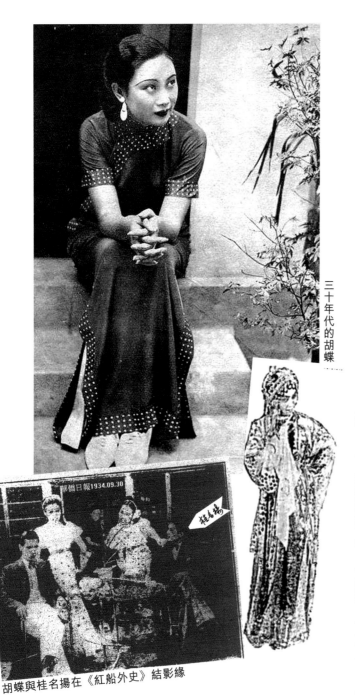

三十年代的胡蝶

胡蝶與桂名揚在《紅船外史》結影緣

華僑日報1934.09.30

港中央戲院上映。

　　1934年10月22日（民國廿叁年拾月廿貳日），天光報在報導廣州當局禁映《紅船外史》一文中提到：「明星公司」粵語聲片胡蝶主演參合南國戲人曾三多、桂名揚、陳錦棠、謝醒儂拍演，日前在本港放映時，已轟動一眾影迷，最近放影於廣州新華中華兩院，萬人空巷，盛極一時，新華門前，幾有水洩不通之狀。查此片號召力之強如此者，則因胡蝶演粵劇唱粵曲，且「日月星」伶工在廣州曾轟動一時之故也。（摘錄）

摘自1934年10月22日香港「天光報」之《廣州禁映紅船外史原因》

版'報光天' 中華民國二十三年十月廿二號

廣州禁映紅船外史原因　天野

明星公司粵語聲片胡蝶主演叅合南國戲人曾三多、桂名揚、陳錦棠、謝醒儂拍演。日前在本港放映時，已轟動一眾影迷。最近放影於廣州新華中華兩院，萬人空巷，盛極一時，新華門前，幾有水洩不通之狀。查此片號召力之強如此者，則因胡蝶演粵劇唱粵曲，且日月星伶工在廣州曾傾動一時之故也。今之於舞臺與天野三時德宜太平兩分局員帶領市府命令至院。禁止放影。因即革命本文○及廣州關於電影檢查由社會局戲劇電影檢查組辦理。○其會委員廿日與各院叅欵冾之時。觀後方對得接省方快訊報告關於紅船外史禁止原因甚詳。以對於電影檢除認爲認真過不去者不能放影外。一二日乃下禁令也。在平過之千義。如過去科學怪人。○其他劇情稍差者亦多持得過日之檢查委員。衹由一輪值者審查。故當紅船外史檢查時。一時卻者皆爲之轟動潮等在放影期滿之前。○常新華中華放映此片時。幻狎文於次日往觀。○此禁之一原因也。於可放影○能予放影。○其次新華中華放映此片時。對此大爲不滿。○對於八折五折及贈劵一概無效。中央宣太平放此片時。是以市府命令一下。即電屬風行。○於是又因此結菜局某局某劇某節不合者...請求。弛未胃嘗手。○至能否邀雌。則又須視將來之處斷也。

公司」第一部粵語聲片《紅船外史》（又名：美德夫人），在上海大馬路270-276號中央大戲院上映。主演者包括胡蝶、桂名揚、謝醒儂、曾三多、陳錦棠。

　　同年10月9日起，《紅船外史》在香

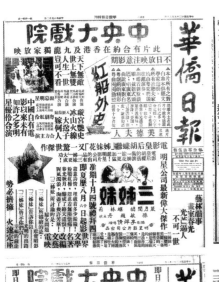

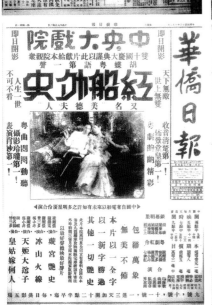

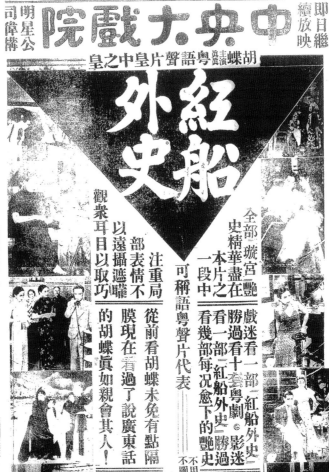

《紅船外史》部份廣告

- 43 -

第四章・班主台柱一身兼兩

1930年代初粵劇曾有過短期的復興，但好景不長。由於戰時社會動蕩，1932年下半年開始粵劇重新陷入困境，各個戲班難以維持日常運作開支，更有甚者只好解散戲班，導致伶人面臨失業困局。1932-1933年間省港班復興過一段時間，一共有十個班：「日月星」、「人壽年」、「孔雀屏」、「萬華天」、「譜齊天」、「錦鳳屏」、「鳳來儀」、「月團圓」、「新中華」、「國先風」，其中「日月星」班被認為是當時最有希望的戲班。「日月星」班班主是1930年代粵劇界四大丑生之一廖俠懷，他在「大羅天」班時已出名，後歷經「新景象」、「新春秋」兩班直至成為「日月星」班班主，做事認真負責，對戲班發展抱有很大的期望。

戲班要發展得好關鍵是要有好的班底。桂名揚在美國獲得金牌小武的稱號，未曾歸國已聞名省港粵劇界。廖俠懷知道金牌小武桂名揚在美國約期將滿，即將歸國，於是抓緊時機要留桂名揚在「日月星」班。1932年第37期《伶星》以「勾心鬥角・各出奇謀・本屆新班奪取角式之經過大披露」為題報道了當時的情況：——

余嘗謂埋班如用兵，知己知彼，乃可百戰百勝。吾則行險僥倖，或有心輕敵，無有不戰者。故每當開始組織新班時，各班主即運起靈敏之手腕，與萬能之金錢，以謀奪得佳角。本屆新班，組織最先者為日月星劇團。廖俠懷心靈手敏，於芸芸佳角中，先聘定曾三多為武生。（於客歲八月十八簽約。）以三多一角，為武生中之

最負時譽者。且善度戲，封相坐車，尤有獨到。廖之急圖之者，實懼陳老四之先下手為強也。老四之倚重三多，無異視為右臂。上屆新春秋由三多絞腦汁，度危城鶼鰈一戲，而挽回新春秋危局。老四之重視三多亦非無因也。陳老四既知廖之起班，復被其奪去三多，則新春秋台柱，將無所恃。乃若思所以補救之法，時桂名揚在金山演劇，各重一時。老馬亦瞠乎其後。是時適約滿返國，老四乃飛電金山，擬先人一步奪桂為己用。殆桂已動程，復使人攜定金在上海截桂。而桂行蹤飄忽，不可捉摸。殆抵港之夜，老四又遣人親在碼頭恭候。但桂意不屬老四。是晚設讌石塘文園，竟與廖訂約。此各重一時之桂名揚，遂為廖所有矣。廖既得桂，如虎添翼，復定李翠芳，更從人壽年班中奪其《龍虎渡姜公》之要角李自由。（此劇由李自由飾坦已有生坦己之號）復得薛老揸之愛將陳錦棠。而日月星劇團遂如錦上添花。

桂名揚在「日月星」班約一年裡參演了眾多的戲劇演出，包括《六國大封相》、《冰山火線》、《皇姑嫁何人》、《火燒阿房宮》、《棒打薄情郎》、《血戰榴花塔》、《銀河得月》、《天花雨》頭、二本、《兒女風雲》、《金馬銅駝》、《恐怖情場》、《左公案》頭、二、三、四、五卷、《陽光隨處》、《肉海沉珠案》、《黎妹妹》、《傻兵香夢》、《宗教罪人》、《虎背脂香》、《柳營風月》、《第二出生菩薩》、《風流辯護》、《玉蟾蜍》、《奪得小姑

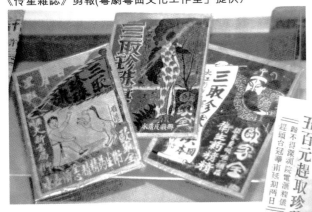

圖右為《三取珍珠旗》廣告，
摘自《桂派名揚留光輝》

歸》、《駙馬冰人》等，其中，桂名揚主
演的《皇姑嫁何人》、《火燒阿房宮》、
《冰山火線》一直是最受歡迎的三齣。

　　1934年夏，桂名揚接了深圳戲院的
定銀后就隨「日月星」班到上海演出。戲
班的戲服在未改良之前很厚，恰巧「日月
星」班在上海又遇上幾十年中未有過的高
溫天氣，演員還未上場演出已經熱到滿身
大汗，日班的演出大受影響，戲班收入大
打折扣，劇員不免心灰意冷。幸好謝醒
儂和姜白谷與明星公司接洽拍「紅船外
史」，又介紹全體老倌加入拍戲，皆大歡
喜。不過合作過程中出現了一些小插曲，
桂名揚未能按計劃完成拍攝，只能延遲去
深圳。此時他在經濟方面有點拮据，只好
給深圳方面去函反映情況。深圳戲院體諒
桂的處境，宣告延期兩天頭台，並即刻電
匯了五百元過去。桂名揚一接到匯款遂即
南歸，抵達香港後即晚就到深圳戲院上演
《三取珍珠旗》。

　　桂名揚擔綱深圳戲院「冠南華」班，

「冠南華」班在1933年初已成立，是深圳
又生大戲院的基本班，主任為黃介庭。關
於當時「冠南華」班的情況，天光報有報
道「關於冠南華種種」：——

　　深圳「又生」之「新梨園」，初時組
織之用心，原為煙賭場中之點綴品，故劇
員庸劣，劇本又陳舊。其後主事者霍某，
以煙賭均日有起色，且見濠江競爭之烈，
拉客之手段百出不窮，遂委八和老前輩黃
介庭使主理「新梨園」。黃乃將之改組，
易為今名，以萬八千元定桂名揚為台柱，
九千元定靚次伯為武生，六千元定沖天
鳳為桂名揚副，七千元定小崑崙為小武，
一連表演七天，即拉箱他去，而已「新梨
園」舊人承之。蓋黃能深悉一般人之愛
好，以「冠南華」長川駐院，則觀眾看之
已慣，不覺其佳妙也。券價則最貴者元
二，最平者二角。蓋得此稍為彌補而已。
其次復繼續徵求劇本，預定台台不同，祇
演新戲不演舊戲。至劇本酧價，最多者為
三百元（連提場撰曲在內），最少者五十
元（不撰曲祇交事橋段），至《秦始皇》
及《十夜屠城》兩劇，則桂名揚廖俠懷之
同意予冠南華點演云。

　　桂名揚成為「冠南華」班台柱后重
點改革班中舊制。此次改革與過去有所不
同，桂名揚入股戲班，身份從僱員轉為半
個班主，改革更自由。桂名揚創造性地實
行了班主決策權的分離，採取比較民主
的「委員制」。1935年《伶星》第111期
「桂名揚春宴記」寫到：——

　　「冠南華」班主是桂名揚，經濟權是

關於冠南華種種 並及日月星散班情形

天野·

1934年7月11日香港「天光報」之《關於冠南華種種》

由班主獨裁，事務卻取委員制，這是桂創用的新制度，故班裡一切興廢都由委員建議。班中事務改由各大老倌及各部門負責人共同參與決策，一旦討論通過，即使班主也不能隨便更改。這就大大調動了大家的積極性，無形中增強了班子成員的凝聚力，責任感和集體榮譽感。

例如該班委員會討論決定：每逢一、三、五、日，四大巨頭休息（即桂名揚、李艷秋、李海泉、靚次伯）；二、四、六、日，四巨頭由頭場演至尾場。星期六晚上，倘若開新戲，星期六白天也要休息度戲，理由是，因為觀眾來看戲，唯一的目標是看一齣好戲，故此要排練新戲，務求使觀眾滿意。但這一決議遭致班中財務部長（即管數）區麟的異議。區麟一打算盤，一個月少開新戲三齣，短了三天收入，一天400元，一個月短收1200元，這將給班主造成重大的經濟損失。財務部長提出的這個問題，作為班主的桂名揚心裡很清楚，但是為了改革，必須有人做出犧牲，最終桂名揚還是維持原議，通過了每逢新戲日場休息的議案。「於是桂老八一個月犧牲了千二百元，千二金可以買得一邊洋樓，半年內，桂名揚少買三間洋樓。」可見「委員會」並非徒有虛名，而是在實實在在地行使職權，為保護老倌的休息權和觀眾的看戲權，不惜犧牲班主的利益，這在從前的班主制時代是很難想像的。

當桂名揚自任班主以後，更是進行了大刀闊斧的改革。他認為新戲為一班盛衰之關鍵，故萃心力注於劇務，並創公開徵求劇本新法。他們在一些報紙上打出廣告稱：「開戲師爺如有新劇，償認定為傑構者，可看貨議價。如真係嘔心瀝血之作，雖千金不吝。」一時間，不少編劇家紛紛奉上自己的得意之作，如《白虎照紅鸞》、《妻良動佛心》、《香車寶馬渡情關》、《霸西羌》、《文天祥》、《火燒未央宮》等，但桂名揚猶以為未足，仍繼續徵集新劇。

除了公開徵集新劇這一舉措之外，

「伶星雜誌」，由「中山大學歷史人類學研究中心粵劇粵曲文化工作室」提供

桂名揚還在班務及其他方面也進行了嚴格的規範。他曾借戲劇電影雜誌《伶星》一角向廣大觀眾做出六點承諾：我今春組織「冠南華」，我和同班兄弟約訂六條戒條：1、誓不欺台；2、鐵定八時開演；3、演劇拼命主義；4、座價平民化；5、提高粵劇水準；6、接納觀眾批評。

《伶星雜誌》剪報（粵劇粵曲文化工作室提供）

1934年8月28日（民國廿叁年捌月廿捌日），桂名揚任班主的「冠南華班」首次到香港演出，演員陣容包括：桂名揚、靚次伯、李海泉、小非非、小崑崙、朱聘蘭、華麗思、沖天鳳、紫蘭女，在普慶戲院上演《六國大封相》、《冷面皇夫》、《三取珍珠旗》（頭本、二本、三本及四本）、《失戀將軍》、《禁城奪艷》、《皇姑嫁何人》、《左維明斬孤》等劇至9月2日。

1934年10月16日（民國廿叁年拾月拾陸日）「冠南華班」易名為「省●港●

冠南華班報紙廣告

圳冠南華男女班」，在高陞戲院上演《寒月照金甌》、《三取珍珠旗》頭、二、三、四本、《無情鬼》、《怪客俠三氣小孟嘗》、《冷面皇夫》、《危城鵝鰈》、《花天奇俠上卷》、《失戀將軍》、《楊家將》、《魔殿陽光》、《大逆忠魂》、《真假夫妻》、《海底霸王》等劇至11月12日，演員陣容包括：桂名揚、靚次伯、李海泉、小非非、小崑崙、朱聘蘭、華麗思、沖天鳳、紫蘭女等。

1934年11月28日至12月2日（民國廿叁年拾壹月廿捌日至拾貳月貳日），桂名揚領「省港圳冠南華男女班」在普慶戲院上演《魔殿陽光》、《失戀將軍》、《冷

冠南華班報紙廣告

歌林唱片公司《火燒阿房宮》預告

面皇夫》、《怪客俠三氣小孟嘗》、《寒月照金甌》、《活命琵琶》、《肉陣困長城》、《危城鶼鰈》、《楊家將》、《願摍心肝贈我郎》等劇，演員陣容包括：桂名揚、靚次伯、李海泉、小非非、小崑崙、朱聘蘭、華麗思、沖天鳳、紫蘭女等。

1935年1月6日至1月11日，「省·港·圳冠南華男女班」，在高陞戲院上演《肉陣困長城》、《柳營艷史》、《寶馬香車渡玉關》、《危城鶼鰈》、《金鎖悶葫蘆》、《花人奇俠》、《白虎照紅鸞》、《寒月照金甌》、《魔殿陽光》、《真假夫妻》、《冰山火線》等劇。為給兒童幸福醫院東華三大醫院慈善籌款，12至14日，「冠南華班」在北河戲院再次上演《活命琵琶》、《肉陣困長城》、《失戀將軍》、《寶馬香車渡玉關》、《寒月照金甌》、《白虎照紅鸞》、《危城鶼鰈》、《楊家將》、《英雄得志》、《二老爺剃鬚》、《皇姑嫁何人》等劇。這次

冠南華班報紙廣告

冠南華男女班報紙廣告

桂名揚夫人文華妹還義務客串《黃武昭君》。此次慈善籌款「是期本院報效院租電燈等費，職員義務辦事，冠南華劇團報效戲金一千元，收入悉數捐助，各界盍興乎來。」又為了讓更多人由港島來深水埗北河戲院觀看演出及做善事，「蒙油麻地輪船公司將佐頓道載車大船開至半夜兩點。」

歌林唱片《火燒阿房宮》廣告

「1935年春節期間，省港十大新班台腳，其中，「冠南華班」的台腳為：初一至初八頭台樂善；初九至十二，二台江門；十三至十六，三台樂善；十七，四台海珠；十八至廿五，五台落鄉；廿六至廿八，六台樂善。」（摘自黃偉著《廣府戲班史》第271頁及《省港十大新班台腳總展覽》，《伶星》第111期1935年1月30日第1—2頁）

1935年1月（民國廿肆年壹月）的天光報報導了「冠南華班」春節期間在廣州樂善戲院登台。

1935年1月26日（民國廿肆年壹月廿陸日），「歌林和聲公司」再度宣傳《火燒阿房宮》唱片，但宣傳改為桂名揚與張玉京合唱。

1935年2月17日（民國廿肆年貳月拾柒日），「歌林和聲公司」推出的唱片《火燒阿房宮》有如下介紹：

桂名揚瓊仙合唱《火燒阿房宮》唯一文武生桂名揚君是期唱火燒阿房宮一曲腔調新穎詞意警惕所唱「中板」「二王」等調字正腔圓響遏行雲而瓊仙女士之歌藝亦素負盛譽一生一旦璧合珠聯妙極妙極。

兩良駒擬再寫寫婦
省港舞臺頓形熱鬧
香港「天光報」

因為連日的勞累，3月20晚，「冠南華」在廣州樂善戲院開演新劇《天下英雄》時，桂名揚病倒不可以出場，導致戲迷不滿，靚次伯出台解釋事情緣由後讓黃超武代演，並讓人背著桂名揚過場一週，觀眾才平靜下去。

1935年4月25日（民國廿肆年肆月廿伍日），桂名揚領「冠南華劇團」，在高陞戲園上演《寒月照金甌》、《桐宮雙鳳》、《失戀將軍》、《嫡血染蒲關》、《冰山火線》、《冷面皇夫》、《未央宮》、《一把檀香扇》、《寶馬香車渡玉關》等劇至4月28日。

4月29日至5月1日（民國廿肆年肆月廿玖日至伍月壹日），「冠南華劇團」為警察司所辦之街邊貧童會籌款，在普慶戲院上演：《冷面皇夫》、《寶馬香車渡玉關》、《三取珍珠旗》頭、二、三本、

1935年4月27日香港「天光報」

桂名揚疾作原因

《未央宮》、《寒月照金甌》、《偷渡香巢》、《嫡血染蒲關》等劇，為讓更多人由港島來普慶戲院觀看演出及做善事，「佐頓道載車大船開至半夜一點八個字。」

6月30日（民國廿肆年陸月叁拾日）之後，桂名揚始離開「冠南華班」。「天光報」刊登《散班期近之戲人鱗爪》談及香港梨園動向時以《桂名揚携妾南渡》為題的報導：「桂名揚自金山返國後，首為廖俠懷羅致之於「日月星」，一舉成名，飲譽於周郎之口，後離「日月星」改組「冠南華」，亦能獲大利。最近以氣痛脫離「冠南華」休養，數月來隱於四海樓中。數日前，桂突有南遊之舉，挈與偕行者為桂妾紫蘭花（韓蘭素）。桂此次南遊目的，為薄遊性質，期以一月，蓋桂遵醫命易地休養，且薄遊海外，一換新空氣，而預算抵越南後，身體安適者，或加入某劇團中客串，而桂所趁之法郵恰與新靚就譚玉蘭同船俱去也，桂於一月後歸來於新班有所企圖云。」

7月的天光報亦提及：「冠南華」為

冠南華劇團報紙廣告

深圳戲院的基本班，在前為桂名揚主之，在後則因桂病而半途退出加少新權入主。……桂名揚兩月歸來必再組班，至重組「冠南華」否尚待歸來後決也。

高陞戲院出類拔萃男女名伶偉大集會，在7月1日（民國廿肆年柒月壹日）報效為「鐘聲慈善社」籌款，桂名揚夫人文華妹參與演出。

1935年7月（民國廿肆年柒月），「歌林和聲公司」推出《火燒阿房宮二本》唱片，由桂名揚與銀飛燕合唱。

8月24日至30日（民國廿肆年捌月廿肆日至叁拾日），桂名揚領「四海男女劇團」在利舞台上演《冷面皇夫》、《寶馬香車渡玉關》、《一把檀香扇》、《有

冠南華劇團部份報紙廣告

1935年6月30日香港「天光報」

幸不須媒》、《百戰歸來》、《白虎照紅鸞》、《馬超招親》、《未央宮》、《戰地一蘆花》、《鐵馬盜金關》、《活命琵琶》、《金甌缺復圓》、《雪地一蘆花》、

四海男女劇團報紙廣告

歌林唱片《火燒阿房宮》廣告

《玉人無恙》等劇，演員陣容包括：桂名揚、馮鏡華、倩影儂、何湘子、馮醒錚、花影容、紫雲霞及陳鐵善等男女藝員六十餘名。劇團口號：「日戲一點開演，夜戲八點開鑼，做戲拼命主義，打倒粵班陋習，老倌日夜登台，到尾決不瓜代。」

在1935年8月31日的天光報「四海男女劇團」演出廣告中這樣報導：初三晚三國戲，《馬超招親》，桂名揚最合身份傑作，黃花節先生編劇，倩影儂、馮醒錚、何湘子、馮鏡華、花影容合演，鑽石一樣

值錢的高價演員，收回玻璃砂粒一樣平價票，日戲一點開演，夜戲八點開羅，做戲拼命主義，老倌決不欺台。

1935年桂名揚除了組班登台之外，亦是拍攝電影最多的一年：《夜吊白芙蓉》由桂名揚與胡蝶影主演；《火燒阿房宮》由桂名揚、譚玉蘭及紫羅蘭主演；《海底針》由桂名揚、胡蝶影及林坤山主演。

《夜弔白芙蓉》為桂名揚首本戲，片中桂名揚演唱的《定情曲》及桂名揚與胡蝶影合唱的《芙蓉恨》，成為吸引觀眾的賣點。

1936年1月10日（民國廿伍年壹月拾日），天光報對電影《海底針》有以下評論：——

「麗影公司」處女作《海底針》，以二萬餘元之資本，兩個月之經營，已於

四海男女劇團報紙廣告

一九三六年元月一日開影於新世界戲院，據說第一日夜場之收入，亘一千六百餘元之巨，則觀眾之多，可見一斑，記者震於胡蝶影桂名揚之名，也曾散去五個毫子，前往觀看一過。……桂名揚，以一富家子，反對盲婚，鍾情於一農女，自是美術家眼光獨到處，演來恰到好處，表情最深刻者不在離家之時，而在失業之後呼援無地，提筆欲寫信與老父之時，活畫出一個

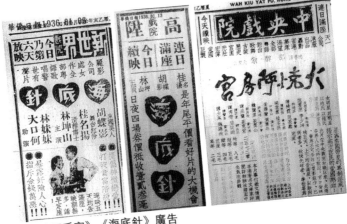

《火燒阿房宮》《海底針》廣告

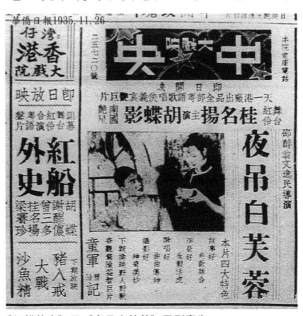

《紅船外史》及《夜吊白芙蓉》電影廣告

有作為而又堅忍卓絕之少年，觀眾是時，幾人人疑是設身處地而非是在戲院看戲也，其他各幕演來，俱覺無懈可擊。……

1936年開始，桂名揚組建不同的戲班。1月30日起，由鍾卓芳、桂名揚、蘇州麗、靚少鳳、新珠、林坤山暨黃超武、錦成功、蘇州屏、紫蘭女、林鷹陽、俏蘭芳、郭非愚及黃千歲組成的「中央劇團」在香港中央戲院上演《大送子》、《百

子千孫》、《六國大封相》、《慶鬧春宵》、《春滿人間》、《皇姑嫁何人》、《花好月圓》、《趙子龍》、《憔悴怨東君》、《一榜三狀元》、《三個西施》、《神經大少》、《華容道》、《祝英台》、《偷渡香巢》、《夢斷胡笳月》、《大鬧三門街》、《縮地減相思》、《冷面皇夫》、《半角征袍》、《笑聲淚影》、《呂布》、《玉蟾蜍》、《柳為荊愁》、《危城鷆鰈》、《水淹七軍》、《誤折蟾宮桂》、《燕歸人未歸》、《胡塵貂錦》、《武家坡》、《平貴別窰》、《刀頭蜜》、《桃花源》上、下集、《王寶釧》等劇。

「趙子龍——這是桂名揚馳譽中外之拿手好戲，前在美、粵開演，觀眾擠擁不堪，價值之高，確實鮮有其匹。」

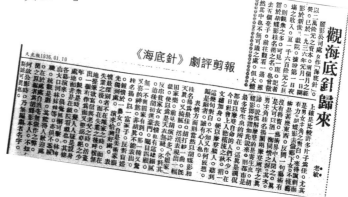

《海底針》劇評剪報

4月9日的天光報以「桂名揚又有「斬件」與「長期」計劃「斬件」以「大江東」為地盤，「長期」以「中央劇團」為基礎」作如下報導：——

玉喉花旦肖麗章，自返粵重起，得鍾何諸君代為拉攏，以斬件長期兩計劃活躍於粵劇界中，已算成功地步矣。不謂最近又有素以金牌小武稱於粵劇界之桂名揚，又以水銀燈下生活厭倦，重組新班之訊傳出。記者乃走訪個中人，遂得消息如下：據本港班中消息，謂桂名揚自「中央劇團」結束後，即與其愛人韓蘭素（即紫蘭花），為「南粵影片公司」拍演《可憐秋後扇》一片，經營數月，工作紛忙，未暇顧及班事。最近以千里駒逝世，班中起莫大變化，且以目睹肖麗章返粵所定「斬件」與「長期」兩計劃成功後，桂伶不禁壯志復生，然徒以臨淵羨魚，不如歸家織網，於是在玻璃棚水銀燈下之工作完竣時，遂油然而生重起粵班之想。蓋以桂伶自「日月星」振翅後，以迄「冠南華」，歌譽之隆，故有金牌小武之盛譽，扶搖直上，乃躋百越紅伶地位。自

中央劇團報紙廣告

「中央劇團」收束後，本擬努力於拍片工作，最近廣州三大舞台，以省港大班過少，時有不繼之憾，有院無班，雖欲頂回院租，亦無能為力，故連日因聞桂伶有拋棄拍片意，遂以桂伶頗能號召，其當日吸收戲迷之力，亦不下於章伶輩也，故即遣人到港邀桂伶回省組班，且《可憐秋後扇》一片，亦已全部告成，桂伶遂即與各方院主接頭。聞利舞台以近日香港各大戲院，亦有感班荒之虞，利老板欲一振香港戲業之頹廢，與桂伶合作，班名亦經數度研究，擬用回其八年前與薛覺先千里駒同組之「大江東」為名，但此則以斬件為計劃，一如肖麗章之「錦璇宮」也。至於長期計劃，則現正與「中央劇團」舊主劉氏商量，聞劉氏亦已首肯。因「中央劇團」前次之失敗，原因別在，非戰之罪，重起「中央劇團」，亦有可能之勢，乃先取桂名揚與利舞台，擬組之「大江東」角式一觀。則桂伶已擬定用半日安為武生，自任小武，而

花旦則以譚玉蘭為正，用紫雲霞為副，小
生則用靚少鳳，丑生則用廖俠懷。故「中
央」方面，則以長期計劃，不能與斬件相
同。故與桂伶擬定，用新周瑜林為武生，
小武則桂伶自任，花旦則用鍾卓芳為正，
以小珊珊副之，小生則用黃千歲，丑生則
由半日安任之。此中角式，大致當不差，
即有變更，亦少數或下級角式而已。

1936年的「高陞樂劇團」則聘請靚
榮、桂名揚、白駒榮、新丁香耀、小丁
香及綠衣郎等，上演《三取珍珠旗》、
《冷面皇夫》、《趙子龍》、《崔子弒齊
君》、《慶鬧春宵》、《夢斷胡笳月》等
名劇。（摘自「粵劇大辭典」第755頁）

1936年4月11日起（民國廿伍年肆月
拾壹日起），由譚玉蘭、靚少鳳、廖俠
懷、桂名揚、半日安、林鷹揚、趙蘭芳、
紫雲霞、顏思德、陳斌俠、黃金龍、鍾
蕙芳、梁國風、郭非愚組成的「大江東
班」在利舞臺上演《甜姐兒》、《王文英
上、下卷》、《月底西廂》、《烽火滿漁
村》、《玉蟾蜍》、《盲公問米》、《憔
悴怨東君》、《女間諜》、《趙子龍》、
《柳為荊愁》、《毒玫瑰》、《血洒金
錢》、《神經大少》、《春滿香粉寮》、
《鐵板銅琶》、《地獄潘金蓮》、《天上
人間》、《混世女魔皇》、《江漢遊女》
等劇。

演期屆滿，由桂名揚、譚珊珊、鍾卓
芳、黃醒魂、半日安、林驚鴻、黃千歲、
何笑珊、新周瑜林、陳燕棠組成的「中
央劇團」，於4月25日移師廣州海珠大舞

大江東劇團報紙廣告

台，上演《胡塵貂錦》、《趙子龍》、
《虎藥龍奴》、《趙雲招親》、《冷面皇
夫下卷》、《夢不到遼西》、《岳飛》、
《江南台榭》、《一榜三狀元二本》、
《碧血灑天山》、《胡調亂琵琶》、《情
央夜未央》、《文天祥》等名劇。

1936年4月15日（民國廿伍年肆月拾
伍日），「華字日報」以《「南粵」昨贈
區桂名揚》報導：……昨「南粵影片公
司」特贈桂名揚一橫額，聞桂在「南粵」
主演之新片《可憐秋後扇》，不日將在新
世界戲院放映……（摘自1936年4月15日
香港「華字日報」之《「南粵」昨贈區桂
名揚》）

5月6日（民國廿伍年伍月陸日），「百代唱片公司」推出桂名揚與呂文成合唱的《雷鋒塔貳卷》。

5月21日起，由桂名揚與韓蘭素主演的《可憐秋後扇》在新世界戲院及太平戲院正式上映。

一九三六年夏初聞桂名揚與薛覺先合組「覺名聲」劇團

5月21日，天光報以「粵劇淡月期中竟有紅伶薛桂組合覺名聲班訊」為題披露：——

現在粵劇界中，所號稱省港猛班，只有「中華劇團」，僅足稱之。其餘最近五年間，所為戲迷認作數一數二之紅伶，莫不以薛馬對。近一二年間，而桂名揚乃躋於紅伶之席。而「覺先聲」，或「覺先劇團」，以至「太平劇團」，亦先後遣散矣。今年各大班之提前遣散，其原因不外戲業衰業，本欄文友，已送經詳述矣。至於時下除馬師曾不能返棉市登台外，其餘

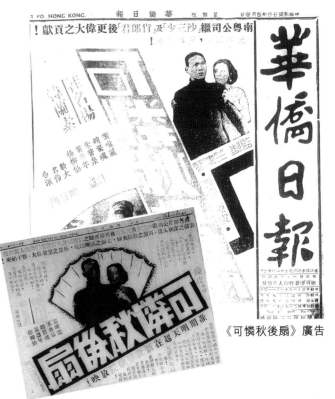

《可憐秋後扇》廣告

百代唱片公司《雷鋒塔貳卷》廣告

在廣州最得戲迷賞識者，厥為薛覺先與桂名揚二伶。最近某院主以戲業沉悶，無法打破此種不生不死空氣，遂謀所以投一般戲迷心理，全揀上菜，使觀眾一到院中，便有件件肉之歡心。於是乃竭力向薛桂二伶拉攏疏通，並以全盤計劃商之二伶，合約不妨先以短期，開鑼鼓後，如看察情形，有可繼續時機者，則便可變為長期省港猛班。某院主既獲二伶同情，又恐獨廣州方面一院之力，不足以盡互助效用，故又在本港某院與老板商，老板亦已贊成，故事機得以成熟，且聞已訂明先在本港某院開演，然後上省演第二台。此訊在外間似多不信，惟聞居棉市之薛友壽仔年，已云接得薛函，促其即日來港，著手班事。惟是另一方面言，則謂事實尚未成熟，商議則固在進行中，其原因則以花旦人選為最大問題。誠以此次提議薛桂合作之某某

省港兩院老板意，則注重選一適合拍薛拍桂演戲之女旦，其意謂馬師曾之組「太平劇團」，馬氏一人固為台柱，但亦未非得譚蘭卿與拍，而後有此效果也，所以老板主張，則選譚玉蘭為二伶拍手，但譚玉蘭現已棲息「大江東」，訂期之約一展再展，似未有放手機會，故欲用而無由。但在與薛伶往還至密，又有班業關係之某君言，則謂選聘譚玉蘭之得否，實不成問題。因薛伶可以反串，則花旦一角，實不足以圈死薛伶也。故此種種消息，實有快於實現可能，一般省港戲迷試拭目以俟之。

6月30日至7月22日，桂名揚領「國華男女劇團」與小丁香的「丁香劇團」兩大班攜手合作在上海北四川路廣東大戲院登台。先演反串《六國大封相》（桂名揚首次掛鬚坐車），繼而演出《小龍袍》、《腸斷蕭郎》、《浪影琴音》、《活命琵琶》、《佛門香妃》、《賊面觀音》、《子敵妻仇》、《皇姑嫁何人》、《血戰爭榮》、《羨煞別宮花》、《古今一美人》、《神眼蛾眉頭、二、三卷》、《素

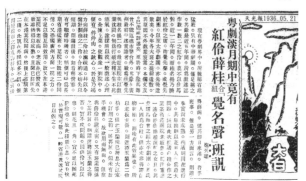

1936年5月21日香港「天光報」

馨恨》、《忍辱雪親仇》、《蜘蛛網》、《清官斬節婦》、《亂世忠臣》、《莊周蝴蝶夢》、《三取珍珠旗》頭、二、三、四及六本、《教子逆君皇》、《鎮國皇孫》、《不怕紅爐火》、《大鬧廣昌隆》、《猛虎奪龍珠》、《鍾無艷》等劇。主演：桂名揚、韓蘭素、小丁香、劉倩影、嫣紫霞、李醒帆、馮俠魂、葉少玉、古耳峰、黃寶光。桂名揚七弟桂少梅客串花旦。

「丁香劇團」與「國華劇團」在上海廣東大戲院演出廣告

「《血戰爭榮》一劇，為玉面金喉、金牌小武桂名揚生平最得意之傑作，到滬以來，未曾表演，致各界函催表演者，不知凡幾，是以在臨別之際，特煩桂名揚君表演此劇，以應各界之請，而飽諸君眼福。」（摘自《申報之1921年開始的粵劇各戲班演員和劇目》）

1936年7月6日（民國廿五年柒月陸號），「RCA狗嘜原音唱片公司」的「集合中國八大歌王：薛覺先、上海妹、桂名揚、月兒、小燕飛、大傻、關影憐、白駒榮及十大音樂名家」唱片正式發行，九首粵曲中，包括了桂名揚的《驚艷》及由桂

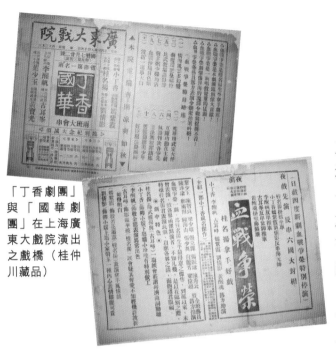

「丁香劇團」
與「國華劇
團」在上海廣
東大戲院演出
之戲橋（桂仲
川藏品）

名揚與上海妹合唱的《新長亭別》。

　　1936年9月2日（民國廿伍年玖月貳
日），「新月唱片公司」成立十週年紀念
的第十五期唱片即日上市，其中包括由桂
名揚與韓蘭素合唱的《冷面皇夫》及桂名
揚與上海妹合唱的《王寶釧回窰》。

　　9月13日（民國廿伍年玖月拾叁
日），天光報的「梨園新訊」以「桂名
揚未能言旋」為題披露：
「桂名揚受上海廣東大戲院
之聘，偕其愛姬紫蘭花並
往，出演亦既有日矣。日前
演期告滿，其他伶工及衣箱
已先後返，獨桂伶戀戀歇浦
風光，尚未言旋。廣東院
一時未得粵伶承之，以桂尚
留滬上，因請續約，期以一
閱月，月薪為八百金，桂立
為答應，其歸期又須在一閱
後而定矣。」（摘自1936年
9月13日香港「天光報」之
《桂名揚未能言旋》）

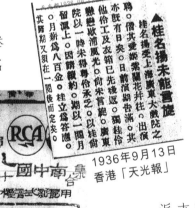

1936年9月13日
香港「天光報」

狗嘜唱片公司
《驚艷》廣
告

　　9月24日的天光報「伶影星」以《譚
玉蘭姊妹雙赴申》為題報導：「桂名揚在
滬為廣東戲院留駕，舞台工作，尚須履約
一閱月，斯亦桂伶所願者。襄與桂伶共演
於滬之女包頭，厥為譚秀芳與倩可留。惟
譚倩二伶，業於月前旋粵，廣東戲院駐粵
辦事人，乃物色人材悔以承二伶乏……」

　　1936年9月29日起（民國廿伍年玖月
廿玖號起），桂名揚領「新月男女劇團」
在上海廣東大戲院上演《六國大封相》、
《新月照新人》、《冷面皇夫上卷》、
《明月向誰家》、《兇手與皇后》、《甜
姐兒》等劇目。演員陣容包括：譚秉庸、
桂名揚、譚玉蘭、譚秀珍、王醒伯、譚少
清、衛萬迪、謝
福培、新龍珠、
譚少鳳、朱聘
蘭、羅蘭芳、黃
劍龍、鄧少康、
梁超峰等。

　　演出至10月
10日結束後，移
至上海靜安寺路
派克路口的卡爾登影戲
院繼續公演，劇目包
括：《六國大封相》、
《新月照新人》、《夢
不到遼西》、《奪得
小姑歸》、《標準姊
妹》、《甜姐兒》、
《烽火滿漁村》、《世
界情人》、《六命無頭

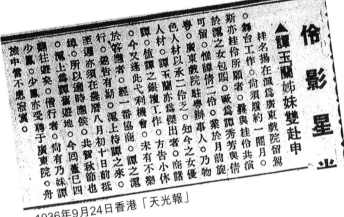

奇案》、《薛仁貴三箭定江山》（桂名揚首本）、《宏碧緣頭本》、《五命離奇案》、《蠻海動烽煙》、《火燒景陽宮》、《偷盜香巢》、《一榜三狀元》、《海外還魂塔上卷、下卷》、《鍾無艷》、《慈雲走國頭本》、《多情溫柔鄉》、《情敵弄玄虛》、《乖孫》、《明月向誰家》、《兩朵大紅花》、《一家親》、《再生緣》、《天國女狀元》、《摩登霸王》、《辣手碎花心》、《八卦伴七星》、《真假兩夫妻》、《千里送真香》、《悔不相逢未嫁時》、《血染銅宮上、下卷》、《錯認假郎君》、《銅台艷史》、《金鎖悶葫蘆》（桂名揚首本）、《薛仁貴》、《恨海屠龍》、《再生緣頭本、四本》、《傾國桃花》、《憔悴怨

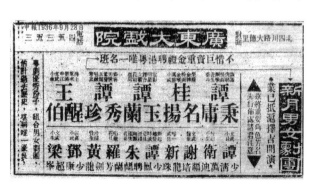

「新月男女劇團」廣東大戲院報紙廣告

東君》、《花開蝶滿枝》、《龍虎渡金灘》、《賊面觀音》、《十二美人頭》、《龍爭虎愛》等等。演至11月5日，再返回廣東大戲院自11月6日起演至12月5日結束。

12月7日（民國廿伍年拾貳月柒日），「百代唱片公司」推出第廿七期新唱片，包括桂名揚與譚玉蘭合唱的《貴妃罵唐皇》二卷。

「新月男女劇團」廣東大戲院報紙廣告

12月8日（民國廿伍年拾貳月捌日）天光報報導「伶影人之最近動態」：「日來伶影人之動態堪為讀者報告者，厥為男女班組織，成競爭化聲中，桂名揚有行將返粵組班說。桂伶回粵而組班，實為不可免之一舉，當數月前已有是意。蓋桂伶在滬，半受而半合作性質，開演以還，大有

虧折，桂於失意之餘，心念在粵縱不大好景，仍有掙扎餘地，若今則遠適異域，一籌莫展。知男女班制在粵弛禁，機會可假，遂決從速清理各項手續，買棹言旋，昨其家人已接桂自滬來鴻，云決於農曆十一月初六回港。」

1937年，桂名揚繼續在歌、影、劇三方面發展。

1月13日（民國廿陸年壹月拾叁日），「歌林唱片公司」推出第十六期唱片，包括桂名揚與紫羅蘭合唱的《海底針》等。

2月4日（民國廿陸年貳月肆日），「RCA狗嘜原音標準唱片」推出第四期唱片，包括桂名揚與關影憐合唱的《十七嫁十八》及桂名揚獨唱的《新還花債》。

4月30日（民國廿陸年肆月卅日），「新月唱片公司」推出第十六期唱片，其中包括桂名揚與上海妹的《素面朝天》二卷。

1937年2月1日（民國廿陸年貳月壹日），「香港各界慶祝蔣公脫險賑綏建場遊藝大會籌備大會」致函各大劇團，請各名伶報效演戲，共襄義舉。計有：太平劇團馬師曾、譚蘭卿；覺先聲劇團薛覺先、廖俠懷、上海妹；大光明劇團桂名揚、靚少鳳、譚玉蘭；天星劇團陳錦棠、胡蝶影、少新權、蘇州麗等，企盼熱心伶星速定游藝辦法。

1937年2月6日（民國廿陸年貳月陸日），「香港香港華人會計公會」主辦之賑綏建場慈善跳舞遊藝大會在香港思豪大酒店舉行，參加的藝術名流包括：薛覺先、唐雪卿、梁以忠、桂名揚、紫羅蘭、白玉堂、尹自重、林妹妹、譚玉蘭、關影憐、胡蝶麗、胡蝶影、趙驚魂、蘇州麗等。

1937年2月7日至3月8日（民國廿陸年貳月柒日至叁月捌日），電影《今古西廂》正式在

新月唱片公司《素面朝天》廣告

「慶祝蔣公脫險賑綏建場遊藝大會
籌備大會」剪報

1937年電影《今古西廂》廣告

中央戲院及高
陞戲院上映。
由胡蝶影、李
雪芳、桂名
揚、白玉堂、
倩影儂、徐杏
林、朱普泉、
林妹妹、黃笑
馨、謝益之、
林麗萍、聶
克、黃曼梨、
徐人心領銜主
演。

2月11日起（民國廿陸年貳月拾壹
日起），桂名揚領「大光明男女劇團」
在利舞臺演出包括《冷面皇夫上、下
卷》、《村女戲蠻王》、《一顆頭顱一點
心》、《偷盜香巢》、《忤逆英雄》、
《一榜三狀元》、《難堪脂粉令》、《縮

「賑綏建場慈善跳舞遊藝大會」剪報

地減相思》、《夢斷
胡笳月》、《逼上美
人關》、《春心帝主
家》、《賀壽送子》等
名劇，主演：桂名揚、
靚少鳳、譚玉蘭、關影
憐、靚新華、伊秋水等。

2月19日至3月3日（民國廿陸年貳月
拾玖日至叁月叁日），「大光明男女劇
團」移師至普慶戲院及高陞戲院繼續演
出包括《冷面皇夫頭、二本》、《活命
琵琶》、《三撞景陽鐘》、《村女戲蠻
王》、《龍爭虎鬥》、《酒杯釋匈奴》、
《忤逆英雄》、《難堪脂粉令》、《一顆
頭顱一點心》、《一榜三狀元》、《夢斷
胡笳月》、《春心帝主家》等名劇。

「冷面皇夫為劇壇名宿陳天縱先生畢
生傑作，上下兩卷歷次在廣州點演皆人山
人海，觀眾百看不厭。特煩桂名揚再點下
卷，添置新裝新景，全體老倌各騁所長，
洋洋大觀諸君萬勿交臂失之。」（摘自
1937年2月19日「工商日報」介紹冷面皇
夫）

在高陞演出期間，桂名揚因病無法登

臺，病癒即在報紙刊登：「六大紅伶擔綱從頭場演至尾場，桂君病癒向觀眾道歉特減券價」及「日夜戲包有桂名揚登台」。

一九三七年初，
薛覺先再度擬拉攏小武桂名揚加盟

2月18日（民國廿陸年貳月拾捌日），天光報透露：薛覺先自堤畔海珠戲院「歸來後，馬伶從返陀垣之消息，又甚囂塵上，薛伶為之愕然。蓋以馬伶數年來祇能雄視港舞台，而省方舞台，則無異獨自稱尊，而已尚可與之分庭對抗，若一旦馬伶能上省開演，豈非不能獨專其利。是以為鞏固已班陣容，力謀充厚實力，以為於省方與之對抗，一爭強弱。良以省方觀眾，對覺班只注重薛伶一人，且該班人又太輕，觀其全班人脚，除薛伶為小武外，男角僅得歐陽儉及廖俠懷二人，若薛伶獨當小武，不兼反串，則不覺歐廖三人之過輕。惟薛每劇必反串旦角，故拍手人角太少，陣勢固未鞏也，若仍其角，豈非不足

與之爭衡。蓋「太平劇團」除馬伶而外，尚多猛將，似是不無稍為遜色，故乃力求物色一對手人員，因是乃擬拉攏小武桂名揚加入，並徵聘梁雪霏為第二花旦，居上海妹之劇，至桂伶加入問題將可成事實，蓋桂伶已首肯也，不過欠者尚未簽合同而已。聞桂伶之加入「覺班」，月薪定為五千三百元，以桂伶之地位而論，則似不為多也，而桂伶之在「大光明」，可隨時退出，則由靚少鳳等從新改組，另聘人員，再張旗鼓，然薛馬二伶之赴棉垣開演，當有一番熱烈競爭也。」

3月3日，「華僑日報」的「娛樂情報」報導：高陞《杯酒釋匈奴》。桂名揚、譚玉蘭、靚少鳳、伊秋水、關影憐、

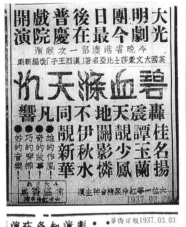

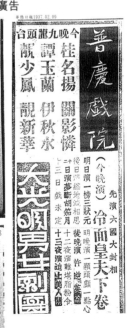

靚新華等，南國六大紅伶領導之「大光明劇團」，一連數日在高陞戲院表演，天天滿座，空前罕見，可知該團藝術之精彩，博得港中各界贊許。……。

1937年5月11日（民國廿陸年伍月拾壹日），南粵公司攝製的電影《神秘之夜》在新世界戲院上映，五十位參演的伶影明星包括：上海妹、任劍輝、何少雄、李少華、紅衣女、桂名揚（附圖紅圈者）、陳皮鴨、梁霞茜、黃慧嫻、麥家麗、葉仁甫、熊飛影、關影憐、小瑤仙、伊秋水、何少姍、李澤民、胡美倫、徐柳仙、陳鐵善、陶三姑、黃啟光、高漢英、葉夢鵑、鄧松柏、羅舜卿、子喉七、朱頂鶴、何浩文、李鵬飛、柯威林、陳皮、陳國英、黃曼梨、巢飛飛、馮樂文、楊一萍、梁少珊、月兒、李發、何大傻、李佳、林成培、徐人心、陳景蓮、梁淑卿、黃壽年、張瑞卿、馮顯洲、劉克宣、謝益之。

《神秘之夜》報紙廣告

6月2日（民國廿陸年陸月貳日），電影界明星總動員游藝大會華南電影界為粵語聲片救亡大會，桂名揚參與其中。

1937年5月10日（民國廿陸年伍月拾日），由「八和粵劇男女總集團」籌劃的一連四天在高陞戲院演出，參演的老倌名單如下：

武生：笑春華、新周瑜林、何大賢、梁玉堂、李華亨、靚新華、少達子、鄧炳光、賽子龍、靚東全、靚榮、曾三多。

小武：白珊珊、黃鶴聲、周少保、古耳峯、陸飛鴻、陳錦棠、桂名揚、李松坡、靚雪秋、王振聲、少新權、陳鐵善、黃超武、盧海天、湯伯明、薛覺先。

花旦：譚蘭卿、小真真、譚秀芳、小珊珊、梁艷蘇、李自由、謝醒儂、小丁香、袁士驤、關影憐、蘇州麗、騷韻蘭、小非非、梁雪霏、白秋聲、金枝葉、李翠芳、李艷秋、凌霄影、上海妹、林超羣、小蘇蘇、黃艷儂、紅衣女、黃玉蓮、鍾卓芳、嶺上梅、嫦娥英、唐雪卿、譚少鳳。

1937年2月18日香港「天光報」

「大光明男女劇團」普慶戲院報紙廣告

小生：黎少珊、白龍珠、黃千歲、陳醒輝、馮顯榮、陳醒漢、張活游、歐陽儉、麥炳榮、陶醒非、白駒榮、陳燕棠、靓少鳳、龐順堯、白玉棠、馮俠魂。

丑生：馬師曾、廖俠懷、駱錫源、郭非愚、譚秉鏞、李海泉、王辰南、郭玉麒、葉弗愚、半日安、王醒伯、王中王、蛇仔利、生鬼容、葉弗弱、衛仲覺、自由鐘、新馬師曾。

頑笑旦：胡小寶、美中輝、子喉海、黃醒魂、朱聘蘭。

7月29日（民國廿六年七月廿九日），天光報《梨園新訊》，「桂名揚髀肉復生」：——

金牌小武桂名揚，原「大光明」最穩健之台柱，極得班主梁懿言女士之器重。不圖桂伶因斧削過甚，以致氣血虛弱，為病魔說纏繞，弗克繼續登臺奏技，留醫於島上某醫院，轉瞬間又已數月。雖桂伶之病早已告愈，但遵醫者之囑，於五閱月內不宜再作馮婦，蓋苟一登臺，須破候高

1937年7月29日香港「天光報」　1937.07.29

歌，殊於病體有大大障礙，故雖有班主催用，亦卻而不就，至於電影公司之請拍片者，亦暫不能幹，即前旬「八和工會」舉行全體大聯盟之大集會公演，雖經同業之再三邀約，桂伶亦始終未見登臺，職是故也。最近，十九案之期又將屆臨，一般名伶均紛紛進行組織新班，桂伶見此，亦不覺髀肉復生，因亦示意于乃兄桂少梅與老手櫃檯李耀東等籌組新班，一面進行招股，一面物色佳角，以故連日少梅耀東二人，東奔西走，忙個不了……

1937年9月4日至8日（民國廿六年九月四日至八日），「八和粵劇協進會」為「華北華中戰事發生，災民遍地，居無處，食無糧」而發起的「八和大集會演劇籌款賑災動員」於高陞戲園舉行義演，在《六國大封相》裡，桂名揚特別反串飾演「推車」。

1937年9月21日起（民國廿陸年玖月廿壹日起），桂名揚領「鳳凰男女劇團」在高陞戲院及普慶戲院上演《春滿香粉寮》、《逼上美人關》、《桂骨醉蘭心》、《飛行火光傘》等劇。演員陣容包括：桂名揚、譚玉蘭、少新權、半日安、譚少鳳、盧海天、李叫天、車秀英、錦成

八和粵劇男女總集團報紙廣告

八和大集會籌款賑災報紙廣告

功等。以下是該劇團之廣告：

　　「譚玉蘭出洋三月修整顏容今宵紅氍毹上重相見面目一新，

　　桂名揚閉戶潛心養身研藝此次五彩鐙前獻功夫一進千里！」

　　10月6日（民國廿陸年拾月陸日），「省港藝術界聯合賑災游藝會」一連三日在太平大戲院開演，所有日夜戲由粵劇紅伶白駒榮、薛覺先、桂名揚、半日安等數十巨星及電影明星林妹妹吳楚帆等聯合拍演，名劇包括：《樊梨花頭本、二本》、《天香館留宿》、《金鑾殿輕生》、《狀元貪駙馬》、《桃花女鬥法》、《時遷夜盜雁翎甲》等。

　　1937年10月9日至12日（民國廿陸年拾月玖日至拾貳

「鳳凰男女劇團」高陞戲院普慶戲院報紙廣告

日），桂名揚領「泰山男女劇團」在東樂戲院上演《征袍半帶脂》、《飛行火光傘》、《小天魔》、《泰山壓九魔》、《空歸月夜魂》等名劇，演員陣容包括：桂名揚、譚玉蘭、半日安、盧海天、譚少鳳、李叫天、筱凌仙、古耳峰、何少珊，錦成功等。

（表格／廣告圖）

省港藝術界聯合賑災游藝會報紙廣告

　　10月13日至11月7日（民國廿陸年拾月拾叁日至拾壹月柒日），桂名揚領「泰山男女劇團」在高陞戲園上演《泰山壓九魔》、《龍潭劫鳳歸》、《含苞半夜開》、《偷上斷頭台》、《幽蘭惹桂香》、《飛行火光傘》、《金盤洗祿兒》、《冷面皇夫下卷》、《人肉市場》、《肢解玉人屍》、《屍填鴨綠江》、《海角逐狸奴》、《古今一美人》等名劇，演員陣容包括：桂名揚、譚玉蘭、半日安、盧海天、譚少鳳、李叫天、筱凌仙、古耳峰、何少珊，錦成功等。

　　11月18日至22日（民國廿陸年拾壹月拾捌日至廿貳日），桂名揚領「泰山男女劇團」在太平戲院上演《泰山壓九魔上下

「泰山男女劇團」東樂戲院報紙廣告

卷》、《皇姑嫁何人》、《火燒阿房宮六本》、《偷上斷頭台》、《冰山葬火龍》等名劇，譚玉蘭並「大跳草裙舞」，演員陣容包括：桂名揚、譚玉蘭、半日安、盧海天、譚少鳳、李叫天、筱凌仙、古耳峰、黃劍龍、錦成功等。

同年11月（民國廿陸年拾壹月拾捌日起），「南洋影片公司」製作的電影《公子哥兒》在東樂戲院及光明戲院上映，由桂名揚、梁雪霏、朱普泉、大口何、馮峰主演。

「泰山男女劇團」高陞戲園報紙廣告

11月23日起（民國廿陸年拾壹月廿叁日起），桂名揚領「泰山男女劇團」在普慶戲院開演，演出劇目包括《花沒君臣豚》、《古今一美人》、《冰山葬火龍》、《火燒阿房宮六本》、《泰山壓九魔》、《皇姑嫁何人》等，演員陣容包括：桂名揚、譚玉蘭、半日安、盧海天、譚少鳳、李叫天、筱凌仙、古耳峰、黃劍龍、錦成功等。

《公子哥兒》報紙廣告

12月4日起（民國廿陸年拾貳月肆日起），桂名揚領「泰山男女劇團」移師至高陞戲園繼續開演，演出劇目包括《冰山葬火龍》、《腥風下楚南》、《皇姑嫁何人》、《泰山壓九魔》、《海角逐狸奴》、《花沒君臣豚》、《古今一美人》等，演員陣容包括：桂名揚、譚玉蘭、半日安、盧海天、譚少鳳、李叫天、筱凌仙、古耳峰、黃劍龍、錦成功等。

與此同時，任劍輝領「鏡花艷影女班」在普慶戲院開演，演員陣容包括：任劍輝、文華妹、紫雲霞、明星女、陳皮鴨、梁少平、金燕明及馮少秋等。

1938年1月21日起（民國廿柒年壹月

「泰山男女劇團」普慶戲院報紙廣告

廿壹日起），「八和戲劇協進會」一年一度大集會在利舞臺上演多部名劇，桂名揚參與其中。

1938年2月4日（民國廿柒年貳月肆日），「歌林和聲唱片公司」在華僑日報列出旗下藝員名單，包括薛覺先、馬師曾、桂名揚、廖俠懷、白駒榮及關影憐等著名伶星。

1938年2月4日（民國廿柒年貳月肆日），「國華報」刊登桂名揚參演的電影《神秘之夜》在廣州市中山影院及南關影院上映。

「八和戲劇協進會」報紙廣告

1938年4月14日（民國廿柒年肆月拾肆日），新加坡「南洋商報」以「救亡巨片：最後關頭」為題。報導：今晚起在本坡皇宮大光華英曼羅四院同時開映之《最後關頭》影片，係華南影界賑災會拍攝之烈性救亡巨製，是片由華南全體男女明星主演，全體編劇導演編導，全體技術人員攝製，是片故事六段，題材一貫，馬師曾，薛覺先，譚蘭卿，唐雪卿，林坤山，林妹妹，李綺年，吳楚帆，鄺山笑，梁雪霏，陳雲裳，譚玉蘭，伊秋水，白駒榮，桂名揚，黃曼梨等之演出最為生色云。

《神秘之夜》廣州市中山影院及南關影院上映報紙廣告

7月（民國廿柒年柒月廿壹日），「亞爾西愛勝利公司」推出第六期新唱片，包括由桂名揚與小非非合唱的《新裝換戰袍》。

1938年（民國廿柒年）春夏，桂名揚再次赴美國，和陸雲飛、黃君武、文華妹等演出《盲公問米》十分賣座，於是各劇團紛紛仿效演出，名噪一時。演畢後應「香江劇團主人之請，由美歸國，在廣州海珠戲院開演十餘天……」

「這段時期廣東各地和廣州地區掀起獻金熱潮，僅一個星期的時間就為抗戰

殺敵捐出一批黃金、珠寶和現金，價值達萬元之巨。對於這場獻金運動，許多粵劇藝人積極回應，他們在廣州的樂善、海珠、中山等戲院義演數天，門票所得悉數捐出。演出劇目包括《火燒阿房宮》，其後桂名揚也在台山等地再次為宣傳抗日義演此劇，當時台山報紙刊登由桂名揚主演的《火燒阿房宮》廣告，很吸引觀眾。」

（摘自『桂派名揚留光輝』特刊，桂自立整理）

電影《最後關頭》1938年4月14日「南洋商報」

1938年（民國廿柒年）香港淪陷前，「是時桂名揚也在港組班演出，班牌名叫香江粵劇團，最獨特的是桂名揚，其時所拍的花旦是當時很紅的電影演員梁雪霏，……當時我看過她一齣《明末遺恨》，她做周皇后，桂名揚做崇禎皇。」

（摘自《香港粵劇時蹤》之《香港粵劇發展歷程-從二十年代到九十年代》葉紹德著第71頁）

10月4日起（民國廿柒年拾月肆日起）桂名揚領「香江劇團」在高陞戲園公演，名劇包括《氣壓長虹》、《冷面皇夫》上、下卷、《艷主動臣心》、《脂粉霸王》、《明末遺恨》、《屠門血淚花》、《生周瑜》、《玉帛干戈》、《今古中秋月》、《皇姑嫁何人》、《趙子龍》、《偷上斷頭臺》、《寶馬香車渡玉關》、《浴血黃金甲》等。演員陣容：桂名揚、梁雪霏、葉弗弱、韋劍芳、笑春華、車秀英、胡迪醒、黃劍龍、羅子漢等。報紙頭條為：「雄霸藝壇金牌小武桂名揚久已譽滿省港，遊美兩次均載譽而歸，今就香江劇團主人之請，由美歸國，在廣州海珠戲院開演十餘天，其吸力之大，開歷年來之新紀錄。今受高陞戲園之聘來港開演，並聘編劇名家編就新戲多本，名劇名伶勢必異常擠擁，佳座無多，定位從速。」

《冷面皇夫》乃「桂氏生平傑作。」

《皇姑嫁何人》乃「傳遞邇桂氏拿手好戲」。

其中《今古中秋月》的演出，香江劇團「將今晚收入均分所得掃數交『八和粵劇協進會』捐助我國政府徵募寒衣，明知杯水車薪，不過聊盡棉力，尚希各界踴躍購票，則難民受賜良多矣。」

1938年的粵劇盛況可謂空前，這段期間在香港同時開演的劇團：

RCA唱片公司《新裝換戰袍》廣告

薛覺先的「覺先聲男女劇團」，演員陣容包括：薛覺先、上海妹、半日安、新馬師曾、麥炳榮、小真真、陸飛鴻、李叫天、薛覺非、薛覺明。

馬師曾的「太平男女劇團」，演員陣容包括：馬師曾、譚蘭卿、衛少芳、黃鶴聲、羅麗娟、馮俠魂、楚岫雲、歐陽儉、王中王、區倩筠、陳鐵善。

桂名揚的「香江劇團」，演員陣容包括：桂名揚、梁雪霏、葉弗弱、韋劍芳、笑春華、車秀英、胡迪醒、黃劍龍、羅子漢。

白玉堂的「興中華班」，演員陣容包括：白玉堂、林超群、曾三多、李艷秋、龐順堯。

陳錦棠的「錦添花男女劇團」，演員陣容包括：陳錦棠、靚新華、關影憐、譚秀珍、盧海天、李海泉、湯伯明、梁飛燕。

真所謂：顆顆巨星，星光熠熠！

1939年1月（民國廿捌年壹月），桂

「覺先聲劇團」及「香江男女劇團」報紙廣告

名揚率領「泰山劇團」赴上海演出。

1939年1月4日（民國廿捌年壹月肆日），上海「申報」發表題為「一九三九的序幕・粵劇伶人戰後的靚面禮・在七日這一天的更新舞台見面」的專題文章：——

九三九年的序幕，已經揭開了。戲劇界的第一件大事，我想在這樣短短的幾天中，要算廣東戲的角兒，在戰後的上海，第一次與旋滬的粵人作初次的靚面，算是重要呢！說起廣東戲到上海，戰前是很平凡的，戰後卻相當的困難，假使沒有特殊的表現，他們是不容易來的。在去年的秋間，香港的粵劇藝人，曾經有過決議，暫時不到外埠，因為絕對的拒絕與人合作；這次的來，我敢說機會值得寶貴，不比普通的戲劇。

這一次到滬的角兒，除掉文武生的桂名揚以外，還有一位粵劇的彗星羅家權，這是四大丑生的領袖人物。在廣東人的心目中，有不曉得薛覺先的，可沒有不知

「香江劇團」報紙廣告

羅家權的。其次是小武生梁蔭棠和新珠，都是新興而有藝術的角色。坤角方面，當然大家都知道譚玉蘭，唐雪倩，可是這般人物，已經不輕易露演了，而且時代的巨輪，時時向前推動；繼承她們而起的文華妹，紫蘭女，和華麗思，都是貌美而富有絕頂藝術的坤角，我想新時代的人們，對於新時代的角兒，當然應該有著好感。

這一批粵劇的伶人們，懷著滿腔的熱望，快到上海來了，昨天主持粵劇事務的「翔昇公司」，已經接得電報，今天下午二時，乘著「昌興公司」的海輪，乘風破浪而來，上海廣東同鄉方面，已經籌備盛大的歡迎，她們一行登台的日期，大概在本月七日的夜間。

整個的上海人士，都浸淫在享樂的氛圍中，我今天報告這一件消息，不應該算是掃興吧！（耒臣）

「申報」之「1921年開始的粵劇各戲班演員和劇目」報導：「1939年1月7日至2月底（民國廿捌年壹月柒日至貳月底）桂名揚領「泰山男女劇團」在上海更新舞台上演《冷面皇姑》、《甘違軍令慰阿嬌》、《莽將軍》、《皇姑嫁何人》、《古今一美人》、《趙子龍》、《溫柔鄉》、《情劫玉觀音》、《碧玉氣將軍》、《三撞景陽鐘》、《龍虎渡姜公》、《桃花女鬥法》、《七虎渡金灘》、《大鬧梅知府》、《金絲蝴蝶》等。主演：桂名揚、羅家權、梁蔭棠、新珠、譚玉蘭、唐雪倩、文華妹、紫蘭女、華麗思。」（摘自「申報」之1921年開始

的粵劇各戲班演員和劇目）

1939年1月17日（民國廿捌年壹月拾柒日），由桂名揚、羅家權、梁蔭棠、羅冠聲、文華妹、華麗思、白玉瓊組成的「泰山劇團」即日到滬。

1月20日至2月9日（民國廿捌年壹月廿號至貳月玖日），「泰山劇團」在上海更新舞台開演，先演《六國大封相》，再演《神威震九洲》、《古今一美人》、《艷主動臣心》、《甘違軍令慰阿嬌》、《冷面皇姑上、下卷》、《莽將軍》、《皇姑嫁何人》、《冷面皇夫下卷》、《搗亂溫柔鄉》、《趙子龍》、《夢不到遼西》、《十美繞宣王三本》、《情劫玉觀音》、《碧玉氣將軍》、《三撞景陽鐘》、《秘密冤仇》、《蟾光惹恨》、《古剎食人精》、《龍虎渡姜公》、《桃花女鬥法二、三本》、《大鬧梅知府》、《金絲蝴蝶》、《太平天國女狀元》、《血種情根》、《泣荊花》、《七賢眷》、《乞兒皇帝》、《五元哭墳》、《原來我誤卿》、《相逢恨晚》、《風流伯父》等名劇。

1939年2月11日至13日（民國廿捌年貳月拾壹日至拾叁日），「廣東旅滬同鄉會」假座更新舞台演劇籌

「泰山劇團」簡介報紙廣告

款救濟上海暨兩廣難胞。

拾壹號上演《皇姑嫁何人》、《仕林祭塔》、《冰夜破銅關》；拾貳號上演《楚霸王》、《打洞結拜》、《夕陽紅淚》；拾叁號上演《樊梨花罪子》、《揚州夢》、《曹大家》。

演員陣容：桂名揚、文華妹、白玉瓊、羅子漢、韋李雪芳夫人、羅家權、梁蔭棠、華麗思、梁金城、羅冠聲、石燕子、廓少安、梁潤棠、倩影雲、玉玫瑰、羅家會、白錦蘭、陳超明、李洪顯、桂桃楣、張鐵峰。

據「申報」之「1921年開始的粵劇各戲班演員和劇目」報導：「1939年3月1日至4月15日（民國廿捌年叁月壹日至肆月拾伍日），桂名揚領「泰山男女劇團」移至上海皇后劇院上演《冷面皇姑》、《甘違軍令慰阿嬌》、《莽將軍》、《皇姑嫁何人》、《古今一美人》、《趙子龍》、《溫柔鄉》、《情劫玉觀音》、《碧玉氣將軍》、《三撞景陽鐘》、《龍虎渡姜公》、《桃花女鬥法》、《七虎渡金灘》、《大鬧梅知

「泰山劇團」更新舞台報紙廣告

府》、《金絲蝴蝶》等。主演：桂名揚、羅家權、梁蔭棠、新珠、譚玉蘭、唐雪倩、文華妹、紫蘭女、華麗思。」（摘自《申報》之1921年開始的粵劇各戲班演員和劇目）

「廣東旅滬同鄉會」更新舞台演劇籌款報紙廣告

4月16日至6月15日（民國廿捌年肆月拾陸日至陸月拾伍日），桂名揚領「泰山男女劇團」又返回上海更新舞台上演《冷面皇姑》、《甘違軍令慰阿嬌》、《莽將軍》、《皇姑嫁何人》、《古今一美人》、《趙子龍》、《溫柔鄉》、《情劫玉觀音》、《碧玉氣將軍》、《三撞景陽鐘》、《龍虎渡姜公》、《桃花女鬥法》、《七虎渡金灘》、《大鬧梅知府》、《金絲蝴蝶》等劇。主演：桂名揚、羅家權、梁蔭棠、新珠、譚玉蘭、唐雪倩、文華妹、紫蘭女、華麗思。（摘自《申報》之1921年開始的粵劇各戲班演員和劇目）

其他劇目有：《碧玉戲將軍》、《牧

牛王》、《淒涼媽姐》、《牛精將軍》、《鍾無艷》頭、二、三、四、五、六本、《寶劍奇冤》、《洞房三怪變》、《兩個御林軍》、《相逢恨晚》、《夜渡蘆花》、《木蘭從軍》、《夜送寒衣》、《老舉仔封王》、《醉斬平西王》、《換刀殺妻》、《花田錯》、《金葉菊》、《海底尋夫骨》、《難償兩樣債》、《燕歸人未歸》、《萬劫紅蓮》、《教子逆君王》、《沙三少》、《唐宮恨》、《父慈子孝殺賢妻》、《雙飛燕》、《武松潘金蓮》、《魔殿陽光》、《金銷釋冤仇》、《廿載風流夢》、《山東響馬》、《貂蟬》等名劇。

1939年，桂名揚和梁蔭棠、呂玉郎等往上海金申大舞台演出。（摘自《桂派名揚留光輝》特刊，桂自立整理）

「泰山劇團」皇后劇院報紙廣告

5月20日（民國廿捌年伍月廿日），桂名揚率《濠江男女劇團》在高陞戲園上演《六國大封相》、《艷主動臣心》、《勇將保河山》、《龍飛萬里城》、《血灑自由神頭、二本》、《氣壓長虹》、《薛仁貴征東》、《冰山葬火龍》、《皇姑嫁何人》、《冷面皇夫》上、下卷、《崔子弒齊君》、《冰山火線》、《金盤洗祿兒》、《熱淚浸寒關》、《飛行火光傘》等名劇，由桂名揚、小非非、半日安、車秀英、馮俠魂五大台柱主演。

「桂名揚允文允武唱做均佳由上洋回攜有最新式時髦華美服裝五光十色輝煌奪目。」

5月28日（民國廿捌年伍月廿捌日），「濠江男女劇團」移師普慶戲院開演，演員陣容為：桂名揚、小非非、半日安、車秀英、馮俠魂、何少珊、紅光光、楊影霞、黃秉鏗、黃劍龍、呂玉郎等。上演劇目包括《六國大封相》、《龍飛萬里城》、《冰山葬火龍》、《崔子弒齊君》、《熱淚浸寒關》、《萬馬擁慈雲》、《熱血灌涼心》、《血灑自由神》頭、二、三本、《冷面皇夫》上、下卷、《飛行火光傘》等名劇。

1939年5月27日（民國廿捌年伍月廿柒日），「華字日報」以《華南影壇近訊》報導：桂名揚有加入「三興公司」主演某部民間故事的消息，即使他願意，最快也要「濠江劇團」移台對海始能定奪……（摘自1939年5月27日香港「華字日報」之《華南影壇近訊》）

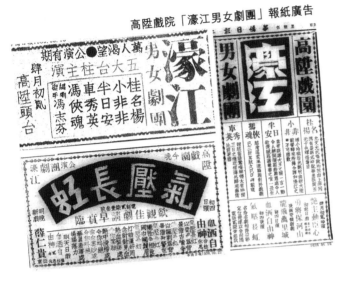

高陞戲院「濠江男女劇團」報紙廣告

6月10日至13日（民國廿捌年陸月拾日至拾叄日），桂名揚領「濠江男女劇團」又移師到北河戲院上演《崔子弒齊君》、《飛行火光傘》、《龍飛萬里城》、《金盤洗祿兒》、《血灑自由神頭、二本》、《兒女英雄》、《萬馬擁慈雲》、《熱淚浸寒關》等名劇。

6月15日至19日（民國廿捌年陸月拾伍日至拾玖日），「濠江男女劇團」再重返高陞戲園上演《崔子弒齊君》、《萬馬擁慈雲上、下集》、《翠屏山石秀

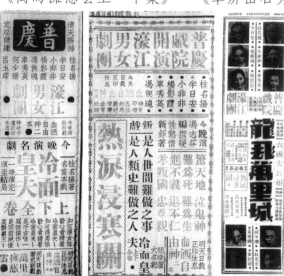

普慶戲院「濠江男女劇團」報紙廣告）

殺嫂》、《龍飛萬里城》、《熱淚浸寒關》、《鬼寺鬧天魔》等名劇。

6月19日刊登「泰山劇團重要啟事」港九諸公雅鑒。啟者：桂名揚半日安等受聘於「濠江劇團」，刻經期滿，我等為忠於劇藝故，乃聯合原有同志，別組「泰山男女劇團」，由初四日起，在普慶首先開演。對於劇本上，有極嚴格之選擇，羅致名編劇家以編劇本，佈置上尤為不惜重資，聘請名畫家配置活動畫景，每一劇有每一劇之機關佈置，務求適應劇中需要。同時，並將座價減低，以求大眾平民化。各界諸公，幸垂察焉。「泰山劇團」謹啟。

1939年6月20日起（民國廿捌年陸月廿日起），「泰山男女劇團」在普慶戲院、高陞戲園及北河戲院上演《崔子弒齊君》、《鬼寺鬧天魔》、《龍飛萬里城》、《萬馬擁慈雲》上、下集、《楊八郎苦笑金沙灘》上、下集、《孟麗君》頭、二、三、四本、《熱淚浸寒關》、《林沖雪夜上梁山》、《李克用》、《怕老婆》等名劇。由桂名揚、半日安、小非非、馮俠魂、楊影霞、楚岫雲、車秀英、何少

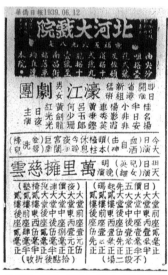

北河大戲院「濠江男女劇團」報紙廣告

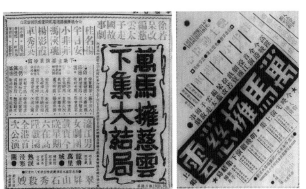

高陞戲院「濠江男女劇團」報紙廣告

珊、紅光光、黃秉鏗、黃劍龍、呂玉郎、李洪標、東方朔、羅子漢等主演。

6月23日的「華僑日報」刊登「桂名揚啟事」：名揚偶染微恙，籍名醫湯植三先生調治得法，仍能扶病登台，昨日已告安康益自努力，照常登台，以副雅意，並致慊忱。

6月29日「華僑日報」再次刊登「桂名揚鳴謝啟事」：名揚日前抱恙，得名醫湯植三先生之力調治有效，現重聘為醫事顧問，湯君寓干諾道西玖玖號叁樓電話貳柒肆陸陸謹此鳴謝介紹焉。

廿捌年柒月柒日下午三時假借太平戲院宣誓謹守國民公約敦請中委吳鐵城先生蒞臨監誓凡我會員均應蒞臨參加並請在柒月柒日以前到利園山「南粵影片公司」製片場內「八和分會」籌備處領取宣誓入場證至要。

發起人：薛覺先、馬師曾、新靚就、桂名揚、陳錦棠、李海泉、廖俠懷、白駒榮、上海妹、半日安、關影憐、譚蘭卿等同啟。

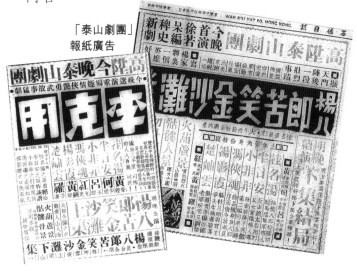

「泰山劇團」報紙廣告

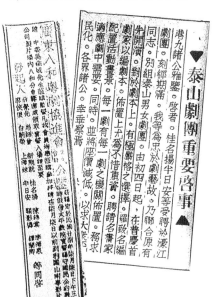

1939年7月6日（民國廿捌年柒月陸日），「廣東八和粵劇協進會」男女會員公鑒：茲謹定於民國廿九諸公雅鑒。啟者：我等為忠於劇藝故，乃聯合原有同志，別組泰山男女劇團。由初肆日起，在普慶首牛開演。對於編劇本上，有懍懍格之選擇。聘請名書家，配置活動書景。佈置上尤為不惜重資。每一有一劇之機關佈置。同時，並將座價減低。以求大眾劇家以編劇諸君。滴應劇中需要，民化。各界諸公。幸垂察焉。

1939年「廣東八和粵劇協進會」的這則會員通告，十二位發起人包括了薛、馬、桂、廖、白，實屬罕見。

1939年8月18日（民國廿捌年捌月拾捌日），「天光報」以「桂名揚一世英雄」為題披露：桂名揚自月前一度率領劇團演諸島上後，即爾銷聲匿跡，卸下紅褲，但對於拍片工作，壯志曾未稍懈也。因近應李雲飛之「長江影片公司」之邀，主演《一世英雄》一片，拍演女角為白燕。

「泰山劇團」部份廣告

1939年8月22日（民國廿捌年捌月廿貳日），一年一度的「八和大集會」集合了六十四位名伶：靚榮、馬師曾、唐雪卿、桂名揚、文華妹、黃鶴聲、新珠、新靚就、小真真、麥炳榮、伊秋水、歐陽儉、鄺山笑、薛覺明、羅麗娟、鄭炳光、李瑞清、大口何、陳皮鴨、梁國風、金枝女、廖明堂、薛覺先、白駒榮、上海妹、新馬師曾、黃超武、馮鏡華、譚秀珍、新周瑜林、新飛鳳、徐人心、梁雪霏、阮文昇、黃千歲、子喉七、薛覺非、張活游、黃少伯、陳鐵善、梁冠南、蔣世勳、東方朔、譚蘭卿、廖俠懷、半日安、新白果、衛少芳、肖麗章、馮俠魂、陸飛鴻、王中王、陳皮梅、任劍輝、楚賓、車秀英、黃秉鏗、梁淑卿、趙蘭芳、陳皮、楊影霞、葉弗弱、呂玉郎、楚岫雲，及二十五位粵劇全武行全仁在太平大戲院開演。

1939年12月19日（民國廿捌年拾貳月拾玖日），「百代唱片公司」推出第卅六期新唱片，其中包括桂名揚與徐人心合唱的《豪華闊少》。

1939年底（民國廿捌年底），「泰山男女劇團」的桂名揚、馮俠魂、小非非及

何少珊等以及「錦添花劇團」的靚新華、陳錦棠、關影憐、譚秀珍、盧海天、李海泉及湯伯明等離開香港，遠赴美國登台。

因此，1940年1月28日（民國廿玖年壹月廿捌日）由「廣東八和粵劇協進會」舉辦的「為香港英國戰時慰勞會籌募賑災‧八和粵劇大集會義演」，桂伶沒有參與了。

八和大集會報紙廣告

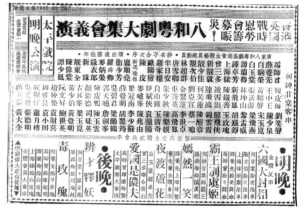

「八和粵劇大集會」廣告

第五章·滯留異邦不忘國難

剪報「粵劇粵曲文化工作室」提供

船回到祖國，桂名楊
便被留在三藩市，欲
速則不達，歸心似箭
的桂名楊，已不膡焦
灼萬分了。

桂名楊既無法歸
國，便把所有戲服暫
留金門，彼與文華妹
乃再返紐約，因為紐
約一切人事熟悉，且
又有一班新中華劇團
在此開演，金門的大
舞台則早已停演了所
以同紐約去候為舒服
據桂仔語五叔稱，如

「大漢公報」透露「……據劇界最近傳說，現有紐約「新中華班」之老板，聘得非伶，在一己旗幟下，以為號召。該班之中，現已有桂名揚、譚秀珍、黃超武、文華妹、陸雲飛、余麗珍、何炳坤、小真真等佬倌，會串表演。群英濟濟，共冶一爐，為空前未有之名伶大集會……」（摘錄）（摘自1940年3月20日加拿大「大漢公報」之《小非非鬻藝紐約訊》）

至1939年年底，桂名揚離開香港到美國，與黃超武、麥炳榮、陸雲飛、肖麗章、文華妹等組織「大榮華劇團」，在美國紐約新聲戲院演出各名伶首本戲。次年太平洋戰爭爆發，海上交通幾乎停頓。據《伶星》雜誌披露：桂名揚既無法回國，便把所有戲服暫留金門，彼與文華妹乃再返紐約，因為紐約一切人事熟悉，且又有一班「新中華劇團」在此開演，金門的大舞台則早已停演了。（摘自《碼頭工黨罷工影響下，桂名揚歸期延滯》，由「中山大學歷史人類學研究中心粵劇粵曲文化工作室」提供）

1940年3月（民國廿玖年叁月），「歌林和聲唱片公司」推出第廿陸期新唱片，包括由桂名揚與紫羅蘭合唱的《拗碎靈芝》。

1940年9月17日（民國廿玖年玖月拾柒日），加拿大

廣東八和會館牆壁上的桂名揚戲裝照片（廣東八和會館提供）

桂名揚大靠戲裝照（佛山市禪城區博物館）

1940年3月27日華僑日報刊登之唱片廣告。《拗碎靈芝》由桂名揚、紫羅蘭合唱

桂名揚到美國後的戲班生活變動較大。從1939年底至1951年，桂名揚在美洲各地演出達11年之久。

以下是部份報章或文獻記錄桂名揚四十年代在美加等地登台的部份報導：

「1941年5月5日星期一晚，桂名揚登台，演《勇將保山河》，演期近三個月，……7月24日星期四晚，桂名揚演《好月重圓》領金牌。」（摘自南國紅豆2011年第3期浮生著《美國大明星劇團演出紀述》—粵劇史海鈎沉之三）

1941年5月15日（民國卅年伍月拾伍日），桂名揚在美國舊金山大舞台戲院，帶領「大明星劇團」演出，劇目有《馬超招親》、《冷面皇夫》上、下集、《古今一美人》等，大收旺台之效。戲橋是這樣介紹桂名揚的：

「桂名揚飾馬超，丰姿俊俏，武勇諧趣，既愛姜女，又殺姜女，復求姜女。做工風流瀟灑，唱工悠揚悅耳，男子看了此劇，猶如讀熟一部御妻術，盡明女子伎倆，有妻者不可不看。未有妻者不看此劇，必做一世老婆奴。及演至曹操密旨召馬騰回京暗加害馬超之父，火氣沖天，叱吒風雲變動，追殺曹操，刀光劍影。大演武功。」

以下是《粵劇大辭典》有關桂名揚在美加等地演出的摘錄：

20世紀30年代後期，桂名揚、衛少芳、洋素馨等合組的「大中華班」在美國舊金山大中華戲院演出《愛情非罪》等。（摘自《粵劇大辭典》第1145頁）

20世紀30年代後期，陳醒漢、馮鏡華、桂名揚、洋素馨等合組的「大中華劇團」演出《迷宮》、《千里麞嬋》、《井

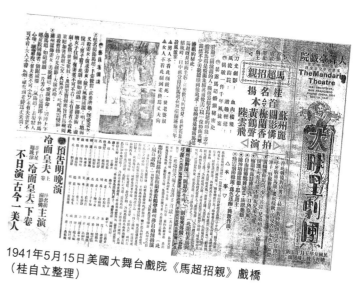

1941年5月15日美國大舞台戲院《馬超招親》戲橋
（桂自立整理）

底珠》等。（摘自《粵劇大辭典》第1145頁）

1939年（民國廿捌年），桂名揚、黃超武、麥炳榮、陸雲飛、肖麗章、文華妹、余麗珍、梁碧玉等，組織「大榮華劇團」，在美國紐約新聲戲院演出各名伶首本戲。（摘自《粵劇大辭典》第1145頁）

1941年（民國卅年），桂名揚、蘇州麗、關影憐、陸雲飛、李海泉、麥炳榮、黃鶴聲、花笑容等，組織「大明星劇團」在美國舊金山大中華戲院上演《三娘教子》、《勇將保山河》、《刁蠻公主》等。（摘自《粵劇大辭典》第1146頁）

1942年（民國卅壹年），桂名揚、文華妹、梁碧玉、半日安、小非非等，組織「泰山劇團」在美國大中華戲院上演《虎帳英雄》等。（摘自《粵劇大辭典》第1146頁）

20世紀40年代中後期桂名揚、文華妹、半日安、小非非等組織「新中華劇團」在美國、加拿大巡迴演出。（摘自《粵劇大辭典》第1146頁）

介紹演員小非非：1937年在「冠南

華劇團」和「勝權威班」擔正印花旦，分別與桂名揚、靚次伯、李海泉合作、演出《偷渡香巢》；1941年在美國紐約「泰山劇團」再度與桂名揚、半日安合作。抗戰勝利後，又在紐約與桂名揚、白龍駒、飛彩玉等合作於「新中華班」。（摘自《粵劇大辭典》第1166頁）

介紹演員白龍駒：工小武、小生和武生。1946年至1949年在美國分別與飛彩玉、梅蘭香、李松波、陳飛燕和桂名揚等組成「紐約新中華男女劇團」演出《烈女抗金兵》、《賈寶玉夜訪晴雯》等。（摘自《粵劇大辭典》第1168頁）

介紹演員盧海天：工小武、小生。早期師承粵劇名伶桂名揚，亦曾拜陳錦棠為師，曾和曾三多、王中王組成「日月星劇團」任主要演員13年之久，首本戲有《水淹七軍》、《七劍十三俠》等。（摘自《粵劇大辭典》第1169頁）

介紹演員關影憐：工花旦。20世紀二三十年代已是「群芳艷影」和省港大班著名花旦，數度隨班前往美洲演出《飛渡玉門關》、《大鬧獅子樓》，並多次與桂名揚合作，其中與桂名揚組合的「勝光明」和「大江東」兩班較有影響。（女兒區楚翹是桂名揚妻子）（摘自《粵劇大辭典》第1172頁）

「醒僑劇團」就在1941年戰亂之中，聘請到在省、港、佛（佛山）、澳等地活躍的文武生桂名揚、艷旦皇后文華妹、優秀艷旦桂丁香等名伶來加拿大演出。（摘自人民出版社《加拿大華僑移民史》）

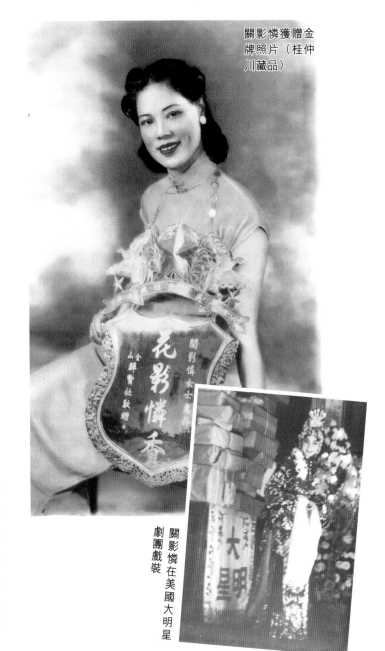

關影憐獲贈金牌照片（桂仲川藏品）

關影憐在美國大明星劇團戲裝

1941年9月19日（民國卅年玖月拾玖日）「大漢公報」刊登《阿芬戲院今晚插演粵劇》為題報導：「為增進中坎兩國友誼起見，特加插粵劇《火燒阿房宮》之最醒目一段，由來自中國優伶擔任表演云。」

桂名揚與文華妹「醒僑男女劇團」《韓世忠殺嫂從軍》之
戲橋

同年秋天，桂名揚偕同夫人文華妹由美國轉往加拿大登台。在加拿大溫哥華，桂名揚加入當地的「醒僑劇團」並擔當台柱，於1941年10月9日開演，劇團主要成員包括：桂名揚、文華妹、桂丁香、譚笑鴻、紅光光、小昆侖等。演出劇目包括：《趙子龍》、《龍虎鴛鴦》、《勇將保山河》、《西廂待月》、《冷面皇夫（上、下集）》、《皇姑嫁何人》、《狡婦疴鞋》、《女響馬》、《梅知府》、《女狀師》、《原來我悞卿》、《腸斷蕭郎一紙書》、《恐怖女間諜》、《司馬相如》、《大鬧瓊林觀》、《寒月照金甌》、《崔子弒齊君》、《百戰歸來》、《佳偶兵戎》、《失戀將軍》、《金絲蝴蝶》、《夜渡蘆花》、《月帕娥眉》、《閨留學廣》、《姑緣嫂劫》、《龜山起禍》、《金蓮戲叔》、《冰山火線》、《有情劍換無情令》、《飛行火光傘》、《劉金定二卷》、《活命琵琶》、《雙蛾弄蝶》、《三取珍珠旗》（頭、二、三本）、《封神榜》、《全家福》、《風流皇后》、《蛋家妹賣馬蹄》、《山東

響馬》、《金城禁苑花》、《封神榜二卷》、《夜弔白芙蓉（上、下卷）》、《酒樓戲鳳》、《王春娥教子》、《烈女報夫仇》、《醋染藍橋》、《平貴別窰》、《平貴回窰》、《水淹七軍》、《熱淚浸寒關》、《古今一美人》、《封神榜》、《荷池雙影美》、《宏碧緣》、《贏得青樓薄倖名》、《石鬼仔出世》、《王彥章撐渡》、《蝶情花義》、《火燒阿房宮》上卷、《龍飛萬里城》、《望鄉台訪妹》、《夜送寒衣》、《香陣困傻兵》、《情盜粉梅花》、《火燒阿房宮》二卷、《穆桂英》、《許仕林祭塔·水浸金山寺》、《乖孫》、《木蘭從軍》、《黛玉葬花》、《寶玉哭靈》、《崔子弒齊君》、《韓世忠殺嫂從軍》、《舉獅觀圖》、《打雀遇鬼》、《郎歸晚矣》、《寶鼎明珠（上、下卷）》、《監人食死貓》、《兒女風雲》、《撚化大老爺》、

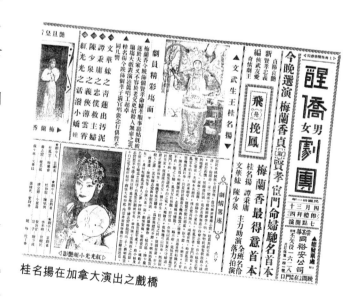

桂名揚在加拿大演出之戲橋

《虎吻西施》、《樊梨花罪子》、《孤兒救祖》、《宋江殺惜》、《武松打店》、《薄倖狀元》、《呆佬拜壽》、《女兒

下卷）》、《血灑金錢》、《殺妾碎屍案》、《南雄珠璣巷》、《殺妾碎屍案下卷》、《月上柳梢頭》、《拉車被辱》、《演說警夫》、《滿天神佛》四本。

桂名揚偕同夫人文華妹的「醒僑劇團」在1941年10月9日至1942年2月14日，在雲高華（即溫哥華）共演出四個月有餘，上演劇目每晚不同，達120多套，轟動全埠！

1942年2月8日，廣東八和粵劇協進會駐加拿大支會響應抗日演劇籌款，《醒僑劇團》與《振華聲劇團》聯合上演《還我河山》，桂名揚、文華妹、譚秉庸、桂丁香、譚笑鴻、紅光光、小昆侖等二十多位名伶參與演出。

1942年2月14日演期結束后，「醒僑劇團」於當年4月1日至6月7日，在「醒僑戲院」進行第二演期。主要成員包括：桂名揚、文華妹、譚秉鏞、紅光光及梅蘭香等。劇目主要從上一期中選出，有《征袍半帶脂》、《幸運糊塗蛋》、《寒宮冷艷》、《紅粉金戈》、《燕子樓》、《明珠艷俠》、《情花怨蝶癡》、《裙釵都是他》、《相思箭》、《飛渡玉門關》、《藍袍惹桂香》、《劇盜王妃》、《女太子》、《西河救夫》、《烈女罵羅》、《武則天》（上、下卷）、《狀元貪駙馬（上、下卷）》、《趙子龍》、《風送彩雲上卷》、《郎心花影塔》、《許仕林祭塔•水浸金山寺》、《難分真假派》、《紅梅披棘》、《逍遙十八年》、《金蓮戲叔•武松殺嫂》、《情血灑皇宮》、

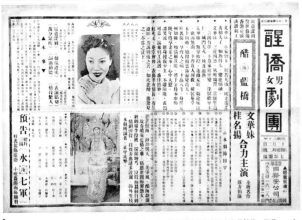

醒僑劇團1941-1942年報紙廣告

香》（上、下卷）、《賣油郎》、《還我河山》、《楊貴妃出浴》、《腰斬無情鬼》、《忠僕撫孤雛》、《金葉菊（上、

《錦繡香囊》、《刁蠻小姐》、《雌雄
太子》、《崔子弒齊君》、《二老爺剃
鬚》、《碧月收棋》、《胭脂虎》、《女
兒香》、《牡丹貶江南》、《阮子奇祭
塔》、《大話夾好彩》、《紅粉金戈》、
《夜弔秋喜》、《英娥殺嫂》、《孟麗
君》、《梨花罪子》、《山伯訪友》、
《金城禁苑花》、《風流節婦》、《西廂
待月》、《冷面皇夫》（上、下卷）。

　　休整一段時間後，桂名揚加入溫哥華
《僑聲劇團》，並在10月22日「振華聲戲
院」開演，演員有桂名揚、盧雪鴻、譚秉

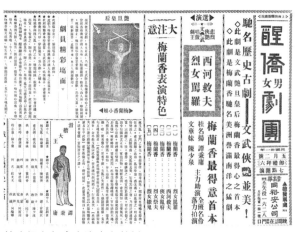

桂名揚在加拿大演出之戲橋

鏞、梅蘭香、梁少初、梁少平。劇目有新
有舊，包括《海角龍樓》、《趙子龍》、
《誤打蟾宮桂》、《古今一美人》、
《乖孫》、《俠女戲清宮》、《盧雪鴻賣
藕》、《情場俘虜》、《閨留學廣》、
《侯門小姐》、《甜姐兒》、《名士風
流》、《孤舟憶恨》、《英娥殺嫂》、
《暴雨折寒梨》、《烈女報夫仇》、《白
蛇傳》、《黛玉葬花》、《女將軍》、

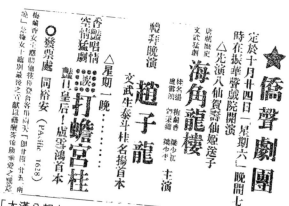

「大漢公報」1942年10月22日至1943年1月24日刊登
「僑聲劇團」演出廣告

《紅豆相思》、《倫碧容探監•大鬧梅
知府》、《紅粉換追風》、《春娥教
子》、《可憐秋後扇》、《華麗緣（上、
下本）》、《西蓬擊掌•平貴別窰》、
《夜渡蘆花》、《蘇武牧羊》、《神眼娥
眉》、《崔子弒齊君》、《梨花罪子》、
《紅梅批棘》、《賣花王子》、《舉獅
觀圖》、《香港血案》、《明珠劍》、
《月底西廂》、《幸運糊塗蛋》、《孝媳
弒家翁》、《王彥章撐渡》、《月夜鳳
藏龍》、《九曲橋》、《宦海尋冤》、
《碧玉離聲》、《佳偶兵戎》、《重婚節
婦》、《夜弔白芙蓉》（上、下卷）、
《月怕娥眉》、《煙精掃長堤》、《梨花
罪子》、《龍虎鴛鴦》、《霧中花》、
《陳宮罵曹》、《泣荊花》、《柴米夫
妻》、《匹馬渡關山》、《身嬌玉貴尋作
賤》、《冬樹銀花》、《姑緣嫂劫》、
《七賢眷》、《留得青樓薄倖名》、《鬥
氣姑爺》、《冷面皇夫》（上、下卷）、
《賣怪魚》、《龜山起禍》、《醋染藍
橋》、《狄青招親》上卷、《賣油郎》、
《三個牡丹蘇》、《甘憐節婦》、《可
憐女》、《金甲換龍袍》、《大審水冰

心》、《孤兒救祖》、《皇姑嫁何人》、《木蘭從軍》、《新婦治家婆》、《地獄金龜》、《夜盜魔王頭》、《趙子龍》、《三慶佳期》、《名士風流》、《嫦娥奔月》。至1943年1月24日，演期三個月，「僑聲劇團」首次檔期結束。

1943年春（民國卅貳年春）桂名揚演罷《僑聲劇團》之後不久，胃患發作，在加拿大醫治及休養了半年左右。在1943年6月15日在「大漢公報」刊登謝啟：「敬啟者，弟日前身體違和，在聖保祿醫院調治、深蒙各昆仲親友同事等過愛，時時臨存慰問，私衷感篆，莫可言喻，現已身體稍愈出院，惟尚未告全可，未

1943年6月「大漢公報」

能一一登門致謝，僅綴數言，聊伸謝悃。桂名揚謝啟。」

其後於6月29-30日，再在「大漢公報」刊登題為「恭頌醫學博士趙社鴻先生功同良相」」以表謝意：「古語云不作良和當作良醫蓋其濟世活人之功則一也弟廁身優界為職業所關對於飲食起居失於調攝致積成胃病十有餘年矣雖歷經中西名醫調治弟均治標未除積患日者偶作域埠之遊不料猝然舊患復發竟變本加厲咯血數斗而至不省人事氣息奄奄危險情狀實間不容髮急

遄返延趙社鴻醫生診治幸先生醫學淵博治法得宜果也藥到回春未及匝月積患清除痼疾若失是不啻起死人而肉白骨頌之曰功同良相誠非過譽也今者賤軀復健實賴先生之賜愧無以報謹刊報鳴謝俾有同病者知所聞津焉。弟桂名揚敬啟」（摘自1943年6月15、29-30日「大漢公報」）

休養過後的桂名揚繼續帶領「僑聲劇團」開展第二期演出。

1943年11月6日，《大漢公報》以「僑聲劇團定期演出」為題作如下報導：

「本埠僑聲劇團，自今年春間，停演以來，華區娛樂，頓形冷淡。但近月來，粵劇梨園復演之聲，早已高唱入雲。茲探該劇團執事人等，為使華區熱鬧，及增加僑界娛樂興趣起見，早已進行籌備，張羅角色，以謀復演。但因事佈置未妥，故開演之期，遂被延遲。現經與優秀伶界，如陳斌俠、桂名揚、文華妹、譚秉鏞、盧雪鴻、小昆侖、崔碧蓮、何醒華、何雪梅、陳兆由、桂丁香、何賓鴻，開戲陳文斌、張展猷，音樂大家潘坤、麥伙、馮生、潘駒、梁金等復訂合約，聞已定於十一月十

1943年11月6日「大漢公報」

日，在振華聲戲院開演，點演何劇，容探再報，賣票處同裕安。顧曲周郎，聞聲訂座者，甚為踴躍，可料屆時，必有一番熱鬧云。」（摘自1943年11月6日「大漢公報」）

　　11月10日，「僑聲劇團」在溫哥華「振華聲戲院」的演出劇目包括：《春風得意歸》、《醋火刺莊王》、《龍飛萬里城》、《金粉占花魁》、《拳打小霸王》、《穆桂英》、《血種情根》、《癲羅漢》、《西廂待月》、《歸來燕》、《梁紅玉》、《日久知人心》、《樊梨花罪子》、《紅梅披棘》、《情血灑皇宮》、《桃花冷重香》、《重見未央宮》、《傻夫奪得蠢婦歸》、《水浸金山寺·許仕林祭塔》（上、下卷）、《梁武帝出家》、《鐘馗遊地獄》、《嫣然一笑》、《風流皇后》、《三慶佳期》、《女太子》、《金城禁苑花》、《幸運糊塗蛋》、《西河救夫》、《閨留學廣》、《倒亂魂頭》、《孤寒種娶觀音》、《恩愛敵人》、《出妻順母》、《鬥氣姑爺》、《孝媳弒家翁》、《冷面皇夫》（上、下卷）、《水淹七軍》、《雌雄太極鞭》、《刁蠻小姐》、《九曲橋》、《教子逆君皇》、《崔子弒齊君》、《八妹取金刀·楊五郎救弟》、《美人關》、《羞簪夜合花》、《化學新郎》、《暴雨折寒梨》、《佳偶兵戎》、《倫碧容探監》、《西河會》、《廣西留人洞》、《盧雪鴻一頭霧水》、《打雀遇鬼》、《山伯訪友》、《姑緣嫂劫》、《舉獅

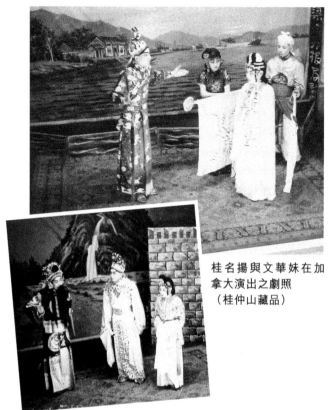

桂名揚與文華妹在加拿大演出之劇照（桂仲山藏品）

觀圖》、《關張戰古城》、《罅渣妹沖涼》、《大鄉里出城》、《五郎救弟》、《打洞結拜夜送京娘》、《全家福》、《原來我愄卿》、《乞戲村姑》、《孟姜女出世》、《化骨美人》、《姜太公釣魚》、《重婚節婦》、《孟麗君四卷》、《醋染藍橋》、《義乞存孤》、《余美顏》、《化骨美人下卷》、《荷池雙影美》、《風月情僧》、《燕歸人未歸》等。每晚演出劇目不同。至1944年2月9日，歷期三個月，演期結束。

　　演戲之餘，桂名揚不忘國難。1941年10月，桂名揚響應抗戰救災運動，參加了加拿大溫哥華的本埠華僑勸募救國公債活動。1942年2月桂名揚為大公義學籌募經費，特往「振華聲劇團」推銷戲票。1944年，全球反法西斯運動持續高漲，海外華

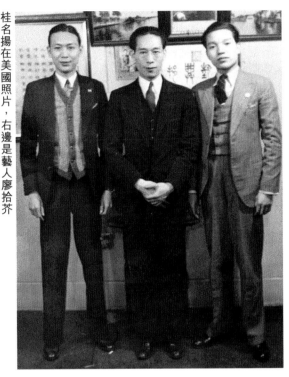

（桂仲山藏品）

桂名揚在美國照片，右邊是藝人廖拾芥

人發起多次援華運動。桂名揚演罷「僑聲劇團」檔期後，隨即全身心投入溫哥華埠（溫哥華市）各社區及僑民發起的救國援華運動，為幫助中國抵抗日本侵略的活動參加義演，義唱及捐款，直至1945年日本法西斯投降。整理《大漢公報》中有關當時粵劇伶人的參與情況，可知桂伶在當時參與活動主要包括：1944年6月中國航空建設協會加西支會募捐；同年7月《清韻音樂社》為救濟祖國傷難演劇募捐；同年7月到9月慰勞分會募捐；同年9月義捐救國總會推動，桂名揚參與義唱。同年9月底10月初，救國總會雙十獻金活動桂名揚參與義唱；1944年11月17日及1945年1月19-22日《大漢公報》刊登《二埠致公堂鳴謝經費》桂名揚參與捐款；1945年6月底至7月，慰勞分會勞軍運動，桂名揚偕同文華妹積極參與。

1942年10月16日「大漢公報」為公債

會獻金活動，桂名揚與文華妹義唱的《光榮戰績》特灌錄成唱片，由「大振館」以貳千元加幣作慈善認購。

1943年7月至11月休養期間，桂名揚偕同夫人文華妹積極參加溫哥華市各社區組織為中國抵抗日本侵略所舉行的義演義唱募捐活動。

1945年8月15日，日本宣布投降，全球一片歡呼，溫哥華埠亦陷入狂歡。

桂名揚、文華妹及眾伶星參與慶祝勝利的遊行。直到1946年桂名揚與文華妹仍然在加拿大生活，並積極參與溫哥華埠各僑界組織的各項公益活動。

1947年的「捷報」報導：「抗戰勝利後，為了「八和粵劇協進會」總會盡快恢復，省港及美加各地伶人積極動員各籌款活動，遠在加拿大的桂名揚及文華妹，領導著譚秉庸、飛天英等老倌，在加拿大登台，由各老倌向該地殷商富戶，勤銷門券，桂名揚更點演其戲寶《趙子龍》，此劇轟傳全美，故銷票甚覺易於脫手，為母會熱誠，可見一斑。」

1950年5月1日美國新聲戲院男女劇團《紅粉金戈》戲橋

　　1948年，桂名揚終於回到了美國，繼續登台演出。

　　名伶梁碧玉在美國紐約的新中國戲院上演《虎帳英雄》，桂名揚飾演萬凌虛一角，扮睇相先生入城戲弄守城官一場，甚得僑胞讚許。此時，區楚翹亦到了紐約，桂名揚特作東道，請區午茗於新華航樓，作陪者牡丹蘇等人，席上亦談及合作之事。

　　桂名揚本計劃要回國，其時「少嫻（區楚翹）回美國發展，關影憐聯同徐杏林（徐人心之母）請求八哥在美國助她一臂之力，八哥遂應承延遲歸期。」（文華妹憶述）

　　1949年（民國卅捌年），桂名揚與雪影紅、區楚翹、盧雪鴻、譚秉鏞等名伶在美國「紐約新中華班男女劇團」上演《賣胭脂》、《掌上美人》、《催妝嫁玉郎》等劇。

　　1950年（民國卅玖年），桂名揚與小非非、區楚翹、譚秉鏞等名伶在美國「紐約新中華班男女劇團」上演《紅粉金戈》、《十三妹大鬧能仁寺》等劇。

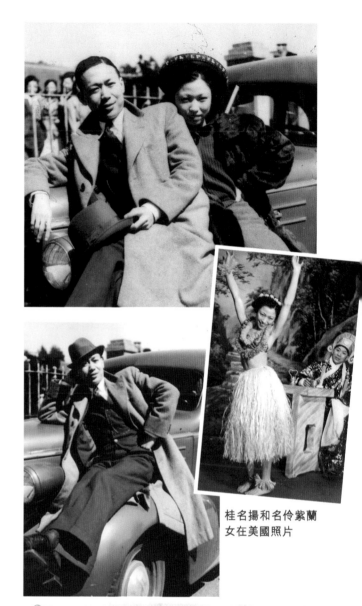

桂名揚和名伶紫蘭女在美國照片

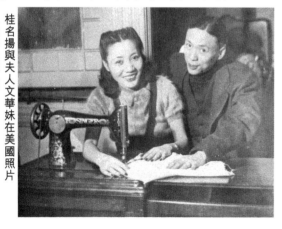

（桂仲山藏品）桂名揚與夫人文華妹在美國照片

1949年3月5日及6日美國紐約新中華班男女劇團《賣胭脂》、《掌上美人》戲橋

第六章・美加歸來 再赴南洋

區楚翹在美國舊金山登台時戲院的牌匾

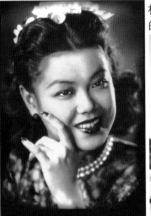

區楚翹照片（桂仲川藏品）

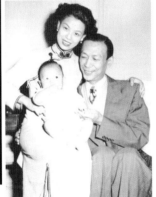

桂名揚、區楚翹和未滿週歲的桂仲山（桂仲川藏品）

在美時嘗已早為之所，心目選得兩名候補嬌客，年少翩翩，為美國土生，預料當有一位合意，故嘗帶得兩少年近照返國，母女間嘗商討擇偶問題，兩者選一，聞楚翹此時意念，見相不如見人，在男女社交公開時代，曾表須雙方直接交遊，方能進談婚事，而楚翹本在美出生，獲致美國出世紙，隨時可以赴美，有此便利，經母女協議同意，卒以楚翹躬親赴美，須帶登台奏技，就地進行密運，遂於年前一度買棹遠適黃金國，瀕行影憐叮嚀帶眼識人，擇得如意郎君，則畢生幸福，不致拋江踏海，過戲人流浪生活矣，同時並交帶介紹二函

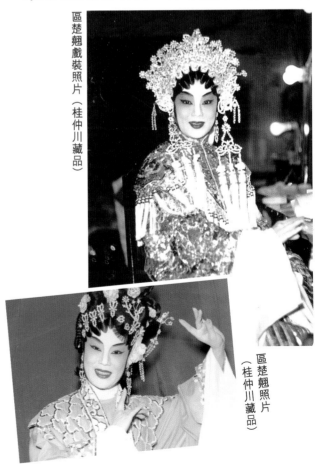

區楚翹戲裝照片（桂仲川藏品）

區楚翹照片（桂仲川藏品）

1949年11月25日（民國卅捌年拾壹月廿伍日），「真欄日報」頭版以「區楚翹海外喜卜宜男・桂名揚種薑償弄璋願」為題登載桂名揚暫時推卻回國原因：

「青春艷旦區楚翹，為老牌名旦關影憐掌珠，少承母訓，雖在其母留美期中，楚翹自能踏班習藝，憑天真聰慧，磨練身手，年來逞頭露角，果達名成利就階段，影憐有女承衣缽，芳心自足引慰。年前，影憐由美返國，母女團聚，見楚翹亭亭玉立，破瓜之年，當人母者，當欲早了向平願，求擇東床快婿。如此動向，影憐

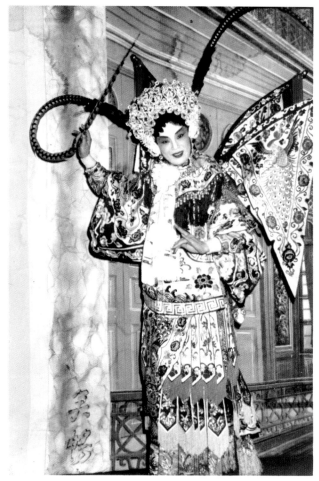

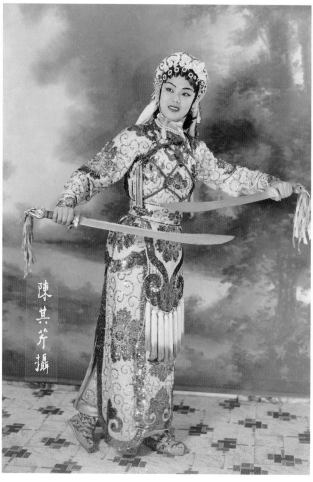

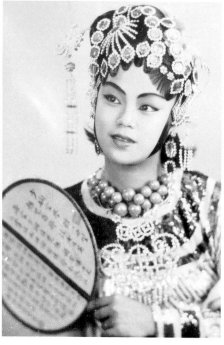

區楚翹戲裝照片及獲贈銀
紙牌照片（桂仲川藏品）

件，俾到時更易接頭。頃記者得由美新近歸僑告知，楚翹赴美相隔經年，月前曾燈花報喜，誕生一雄，楚翹已為人母矣。聞此子為桂家骨肉，留美文武生桂名揚之胤續是也。如此看來，兩土生少年，堪嘆緣慳福淺，難消受美人矣。據說此中經過情形，楚翹在美登台期間，嘗與桂名揚作生旦配搭，戲場接近浸潤，眉挑目逗，日久月深，遂生情愫，更盡一步，成就海外鴛盟，不久楚翹生理變化，「中大附小」時，桂老八鳥倦知還，並嘗摒擋私伙衣箱等物，先行運港，尤幸其未動程離美，而遇此喜訊，百感伯道無兒，今一索可得，正求之不暇，如此當前環境，是故打消返國之意，決留美等候，做其新任爸爸，旋即付函來港，著將彼之私伙衣箱等物折回，得將來登台應用，繼續居留彼邦，同作海外鴛鴦，共享唱隨之樂也。查桂名揚與關影憐為同班業，已是年逾知

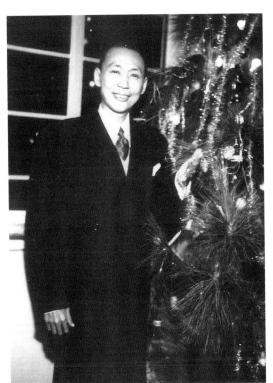

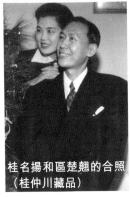

桂名揚和區楚翹的合照
（桂仲川藏品）

命，楚翹花信年華，彼倆結合，老少咸宜，大抵坤靈扇牒，可有前緣，未知影憐對此，作何感想耳！惟女大女世界，且米已成炊，綠葉成陰子滿枝，楚翹他日歸國，帶女拖男，乃可預憐姐抱孫願望，快將兌現，到時外母見女婿，未知要帶備口水肩否？」

區楚翹於1949年12月23日在美國紐約市誕下男丁，取名桂仲山。

1950年11月11日（民國卅玖年拾壹月拾壹日），「真欄日報」頭版以「高普臘月期一邊未決‧院方似乎留以有待俟侯桂仔歸來‧但同時亦執生行頭頃已有人窺伺」為題登載高陞和普慶院線正和桂名揚掛酌歸國（回香港）登台之事：

「港九高普兩院台期，（即舊十月）目前由「錦添花劇團」，及「女兒香」與「新華劇團」，分別上演，至於舊十一月台期將來則決定「大龍鳳」及「大鳳凰」兩班上陣接防，分據高陞、普慶兩院。查大龍人選，亦經配定有新馬仔、麥炳榮、芳艷芬、羅

艷卿、梁醒波、少崑崙等。至於大鳳方面，如昨期本報所載：陣容有薛覺先、任劍輝、石燕子、余麗珍、秦小梨、蔡文玉、歐陽儉等。將來兩班人馬，浩浩蕩蕩，分庭抗禮，到時自有一番熱鬧。至於舊十二月兩院台期，除普慶方面，早定的「錦添花」所有外，而高陞方面，聞直至現在，尚未有明朗化，（前曾盛傳何非凡所得）考其原因，可能是為了桂名揚歸國登台問題有關，蓋桂仔既失去本屆舊九月台，斯故院方對此，可能將此台期保留，以候桂仔到時讓與，希能以直版姿態登台，此舉亦甚合理想，蓋名揚歸國登陸問題，業經攪掂，現在只候查覆存是而已，但聞院方對此，亦癡執生行頭，必要時另度別班上演，以免臨時吊起，同時此期環伺其旁者已大不乏人，且已有人向院方主事人商洽，進行度取中，但能否成功，目前至難決定。大約非俟些時日不可也。請看今日之城中，竟是誰家之天下？」

1951年3月，桂名揚和區楚翹帶著長子桂仲山，乘搭「克里夫蘭總統號」郵輪從美國紐約市啟程經小呂宋（即菲律賓）回香港。送船的包括桂伶在美國的養女桂美玉。

桂美玉，後面的是文華妹（桂仲川藏品）

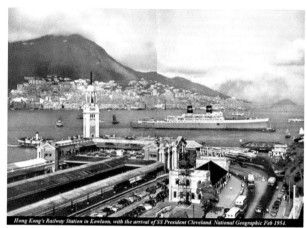
九廣鐵路總站望見「克里夫蘭總統號」郵輪進港
（1954年2月美國國家地理雜誌）

桂名揚1951年4月乘「克里夫蘭總統號」從美國回港

1951年4月16日（民國肆拾年肆月拾陸日），「真欄日報」頭版以「桂名揚區楚翹夫婦・昨日上午抵港・五月大中華頭台選定玉女凡心」為題報導：――桂名揚，區楚翹夫婦，昨（十五）日上午返抵香港，他所乘的「克利夫蘭總統號」於昨天上午十一時抵達本港，桂名揚，區楚翹及其家人於十二時登岸，前赴碼頭接船者，有桂名揚之兄桂笑梅，八和分會主任凌鳳，名伶關影憐、黃超武、及其老朋友趙士培等廿餘人。

桂名揚、區楚翹登岸後，即赴廟南街關影憐寓所休息，桂氏之戲箱行李，同時運返，一別十年之昔年「日月星」金牌小武桂名揚，疊傳歸訊，這回才是真的歸來，而且五月份決定領「大三元劇團」，頭台演出於本港高陞戲院，渴望重瞻「金

牌小武」之桂戲迷，不日可重睹桂仔台風了。

桂仔領導之「大三元」新班，由老班政家黃不廢氏策劃，黃氏嘗表示：一切班事都要見了桂仔本人才敢定奪，今桂仔已歸來，「大三元劇團」的佈陣，週內，黃不廢當可「攤牌」了。

1950年11月11日「真欄日報」（桂仲川藏品）

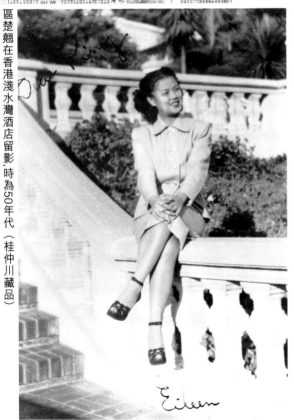

區楚翹在香港淺水灣酒店留影，時為50年代（桂仲川藏品）

桂伶一家隨後租住尖沙咀天文台圍9號3樓一個三房單位，並雇用兩個工人。

5月16日的「真欄日報」報導：「桂名揚的五月份新班已在密鑼緊鼓中，頭炮戲決定用首本戲《冷面皇夫》，以後源源推出新劇，經已誌前訊。昨（十五）下午，名編劇家孫嘯鳴（即雷鳴）約桂名揚於高陞戲院對門之餐室茶敘，斟酌第二套戲《衝破美人關》，是劇為倫理愛情劇，約桂仔商談各場口之戲場，從細節上磨練一番，據劇作者表示，劇中情節緊湊，內有大審他場，為切合桂仔之首本，並有主題曲足以發揮桂腔，桂仔亦認為是劇甚有高潮，樂意主演，孫氏已全劇編竣，曲詞亦已選起，經班方選定為第二部武器云。」

5月24日（民國肆拾年伍月廿肆日）「華僑日報」以「桂名揚由美歸來演戲」為題報導：近來粵劇人材缺乏，尤以文武生一項為最。查享譽梨園多年之桂名揚，已由美洲倦遊返港，組大三元劇團，與馬師曾，紅線女，區楚翹，石燕子等拍檔，不日在高陞開演。聞桂氏除在美洲攜回私伙衣服數大箱外，另添置新裝不少云。

同日之「華僑日報」亦報導：金牌小武桂名揚偕同花衫翹楚區楚翹到港。

5月25日的「華僑日報」有如下報導：「金牌小武桂名揚丑生之王馬師曾香港粵劇以來初度攜手領導「大三元劇團」頭台第一響禮砲重新整編《冷面皇夫》」

5月26日的「華僑日報」有如下報導：

高陞戲院座位表

「金牌小武・美洲歸來・巨型新班・突出港九」

「大三元劇團」

「馮鏡華 桂名揚 紅線女 區楚翹 梁飛燕 石燕子 馬師曾」

「頭台首夕提早先演《六國大封相》」

「第一響禮砲隆重獻演重新整編」

「冷面皇夫」是劇乃桂氏成名巨作，劇情與揚口，盡善盡美，今經名劇作家唐滌生潘一帆重新編選詞曲，更插入小曲多枝，及兩大主題曲，誠錦上添花矣。」

以下是自5月24日開始「大三元劇團」在「華僑日報」刊登的部份演出廣告：

「大三元劇團」於1951年5月24日至26日，在「華僑日報」連續三天刊登大幅廣告如下：

5月26日，「真欄日報」再以「兩大新班頭炮新劇・艷陽丹鳳冷

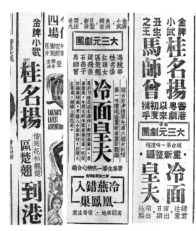

「大三元劇團」報紙廣告

面皇夫」為題這樣介紹桂伶：「大三元的新班是桂名揚做主帥，而且是闊別十年，自美邦歸來，久別了的桂戲迷多欲重瞻昔年金牌小武風采，……《冷面皇夫》是十年前桂名揚劇團的首本戲，和小非非拍檔時開山的，嗣後，不少劇團多以這套桂氏名劇為藍本，演出風湧一時，幾與「胡不歸」相彷彿，但以桂仔為開山正宗，桂仔之大袍大甲戲早就稱譽行上，《冷面皇夫》一劇，側重內心表演，故接手飾演者，多未能追其神髓演出的。」

5月27日，桂名揚與馬師曾、紅線女合組的「大三元劇團」，在香港高陞戲院演出，成員包括武生馮鏡華、文武生桂名揚、花旦紅線女、區楚翹、小生石燕子、丑生馬師曾。上演劇目有首本戲《冷面皇夫》、《趙子龍》、《冷燕錯入鳳凰巢》、《古今一美人》、《單刀會五龍》、《丹鳳落誰家》、《冰山火鳳凰》、《歌后情放莽將軍》及《六國大封相》等叫座劇目。

「大三元劇團」自5月27日至31日在高陞戲院連演五場後，隨即移師普慶戲院，自6月3日至10日繼續演出，演完此普慶期后，6月11日又立即回高陞戲院演至17日。連續演了14天日場及夜場。

「到了抗戰勝利，八哥始由美回港，攜同妻子區楚翹（乃是粵劇名旦關影憐之女），和區楚翹生了兩個兒子，長子叫桂仲山，次子叫桂仲川，那時我又去了越南演出，八哥回港便組團在香港演出，叫作「大三元劇團」，六條台柱是：武生馮

- 90 -

鏡華、文武生桂名揚、花旦紅線女、區楚翹、小生石燕子、丑生馬師曾，人選是很不錯的，第一個戲是《冷面皇夫》，觀眾反應不錯，還有《趙子龍》等名劇。本來這屆「大三元劇團」是有錢賺的，可惜的是八哥的身體欠佳。……」（摘自「平民老倌羅家寶」之「桂名揚唱做乾淨俐落」第265頁）

桂名揚曾經幾次因為胃病而不得不停演休養，這次頻繁演出休息不足，導致胃病復發。

6月17日（民國肆拾年陸月拾柒日），「還沒開場八哥化妝時，突然吐血不止，馬上由救護車送去醫院，經診斷是胃出血，由於八哥胃出血的關係，劇團要嘛找人代替，要嘛便宣佈解散。結果由石燕子介紹搵盧啟光頂了一晚。馬師曾很有意見，認為盧啟光配不上紅線女，不允演出，剛好羅劍郎由星架坡回港，班方便找羅劍郎頂了幾場，演完高陞那個台期，「大三元」便宣佈解體了。」（摘自「平民老倌羅家寶」之「桂名揚唱做乾淨俐落」第265頁）

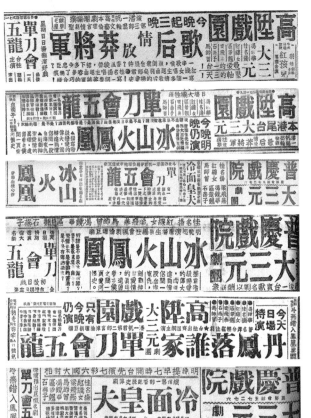

「大三元劇團」報紙廣告

據區楚翹生前友人李惠萍憶述：

「一哥（陳錦棠）得知後第一時間打電話給程伯京醫生及陸榕樂先生，隨後召救護車到場馬上將桂名揚送去醫院。程醫生診斷后確定是胃部潰瘍，需要動手術，費用約8000元，幸運的是新加坡殷商朋友陸榕樂先生借出手術費用，令桂名揚得以度過險境。戲班最後找到從新加坡回港的羅劍郎頂替桂名揚的角色。當晚很多戲迷知道桂名揚的情況後都感到傷心，可見桂名揚在香港戲迷心中的地位。」

桂名揚一直養病直到當年10月二子桂仲川出生，妻子區楚翹產後不適需要留醫，後回家調養。正在此時，澳門商人何賢力邀桂名揚組班，同月，桂名揚先後領銜組織一、二、三屆「寶豐劇團」，由何賢做班主，劇團成員有桂名揚、廖俠懷、白玉堂、羅麗娟、鄭碧影、石燕子、張醒非、謝君蘇等（後來加入李海泉、伊秋水、陳錦棠）。演出劇目有《新阿房宮》、《趙子龍》、《龍城飛將》、《火海平蠻第一功》、《冰山火線》等，同年

並和任劍輝、白雪仙演出《新梁山伯與祝英台》」。（摘自《桂派名揚留光輝》特刊，桂自立整理）

1951年10月14日（民國肆拾年拾月拾肆日）麗的呼聲報道：標題「寶豐台柱」——

今夕麗的呼聲播音「寶豐劇團」快要開鑼了，為收宣傳攻勢，他們特於今（十四日）假麗的呼聲電台，擔任一個特備粵曲節目，時間是晚上十時至十二時，除白玉堂羅麗娟有事不能擔任節目外，其他台柱如桂名揚，廖俠懷，石燕子，鄭碧影，任冰兒等均參加，並商得何大傻，呂文成，呂兆基，梁以忠等拍和，據說，桂名揚病愈後，不但體重日增精神勝昔，就是一曲歌來，中氣腔韻，也比前好得多，要想知道這消息是否真確的戲迷，倒可在今晚這個特備節目裏求得答案。（摘自「華僑日報」1951年10月14日）

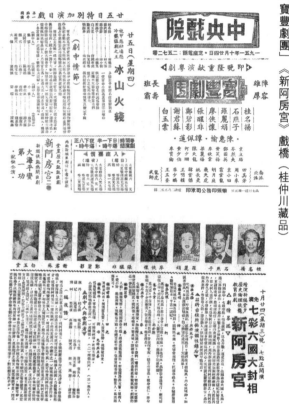

「寶豐劇團」《新阿房宮》戲橋（桂仲川藏品）

當年的《新阿房宮》期刊是這樣介紹桂名揚：

桂名揚燕太子丹：叱咤風雲，吁噓血淚，威嚴似金剛怒目，瀟灑像玉樹臨風，丹心醫國祥，和淚斬追風，天妒英雄。桂名揚是文武雙全的文武生，早年，在日月星劇團已飲譽「金牌小武」。他的演技是到了爐火純青之境了。桂的台風也很瀟灑，運腔自成一家。時下不少後進的戲路也是走「桂派」，這桂派就是以桂名揚為榜樣的，一位聲色藝均優的文武生，是不易多得的。

1951年10月18日起，「寶豐劇團」正式在東樂戲院及中央戲院開鑼，上演的劇

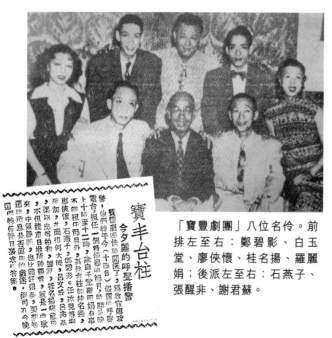

「寶豐劇團」八位名伶。前排左至右：鄭碧影、白玉堂、廖俠懷、桂名揚、羅麗娟；後派左至右：石燕子、張醒非、謝君蘇。

目以《六國大封相》、《新阿房宮 頭、二本》、《冰山火線》、《小霸王肉搏太史慈》、《火海平蠻第一功》、《血濺榴花塔》、《皇姑嫁何人》、《新粉粧樓》、《野寺奇花醉金剛》、《趙子龍甘露寺救駕》、《孔明柴桑弔孝》、《七彩賀壽仙姬送子》、《明末遺恨》等名劇為主。

1951年12月2日開始（民國肆拾年拾貳月貳日開始），「寶豐劇團」進入第二屆，演員包括：桂名揚、陳錦棠、羅麗娟、陸飛鴻、伊秋水、張醒非、任冰兒、李海泉、梁金城、白雪仙及麥炳榮。在中央戲院上演《新粉粧樓》、《野寺奇花醉金剛》、《血濺榴花塔》、《天國女兒香》等名劇。

12月10日（民國肆拾年拾貳月拾日開始），任劍輝、李海泉、羅麗娟、陳鐵英、桂名揚、白雪仙、英麗梨、歐陽儉及

1951年12月21日「真欄日報」刊登的《木蘭從軍》劇照

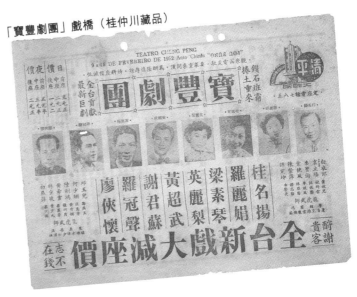

白玉堂的第三屆「寶豐劇團」在東樂戲院及中央戲院上演由華南首席撰曲名家吳一嘯得意大傑作之《新梁山伯與祝英台》、（由桂名揚飾演梁山伯，任劍輝飾演祝英台）、李少芸最得意傑作《木蘭從軍》、《蝴蝶杯》及陳冠卿又一得意大傑作《斷腸碑下一盲僧》、《驚雁鎖桃心》。

1952年2月（民國肆拾壹年貳月），澳門清平戲院裝修後，桂名揚率「寶豐劇團」在清平戲院上演《七彩六國大封相》、《火鳳凰》、《皇姑嫁何人》、《女媧煉石補青天》、《火燒阿房宮》、《趙子龍》等名劇，澳門觀眾大飽眼福。演員陣容：桂名揚、羅麗娟、梁素琴、英

麗梨、黃超武、謝君蘇、羅冠聲、廖俠懷、白衣郎、袁立腸、李寶倫、葉俠風、陳紫萍、譚定坤、邱玉兒、何少珊、陸劍鴻、黃希雲、林少坡、白燕萍等。

「1952年，桂名揚從香港到廣州佛山等地演出一个月，加入「新星劇團」，与衛少芳、譚玉真、朱少秋、綠衣郎等合作。」（摘自「南方日報」）

澳門演期滿後，桂名揚受「新聲劇團」之聘回到離別十多年的廣州，先後在太平戲院、海珠戲院、平安戲院、文化公園文娛劇場及佛山共演出三十五天，演出劇目仍是桂名揚首本戲《新阿房宮》、《趙子龍》及《龍城飛將》等。頭台在人民路太平戲院，觀眾送大個鮮花牌坊，橫幅寫「名揚中外振新聲」，熱鬧非常。演

座落在廣州市長壽東路的樂善戲院

50年代的廣州平安大戲院

座落在廣州市珠江河北岸西濠口附近的海珠大戲院

「新聲劇團」報紙廣告

「寶豐劇團」戲橋（桂仲川藏品）

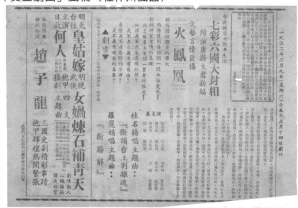

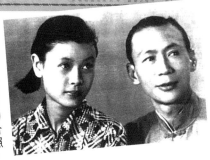

桂名揚和劉美卿的合照，時為50年代（劉美卿提供）

出劇目包括《火燒阿房宮 頭、二本》、《趙子龍》、《冷面皇夫》、《龍城飛將》、《賊仔氣狀元》、《千夫所指》、《俠骨蘭心》、《孟姜女尋夫》等劇，演出地點包括天星戲院及嶺南文物宮的文娛劇場（在今廣州市文化公園）。（摘自1952年4月1日至15日「南方日報」）

三十五天演完，桂名揚即回香港轉飛機赴新加坡演出。（摘自2008年桂派藝術

欣賞會會刊第9-10頁）

在廣州演出期間，桂名揚和區楚翹居於由關影憐（又名：關浣湘）於1947年10月5日購入的詩書路73號（即原詩書路23號之三，60年代中期改為紅書中路247

粵劇名伶羅家寶照片

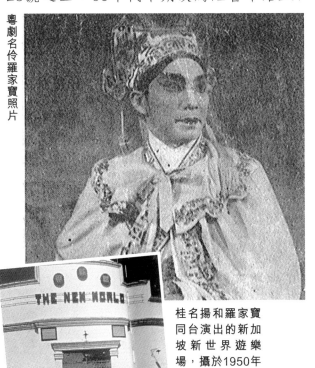

THE NEW WORLD

桂名揚和羅家寶同台演出的新加坡新世界遊樂場，攝於1950年代

號）兩層半樓宇家中。

桂名揚自廣州、佛山演畢，隨即赴新加坡加盟班主邵伯君旗下。「1952年在新加坡和吉隆坡就是羅家寶先生（蝦哥）和桂名揚合作與研究藝術的最好時光。」（摘自《桂派名揚留光輝》特刊，桂自立整理）。

1952年8月19日（民國肆拾壹年捌月拾玖日）「華僑日報」以「桂名揚返港下月初往西貢」為題報導：（特訊）粵

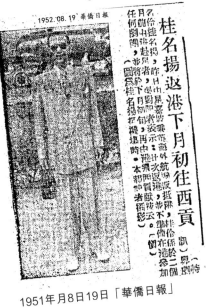

1952.08.19 華僑日報

1951年月8日19日「華僑日報」

劇名伶桂名揚，昨日由星嘉坡乘英海外航機返抵港，桂伶係於二個月前由港赴星者，佢對記者表示：此次返港，並不準備在港參加任何劇團，並將於下月初旬，再由港飛西貢獻技云。

1952年8月17-20日（民國肆拾壹年捌月拾柒至廿日），香港男女紅伶大會串在中央戲院開演，參加演出的名伶有：馬師曾、紅線女、靚次伯、新馬師曾、鄧碧雲、李海泉、何非凡、秦小梨、羅麗娟、梁醒波、任劍輝、黃鶴聲、芳艷芬、李雪芳、半日安、白雪仙、梁無相、黃千歲、陳艷儂、白龍珠、歐陽儉、麥炳榮、少新權、羅劍郎、梁碧玉、飄慧梅、鄭碧影、桂名揚、陳燕棠、羅艷卿、馮少俠、許英秀、陸飛鴻、英麗梨、關海山、張醒非、區楚翹、黎冰冰、梁素琴、許卿卿、梁雪珍、李雪霏。上演《賀壽送子》、《六國大封相》、《情慾袈裟》、《宋江怒殺閻婆惜》、《鐵公雞》、《肉陣葬龍沮》、《雷劈好心人》、《苦鳳鶯憐》、《胡不歸》、《孟麗君天香館留宿》、《兩個煙精掃長堤》、《肉山藏妲己》、《艷曲梵經》、《刁蠻公主戇駙馬》、《寶玉哭靈》。

《新火燒阿房宮》報紙廣告

桂名揚在18日由新加坡回港，20日即登台主演《新火燒阿房宮》。

1952年9月（民國肆拾壹年玖月），承「大金龍班」之聘，桂名揚即赴越南演出，在西貢新同慶戲院開演，其中桂名揚名劇包括：《冷面皇夫》、《趙子龍》、《火燒阿房宮》、《三取珍珠旗》、《皇姑嫁何人》、《冰山火鳳凰》、《偷上斷頭台》、《龍鳳花燭夜》、《痴龍誤釋鳳還巢》，梁素琴名劇包括：《錦湖艷姬》、《青燈紅淚》、《一曲鳳來儀》、《艷陽丹鳳》、《夜吊牡丹亭》、《豔曲梵經》、《在天願為比翼鳥》，以及時裝劇《歌唱麗春花》。演員陣容為：桂名揚、梁素琴、廖金鷹、楚湘雲、莫啟榮、李超凡、盧啟光、黃少珠、陳玉蓮、梁少珊、梁文英、李叮嚀等。

以下為「大金龍班」劇刊關於桂名揚之略歷：

桂名揚小史

近廿年來，自創一派劇藝，鳴于時的金牌文武生「桂名揚」別署（四海）原籍浙江省人氏，若祖若父，數代宦遊粵垣為晚清時代的紅員，曾任前清粵海關監督，現在碩果僅存的「遺老」，桂太史（坫）就是他的叔祖，他生於書香門閥，昆季眾多，排行第八，故友好咸呼之為桂老八，幼年喪父，母氏溺愛彌深，「桂仔」幼年即酷嗜劇藝，且天資敏穎，乃母

勉從其志，延聘粵劇名小武「崩牙成」返家授藝，期年藝大進，「成叔」嘆為神童，乃挈之漫遊馬來亞等埠，使加深閱歷，那時他纔十三歲，迨返粵後，值志士班興起，乃投身「真相劇社」，「優天影」等劇團，展開改良粵劇底運動，未幾為「大羅天」劇團班主，物色羅致任用，該班適為馬師曾最紅時代的班底，以演技進境神速，卒邀「馬老大」垂青，面命耳提扶搖直上，迨「國風劇團」在老馬主持下崛起，即擢升「桂仔」為正印小武，馬伶首本之「趙子龍」一劇，使「桂仔」瓜代改演日戲，詎一鳴驚人，其演技竟凌駕「馬」上，蓋劇中「趙子龍」一角尤適於「桂仔」的身段威風，論者謂他唱工有類「周瑜利」，架子直追「靚元亨」，故有半個「周瑜利」半個「靚元亨」之美譽，亡何為「金山大舞台」班主延聘，漫遊新大陸有一載，即接受當地僑胞獎贈「金牌」回國，適「廖俠懷」首創「日月星」班，乃首先羅致，使典全軍，果然上駟之材，騰蛟起鳳，以「火燒阿房宮」一劇，為老「廖」賺了不少潤利，嗣後紅極一時，由「日月星」而「冠南華」「霸南華」「大泰山」等劇團，均掌執牛耳，當時首本劇如「冷面皇夫」「冰山火線」「單刀會五龍」「古今一美人」「皇姑嫁何人」「十夜屠城」等，皆能馳譽十餘年，非有獨到功夫，何克臻此，以他藝術而論，（唱）（打）（念）（做）蔚成一（派）與「薛」「馬」「廖」鼎足而三，享譽之隆，迄未少替，入室弟子，如「盧

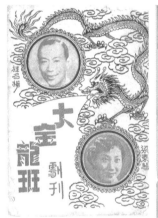

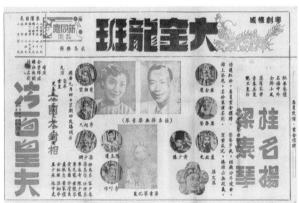

「大金龍班」劇刊（桂仲川藏品）

海天」「梁蔭棠」等，均在越南觀眾腦海中，留下相當好評的印像，戰時再遊新大陸屹立數年，至昨歲返港和「薛」「馬」「白」「任」等，同組巨型猛班，賣座力強，不遜往昔，數月前應聘征「星」大有所獲，本埠大金龍班主，不惜鉅資專員敦

聘，繼承「白」乏，可謂獨具眼光，蕭條多日的舞台，當有一番新氣氛也。

「越南統一粵劇團：一九七五年越南易熾後，所有舊制度遺留下來的書籍，電影，唱片，唱帶，舊報紙，全部燒毀，不得私藏或保存，一聲令下，人人自律。人民在娛樂方面絕無僅有，全國只有一份《解放日報》（簡體字）全部官樣文章，毫無娛樂成份。」（摘自2011年4月12日《越南西貢粵劇回顧》）

因此，上圖這本在越南演出的「大金龍班」劇刊尤為珍貴。

「桂腔琴韻·聽到夠味·桂派工架·睇到夠癮」

「桂名揚演《三取珍珠旗》，萬人空巷。到後台訪問的也絡繹不斷，都是觀眾慕名求見的。當時有人說：桂老八（桂排行第八）一出（亮相），一響（鑼鼓點），一搖（背旗搖動），一唱（桂腔）已值回票價有餘。」（摘自《瓊花憶語》）

桂名揚《歌唱麗春花》飾演沈從年劇照（桂仲川藏品）

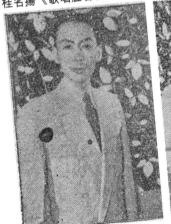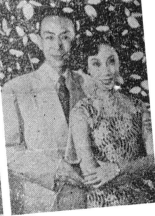

11月，「真欄日報」以《桂名揚無意再遠征 小休兩月始復出》為題報導桂伶的最新動向「金牌小武桂名揚，於上月廿九日由越載譽返港，首誌本報，據悉，桂氏此次返港，除隨身攜帶彼之行李外，彼之戲箱尚留越南，定於前（一）日由越付輪寄返，可於數日間抵達，根據桂氏透露：彼對於今後出路問題，短期內將不擬再作遠征，而自桂氏返港後，即有某班政家擬邀請桂氏在十一月的高普線復出，同時，另有某班政家擬邀請桂氏與新馬合作，在十一月的中東線上演，桂氏對於上述兩個介口，均在考慮中，蓋桂氏過去在「大三元」」上演時，曾患胃出血，經醫治療後，曾囑其休養一年，然桂氏休息兩三月後，即連續在數屆「寶豐」效力，及轉戰穗、星、越各地，未獲一個較長期休息機會。」

1952年12月16日至24日（民國肆拾壹年拾貳月拾陸日至廿肆日），為「福幼孤兒院」八週年紀念慈善遊藝大會在九龍荔園和北角大世界同時舉行，參加者：上海妹、小燕飛、白燕、白雪仙、石燕子、半日安、任劍輝、吳楚帆、何非凡、李清、李海泉、芳艷芬、紅線女、唐雪卿、徐柳仙、馬師曾、容小意、秦小梨、陸飛鴻、桂名揚、張活游、張瑛、麥炳榮、梅綺、梁醒波、梁無相、陳錦棠、陳燕棠、紫羅蓮、黃曼梨、黃千歲、新馬仔、鳳凰女、鄧碧雲、鄭碧影、歐陽儉、靚次伯、薛覺先、賽珍珠、關海山、羅艷卿、羅麗娟等。

工商日報「慈善遊藝大會」廣告

1953年1月25日（民國肆拾貳年壹月廿伍日）為救濟何文田災民暨救濟粵劇界失業同人之紅伶大會串義演，在普慶戲院開鑼，參加者：薛覺先、馬師曾、桂名揚、白玉堂、陳錦棠、靚次伯、何非凡、麥炳榮、陸飛鴻、馮鏡華、黃千歲、黃超武、黃鶴聲、張醒非、陸驚鴻、石燕子、馮少俠、梁醒波、少新權、梁無相、李海泉、陳醒章、新馬師曾、潘有聲、林家聲、黃楚山、盧啟光、半日安、劉克宣、關影憐、任劍輝、白雪仙、芳艷芬、鄧碧雲、上海妹、余麗珍、區楚翹、鳳凰女、紅線女、梁素琴、梁碧玉、鄭碧影、譚蘭卿、陳好逑、任冰兒、衛明心、陳露薇、伊秋水等。

《青衫紅袖兩相歡》桂名揚與鄭碧影合唱，此曲從未在任何粵劇資料中刊登過

1953年2月至3月（民國肆拾貳年貳

「大好彩粤劇團」戲橋（桂仲川藏品）

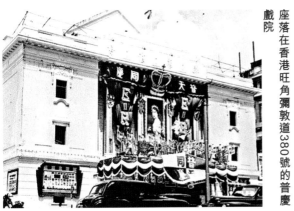

座落在香港旺角彌敦道380號的普慶戲院

座落在香港旺角彌敦道和水渠道交界的東樂戲院

月至叁月），桂名揚加入「大好彩粤劇團」，在香港東樂戲院及中央戲院上演《十八羅漢收大鵬》、《鸞鳳和鳴》、《新梁山伯與祝英台》、《文天祥》、《萬惡淫為首》、《百行孝為先》、《穆桂英》等劇，演員陣容為：靚次伯、新馬師曾、鄧碧雲、何驚凡、桂名揚、何小明、鳳凰女、英麗梨、梁醒波。

「大好彩粤劇團」於3月中台期結束，桂名揚隨即動身前往吉隆坡登台至4月。

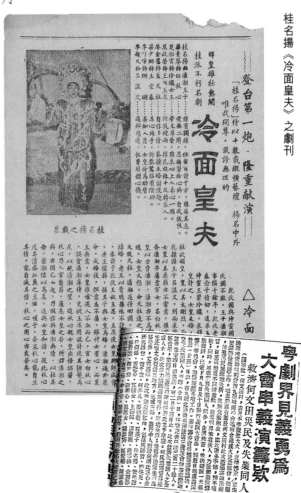

桂名揚《冷面皇夫》之劇刊

1953年1月25日「華僑日報」

第七章・積勞成疾 貧病交迫

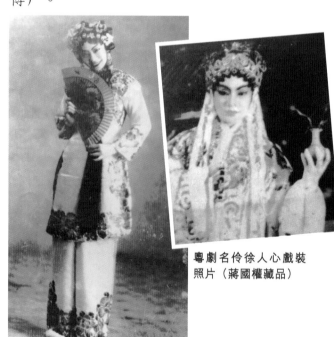

桂名揚和長子桂仲山（桂仲川藏品）

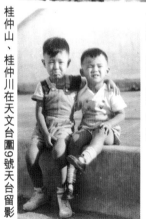

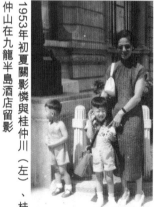

桂仲山、桂仲川在天文台圍9號天台留影

1953年初夏關影憐與桂仲川（左）、桂仲山在九龍半島酒店留影

粵劇名伶徐人心戲裝照片（蔣國權藏品）

粵劇名伶號稱「半個桂名揚」的黃千歲戲裝照片

此時桂名揚仍然住在九龍天文台圍9號三樓。

「八哥性情豪爽，演出完畢例牌宵夜。經常自費宴請親朋，閒時經常在跑馬地山光道26號陸姓朋友家中和黃千歲、陸飛鴻等好友打幾圈衛生麻將，任劍輝等朋友也經常到上址觀戰。」（區楚翹友人李惠萍口述）

另一班政人員黃祥，他憶述當時自己於李少芸的戲班擔任班務，亦常與李少芸、陳錦棠、梁醒波及桂名揚打麻將。（摘自香港中文大學戲曲資料中心出版《香港戲曲通訊》第41期）

粵劇名伶徐人心和區楚翹份屬師徒，亦情同姊妹，故自美回港亦曾居於此，據徐人心憶述，兩人每晚傾吐心事不眠，每晚要關影憐起床催促（關影憐乃徐人心師傅）。

- 100 -

桂名揚從1951年自美回港至1953年，在粵港澳星馬等地登台演出，檔期頻密，從未很好地休息。而他又由於醫治胃疾養成吸食鴉片的習慣，這嚴重影響他的健康，於是在1953年年初回到香港後他就找醫生戒煙。但醫生給他打了過量的嗎啡，結果導致兩耳失聰。對於熱愛演藝事業的桂名揚而言，這簡直就是晴天霹靂！失去聽力後他無法登台演出，家裡失去經濟來源，而且治療花費巨大。

「在吉隆坡聘他的班主馮癡畦再定他，要他回港休息三幾個月然後重臨吉隆坡登台，所以八哥一回港就找醫生戒煙，不料那個醫生替他打了過量的嗎啡，使他昏睡了三天，待醒來時兩耳已告失聰。」
（摘自《平民老倌羅家寶》）

桂名揚在信中寫道「因割胃而染了不良嗜好，今年（1953年）四月我因戒煙至弄到雙耳失鳴，已不能登台了」（桂名揚書信1953年10月2日）自4月戒煙令聽覺受損後，桂名揚仍一方面積極治療，另一方面繼續嘗試組班登台。據1953年5月的「娛樂之音」報導：「文武生桂名揚，自於新新茶廳與另一文武生白玉堂度妥未來班事介口，即返沙田別墅，專心休養，據記者所知，八哥的精神，已回復正常狀態，食慾亢進，談笑自若，祇因醫生囑咐他切不可過事操勞，是以八哥乃決定再度休息二十天後，始進行組軍，短期內暫無征星動機云。」

桂名揚的生活與工作由於雙耳失聰日益嚴重而大受影響，不能登台。桂名揚

1953年5月25日「娛樂之音」（上）香港粵劇名伶白玉堂戲裝照片（左）

為了治好胃病和耳聾，「先後找了幾位醫生，歷時三年，用去三萬餘元，也只是醫好了胃病，耳聾之症，針藥無效，從1956年起就放棄治療。」

自此，家庭經濟環境急轉直下。

為了不讓家人陷入困境，桂名揚與妻子區楚翹商量後，決定由區楚翹帶長子桂仲山一起回美國尋找工作，桂名揚和二子桂仲川留在香港。

區楚翹自回美後未幾加入「振華聲班」繼續在美加等地演出，初期每月仍有

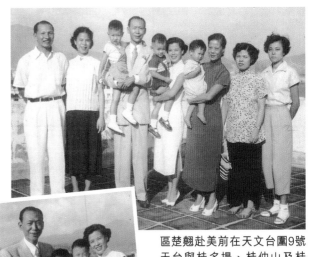

區楚翹赴美前在天文台圍9號天台與桂名揚、桂仲山及桂仲川、關影憐、區次嫻（二妹，現居於美國三藩市）、妹夫關和章（已故）以及友人李惠萍留影。

匯款給桂名揚，但隨著時光漸逝，最後已沒有聯絡。

區楚翹1956年至1963年一直在美國和加拿大登台演出。於1970年在美國三藩市逝世。）

「屋漏兼逢夜雨」，桂名揚在1953年7月24日（民國肆拾貳年柒月廿肆日），

區楚翹在美國舊金山大中華戲院「芙蓉劇團」戲橋

被警方控告以涉嫌藏有鴉片煙槍罪。以下為「文匯報」以題為「桂名揚家藏煙槍‧被判罰款不認罪‧他向法官表示將要上訴」之報導：桂名揚昨天出現在九龍裁判署，被警方控告，說他藏有鴉片煙槍。桂名揚住在尖沙咀天文台道×號三樓，職業是演戲的。本月廿三日晚上十一時，警方在他家裏搜出了鴉片煙槍。他昨天在九龍裁判署，承認警察曾在他家裏搜出一枝煙槍，但當法官判他罰款七十五元時，卻要求押候幾天，他申述理由說：警察到他家搜查之後，到現在沒有睡過，精神極度不好，這樣是不能認罪的，所以要待精神恢復後才答辯。桂名揚說，他以前是有煙癮的，但三個月前經已戒掉，最近染了病，耳朵有些不大靈敏。當法官拒絕他的請

求，維持原判時，他說明天要上訴。」
（摘自1953年07月25日香港「文匯報」）

桂名揚的生活更是一天比一天艱難，原本他的住所是三房格式，自從區楚翹去美國後他就把其中兩間房出租，只留其中一間和二子一起住。

1954年年初，桂名揚侄子桂自立到香港照顧桂名揚，不過夏天時就回廣州了，隨後由姪女桂玉蓮到香港照顧他。「八叔當時身體並不好，他每天都是近中午才起床，食過午餐後，因為在八和他還有幾個徒弟跟他學習，所以下午便前往香港八和會館教授徒弟們唱功及功架。」（桂玉蓮憶述）

「當時我在廣州讀書，將放寒假了，接八叔信云：傭人十一姨要回鄉過年，請十天假，他問我可否假期來港照應一下生活？我即申請去香港，見他將原來的一廳三房，已將大、中房轉租給兩戶人，他自己住一小房，仲川臨時去了關影憐婆婆家住，我睡仲川的小床，八叔晚上多咳，小便亦在房間，我替他喂咳藥水，清潔痰盂等，也為他過香港找表姐葉崇綺借了200元回來應急。他估計傭人十一姨不回來了，便問我妹玉蓮能否來港幫助？當時玉蓮在穗替姑媽桂名英料理家務，晚上讀夜校，我也要開學了，故我即告知姑媽，又替妹辦理申請往香港的手續。玉蓮到了香港先找桂美珍，美珍即帶玉蓮到八叔家，我妹玉蓮聰明伶俐，侍候八叔很週到，八叔大喜。租客周先生徵得八叔同意，我妹也兼替周先生處理家務，月薪45元，玉蓮

支人工後經常給三、四十元八叔使用，錢雖不多，但亦可解燃眉之急，真是「患難見真情」！（桂自立憶述）

這時期，桂名揚唯以教授徒弟為主，包括粵劇名伶祁筱英。

侄子桂自立和姪女桂玉蓮

1955年10月22日的「星島晚報」在介紹祁筱英組班時，「她又向名伶桂名揚切磋劇藝，準備了溫故知新的半年時間，經桂名揚大加讚賞，認為她已獲南北戲劇藝術的交流，身形、唱做有水準以上的表現。」（摘自1955年10月22日「星島晚報」）

「邀請前輩桂名揚當場指點做手，桂名揚也樂得對後輩切磋……」（摘自1956年1月10日「星島晚報」）

祁筱英想做成一個「名符其實」的文武生，從遊桂名揚苦學不輟，利用她天賦獨厚，個子軒昂，嗓音雄渾除擅長武功之外，更注重文場戲，桂名揚便是個中表表人物，認為「孺子可教」，將生平實學，盡量薪傳。（摘自1956年5月13日「星島晚報」）

「……與桂名揚、祁綵芬一輩子前輩遊，就是加緊研究文武兩方面的武藝子。桂名揚的南派，祁綵芬的北派，可以說是南北藝術的交流。」（摘自1957年8月26日「星島晚報」）

1956年5月，祈筱英「續演宮幃袍甲巨劇《新冷面皇夫》、《狄青》」，由「桂名揚參訂指導」。

「昨年六月（1956年6月），筱英（祁筱英）因環境不能繼續請我，至有

祁筱英之戲裝照

 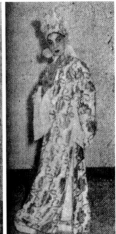

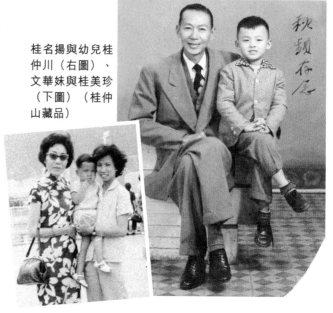

桂名揚與幼兒桂仲川（右圖）、文華妹與桂美珍（下圖）（桂仲山藏品）

以典當來維持家用。」（桂名揚親筆信1957年3月29日）

　　為了節省開支，桂名揚於1956年初和幼兒遷到香港九龍紅磡漆咸道450號一樓較小的平房居住，初期仍有人見他攜幼兒黃昏時間在漆咸道散步。

　　「曾將千多元的衣服傢俬，賣了一百六十元，決定五月一號搬去九龍塘窩打老道模範村六十九號木屋區居住。」（桂名揚親筆信 1957年4月29日）

　　桂名揚在1957年4月30日的信中慨嘆：「……四年來的苦味已領略無遺。為名譽計，縱使身無分文，亦不敢向同業親朋借貸。……」又詳細寫下當年之困境：「少嫻寄了港幣貳千六百元給我，話遲一個月再寄五百元美金，湊夠開辦學院。我

就搵到李海泉（粵劇名伶，李小龍之父）隔離的樓宇四樓全座（即新樂對面），頂費三千六百五十元，月租一百六十元，交了四百元定金，餘款二千二百元存在「明德銀行」，等她寄五百元美金來就可開辦（學院）了。不料一等再等，少嫻已沒有回音，這邊廂業主又催交尾數入伙，限期已到，四百元定金就化為烏有，連同印刷廣告等，足足蝕了六百元。……」

　　隨著健康狀況進一步變差，醫療開支也增加了，早期桂名揚曾向文華妹借款二百港幣，桂名揚遷至紅磡后文華妹還寄了一百美元（當時約等於500港幣）幫助他，但杯水車薪，不能長久。正在此時，桂名揚當年的戲劇宣傳主任黃花節先生受梁蔭棠所托，到香港極力勸説桂到廣州，説可能可以幫他找到工作。但不知出於何種原因，桂名揚在答應考慮去廣州後沒有動身前往。

桂名揚真可謂到了山窮水盡的地步。此時，幸得到朋友鍾士彬相助，終於在1957年5月1日帶著幼兒離開漆咸道450號居所遷至九龍塘模範村69號木屋鍾士彬寓所，在鍾的鐵皮屋住所上再搭建一木屋，以供居住。

「九龍塘模範村是日治期間，為擴建啟德機場，九龍城多條村落被拆卸，這些村落包括玃杯石、隔坑等。日軍在聯合道、聯福道及羅湖興建了「模範村」安置部分受影響的村民。現在，一排位於原聯

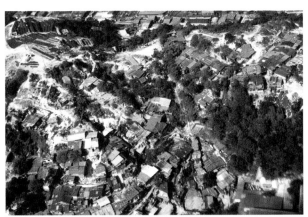

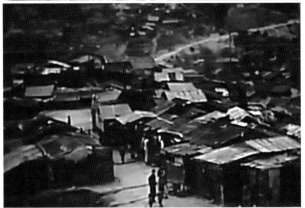

九龍塘模範村木屋區

合道平房區侯王廟新村的模範村村屋被保留下來。」（摘自網址《香港地方》

桂名揚1957年4月30日親筆信

之《建設及建築物 — 歷史建築（三）九龍》）

鍾士彬純粹是俠義相助，沒有向桂名揚收租。桂名揚平時熱情大方，待人慷慨，在香港朋友眾多，在這艱難時刻卻只有這個名不經傳的鍾姓朋友落力相助，可謂體驗了一番人間冷暖。

生活有了著落以後，桂名揚會在閒時教導兒子和鍾士彬的女兒鍾惠芳打北派，每月學費二百元，亦收徒弟教學幫補。雖然耳疾使他離開了粵劇舞台，但是他對粵劇念念不忘，想開一間正式的粵劇學校授徒，一來可以將自己的技藝傳授給有志於粵劇的年輕人，二來也可以有穩定的收入維持父子生活以及支付醫藥費。懷著美好的願望，桂名揚曾給三百元港幣托人辦理申請牌照手續，誰知遇到騙子，竹籃打水一場空。桂名揚仍然不死心，寫信給文華妹，希望她能寄800元給他支付開學校等開支。其實開一間粵劇學校談何容易，按照當時的社會情況，開這樣一間學校費用要過萬，800元只是杯水車薪。但文華妹沒有回覆桂名揚的去信。（桂名揚親筆信1956年4月12日）

1957年6月7日，「星島晚報」訪問了父親，以下是署名「清閒」之全文：

1957年6月7日「星島晚報」

「淡薄自甘的桂名揚」

到今天，談論起桂名揚不會受嫌吹牛了！他已經離開舞台生活多年，住在九龍塘外遙遠的一條新村，很少應酬，他的聽官全部失靈了！初時，還以為戴上一具電帶助聽器能夠聽到聲音，但是，漸漸證明不行了！他因病後體力影響，使他變成聾人！

一個曾經紅極一時的金牌文武生，給病魔纏繞他，而使他聾了耳朵，殘酷地斬斷他舞台生活的藝術獻技，而他又是一個品性和風度最佳的伶人。也許，他少年的時候，也有一些浪漫的羅曼史，可是，近十餘年來，他的性情和品德全部改正過來了。沒有絲毫的紅倌人架子，對朋友熱情，假如你曉得這個人就是桂名揚，你不會猜度他是伶界。

這幾年來，我很常和他找一個場合閒談，我很同情他的遭遇，特別找出一段時間，準備好一個拍紙薄，到他的家裡來個筆談。

一點值得告慰關心桂名揚的戲迷，就是他近來的精神體力轉佳，從他的臉部神色看，已經較半年前紅潤許多了。他目前收一兩個徒弟，一男一女，都是十四五歲的愛好劇藝青年，他每天集中精神在家裡授徒，很少到戲人的場所交際，前些時，他尚有偶然的興趣下，好和一羣行內人搓衛生蔴雀牌，後來他發覺這也不是正當的娛樂，連這些小嗜好也丟掉了。

談起來很多感慨，有一些他不想表示的冷酷人情，惟有苦笑點頭，他有能力自食其力，把過去的豪華生活變為極端克苦的樸素生活，毫無半點自艾自怨！

據我所知：桂仔自美國趁克利夫蘭總統號輪船回港的時候，正還在航途，很多人已興致勃勃，準備盛大歡迎，有些人，忙於準備打交道，他果然回來了，一羣人到碼頭接船，無論同班輩或者晚輩，個個都掛在嘴邊的祇有「八哥」。

「八哥」（桂老八即名揚的排行）如今已受同儕冷落了。我相信，很少當年和老八同班的兄弟，知道病後耳聾的桂名揚住在九龍塘再深入的模範新邨，他對這個問題的答覆是：「住得太荒僻了，不敢驚動朋友！」事實上，很多人不感興趣再和老八交結，這是名的所關！桂名揚已經斬斷登台的藝術生命了！或者，一些人就認為：再交結老八於他們毫無利益！

他很寬達，自奉樸素，也不嗟怨病魔把他作弄！依然對朋友挺夠熱情，間中，他和陳坤培到各處遊玩，喝喝下午茶，精神較去年更佳了。

桂仔這個人的風度很佳。他不像一個伶人，任何階層的人也談得投契，從美回港，領導寶豐劇團担綱文武生那幾年，他也沒有以鼻「咄」人的架子，因此，我覺得老八這個人非常可愛啊。」（摘自1957年6月7日「星島晚報」）

第八章・遊子知返 落葉歸根

桂名揚於1957年六月尾與黃姓好友經澳門回廣州了解大陸粵劇發展，此事被廣州市粵劇中人知道，遂安排文化局長、戲劇協會會長、馬師曾和紅線女在中蘇友好大廈開歡迎會和桂伶見面，希望他能回廣州教授粵劇，為粵劇盡一分力。

香港報紙在1957年9月以「桂名揚傳將赴穗作粵劇訓練班講師」及「過去紅極一時的桂名揚，讀者們還記得他嗎？」為題有如下報導：

「素稱金牌小武的桂名揚，在近幾年來，已作南陽豹隱，淡泊自甘，不復以粉墨登台攖念，故舞台金榜上，不見其名已久，有人且疑桂名揚已桴浮海去（走埠）了，實則他仍寸步不離香港的。

直至最近，粵劇圈中人士盛傳桂名揚繼馮鏡華之後赴穗，按此消息，始傳於一個月之前，即謂他將赴穗，其後桂名揚一度赴澳門返港後，桂離港之說更盛，且有謂攜子同行者，惟據昨日所得較可靠消息，則謂桂現仍居九龍塘模範村某號其好友中，即使成行，最快要在下月初，桂居此間甚久，一切謝絕應酬，其赴穗之說，可能成為事實，但目前無人能知其行期，因他夙患重聽，太不便也。

桂名揚於距今七年前由美返港，一度領班在高陞戲院演出首本戲《冷面皇夫》，至第四晚，因演出太賣力，影響胃部復發而咯血，是晚即休演赴醫院療治，缺出由羅劍郎瓜代，之後，桂即不復登台，在舞台上給戲迷之印象，有曇花一現之感，有人說後桂後來耳患重聽，或與胃有關，而聽而不聞，以後（即）使桂仔有雄心於舞台，但已力與願違了！

桂仔在伶界中品德俱佳，從無厲言疾色！性情豪爽能濟人。因此，甚少積蓄，故休演生活大不如前，初居尖沙咀寶勒巷（編者註：應為天文台圍），後遷居紅磡，只賃一房，而至遷居模範村，自此更絕跡於彌敦酒店，連搓幾圈衛生麻雀都沒有了。

據聞，桂仔以前所帶輔聽器，係由伶星慈善遊藝大會贈與者，對聽覺不無補助，但回憶廿年前他領導「冠南華劇團」演出深圳戲院盛況，不勝今昔感矣！

聞桂仔這次赴穗，並非登台，到穗後將在粵劇訓練班擔任講師，月薪為五百元（約港幣一千一百元）。………（下略）」

1957年9月香港報紙

桂名揚思前想後，覺得他在香港當紅的時候，是好多人都想認識他攀附他，但當他落難時竟然無人出手相助，令他萬

念俱灰。相比大陸粵劇界熱情接待，真有天淵之別，感慨萬千。另一方面在模範村居住也非長久之計，當時已初步有回穗之意。

1957年10月，「華僑日報」以「桂名揚赴穗日期在本週五」為題作如下報導：「粵劇界盛傳桂名揚於今日赴穗，但昨午據可靠消息：證明今天還未能動程，前兩天，桂仔已秘遷某酒店暫住，又接另一消息，說他於本週五起程了。

桂仔一向住在九龍塘模範村一家鍾某的石屋裡，鍾有一女年十二歲，亦拜桂仔為師學戲，與桂之子六歲同一志趣的，在石屋之上架一木屋，經常在此打北派。但木屋不高，高佬（指桂名揚）要俯腰才得入內。上月廿二日，桂仔偕某友鍾某赴澳轉返大陸，僅數天又返港，於是赴穗之念乃決。

聞此次拉桂仔返大陸的有他徒弟梁某（在穗戲人），由李某搭通了，同時欲另斟某武生及某丑生同往，但兩人已婉推了。

據聞桂有女名X美卿，為文華妹所出，現仍留穗登台演戲，浮沉於三四幫間，此亦所以使桂仔有歸去的興趣，至於在港生活成問題，亦促成他所以要轉換環境，同時療治耳聾病。

他雖有輔聽器，但對話仍要借助筆寫於日記簿內，這幾天，他謝絕外間一切訪問，更證明桂之行期不遠了。

在這次他離開香港，進入大陸，是因宿疾失聰，而到廣州去以他屢年經驗，

設帳授徒，已沉寂許久的「金牌小武」，以設降帳授徒而渡其（餘）年，未知於本週五日離港返穗時，又有幾許戲迷為之送行？」

1957年10月香港「真欄日報」（上圖）。桂名揚回穗前攝於香港彌敦酒店（左圖）

桂名揚七月自穗回港後，即將攜幼兒赴穗的消息已在戲行中流傳，香港各大傳媒紛紛登載，記者更覓得桂名揚的九龍塘模範村居所。自此，為免麻煩，桂伶帶著幼兒離開模範村，入住九龍彌敦酒店五樓，但平時也甚少出外，只相約朋友來酒店搓幾圈衛生麻將，等待合適時機。

「回穗前夕，我妹玉蓮及丈夫到酒店幫助八叔將行李及曲本打包託運，由我妹夫婦陪伴回穗。」（桂自立憶述）

1957年10月25日，桂名揚帶著幼子桂仲川（6歲）及愛徒鍾惠芳（12歲）離別

香港，火車晚上到達廣州，其後入住廣州市恩寧路永慶大街永慶一巷8號2樓他養女劉美卿（原名桂美寶）居所。

攝於廣州市恩寧路永慶大街永慶一巷8號2樓

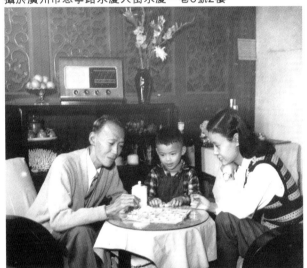

1957年11月4日
香港「文匯報」

桂仲川與劉美卿姊弟合照

劉美卿飾王熙鳳戲裝照

劉美卿《搜書院》秋香戲裝照

以下是香港「大公報」記者端木惠1957年10月26日之專訪：——粵劇界著名「金牌武生」桂名揚昨天返廣州，將參加紀錄整理傳統劇目工作●幼子及愛徒隨行同回廣州學藝——

享譽數十年的粵劇「金牌武生」桂名揚，昨晨離港返穗，將畢生所學貢獻祖國，同時為培養下一代英材盡一分力量。與桂名揚同行的尚有其幼子桂仲川及其愛徒鍾惠芳，他們將在穗學藝。

提起「金牌武生」桂名揚，相信老一輩的粵劇迷都不陌生。許多人對他的「戲寶」冷面皇夫、狄青三取珍珠旗、情放莽將軍等，至今仍津津樂道，尤其是一九五一年自美國歸來，與馬師曾、紅線女合組大三元（意指三大台柱）劇團，台風之勁，更一時無雙。可惜四年前當他在高陞戲園主演情放莽將軍時，突然口吐瘀血，原來患了嚴重的胃潰瘍症，其後又演變為聽覺神經麻痺症，雙耳完全失聰。這幾年來，他一直幽居養病。昔日舞台生涯，算是音沉響絕了。粵劇界人士對桂叔不幸罹此惡疾，無不握腕嘆惜。

直至兩月前，劇界中人傳出桂叔健康有進，準備返穗觀光及探望女兒的消息，大家都為他多年沉寂，一朝振作而感到欣慰。果然，桂名揚到廣州參觀回來後，精神情緒判若兩人。他每見到朋友，就樂道廣州的建設、粵劇的進步和今日藝人地位如何受人尊敬。他也曾滿懷感慨地說：「我自以為今生與粵劇藝術絕緣了，想不到老病之身，還受到人家尊重，還有用武

劉美卿（桂美寶）和桂美珍（左）姊妹合照

之地。」

最近一個月來，桂名揚的幽居閒適生活有了很大變遷。他為了易與要好的朋友們見面，及辦理一些瑣屑事情，特從九龍塘寓所搬到彌敦道一家酒店居住。

這位老藝人非常健談，健康狀況也很良好，聲音之洪亮，恐怕許多年輕人還不如他。雖說他的耳朵失聰多時，但年來習慣於看人家唇部的動作和手勢，一般應酬說話他都能了解，較複雜的問題則可以藉紙筆提出。

他說，這次回穗，是早就決定了的。他準備「在馬師曾任團長的廣東粵劇團當顧問，同時對下一代盡點教導責任」。

他還談到他近年的生活和返穗動機。

他說，自患胃病和耳聾症之後，心中真有說不出的痛苦。為早日康復，先後向幾位醫生求診。轉眼歷時三年，耗資三萬餘元，結果只醫好了胃病，耳聾之症，針藥罔效。從去年起便放棄治療，偕幼子搬往九龍塘幽居課徒。但每念及自己的出處便傷感不已，精神更苦於無所寄託。他的家人希望他返廣州與長女桂美寶（藝名劉美卿，廣州粵劇名旦之一）團聚，共享天倫之樂。竊念許多老友都在廣州各劇團工作，彼此久別重逢，切磋藝術原最好不過。只可惜自己聽覺不便，與舞台生活絕緣。桂名揚說：「難道人人都努力工作，我却安心做蛀米蟲嗎？」

桂名揚又說，他在九龍塘的幽居生活原很安定，閒時自己課徒也有些入息，最近除教授一個十二歲的女孩子鍾惠芳外，名演員祁筱英也投在他門下，學習古老排場。日中生活悠然自得，但精神上總感到缺乏某一種東西。

前兩個月，女兒美寶寫信請他到廣州小住，順便參觀祖國的新建設，他欣然答應了。到達廣州後，還受到當局和友好的熱烈接待，完全出乎他的意外，劇團的領導人還殷殷垂詢有關傳統劇目和粵劇改良諸問題。他最初感到奇怪的是過去被人忽略的傳統劇目，何以今天人民政府如此重視？直到他參觀過幾場演出才獲得解答。原來廣州劇人對前人的藝術精華非常重視，若干傳統劇目，經過改良之後，還在舞台演出。而且每一部戲，要排練數月之

廣州市恩寧路永慶大街永慶一巷8號

久，才與觀眾見面。因此，藝術水平提高了，觀眾對粵劇的興趣也提高了。

桂名揚説，他在廣州還見到老友馬師曾及愛徒盧海天、梁蔭棠和女兒劉美卿等人。他們的工作和生活都很好，女兒劉美卿尚未結婚，在西關有一所寬大的房子。他們都要求他回穗工作。他回到香港之後曾詳細考慮過，並和親友商量，大家都贊成他回去。他深慶自己的藝術生命從此得以恢復，並且將有涯之生，替祖國做點工作。

談到返穗後的生活，桂名揚更為興奮。他説，他將與幼子仲川及女兒美寶（劉美卿）同住，除了擔任廣東粵劇團的正常工作之外，將盡可能將腦海中記憶的數百種傳統劇目紀錄下來。這些劇目包括失傳的江湖十八本在內。桂名揚説，當他十一歲開始學戲時，師傅教給他的東西，沒有劇本，全憑記憶。以後上演多了，所

以直到今天還沒有遺忘。（摘自1957年10月26日香港「大公報」）

1957年10月26日「大公報」

「江湖十八本」是指早期的傳統粵劇劇目，按照麥嘯霞《廣東戲劇史略》所列：《一捧雪》、《二度梅》、《三官堂》、《四進士》、《五登科》、《六月雪》、《七賢眷》、《八美圖》、《九更天》、《十奏嚴嵩》、《十二道金牌》、《十三歲童子封王》及《十八路諸侯》，缺十一、十四、十五、十六、十七經已散佚，為早期演員的「開山戲」。

早期粵劇界選取古劇最通行者而編成。每套劇目之首，均以數字作為次序。《一捧雪》、《二度梅》、《三官堂》、《四進士》、《五台山》，《六子歸》、《七賢眷》或《七擒孟獲》、《八陣圖》、《九更天》或《九里山》、《十絕陣》、《十一輛鐵華車》、《十二金牌》或《十二寡婦征西》、《十三歲封王》或《十三妹大鬧能仁寺》、《十四國臨潼鬥寶》、《十五貫奇冤》、《十六面銅旗陣》、《十七年馬上王》、以及《十八路諸侯》。（摘自「維基百科」）

1957年10月31日的「大公報」以「廣東粵劇團歡迎桂名揚●馬師曾紅線女致歡迎詞」為題有如下報導：

「廣東粵劇團28日開會歡迎剛從香港

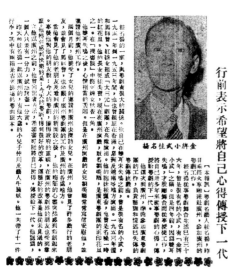

1957年10月26日香港「文匯報」

返穗的「金牌小武」桂名揚，馬師曾、紅線女等都在會上致詞表示熱烈歡迎。

桂名揚返穗後即在廣東粵劇團任職藝術指導，指導該劇團每齣劇的排演，並將整理他過去三十多年來演出的首本戲，準備將來給該團演出。

桂名揚現住在他的女兒粵劇名花旦劉美卿家裡。

廣東粵劇團以桂名揚旅途勞頓，特地給假讓他休息一個時期。在休假期間，桂名揚白天多是在家裡休息，中午到廣州酒家喝茶，晚上去看看戲。

桂名揚是在二十六日返抵廣州的，當晚，他立刻去看馬師曾演出的「鬥氣姑爺」。他對於現在廣州藝人對演出的認真負責精神，表示很欽佩。」（摘自1957年10月31日香港「大公報」）

1957年10月31日「大公報」

桂名揚回穗後被分到廣東省粵劇團一團，（和馬師曾團長、紅線女、劉美卿、新珠同一團）擔任藝術顧問，每月工資260元人民幣。由於身體過於虛弱，省粵劇團先讓他休息一段時間，所以桂名揚每

天的安排基本上是上午去廣州酒家或陶陶居飲茶，然後到醫院食藥打補針，晚上則去看粵劇，如此這般經過調理休息，身體慢慢好起來了。（桂名揚親筆信1957年12月12日）

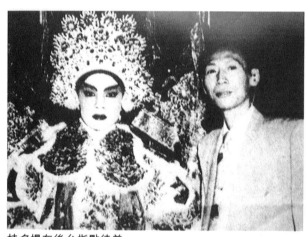

桂名揚在後台指點徒弟

桂名揚1957年12月12日親筆信

桂名揚1958年2月26日親筆信

1957年12月19日，桂名揚突然在家吐了七口血，當即送去醫院，並入住廣東省人民醫院，後檢查證實患上肺炎，兼貧血，其後在1958年1月先後輸血三次，同時證實肺部已鈣化。自此，轉去廣州市先

烈路廣東省幹部療養所。（桂名揚親筆信
1958年2月26日）

香港報紙以「金牌小武的桂名揚在穗
患上嚴重肺病」為題，有如下報導：

「金牌小武桂名揚，近年以體力衰
退，復患重聽，潦倒香港多時，偶爾邂逅近
道左，已經無復獲睹他當年底英風，其後
更以生活所關，退居九龍塘木屋，日中惟
課徒兒三兩賴以糊口，英雄垂暮其奈蒼天
何！末路途窮，去歲攜幼兒返穗，在人民
戲劇機構擔任教授，仍然無能發展，邇者
患上嚴重肺痛，經送入廣州肺病療養院醫
治屢，奈毫無起色，生存的希望似很微弱
了。」（摘自香港報紙1958年夏初）

1958年6月15日（星期日）晚上9時45
分，桂名揚在廣州市先烈路廣東省幹部療
養所病逝。終年四十九歲。（摘自1958年
6月17日香港「大公報」）

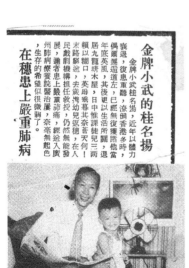
桂名揚與幼兒在香港的一張珍貴
照片。時為五十年代。

1958年6月17日（星期二）上午11時在廣州市東川路粵光殯儀館出殯，有戲劇家協會廣州分會、廣東粵劇團等致送花圈，主祭人乃雙目失明的白駒榮，治喪委員會名單如下：丁波、衛少芳、文覺非、白駒榮、白超鴻、關子光，李門、李翠芳、呂玉郎、陳小茶、林瑜、林韻、羅品超、鄧達、郎筠玉、馬師曾、紅線女、陸雲飛、梁國風、梅重清、黃不滅、黃寧嬰、崔子超、曾三多、新珠、靚少英、靚少佳、譚玉英。以及家人桂仲川、劉美卿、桂銘恭、桂自立等。

（摘自《桂派名揚留光輝》特刊）

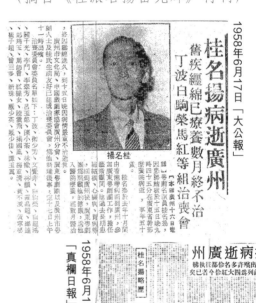

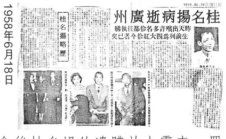

追悼會後桂名揚的遺體放上靈車，眾
人隨後，送葬隊伍前有橫幅「桂名揚同志
出殯」，隊伍由東川路出發，經文明路、
起義路，至公園前辭靈。靈車隨後緩緩駛
向市郊三元里山腳停下，由幼兒桂仲川擔
水執幡，將父親送往山上，入土為安，祈
求上天把他引領到極樂世界……

《粵劇大辭典》人物篇

桂名揚（1909-1958年），祖籍浙江寧波，後落籍廣東南海。桂名揚11歲拜優天影戲班男花旦潘漢池為師，學演花旦，後隨同崩牙成戲館到南洋演戲，改演小武。回國後，加入真相劇社，演戲宣傳革命。省港大罷工時，他加入重樂樂劇社，為罷工公會義演籌款。稍後入大羅天劇團擔任第三小武，虛心向馬師曾、曾三多、靚少華、陳非儂等求教，潛心練藝。大羅天散班後，桂名揚應聘到美國舊金山大中華戲院演出，他在《趙子龍》一劇中飾演趙子龍，深受華僑觀眾讚賞，獲贈金牌，被譽為「金牌小武」。他回國後組織日月星劇團，與陳錦棠、廖俠懷、李翠芳、鍾卓芳、王中王等合作，首本戲有《火燒阿房宮》、《皇姑嫁何人》、《狄青三取珍珠旗》、《冷面皇夫》、《冰山火線》等。抗日戰爭勝利後，桂名揚在香港與馬師曾、紅線女、馮鏡華、石燕子等合組大三元劇團，後與廖俠懷、白玉堂、羅麗娟、鄭碧影、石燕子合組寶豐粵劇團，他均演文武生。1952年，桂名揚從香港到廣州、佛山等地演出一個月，加入紅星粵劇團，與衛少芳、譚玉真、朱少秋、綠衣郎等合作。後因雙耳失聰離開舞台，1957年10月，入廣東粵劇團擔任藝術指導。

桂名揚身型高大威猛，功架獨到，台風瀟灑，扮相俊逸，能文能武，尤以演袍甲戲見長，報上曾讚他「背後的旗也會演戲」；唱腔也獨樹一幟，首創《鑼邊花》與《包槌滾花》。桂名揚還擅長武戲文做，被觀眾讚為有「薛（覺先）韻馬（師曾）神」桂名揚的表演藝術自成一派，承傳「桂派」技藝精髓的有梁蔭棠、盧海天、任劍輝、黃鶴聲、黃超武、黃千歲、麥炳榮、羅家寶等。

（廣州出版社《粵劇大辭典》第909頁）

《粵劇史》人物篇

桂名揚，粵劇著名小武演員。原籍浙江寧波，祖父和父親來粵做官，落籍廣東南海。他自幼喜愛粵劇，在廣東鐵路專門學校讀書時，就曾主演《舉獅觀圖》而受到獎勵。由於母親的支持，請了「優天影」志士班的男花旦潘漢池來教戲，三個月後技藝大進。後來進了小武崩牙成的教戲館學戲，並跟他到南洋演戲。從南洋回國後，加入黃大漢組織的「真相劇社」，借戲劇從事革命宣傳工作。省港大罷工時，自動加入「重樂樂」劇社為罷工工人義演籌款。後來，又先後在馬師曾等人組織的「大羅

天」、「國風」等劇團，與馬師曾等人合作。「國風劇團」解散後，他又應聘赴美國三藩市的大中華戲院演出，因為扮演趙子龍很成功，當地華僑觀眾獎以十四兩重的黃金牌子，開了粵劇男演員在美國獲得金牌獎的先例，桂名揚也因此而榮膺「金牌小武」的稱號。

桂名揚身體頎長高大，功架獨到，動作爽快豪勁，扮相台風瀟灑俊逸，英姿颯爽，能文能武，又能刻意揭示人物性格，他演的趙子龍威而不露，勇而不躁，沉著穩重，落落大方。有的觀眾認為他有已故名伶周瑜利的身型作風，不少觀眾又稱許他的演唱藝術有「薛（覺先）腔馬（師曾）型」的特點。他的首本戲有《趙子龍》、《火燒阿房宮》等。（中國戲劇出版社《粵劇史》第200頁）

何梓焜

關於金牌小武桂名揚的聯想

著名粵劇表演藝術家羅家寶在他的《藝海沉浮六十年》中說：「現在，我感到可惜的是桂派未能發揚光大，眾桂派子弟如任劍輝、黃千歲、麥炳榮、黃鶴聲、盧海天、梁蔭棠等已經先後辭世，就算有些還留在世上，也已是垂垂老矣。現在的青年演員連桂名揚三個字都沒有聽說過，更不要說學他的藝術！」羅氏此言非虛。聽說幾年前廣州某報的一位記者，從粵劇學校轉到東風東路的廣東粵劇院，再到桂花崗的市粵劇團，然後轉到恩寧路的八和會館，都沒有找到桂名揚的任何記載。在粵劇學校，一位老師對想找有關桂名揚資料的記者說：「請等一下，我馬上幫你叫出來。」這位記者嚇了一跳，難道逝世近半個世紀的桂名揚復活了？原來被找出來的是當時在粵劇學校任教的新名揚老師。後來那位記者費了九牛二虎之力，才找到桂名揚的師弟——85歲高齡的梁細興，梁老先生向這位記者提供了尋找桂名揚資料的一些線索。

去年9月5日至9日，筆者到香港出席題為「情尋足跡二百年」的粵劇國際研討會。會上有學者講到桂名揚，但講得比較簡單。一起赴會的廣東粵劇院的劉漢鼐先生建議我寫一篇評論桂名揚的文章，讓更多的人了解這位粵劇史上顯赫的金牌小武。在他的引薦下我拜訪了桂名揚養女、粵劇表演藝術家劉美卿，經她介紹我認識了桂名揚的侄子桂自立先生，他們向我提供了有關桂名揚的珍貴資料。

一、「薛馬爭雄」中異軍突起，桂名揚自成一派

20世紀30年代，人稱是「薛馬爭雄」時期，所謂爭雄不僅是相互競爭，而且相

互融合，相互促進，共同發展。在爭雄中異軍突起自成一派的桂名揚，成為當時薛、馬、桂、白、廖五大流派之一，足證當時粵劇的興旺。

桂名揚（1909-1958）出身書香門第，祖籍浙江寧波，遷居廣州已有五代。桂名揚幼年就讀於廣州鐵路學校和番禺師範學校，因喜愛粵劇輟學從藝。先後拜優天影班潘漢池和當時有名氣的小武崩牙成為師。他還虛心向同行學習，刻苦研藝，為日後成名打下堅實基礎。早期加入馬師曾組建的大羅天班，從「拉扯」（最下層的演員）做起，後提升為三幫小武。馬師曾主演《佳偶兵戎》，在內場唱一句「二黃首板」後，沖頭出場一跳，坐在兩個兵卒扛著的木板之上。那兩個兵卒，一個是桂名揚，另一個是陳錦棠。後來這兩個兵卒紮起，組成「日月星劇團」，一齣《火燒阿房宮》演過後，兩人名聲大振。桂名揚飾演太子丹，穿蟒，鑼邊花上場，武戲文做令觀眾耳目一新。他善於汲取馬師曾、薛覺先等藝人的表演精華，結合自己的實踐，自成一派。編劇家馮志芬曾說過，桂名揚最擅長披甲談情說愛。羅家寶也說，桂名揚的舞台形象高大威猛，手腳乾淨俐落，開場撒潑，特別是他穿袍甲的颯爽雄姿，恐怕現在粵劇界還無出其右！（見《藝海沉浮六十年》第51頁）

人稱桂名揚是「薛腔馬形」。桂本人說是「薛腔馬神」。他汲取薛覺先唱腔的精髓和馬師曾表演的神態形成自己的特色。「桂名揚的表演，威而不露，勇而不躁，沉著穩重，落落大方。其唱工緩急有度，跌宕起伏，允諧移宮換羽的法度，有人讚他的唱腔是龍頭鳳尾」。「他是綜合薛、馬藝術之精華而擷取薛韻、馬神於一身，出神入化，獨樹一幟。後來的梁蔭棠、盧海天、任劍輝、黃千歲、麥炳榮、羅家寶等粵劇精英，都與桂派一脈相承。」（《粵劇明星集》第349頁）羅家寶初學粵劇時受乃父啟蒙，以學薛腔為主，接觸桂名揚後發覺自己的聲線音質與桂名揚更接近，便開始向桂名揚學唱和做，從桂名揚那裡汲取了很多東西。桂名揚的唱腔「很有韻味，少用高音，不拖長尾音，收得很『崛』，唱功以爽朗為主，節奏比較快，這就是桂腔的特點。」（《藝海沉浮六十年》第51頁）

我們認真地聽一下桂名揚與紫羅蘭對唱的《拗碎靈芝》及他與韓蘭素對唱的《冷面皇夫》等曲，就不難發現桂名揚的唱腔中汲取了薛腔的精髓，同時又能從桂腔中找到羅家寶蝦腔的出處。粵劇和粵曲就是這樣傳承繁衍下來的，但願不是到此為止。

桂名揚的首本名劇《趙子龍》是從馬師曾那裡學來的。馬師曾演這個戲叫《冇膽趙子龍》。《明心寶鑒》中說，「趙子龍一身都是膽」，為什麼這個戲叫《冇膽趙子龍》呢？這個戲從趙子龍取桂陽開始，再到趙雲保護劉備過江招親，結尾是趙子龍催歸。趙雲取桂陽，原桂陽太守趙範投降，設宴招待趙雲，認作本家，要其寡嫂筵前敬酒，還為其嫂向趙雲求婚。趙雲酒醉，在太守府留宿，趙範之嫂到房內調戲趙雲，遭趙雲拒絕。馬師曾用兩句詩白點題：「趙雲一身都是膽，獨惜無膽入情關」。何非凡曾唱過一首名曲叫《趙子龍冇膽入情關》講的也是這樣的故事。桂名揚演這個戲時，

戲名改作《趙子龍》。重點放在保主過江招親的故事。「甘露寺」那一場馬師曾用「沖頭滾花」上場。桂名揚兩次上場都改用密打鑼邊的「鑼邊花」上場，唱的是「包槌滾花」十分醒神。「全戲行都公認桂名揚演趙子龍，青出於藍，勝過馬師曾。由於他的高大形象穿起大靠雄風凜凜，十分威武，行內是無人比得上的。」（《藝海沉浮六十年》第215頁）

二、桂名揚首創鑼邊花，使其舞台形象八面威風

桂名揚和一見笑都是名小武崩牙成的徒弟，一見笑聰明鬼馬，博得師傅歡心；桂名揚為人忠直，年少時長得又高又瘦，不受師傅重視。崩牙成說桂名揚「一枝筷子篤住個芋頭，做棚面（音樂員）差唔多」。因此很少教他身段演技，每逢師兄弟練習排場的時候都叫他掌板，桂名揚很難得到扮演角色的機會，他唯有一面掌板，一面觀察別人表演，刻苦鑽研，練成一身全面的演技，練就一手好「鼓竹」，無論「封相」、「賀長壽」、「送子」，他都非常嫻熟，打來得心應手，這在粵劇名演員中是絕無僅有的。他能首創「鑼邊花」使演員的表演更加威武，場面更加雄壯，說明他的技藝超群。桂名揚的唱腔「寓剛勁於柔和，抑揚頓挫，動聽得很。他尤以出台時的風度贏得觀眾，獨創「鑼邊大花」配合拉山紮架唱出激昂之音，演大袍大甲戲時，背插四旗，遇大喜大怒時，四旗晃動，靈活如生，人稱他背後四旗也能演戲。」（見《南國紅豆》1994年第3期第49頁）

桂名揚首創的「鑼邊花」在粵劇界沿用至今。早期的高邊鑼鑼邊花的打法是：開始是三下鑼邊（冷冷冷）接著是音樂長音襯「叻叻鼓」，演員上場亮相接打「大滾花」。後來為了襯托劇中人物上場更加威武，把開始的三下鑼邊改為三下鑼心（叮叮叮）接著音樂長音襯「叻叻鼓」上，加上密擊的鑼邊（冷……）。「鑼邊花」基本上是用高邊鑼，文鑼也可以使用，因當年桂名揚主演《火燒阿房宮》曾用文鑼「鑼邊花」上場的，後來桂派傳人梁蔭棠主演的一些戲中也曾使用文鑼「鑼邊花」。桂名揚在《趙子龍》一劇中的「甘露寺」那一場，趙雲兩次上場都用「鑼邊花」上場，唱「包槌滾花」，鏘鏘悅耳，氣勢如虹。「滾花」是自由拍，沒有叮板限制，有些人以為滾花比其他梆黃易唱，其實正因為它節奏靈活，要唱出感情，唱出韻味更加困難。桂名揚在《劉璞吞金》一劇中，有一句「包槌滾花」

馬師曾成名後主演名劇《佳偶兵戎》之唱片，其時桂名揚與陳錦棠還是手下兵仔（桂仲川藏品）

長達44個字，如果平鋪直敘，照本宣科，就會索然無味，但桂名揚唱得徐疾有致，字字有情，韻味氣勢十足，感人至深。「桂名揚身材軒昂，演戲的台型台風，戲行都認為在薛馬之上。他自創「鑼邊花」出場的功架，威風八面，有氣勢，成為傳統表演的典範，沿用至今。」（《粵劇明星集》第349頁）

三、生前赫赫，身後寂寂，天妒英才

桂名揚早期加入馬師曾組班的大羅天劇團。「大羅天」解體後，桂名揚遠涉美洲，在三藩市與關影憐、文華妹、黃鶴聲、陸雲飛等組班，在大中華劇院演出。他主演的《趙子龍》顯示出他的不凡身手和精湛的演技。當地華僑以十四兩黃金獎牌贈送給桂名揚，乃有金牌小武的榮銜。1930年桂名揚從美洲回來，和廖俠懷、曾三多、陳錦棠等組成日月星班，主演《火燒阿房宮》、《冰山火線》、《皇姑嫁何人》等劇。演員陣容鼎盛，各人發揮自己所長，演出水平較高，影響較大，桂名揚進入其藝術的高峰期。抗戰期間重到美洲演戲，抗日戰爭勝利後回來，除在粵港演出外，還到東南亞演出他的首本名劇《趙子龍》、《火燒阿房宮》、《冷面皇夫》、《劉璞吞金》等。演藝生涯日漸成熟，名聲與薛馬齊名甚至在薛馬之上。「薛馬爭雄」的內容之一就是爭人才，就是以高薪爭聘桂名揚。

20世紀50年代，桂名揚的藝術道路走向下坡。他在吉隆坡演出仍受歡迎。班主請他回香港休息和治病，因醫生用了過量嗎啡，導致桂名揚雙耳失聰，無法登台演出，在香港生活潦倒。幸好廣東粵劇團請他回來當教師指點後輩，1957年10月桂名揚回到廣州。過了一年，這位曾經在舞台上叱吒風雲的金牌小武便與世長辭，享年49歲。桂名揚的親屬和生前好友在東川路粵光祭殯公司舉行簡單的追悼儀式，主祭人是白駒榮。他們兩人，一個是雙耳失聰，另一個是雙目失明，這也許是同病相憐吧！桂名揚在粵港演出時間較短，在美洲和東南亞演出時間較長，他長期漂泊在外，最終死在廣州，也可說是魂歸故里入土為安矣！不過聯想到比桂名揚早兩年去世的薛覺先却是另一番情景，差別懸殊，令人唏噓。

1956年金秋時節，薛覺先死在演出《花染狀元紅》的舞台上，何等壯烈。死後的悼念活動由政府主辦，以朱光市長為首的政府官員和各界人士一千多人致祭，送殯者有機關團體60餘個，人數二千多，沿途萬人空巷。薛覺先的名氣大，有如此規模的祭儀份屬本該，但薛氏與桂氏的差別就應該如此之大嗎？桂名揚就應該寂然消失嗎？由此我聯想起南北朝時期的哲學家範縝的一段話：「人生如樹花同髮，隨風而墮，自有拂帘幌墜於茵席之上，自有關籬牆落於糞溷之中……貴賤雖復殊途，因果竟在何處？」薛覺先與桂名揚身後享譽差別如此懸殊，何故？時也，運也！本文開頭一段提到的那位記者說得好。「桂名揚並沒有像他的名字那樣名揚千古。」廣州的粵劇人不應該忘記他，在粵劇界，他應該有一個崇高的位置。（《南方都市報》2003年5月13日）

2008年是桂名揚逝世50週年，我建議熱心粵劇事業的有關人士舉辦適當的活動，不要虧待這位在粵劇史上赫赫有名的金牌小武，不要忘記粵劇南派小武的一代宗師。

四、天無絕人之路，桂派仍有生機

桂名揚身後寂寂的狀況引人唏噓。很自然地聯想到一個問題。桂名揚首創的「鑼邊花」雖然沿用至今，但究竟還能再打多久？與此相連接的有如下兩點：

1、近十年來粵劇表演的趨向是重文輕武，陰盛陽衰。武打戲越來越少，高邊鑼都逐漸不用了，還有「鑼邊花」嗎？現在廣州粵劇舞台上真正稱得上是文武生的，幾乎沒有。但這不是觀眾的需求導致的。人們對那些散發出奶油味的酸秀才早已十分厭惡，希望能看到作風硬朗，有陽剛之氣的小武。我有時會幻想，如果廣州粵劇舞台上能出現一批梁兆明式的文武生，那時粵劇才算真正是振興了。但這樣的演員只能出在湛江，很難出在廣州。大都市裡的獨生子女能為練功而吃苦嗎？憶當年桂名揚教梁蔭棠練「鞠魚」（即俯臥撐）時，梁蔭棠兩手撐起身體，桂名揚點著一枝香插在他胸口的地上。「香未點完，不準休息。」「少時不練功，老來一場空。」試問當今的都市少爺能吃這樣的苦嗎？

2、現在不少粵劇藝人都在探索改革粵劇。有些人熱衷於大製作，搞交響化。傳統的音樂鑼鼓越來越少用了，高邊鑼都放棄用了，還有鑼邊花嗎？粵劇必須改革，但改革不是拋棄傳統，而是在繼承傳統的基礎上進行。這似乎在粵劇界已取得共識，但要做起來也不容易。2006年廣東繁榮粵劇基金會主辦的大型粵劇交響詩《夢斷香銷四十年》取得成功，它初步把傳統的粵劇音樂與交響音樂結合起來，使人看見了粵劇改革嘗試成功的曙光。如果有人能進一步把傳統的粵劇音樂與鑼鼓，把梆黃曲調，把高邊鑼、「鑼邊花」等與交響音樂結合起來，那將是功德無量的貢獻。當然，粵劇不會交響化，傳統的鑼鼓音樂還有其獨立存在的價值。

天無絕人之路，桂派仍有生機。

一個在粵劇史上形成和繁衍起來的流派，一個曾經對粵劇發展作出過貢獻的流派是不會輕易消亡的，因為她還有生存的基礎。在粵劇史上產生的各種流派，各有獨到之處，都有一定的群眾基礎，都有存在的價值，都是粵劇藝術的瑰寶，都值得我們珍惜與研究。桂名揚創立的桂派也是如此，它有獨特的個性，有眾多的弟子，有廣泛的群眾基礎，有其深遠的影響。這裡可舉幾個例證。

例證一，有「女桂名揚」之稱的著名女文武生任劍輝，在香港有眾多的徒子徒孫，有廣泛的群眾基礎。而任劍輝的演藝中有著很深的桂派烙印，其演變過程值得研究。

例證二，在廣州和珠江三角洲是蝦腔的天空。羅家寶一再說明，他的唱腔和演藝是從薛覺先和桂名揚那裡學來的。他在《藝海沉浮六十年》中對桂名揚有著深情的懷

念和很高的評價。蝦腔藝術研究會的會員遍布廣州和珠江三角洲。羅家寶在給會員講課時就講到他的蝦腔，是向薛覺先、白玉堂、桂名揚幾位前輩學習，博取眾長，並根據自己的條件融合貫通而逐漸形成的。（見《廣州日報》2003年7月29日）

例證三，桂名揚的嫡傳弟子武探花梁蔭棠在佛山地區的影響是根深蒂固的。他在佛山粵劇團主演的《趙子龍催歸》是桂名揚的首本戲。他說：「演好這齣戲是對師傅最好的紀念。」「甘露寺」那場，他踩著「鑼邊花」出場亮相，威武的氣派不亞於當年師傅的表演，尤其是見到劉備時他背對觀眾，靠頭盔，背旗的抖動來表現人物心急如焚的心情，令人嘆為觀止。此劇已拍成電視，使這齣桂派名劇得以永留世上。（參看《南國紅豆》1994年第3期第52頁）

桂名揚的一生比較短暫，而他對粵劇藝術的貢獻卻是十分珍貴的。藝人在藝術上的貢獻不是簡單地與藝人的年齡成正比的。命短才豐的桂名揚將永留青史，他留下珍貴的藝術遺產，值得後輩藝人世代相傳。（本文作者為中山大學教授）（摘自《南國紅豆》2008年第2期）

表現男子漢的英雄本色
再論桂名揚的粵劇表演藝術

今年初，有朋友到香港參加紀念任劍輝誕辰100週年的研討會，回來後和我談起任劍輝是如何成為「女桂名揚」的，也就是說，任劍輝是如何成為具有桂名揚表演特色的女文武生的。我在2008年寫的《關於金牌小武桂名揚的聯想》一文中，曾經提到有「女桂名揚」之稱的香港著名女文武生任劍輝在當地有眾多的徒子徒孫，有廣泛的群眾基礎，她的演藝中有著很深的桂派烙印，其演變過程值得研究。（見《南國紅豆》2008年第2期）

在戲曲藝術表演中，男女互串，性別轉換的現象並不罕見。然而，任劍輝作為粵劇的女文武生，不同於京劇的梅蘭芳等反串旦角，也不像浙江越劇那樣全部生角都由女性扮演。而是在眾多的男文武生群外別樹一幟，取得成就，並且培養出一代又一代的女文武生，使香港粵劇女子扮演文武生的藝術長盛不衰。這一藝壇奇蹟有其獨到之處，值得深入研究。

任劍輝作為女文武生取得成功，除了師傅的培育，本人刻苦磨練，深入刻劃表現人物的性格外，有一個重要的因素是從男文武生中汲取成功的經驗，博取眾長，自成一格。這就必須在男文武生中選擇表現男性氣質取得成功的典型，桂名揚便成為她學

習崇拜的偶像。她除了直接請教外，更多的是看桂名揚演出，潛心偷師學藝。她一再公開表明，自己是桂名揚的弟子。1999年11月30日，雲蕾在香港《文匯報》發表紀念任劍輝逝世十週年的文章中提到，任姐「人緣肯定是（香港）娛樂圈中之冠，她的好脾氣是著名的，唯一使她比較大聲反駁的是有人詆毀她的偶像桂八叔（桂名揚）。」「任姐素來不喜歡在舞台上演花旦，但一次與桂名揚同台，却寧願飾祝英台，讓桂八叔演梁山伯。由此可見她對桂名揚是如何敬重了。」

桂自立是桂名揚的侄子，是一位退休的建築工程師。在他那裡收藏有桂名揚與任劍輝同台演出梁山伯與祝英台的劇照及文字報道。這是粵劇史的珍貴資料。在這裡順便提一下，《南國紅豆》2013年第2期《解開桂名揚身世之謎》一文提到的桂名敬、桂名熹並非是桂名揚的親兄弟。據桂自立先生給我提供的資料，桂名敬、桂名熹是桂名揚的叔父桂南屏之子，而桂自立的父親桂名新及桂名揚則是桂東原之子。

任劍輝為什麼選擇桂名揚作為自己學習崇拜的偶像呢？我看主要是因為桂名揚的表演藝術富有男人味，充分表現出男性的陽剛氣質。這正是任劍輝女扮男裝時最需要增補的雄性元素。氣質是個性心理的概念，氣質和性格有密切的聯繫，是在一定的生活條件和社會環境下形成的。戲曲通過唱念做打等藝術形式塑造一定的藝術形象，刻畫出人物的性格，表達一定的思想感情。桂名揚在藝術實踐中形成自己的藝術風格，

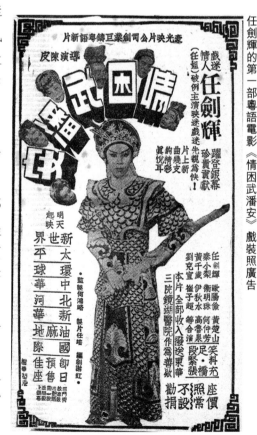

任劍輝的第一部粵語電影《情因武潘安》戲裝照廣告

在塑造的藝術作品中體現出其藝術風格。在桂名揚塑造的藝術形象中充分表現出男性的氣質。趙子龍、馬超、狄青……一個個都是頂天立地的男子漢，其英雄本色在桂名揚的藝術中活生生地表現出來。

桂名揚演趙子龍是從馬師曾那裡學來的，桂名揚演這齣戲時，重點放在保主過江招親的故事。《趙子龍催歸》之「甘露寺」那一場馬師曾用「沖頭滾花」上場，桂名揚兩次上場都改用他首創的「鑼邊花」上場，唱的是「包槌滾花」，十分醒神。「全戲行都公認桂名揚演趙子龍，青出於藍，勝過馬師曾。由於他的高大形象，穿起大靠雄風凜凜，十分威武，行內是無人比得上的。」（見羅家寶《藝海沉浮六十年》第215頁）

桂名揚主演的《馬超招親》，據當時的報紙介紹，「桂名揚飾馬超，豐姿俊俏，勇武諧趣，做工風流瀟灑，唱工悠揚悅耳」。「蘇州

麗飾杜飛鸞，美貌嬌嬈，愛靚如命，戰陣上乍遇馬超，如磁吸鐵，一片芳心，已屬個郎。」編劇家馮志芬曾說過，桂名揚最擅長披甲談情說愛。

《狄青三取珍珠旗》是一齣流傳很廣的傳統粵劇，舞台上的狄青迷倒眾多的觀眾，尤其是女觀眾。桂名揚演來得心應手，好評如潮。「桂名揚演三取珍珠旗，萬人空巷。到後台訪問的也絡繹不斷，都是觀眾慕名求見的。當時有人說：桂老八（桂排行第八）一出（亮相）

一響（鑼鼓點）一搖（背旗搖動）一唱（桂腔）已值回票價有餘」（參看梁松生、鄧金祥編寫的《瓊花憶語》，廣東人民出版社出版）。

本文之立論，似有重男輕女之嫌。其實我絕無輕視或忽視女藝人之念。我曾寫過多篇文章評價女藝人的成就。對劉美卿、鄭培英、曹秀琴、曾慧等名演員的表演藝術均有高度評價。在此，我所以強調桂名揚表演藝術中的陽剛氣質是為了切中時弊。我在2008年寫的《關於金牌小武桂名揚的聯想》一文中曾說過，「近十年來粵劇表演的趨向是重文輕武，陰盛陽衰。現在廣州粵劇舞台上真正稱得上是文武生的幾乎沒有。人們對那些散發出奶油味的酸秀才早已十分厭惡，希望能看到作風硬朗，有陽剛之氣的小武。」2008年9月26、27日兩晚在南方劇院紀念桂名揚的晚會上，眾名伶聯袂演出桂名揚的首本名劇《趙子龍》，飾演趙子龍的是彭熾權、歐凱明和梁兆明。他們落力演出，也算精彩。但與前輩相比，仍有明顯的差距。

2013年春天的某晚，我在嶺南戲曲頻道看到小神鷹演出《趙子龍催歸》之「甘露寺」一場的片斷。他踩著「鑼邊花」出場亮相，接唱包槌大滾花「俺趙雲，肩頭上，放下了千斤重擔，俺說道保得主公前去，俺就保得主公呀回還……」我精神為之一振，不禁高呼：好嘢！雖然他演的只是「甘露寺」一場的片斷，也能體現出桂名揚、梁蔭棠一脈相承的傳統。

小神鷹原名梁錦麟，出身於粵劇世家，父親梁劍軍，藝名靚少開，是著名粵劇小武。他自小隨父親學藝，打下紮實的武功基礎。九歲登台演戲，有神童之稱。他戲路寬廣，文武全能。1959年起，他先後加入佛山青年粵劇團及佛山粵劇團，有機會與梁蔭棠同台演出，得良師益友指點，表演技藝更加精湛。人稱「小神鷹」是繼桂名揚、陳錦棠、梁蔭棠之後的第四代趙子龍。他已退休多年，現擔任廣東八和會館副主席和多個粵劇團的藝術顧問，積極將自己的技藝傳給後輩。

在這裡，我還想介紹另一位與桂名揚差不多同時享譽藝壇的金牌小武。他出生、成名比桂名揚早，却比桂名揚晚幾年才去世，他就是著名小武靚元亨（原名李雁秋，1892-1964）。他演的呂布、羅成、周瑜、趙子龍、武松等人的藝術形象成為後輩小武表演的典範。他強調小武的表演要充分顯示男子漢的英雄本色，批評某些小武表演時「姐手姐脚，是小武嫲」。他把北派的武功融入南派武功之中，馬師曾和陳非儂一起拜他為師。1956年馬師曾、紅線女率廣東粵劇團到北京演出，周恩來總理等中央首長觀

看演出並接見演員。周總理說：「記得1920年代初，（即20世紀20年代初）有一晚，靚元亨率團來黃埔軍校勞軍演出《鳳儀亭》，靚元亨飾演呂布，有聲有色有藝術，演得很好，印象很深，至今沒有忘記……他的南派功夫很好，不要失傳。」（參看劉漢鼐選文《金牌小武靚元亨》載《情尋足跡二百年》-粵劇國際研討會論文集，香港中文大學出版社出版）

但願周恩來總理的指示不致被人遺忘。最近從粵劇青年演藝大賽中，從嶺南戲曲頻道播放的節目中，看到一些劇團加大了培訓武打演員的力度。有人說，振興粵劇首先要振興武打粵劇。此話有一定道理。

筆者今年八十，祖籍增城，現在還依稀記得一些童年往事。當時，逢年過節都有省港大班到增城演出，平時也有劇團下鄉。當時頗有名氣的古耳峰、石燕子等都曾到過增城演出。舞台上武打藝人表演的英雄人物是筆者幼年崇拜的偶像。一班五、六歲的小朋友，用破籃子的竹篾造頭盔、蕉葉圍身作戰袍，竹枝木片是刀槍劍戟。模仿舞台上的打鬥作遊戲。我還記得有些下鄉的武打演員，還隨身帶有自製的能醫治跌打刀傷的膏丹丸散。除了自用，還出售或贈送給觀眾。可見武打演員幹的是容易受傷的職業。我建議，劇團的領導乃至相關的政府部門，要特別關心武打演員的生活，制定必要的制度和措施，保障他們的平安演出，愛護他們的身體健康。要撥出必要的專款，支持武打劇目的演出。這比那些斥巨資搞大製作的項目，更切實際，更有效果，更惠及民眾。勤勞勇敢的武打藝人們，努力表現男子漢的英雄本色吧！華光師傅是會保佑你們的。（本文作者為中山大學教授）（摘自《南國紅豆》2013年第3期）

▌羅家寶▌
「桂派」對粵劇有深遠影響

提起桂名揚，相信喜歡粵劇的老戲迷、老觀眾是無人不曉的，桂名揚有「金牌小武」的美譽，還創立了有代表性的一個流派「桂派」。上世紀三十年代粵劇有五大流派「薛」、「馬」、「桂」、「白」、「廖」。「薛」就是薛覺先，「馬」是馬師曾，「桂」是桂名揚，「白」是白玉堂（曾有人說是白駒榮，我個人認為是錯的，因為白駒榮這位老前輩，在三十年代因眼疾關係已經沒有在舞台演出，只是灌錄唱片，而白玉堂老師則領導一個「興中華劇團」和薛覺先的「覺先聲劇團」、馬師曾的「太平劇團」分庭抗禮，所以我認為「白派」應該是白玉堂而不是白駒榮），「廖」則廖俠懷，鼎足而三。

在二十年代末至四十年代初，粵劇圈子裏由薛覺先和馬師曾主宰著，他們各領風騷，所以形成「薛馬爭雄」的局面。而桂名揚能夠異軍突起，獨樹一幟形成他的「桂派」，這說明桂名揚的表演藝術和唱腔，有一定的感染力，才能為廣大觀眾所接受和喜愛，才能成為粵劇的後輩學習模仿，使到桂派能流傳到現在還歷久不衰。

九十年代初廣州辦了一個「羊城國際粵劇節」，在粵劇節內還辦了一個展覽會場，把粵劇的發展過程從民初到現在把粵劇的流派和唱腔逐一介紹，十分詳盡。內中就有五大流派，即「薛」、「馬」、「桂」、「白」、「廖」。在這裏我想說一段小插曲，那天我們在會場裏參觀，有一位「權威的表演藝術家」，她對我說：「羅家寶，乜桂名揚也算一個流派咩？」我被她弄到啼笑皆非，而且覺得很突然，我便問她為什麼桂名揚不算流派？她很固執地說道：「粵劇只有兩大流派，就是「薛派」和「馬派」，其他根本不入派！」我說：「如果任姐（即任劍輝）在生，她一定與妳展開辯論，因她最崇拜桂名揚的！」當然，「桂派」可能沒有「薛馬」兩派這麼大的影響力，究其原因，因為三十年代末，桂名揚已遠渡重洋赴美國演出。不久便爆發太平洋戰爭，他一直留在美國，直到1949至1950年才從美國回港，所以後一輩的藝人和年輕的觀眾對他便覺有點陌生。他們連桂名揚的面也沒見過，又怎能學習他的藝術呢？其實在粵劇界裏學桂名揚派者，大有人在，隨便數也數出一大批，其中有名氣的演員有任劍輝（她曾有女桂名揚的美譽，女薛覺先則是陳皮梅，女馬師曾是黃侶俠）、黃千歲（他曾自稱是半個桂名揚）、黃超武、黃鶴聲、麥炳榮（他曾對自己的徒弟說他是學桂派的）、盧海天、梁蔭棠（這兩人是桂名揚的正式徒弟）等等，我自己也是桂派的忠實信徒。

桂名揚擅演袍甲戲，由於他個子很高，穿起大袍大甲形象很威武，他創作了一種「武戲文做」，即穿大袍大甲談情說愛的戲路。他所演一系列的劇目都是這類戲，如《古今一美人》、《冷面皇夫》、《皇姑嫁何人》、《火燒阿房宮》、《趙子龍》、《冰山火線》等等。

桂名揚個子很高大，約有一米七八，聲線有些沙，但他能按照自己的條件，揚長避短，創造出一種有他本人獨特風格的「桂腔」。「桂腔」是以爽朗、明快、節奏性很強（因桂本人會打鑼鼓和掌板），所以他不單止對他唱腔上有幫助，而且全行公認桂名揚很懂得用鑼鼓和「食鑼鼓」（即和鑼鼓配合得如槌槌食到正，我們行內話叫作食鑼鼓）。他的唱腔既藏有「薛腔」，也有「馬腔」，亦有其他前輩的腔揉合而成「桂腔」。桂名揚最紅的時候，觀眾說他是「薛腔馬神」，即是說有薛覺先的唱腔，有馬師曾的神韻！他的聲音高音區比較差，所以也很少唱霸腔，就連他創作的「鑼邊花」，他也不唱霸腔，如在《冷面皇夫》，他便發明用平喉唱鑼邊花，「金碧輝煌畫棟雕梁，如一座巍峨宮殿。我十多年被囚廢堡，今月得蒙釋放，為此撥開雲霧見青天。整衣冠撩蟒袍，謝過女皇恩典。」《趙子龍》（甘露寺）那一幕，趙雲鑼邊花上

場，他也不唱霸腔的，而是用「玉帶左」的唱法，這便成為「桂腔」的一種特色！

我聽馮鏡華老前輩（馮淬帆父親）説：桂名揚是滿族人，他本身便是姓桂，排行第八，一般人叫他做桂老八，他有一個哥哥，跟他在劇團作「櫃枱」，人家叫他作桂老七，他還有一個妹妹也是粵劇花旦，名叫桂飄香，後來和桂名揚到美國演出時嫁了當地的華僑。桂名揚的開山師傅叫崩牙成！後來他在「大羅天劇團」當第四小武，被馬師曾看中，認為他日後必定大紅大紫，要桂名揚寫了幾年師徒合同給他，所以後來馬師曾説桂名揚是他徒弟，緣因在此。

上世紀三十年代廣州的偵緝科長吳國英和廖俠懷成立了「日月星劇團」，從外埠訂桂名揚回來當文武生，當時的陣容是武生曾三多，文武生桂名揚，花旦李翠芳、李自由，小生陳錦棠，丑生廖俠懷。第一個新戲是「銀河得月」，但這個戲平淡無奇，是丑生為主的戲，桂名揚的角色不是那麼重要、不突出、不起眼，所以觀眾對桂名揚反應並不熱烈。（摘自《粵劇曲藝月刊》1995年第29期）

自出機杼成一家藝——淺談桂名揚的藝術創造

藝術是共通的，演戲和寫畫、書法、賦詩、作文一樣，衡量其價值最重要是看它能否別出心裁，有自己獨創的新意，形成自己的風格。當然，任何藝術都是在前人的基礎上進行再創造，只有根基紮實了，眼光開闊了，積累豐富了，才能有創造的手段，若非如此，便是「無源之水，無本之木」。但是，藝術又貴在創造，一味地重複前人的東西就算學得再好也不如前人，因此，宋代詩人黃庭堅説：「隨人作計終後人，自成一家始逼真」，意思是：老跟著別人跑，那麼永遠都落在別人後面，只有另闢蹊徑，形成自己風格，才能達到真正的高境界。在粵劇裏，桂名揚的藝術經歷和藝術成就最能夠説明這個道理。

上世紀30年代，粵劇史稱為「薛馬爭雄」時代。然而，就在薛、馬兩座「高山」之中，桂名揚卻能異軍突起，自成一派，贏得了行內外的一致認同，並在粵劇史上「薛、馬、桂、白、廖」五大流派佔據重要的一席。桂名揚在粵劇史上有此崇高的地位是有其根據的，這就是他在唱做上都有自己獨特之處，走出了一條與別不同的戲路-文戲武做，通俗地説是穿起袍甲來談情説愛，令觀眾耳目一新。

桂名揚的舞台形象高大威猛，手腳乾淨俐落。特別是當他穿上袍甲時的那種颯爽雄姿，那種凜凜威風，現在粵劇界的演員恐怕難出其右。自他成名後，一直擔任省港大班的文武生，他是我青少年學藝時期的偶像之一。上世紀50年代初，我有幸瞻仰他的舞台風采，並得到他的指教。1952年，我與桂名揚同台演出他的首本戲《冷面皇夫》，

開頭照例檢閱全班陣容的例戲《六國大封相》。這晚我「落足眼力」觀察他的身型台步。他真不愧是個表演藝術大家，所扮演的元帥的確是與別不同：他身穿白膠片大靠，插六枝背旗，加上他身材高大，其凜凜威儀，一出場就好像一座山似地迎面壓過來。我看過不少文武生演元帥，我個人認為有三個人給我的印象最深，薛覺先是威武中帶瀟灑；陳錦棠是威武中帶霸氣；桂名揚是威武中帶豪邁。

說到桂名揚自然會想到他所創造的「鑼邊花」。桂名揚早年加入馬師曾的大羅天班擔任第三小武，他非常認真地學習馬師曾的演唱和表演，甚至連他的首本名劇《趙子龍》也學回來，但他不是生搬硬套，而是加以創造、發展。例如「甘露寺」那場戲，馬師曾是「沖頭鑼鼓」上，然後接唱「包槌滾花」，而桂名揚由於他深諳粵劇鑼鼓知識，他改用密打鑼鼓上場，接著表演「踏七星」，再唱「包槌滾花」，經他一改，就把趙子龍焦急過江、忠心保主、以及大將的威風表現出來。現在，「鑼邊花」已經成為粵劇常用的表演程式，這是桂名揚對粵劇的貢獻。另外，他還創造了「邊打邊唱」的形式，大大豐富了粵劇的表演手段。

這次由廣東省文化廳、廣東省繁榮粵劇基金會主辦的「桂派名揚留光輝-粵劇桂派藝術欣賞會」很有意義，聽到消息後，我積極參與演出，與桂名揚的養女劉美卿女士對唱「桂派」名劇《薛丁山三氣樊梨花》中的一段唱腔「冷暖洞房春」，表示一個學習「桂派」的老演員的一份心意，希望大家繼續關心，支持粵劇。謝謝大家！

2008年9月（摘自《桂派名揚留光輝》）

桂名揚首創鑼邊花

桂名揚第一個戲「銀河得月」反應平淡，班主們便急謀對策。結果便攪了一個新戲「火燒阿房宮」，秦王政（當時尚未併吞六國還未稱始皇帝）由曾三多飾演，桂名揚演燕太子丹，李翠芳演燕儲妃，李自由演荊妻，陳錦棠開面飾演樊於期，廖俠懷演荊軻，黃千歲演田光，王中王演燕王喜。單看這群演員的名單，便覺得陣容強勁，而且「火燒阿房宮」這個戲開正桂名揚的戲路，武場文做。這個戲實在是荊軻刺秦王。第一場是秦王政和樊於期練兵準備攻打燕國；第二場是燕國金殿，燕王喜或戰或降，猶豫不決，桂名揚的太子丹穿蟒，鑼邊花上場唱詞是「黃河既無險可守，飛渡貔貅，可嘆百姓無辜遇上洪水猛獸。聞道秦兵壓境，我步上龍樓，恨父王懦弱無能，旁觀袖手，不知箭在弦上，易發難收。恨秦王為虎為狼欲併吞宇宙，他遠交近取，好比用慢火煎油。」鑼邊花是桂名揚發明創造的，所以他的鑼邊花很豪邁灑脫。同是這一場，他勸諫燕王喜奮力抗秦，禦侮圖強，有段「金錢吊芙蓉」，他是學「馬派」的「馬

腔」，但經過他自己加上整理，不是照搬，而是取其精華，化解成自己的東西「桂腔」！馬師曾唱「吊芙蓉」用他特有的「乞兒喉」，很多「吔吔吔」，而八哥（因桂名揚排第八，所以戲行中人同輩的叫他桂老八，而我們後輩的則尊稱他八哥）沒有用這麼多「吔」，內有兩句詞是「怕你買定對草鞋冇路走，你想食珍饈百味祇有白飯撈豉油」，而把它唱得更為爽朗，所以聽起來很「醒神」。

　　其實桂名揚學了馬師曾很多東西，連他的首本名劇「趙子龍」也是學馬師曾的。馬師曾演這個戲叫「冇膽趙子龍」。凡是看過「三國演義」的都知道，趙子龍一身是膽！「明心寶鑑」裡還說「趙子龍一身都是膽，周靈王初生便有鬚」。那為什麼馬師曾那個戲叫「冇膽趙子龍」呢？這無非是當時粵劇編劇者一種招徠觀眾的手法！想吸引觀眾看看趙子龍為什麼冇膽？這個戲從趙子龍取桂陽開始，桂陽太守趙範投降，還在筵前和趙雲認本家同宗，叫他的寡嫂到筵前向趙雲敬酒，還為嫂嫂向趙雲求婚，被趙雲痛罵一頓，後來趙雲酒醉，在太守衙門留宿，當晚趙範的寡嫂樊氏便到趙雲的房內調戲趙雲，這一幕是「假戲叔」排場，馬師曾用兩句詩白來爆戲軌「趙雲一身都是膽，獨惜無膽入情關」。這便是「冇膽趙子龍」的起源！馬師曾還有一段連序慢板，唱詞是「真可嘆，世風日下，這些婦人氣煞俺。奈何今晚，金石言力諫，與你夫，同姓趙，惹是非咪講玩，難上加難」。當時算是比較新穎的曲詞，接著便是劉備過江招親，甘露寺看新郎，結尾是趙子龍催歸，整齣戲的橋段便是這樣。後來桂名揚演這個戲，場次照足馬師曾一樣，但戲名不要「冇膽」二字，乾脆叫作「趙子龍」！全戲行都公認桂名揚演趙子龍青出於藍，勝過馬師曾。由於他的高大形像穿起大靠雄風凜凜，十分威武，行內是冇人比得上的。

　　「甘露寺」那一場，馬師曾是用「沖頭滾花」上場，而桂名揚則改用密打鑼邊上場。後來人們便把這種鑼鼓點改叫「鑼邊花」。這便是桂名揚發明的。「甘露寺」那幕，趙雲是兩次上場，兩次都是「鑼邊花」唱「包槌滾花」。第一次的唱詞是「俺趙雲今日裡保主過江，肩頭上放不下千斤擔。俺保得主公過江保得回還。今日裡甘露寺看新郎，又不是交鋒打仗。為什麼兩廊之上，埋伏許多刀槍。怒沖沖進方丈。」第二次的唱詞是：「俺跪過東來他便往西廂。俺趙雲好比當年鴻門會宴樊噲樣。唉吔罷了我的劉皇叔呀！你好比當年漢高皇。怒氣不息進方丈。」完台賈華、呂範帶同一班兵將上場，撞見趙雲，趙雲的唱詞是：「唉也寶劍呀，你無故出鞘，莫不是欲把人傷。」八哥唱這句時是手按劍把，唱完後，便有意無意地將劍頭調往右邊，續唱：「俺趙雲曾記當年長阪坡前，殺不盡曹兵百萬。誰人不知俺趙子龍是個殺人王。」而賈華和呂範及一班兵將便抱頭鼠竄地入場。而八哥唱「殺人王」那句時是想拔劍出來的，但由於剛才把劍頭調往右邊，所以拔不出來，而那班兵將便入場了。我第一次和八哥演時，我還以為他不時失手把劍頭調往右邊，後來和他演了幾次都是這樣，我便好奇地請教他。八哥便細心解釋給我聽，他是故意這樣處理的，他說：趙雲是一員虎

將，他的劍是不輕易拔出來的，一拔出來一定要殺人。如果把劍拔出來，賈華、呂範那班人起碼要傷亡一大片！而那班飯桶聽見趙雲的名字，嚇也把他們嚇跑了，那個拔劍動作，只求起阻嚇作用。（摘自《粵劇曲藝月刊》（記桂名揚之二）1995年第30期）

桂名揚唱做乾淨俐落

　　八哥（桂名揚）在「日月星劇團」還演了很多新戲，為《皇姑嫁何人》、《古今一美人》、《火燒阿房宮》二三集等等。總的來說「桂派」的基礎是在「日月星劇團」奠定的。可惜的是不久八哥便赴美演出，離開香港，到香港淪陷我出來學戲都是耳聞八哥的大名，聽人說他唱腔如何好，做工如何如何，只是耳聞未能目睹，久欲欣賞和學習都苦無機會。

　　到了抗戰勝利，八哥始由美回港，攜同妻子區楚翹（乃是粵劇名旦關影憐之女）和區楚翹生了兩個兒子，長子叫桂仲山，次子叫桂仲川，那時我又去了越南演出，八哥回港便組團在香港演出，叫作「大三元劇團」，六條台柱是：武生馮鏡華、文武生桂名揚、花旦紅線女、區楚翹、小生石燕子、丑生馬師曾，人選是很不錯的，第一個戲是「冷面皇夫」，觀眾反應不錯，還有「趙子龍」等名劇。本來這屆「大三元劇團」是有錢賺的，可惜的是八哥的身體欠佳，在高陞戲院演出時，有一晚還沒開場八哥化妝時，突然吐血不止，馬上由救護車送去醫院，經診斷是胃出血，由於八哥胃出血的關係，劇團要嗎找人代替，要嗎便宣佈解散？結果由石燕子介紹搵盧啟光頂了一晚。馬師曾很有意見，認為盧啟光配不上紅線女，不允演出，剛好羅劍郎由星架坡回港，班方便找羅劍郎頂了幾場，演完高陞那個台期，「大三元」便宣佈解體了。

　　當時我在越南演出，為什麼會知道這些事呢？是謙哥（盧海天）轉告我的。

　　到五一年底，八哥的身體日漸康復，便組織了「寶豐劇團」。這個團是由何賢先生做老細的，因為何賢夫人陳瓊女士是桂名揚的擁躉，所以賢叔便起班請八哥演出，「寶豐」的人選是：桂名揚、白玉堂、石燕子、廖俠懷、羅麗娟、鄭碧影、謝君蘇等，這班人的陣容，當時來說是相當強的，演出的劇目則是八哥的首本戲「火燒阿房宮」，桂名揚演太子丹，廖俠懷演荊軻，白玉堂演樊於期，羅麗娟演荊妻，鄭碧影演燕儲妃，秦皇政一角則由石燕子開面扮演。那時我接了星架坡遊樂場的邀請，從越南回到香港，準備轉往星架坡，在香港逗留一個多月，所以我經常到勝哥（石燕子）家裡，因他是我的大師兄和他一齊上台看他演出。有一天，我到東樂戲院看八哥演日場，遇見劇團的事務區倫，他是跟桂名揚的，所以人家戲稱他「桂名區」，他帶我到八哥的箱位，介紹我識八哥，還特別說我是「打鑼樹」個仔呀！這是我認識八哥之始。

「寶豐劇團」因為是賢叔做班主，所以變成長壽班霸，後來又換了丑生，由廖俠懷換成李海泉、伊秋水，加上陳錦棠，開了一個新戲「野寺奇花醉金剛」。最後一屆由陳錦棠換了任劍輝，新戲是「梁山伯與祝英台」，由桂名揚演梁山伯，任劍輝演祝英台，馬文才一角想由白玉堂演，但白三叔堅決不演這個角色，寧願不做「寶豐劇團」也不演馬文才，結果白三叔離開了「寶豐」。不過「寶豐劇團」演完這屆亦宣告散班。

這是我第一次認識八哥，第一次看八哥演出，但却留下很深刻的印象。八哥的形象很高大威猛，手腳乾淨俐落，開揚撒澄，特別是穿袍甲，現在粵劇界還無出其右！八哥的聲並不好，乾乾沙沙，但他的唱法很有韻味，他能揚長避短，很少用高音，他唱的「滾花」也唱得非常「掘」，不拖尾音。這便是他掩蓋自己短處的做法，他的唱功是以「爽朗」為主，節奏比較快，這便是「桂腔」的特點！

八哥的唱和做歷向都十分「乾淨」，絕不「污糟辣撻」。一個演員最難得是乾淨，後來任姐（任劍輝）學桂名揚也是以乾淨見勝，永不拖泥帶水。所以任姐對他非常推崇。這便是他值得我們後輩學習的地方。（摘自《粵劇曲藝月刊》1995年第31期）

桂名揚穿起大靠浪頭洶湧

1952年，我在星架坡「新世界」遊樂場演出。一天，班主邵伯君對我說要到機場接桂名揚，問我去不去？我因有點私事沒有去，他接了八哥回來，當時我們住在士打哩律，那裏離新世界很近，步行十分鐘便可到劇場，我們住的地方是一幢小洋房，樓下有一個大廳兩間房，樓上有一個飯廳和三間房，樓下兩間房，一間是八哥住，另一間是朱秀英住，樓上三間房我佔一間，英姐夫婿謝君蘇一間，另一間則是邵伯君自己住，他接了八哥回來當晚，在「新世界」遊樂場酒樓接待八哥，我們全班主要演員作陪。

當時的主要演員是武生馮鏡華（馮淬帆父親）、文武生桂名揚、花旦朱秀英、白楊（馮鏡華的女兒），小生是我和謝君蘇、丑生黎孟威。第一天晚上先演《六個大封相》，續演八哥的首本戲《冷面皇夫》。雖然我和蘇哥都是小生，其實我們都是又演小生，又演丑生，例如每一晚我演丑生「玉忍」是八哥的叔叔，而蘇哥則演小生。《火燒阿房宮》第一集蘇哥演丑生燕王喜，而我則做小生的樊於期。第一次和八哥同台演出，特別是《六國大封相》。記得當時我住在西關，特地步行到城裏東樂戲院看別的劇團演《封相》，所以我看過不少前輩文武生飾演六國元帥。他們如薛覺先、白玉堂、陳錦棠、黃千歲、麥炳榮、石燕子、何非凡、陸飛鴻、梁醒波、羅品超、馮少俠、呂玉郎、區少基等等，印象頗為深刻。而這次和八哥一同演《封相》特別注意他

的身型台步、手脚，桂名揚即是桂名揚，他的元帥是與別不同的，他穿一件白膠片大靠，六枝背旗，加上他身材高大，一出場好像一座山推出來一樣，我看過不少文武生的元帥，我個人認為三個人給我的印象最深，薛覺先的元帥威武中帶瀟灑；桂名揚則是威武中見豪邁；陳錦棠則是威武中帶霸氣。其他各文武生的元帥都有他們各自的風格，都值得我們借鑑學習，不過我還是最欣賞這三位前輩的凜凜威儀。

　　這次在星架坡與八哥一同演出了近半年時間，他的首本戲全部演過，《趙子龍》我演丑生的趙範，謝君蘇演周瑜，馮鏡華演劉備，朱秀英先演樊氏，後演孫尚香，白楊演小喬。《火燒阿房宮》八哥演太子丹，馮鏡華演秦王政，朱秀英演儲妃，白楊演荊妻，邵伯君演荊軻，我開面演樊於期，謝君蘇演燕王喜等等。那時一晚一齣戲，演員要一晚便背熟一本曲，當時由於我才二十出頭，比較年輕，記憶力強，起碼記熟八成以上，八哥也讚我好記性！

　　過了不久，父親在香港寫了一封信給我，叫我虛心向八哥請教、學習，希望我能掌握好這次難得的機會，學到八哥一點東西，我便把這封信給八哥看。由於他和我父親亦是老朋友，又一齊演出過，八哥看後很高興說「細佬，你唔識即管開聲，我一定教你。」到演《火燒阿房宮》二卷，我演夏扶，這個角色原是陳錦棠開山的，一場盤腸大戰，當晚演完回到宿舍，八哥便對我說「細佬，你個七星唔得，唔夠位。」他便手把手地教我拉山退後步，踏七星，他說：「踏七星一定要踏够七步」，否則就不是七星了。

　　「踏七星」是粵劇一種台步，向後退一定要踏足七步才合規格，現在很多演員都馬馬虎虎，有些踏五步，甚或踏四步就算。

　　我的太太白燕珍有一位姓周的女友，是八哥的戲迷，所以每晚散場後，我們四人一定一齊去宵夜和「遊車河」，然後回宿舍，在八哥的房裏開煙局，談天說地，談戲場、談藝術，有時英姐蘇哥他們亦參加，甚至芬哥（黃千歲）他在大世界遊樂場散場後亦來，因為他也是學「桂派」的。有一天他拿了兩張粵曲唱片《杜十娘》，是他和白雪仙合唱的，剛好我有一架手搖式的留聲機，便開來聽，聽完後他對八哥說：「有人說我這張唱片是半個桂名揚！」八哥聽了只是笑，沒有答話。

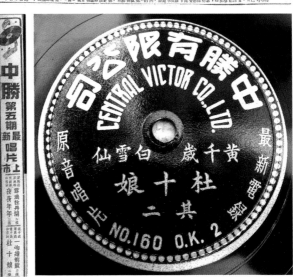

杜十娘曲詞及唱片

有一天我和八哥、陳燕棠三個一同去「奧迪安」電影院看差利卓別靈主演的電影《舞台春秋》。這是差利第一套有聲電影，劇情大致是這樣：有一個很受觀眾歡迎和很有名氣的舞台演員，由於年紀大了，觀眾逐漸不喜愛他，他便從主角降為配角，甚至跑龍套，班主還是不要他，結果將他解僱，他便淪落街頭賣藝為生。有一個作曲家未成名時，連買稿紙也沒有錢，結果只好去文具店偷稿紙，給一個女店員發覺，那女店員同情他，不單沒有舉報他，反而送了很多稿紙給他，後來那個女店員因患了腳麻痹被束主解僱，生活無着而投海自殺被差利救起，差利負責她的生活，還鼓勵她堅強治療腳病，結果使她能重新站起來，還教她演戲，結果她一登台便大紅大紫，很受觀眾和班主歡迎。差利反而要靠著她做一般的小角色。就在這時，那個作曲家也成了名，而且還寫曲給那個女店員唱，他們兩人再會面，男的便向女的求婚，女的拒絕，理由是她受了差利的大恩，一定要嫁差利！這件事被差利知道，他便離開那個女店員，不知所終。那個作曲家和女店員便到處找差利，結果在一個小鎮找到他，他已經淪落到酒樓賣唱為生，他們問差利因何不辭而別，差利說「你和作曲家實是天生一對，我與你年齡差距很大，你怎麼可能因為報恩而和我結婚呢？我相信自己的藝術還沒有退化，如果你能叫班主讓我擔綱演出一場，便是對我最大的報恩了。」結果女店員請班主讓他演出。到演出當晚，滿場掌聲，他一邊表演一邊欣喜若狂，由於興奮過度，突然心臟病發，跌到台下的大爵士鼓裏。馬上叫來救護車，在送往醫院途中，他對作曲家和女店員說：「看來觀眾還是喜歡我的，這說明我的藝術還沒有退化！」說完便死了。

這個戲說了觀眾是殘酷的，而且永遠不會滿足的，當他們喜歡你的時候，就算你跌到了，他們也讚好。當他們不喜歡你的時候，便會用臭雞蛋和爛番茄掟你，特別是我們作為一個演員看了這個題材感觸很大，我們三個人在電影院也哭起來。如今回想，幾十年前的舊事仍似在目前。（摘自《粵劇曲藝月刊》1996年第32期）

桂名揚晚年不得志

桂名揚的唱腔自成一格，他是以「爽」為主，這便是「桂派」的風格。特別是他的包槌滾花真是唱到出神入化，我前兩回已經說過他在《趙子龍》（甘露寺）那一場的鑼邊花。我記得我在星架坡與他演過一套《劉樸吞金》即是我們粵劇的古老排場戲《唐龍光攔婚截搶》，這個戲本來文武生是唐龍光的，但八哥卻演劉樸以官生姿態出現，穿紗帽圓領，他有一段包槌滾花令到我畢生難忘！事隔幾十年還歷歷在目。他的唱腔藝術感人之深，於此可見一斑。我們粵劇的滾花一般都是七個字，最多是十四個

字如「南望長安悲日落，傷心何幸故人來」。但八哥在《劉樸吞金》裏有一句包槌滾花是四十多個字，的確是很考人唱的。這句滾花的詞是「叫宮女轉回頭來，敢煩妳進到宮幃見了娘娘，說道我劉樸多多拜上問候娘娘金安，這封書信依公辦！兩封書信一封忠來一封奸。娘娘叫俺依公辦，恩師叫俺害卻了唐龍光。倘若是順從娘娘又恐怕辜負了恩師大丞相。怪不得恩師說道讀書容易做官難判案更難。低下了頭來忙思想」。這段滾花看似平常要把它唱好不容易，第一句四十個字一句滾花，如果你平鋪直叙照本宣科，便會流於一般的唱法，平淡無奇。就算你勉強唱到也不動聽，不悅耳。但八哥則不但唱得十分悅耳動聽，而且很有感情韻味，很有氣勢，輕重緩急徐疾有致。我初時學唱腔由我父親啟蒙，由於他和薛覺先老師合作了八年，他本身便是薛覺先的擁躉，所以他教我是以「薛腔」為主的，諸如薛覺先的名曲《胡不歸》（慰妻）、（祭飛鸞后）等等，我前一階段也是以「薛腔」為主，但直至我跟八哥在星架坡同台演出後，我發覺自己的聲線音色更接近桂名揚，我便開始向八哥學習唱和做，我也吸收了他很多東西。古人說得好，「學無常師，轉益多師是我師」！

我和八哥在星架坡大約同台演出了三、四個月左右，我向他請教，他是知無不言，盡心指點，使我在藝術上得益不少，後來他要到吉隆坡演出，便各自分手，到我1953年底從星洲回港，我父親已替我接了祖國「太陽昇劇團」的邀請，1954年我便從香港回祖國演出。到1955年白燕珍從星洲回國對我說，她這次路過香港在池記雲吞麵店撞見八哥。八哥還問她我的近況。白燕珍說八哥因戒煙打了過量的嗎啡針，而令到兩耳聾了，他和她交談也要用筆！環境不大好，我聽後心裏很難過，但是天各一方，唯有默祝他老人家生活快樂身體健康而已。

到1957年有一天，我到廣州酒家飲中午茶，那時一般粵劇藝人都是集中在陶陶居或廣州酒樓飲茶居多，我一上二樓，編劇楚賓便對我說：「桂老八搵你，佢現在同梁蔭棠在裏邊房飲茶，你快些去見見佢」，我快步到房座只見八哥和他的小兒子亞弟（即桂仲川），還有梁蔭棠，我叫了一聲八哥親切和他握手，他一見我便說：「亞蝦，你就好喇，八哥有用咯，八哥有用咯！」我馬上禁不住眼淚奪眶而出，不見八哥三、四年，想不到他起了很大變化，又瘦又憔悴，而且聾了，戴了助聽器還不行，和他談話要用筆，使我不禁想起幾年前與他在星架坡一起看差利《舞台春秋》的往事。我便問他為什麼會聾了，他說他和我在星架坡演完後便到吉隆坡演出，很受觀眾歡迎，十分賣座，當地的班主謝馮癡眭再定他，要他回港休息三幾個月然後重臨吉隆坡登台，當時八哥因做了胃手術後再沾染抽鴉片的惡習，他亦明知抽鴉片是不好的，所以決心戒掉。一回香港便找醫生戒煙，不料那個醫生替他打了過量的嗎啡，使他昏睡了三日，到醒來時便什麼也聽不到了。我問他這次回來是因為什麼？他說省劇團請他回來當教師，教青年演員，所以他便毅然離開香港回來任教。

後來我便請八哥父子在廣州酒家食飯，還到他住的地方探望他，他住在養女劉

美卿的家裏。過了三幾個月便聽説八哥病逝！由於我犯了錯誤要寫檢討，行動也不自由，我便要求領導讓我參加八哥的追悼會，但是領導不答應，結果我連八哥的遺容也看不到，心裏十分難過。華叔（馮鏡華）參加他的追悼儀式，回來告訴我八哥終年才四十九歲。

　　最後感到可惜的是「桂派」未能發揚光大，原因學桂派的名家如任劍輝、黃千歲、麥炳榮、黃鶴聲、梁蔭棠等等已經先後辭世！就算有些還在世上也垂垂老矣。現在的青年演員連桂名揚三個字也沒有聽過，更不要説學他的藝術了。稍感欣慰的是聽説八哥的小兒子亞弟（桂仲川）多年前已經來港，在演藝學院任職音樂教師，亦算是搞文藝事業，而且有所成就，八哥在天之靈亦會感到安慰的。八哥安息吧！（摘自《粵劇曲藝月刊》1996年第33期）

劉美卿
懷念尊敬的先父桂名揚

　　喜悉廣東省繁榮粵劇基金會，於先父逝世五十週年之際，舉辦粵劇桂派藝術紀念活動，當下衷心感謝之餘，亦不禁喟然興嘆。先父西去已經半個世紀，作為女兒和粵劇晚輩的我，憶往昔父女情緣還歷歷在目，久久未能忘懷。

　　回憶童年往事，一直藏我心底，父親很寵愛我。我是在他懷裡教我唱第一句粵曲的，而我更喜歡的是看我父親演戲。他有著高大的身材又有一雙炯炯有神的眼睛。出到舞台給人一種威風凜凜瀟灑的英偉形象，這一點深深的刻在我心坎上，也是我崇拜的偶像，因此便產生了將來像父親那樣馳騁在粵劇舞台演戲的思想。

　　後來父親和劇團要到美國演出，不久太平洋戰爭爆發，日軍侵佔了香港，父親和我們中斷了聯繫。沒有經濟來源，奶奶（桂名揚之母）只好把我賣給了一戶姓劉的人家，這就是為什麼桂名揚的女兒不姓桂的原因。我的原名叫桂美寶，從此我就成為了現在的劉美卿了。

　　歲月匆匆，在廣州解放後，於1952年父親回到廣州演出，本以為此生不會再見的親人而突然出現，那是多麼興奮啊！

　　當時我已是在珠江粵劇團當第三花旦了。父親此次回穗演出受到了行內和觀眾的一致好評。可惜返香港後突然患病失

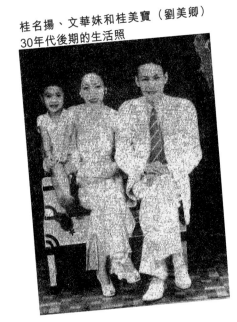

桂名揚、文華妹和桂美寶（劉美卿）
30年代後期的生活照

聰，慣於在舞台馳騁的人，那痛苦的心情是可想而知。但在生活受到威脅的時候，幸而共產黨和人民政府得知我父親的困境毅然把他接回廣州，安排在廣東粵劇團（即廣東粵劇院前身）為藝術顧問之職，並為他提供良好的醫療條件，父親對政府和劇團對他的愛護和重視感到無限溫暖。過了一段時間由於父親身體虛弱，不久便永遠離開了粵劇舞台，這年我父親才四十九歲。

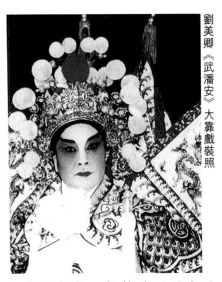
劉美卿《武潘安》大靠戲裝照

父親英年早逝是粵劇界的一大損失，回顧他在盛年之時所演多是袍甲戲（即小武行當）。他所演的角色都是英雄威武、身段矯健的舞台形象，而他更有非常紮實的南派功底。由於他對鑼鼓配合默契，特別出場亮相的一剎那，他身材高大，矯健身段而且雙眼炯炯有神給人以英風凜凜、氣勢非凡的舞台英姿。

另外他在唱腔上汲取薛腔的儒雅韻味，又汲取了馬師曾的表演神韻，結合了自己小武行當的需要融合了人家之所長，而創造了吐字清晰、節奏穩健的表演。因此行內人稱為「薛腔馬形」的美譽。

在當年盛極一時的他，所演的戲有：「火燒阿房宮」、「冷面皇夫」、「趙子龍」等，這些劇目都是當年膾炙人口的名劇。他所演小武風格的戲，不論在唱腔和表演上都給人以精神奕奕、英姿威武、爽朗明快之感。因此，在粵劇行中讚譽他獨樹一幟的「桂派」。他的流派在當年粵劇影響深遠，以至當年的紅伶任劍輝、麥炳榮、黃千歲、盧海天、梁蔭棠和現在的羅家寶都是他的崇拜者和學習者。

他在當年演出的劇目中，為了劇情需要，也創造了不少曲牌和鑼鼓，如小曲「恨填胸」、「連環西皮」、「子龍新曲」和「恐怖鑼鼓」等，另外為了更好地襯托出趙子龍上場亮相更加有威嚴的雄姿而創造了「鑼邊花鑼鼓」。這些曲牌、鑼鼓的創造，都是在粵劇傳統基礎上進行創新的。因此，這些創作到現在粵劇還在使用，所以凡是在創作中有本地特色都是永遠有生命力的。

粵劇行中眾所公認的「薛、馬、桂、廖、白」五大流派。桂派的吐字清晰運腔有力的「唱」；五體協調以眼傳神的「做」；繼承傳統要求革新的「創」；取百家之所長，合為我用的「樹」都堪為我們晚輩的典範。

父親和所有粵劇前輩為了粵劇事業作出了巨大貢獻，為粵劇晚輩留下了可貴的藝術經驗。如今有幸得到廣東繁榮粵劇基金會重視為先父舉辦紀念活動，作為桂名揚女兒，謹向有關領導致以衷心的謝意，並向關心和愛護桂名揚的親朋戚友致以萬分的感謝，敬祝參與這一活動的熱心人健康長壽、家庭幸福！

———2008年8月北京奧運期間

附注：劉美卿簡介

劉美卿（1934）女，演員。廣東廣州人。12歲入戲行，啟蒙老師是新丁香耀，後被白玉堂收為門徒，又被桂名揚收為義女，對她口傳身授表演技藝。

20世紀60年代前期，劉美卿在廣東粵劇院與馬師曾、紅線女、羅家寶等同台演出，她應工小旦，擅長演性格不同的丫鬟角色，在《茶瓶計》、《屈原》、《穆桂英》三劇中分別扮演春紅、嬋娟、穆瓜，形神兼備。劉美卿在《畫皮》、《萬劫明珠》兩劇中，分別扮演女妖和性格迥異的兩姐妹——掌明珠、掌賽珠，也演得活靈活現。在《紅樓二尤》一劇中應工花旦演王熙鳳，在「盤侄」一折，她通過多變的眼神，把含威不露、擅軟硬兼施的王熙鳳刻畫得入木三分。「文化大革命」後她複出主演的《武潘安》，觀眾反應熱烈，演出近百場。她是演現代戲最多的粵劇花旦之一，扮演過宋美齡、江姐、阿霞、劉胡蘭，以及農村少女、越南姑娘、刁婦、叛徒、寡婦等。尤其在《崇高的職業》中飾演的酒店服務員菊英更是突出。

劉美卿退休後仍心繫粵劇事業，熱心扶掖後輩。粵劇八和會館為老藝人籌款義演時，她在《封相》中反串元帥角色，猶見功力。（資料來源：《粵劇大詞典》）

▊內行外▊
曲壇戲事說說桂名揚之一

二十世紀上半葉，粵劇活動興盛，人材輩出，群腔湧現，到三十年代，已逐漸的形成「薛、馬、桂、廖、白」等流派（即薛覺先、馬師曾、桂名揚、廖俠懷、白駒榮），不同的唱腔以至表演風格，使粵劇這門藝術出現前所未見的璀璨多彩的局面。桂名揚的「桂派」藝術較少人提及，有機會在這裡介紹一下。

桂名揚，祖籍浙江寧波，生於廣東南海（一九零九——一九五八年），原名桂銘揚。父親桂東源、叔父桂南屏，是清代「經學家」，但桂家這個第八子卻鍾情粵劇，不願做「書香門第」的學者儒生，毅然離家出走，投師學藝。他先拜在優天影志士班的男花旦潘漢池門下，後又進崩牙成戲倌學校，並隨師父到南洋演出。

回國後，加入真相劇社、重樂樂劇社從事革命宣傳工作，為一九二三年省港大罷工工人義演籌款。

隨後，他被馬師曾賞識，招他到「大羅天」巨型班任三幫小武。「大羅天」有馬

師曾的丑生外，還有廖俠懷的丑生、曾三多的武生、文武生是靚少華、小武新靚就、花旦陳非儂，濟濟一堂的都是名角，桂名揚虛心下問，得益不少。（未完，待續）

（摘自香港「文匯報」曲壇戲事2010年2月26日）

曲壇戲事說說桂名揚之二

桂名揚在「大羅天」演戲，亦細心揣摩那些前輩技藝。他不是生搬硬套，而是結合自己條件，有所創新，有所提高的。因此，他的唱做唸打，讓人評議為「薛腔馬形」——意指唱腔帶有薛覺先的韻味，而做手台型則肖似馬師曾。

「大羅天」解散後，他應邀到美國三藩市演出，首本戲有《趙子龍》、《火燒阿房宮》等。由於他碩長高大，功架獨到，動作爽勁有力，演出大受好評，美國華僑特送贈十四兩重金牌於他，上刻有「四海名揚」，其「金牌小武」佳譽亦由此而來。

桂名揚自美洲回來，與眾多大老倌組「日月星」班，一登台就受戲迷歡迎，演出《火燒阿房宮》、《冰山火線》、《皇姑嫁何人》等劇目。極為賣座。尤以《火》劇，由桂名揚演太子丹，曾三多演秦始皇、廖俠懷演荊軻、陳錦棠演樊于期，配合李翠芳、鍾卓芳、王中王，陣容鼎盛，劇力萬鈞，戲迷捧場，大讚好戲。

桂名揚先後與丁公醒、白玉堂、鄧碧雲、白駒榮、羅家權等合作演出過《三取珍珠旗》、《冷面皇夫》等。也灌錄不少唱片（與上海妹、鄭碧影、譚玉真、徐人心等均有合作）。（未完，待續）（摘自香港「文匯報」曲壇戲事2010年3月5日）

曲壇戲事說說桂名揚之三

桂名揚除了演粵劇、錄唱片，一九三五至三七年留港期間也拍過電影，手頭就有一些資料，列寫如下：《夜吊白芙蓉》（與蝴蝶影、劉克宣合作），《火燒阿房宮》（劇情重點描述了「愛國才能救國，不抵抗必滅亡」十二字精神，宣揚愛國雄心，共赴國難………。此片為香港戰前拍的電影中罕有的大製作，有說，是一般電影的製作費十四倍。此外，還有《海底針》、《可憐秋後扇》、《今古西廂》、《公子哥兒》、《紅船外史》等。

一九三七年，桂名揚再度赴美，與名丑陸雲飛及黃君武等演出《盲公問米》。哄動一時，後來不少劇團也照搬來演出。此後，桂名揚也來往美國及中國，也曾參予義

演獻金活動，桂名揚擔演的《十萬童屍》（原名《趙氏孤兒》，影射日軍屠殺我國同胞事）以及《火燒阿房宮》，最受歡迎。

一九五一年，桂名揚回港，由本澳的何賢先生做班主，組織「大三元劇團」，翌年春節，澳門清平戲院裝修竣工，桂名揚偕同白玉堂、廖俠懷、羅麗娟、石燕子等來澳首演，哄動一時。

後因雙耳失聰，輟演舞台，最後因病棄世，享年四十九歲。（未完，待續）（摘自香港「文匯報」曲壇戲事2010年3月12日）

曲壇戲事說說桂名揚之四

「蝦腔」創始人羅家寶不諱言他從桂名揚身上學到不少東西。他說，曾留意過薛覺先、陳錦棠（有「武狀元」之稱）、桂名揚在不同場合扮演《六國大封相》之魏國元帥（一般是由該劇團正印文武生扮演的），一出場的亮相台步唱段。作出比較。蝦哥說：「薛覺先在威風中見瀟灑；桂名揚在威風中見豪邁；陳錦棠在威風中見霸氣。」猶以桂名揚扮的元帥出場，高亢急驟的鑼鼓音樂，配上他乾淨利落的身段程式，下下「食正鑼鼓」，增加壓台之勢，突顯英雄儀表，台下觀眾馬上轟然叫好的了。

有戲迷把桂名揚的演藝精髓用四個「一」概括：說他一出（亮相），一響（他首創的鑼邊花敲擊音樂），一搖（將軍甲胄後的背旗搖動極有氣勢）、一唱（別具一格的「桂腔」，便已值回票價！

桂名揚在伴奏音樂及唱段有不少屬於他的創作：如大將軍出場的「鑼邊花」（戲行中有說「打到鑼都爛」），恐怖鑼鼓，「恨填胸」，「連環西皮」，「子龍新曲」等等，一直至今，戲班中沿用不衰………。

桂名揚「戲迷」不少，連澳門已故的殷商何賢先生以及他太太陳瓊，都愛看桂名揚演戲的呢！（未完·待續）（摘自香港「文匯報」曲壇戲事2010年4月2日）

曲壇戲事說說桂名揚之五

桂名揚既是「桂派」創始人，他對粵劇的影響，不可謂不深遠。

桂的嫡傳弟子梁蔭棠，有「武探花」美譽（陳錦棠有「武狀元」之稱，其中因由又是另一段故事了），十六歲就隨桂名揚學藝，桂對他要求極高，嚴師出高徒，梁蔭

棠的首本戲有《趙子龍催歸》中飾趙子龍，《周瑜歸天》中的周瑜，《七虎渡金灘》的楊繼業（即楊令公）等。

另外還有被譽為「半個桂名揚」的黃千歲、「女桂名揚」的任劍輝以及麥炳榮、盧海天、羅家寶等，都是模仿或從旁「偷師」，或多方請益，去學桂名揚的唱做唸打工夫的。

粵劇五大流派，桂名揚佔一席位，惜乎以往一直少人提及，甚至他的喪禮，只由白駒榮主持（可惜一個是盲的，相送一個（指桂）是聾的）。

終於在二零零八年，廣州舉辦「紀念桂名揚逝世五十周年—粵劇桂派藝術欣賞會」。請來湛江粵劇團演出《趙子龍催歸》全本，由梁兆明、莫燕雲、鄭建平等擔綱演出。另有陳小漢、羅家寶、劉美卿（桂名揚之女）對唱名曲，彭熾權、歐凱明、曾慧等演《趙子龍》選場………（筆者未審何故，兩晚都演「趙子龍」，怎不排演「桂派」另外一些好戲呢？是否兩晚的「趙子龍」來個台上比較嗎？（完）（摘自香港「文匯報」曲壇戲事2010年5月14日）

潘兆賢
桂派文武生舉隅

桂名揚，出身名門原籍浙江寧波，遷居廣東已歷五代。自幼醉心粵劇，潘漢池是其開山師傅，曾演出《舉獅觀圖》初露鋒芒！「重樂樂」、「大羅天」和「國風」等粵劇團，是其置身梨園究心粵藝的核心所在。後赴美國三藩市，在「大中華劇院」與關影憐、文華妹、黃鶴聲、蘇州麗和陸雲飛等組班公演，他主演《趙子龍》有精湛的演技和不凡的身手，使當地華僑刮目相看，以十四兩重的黃金牌子奉送給他，開拓粵劇藝員在海外獲得殊榮的先例，有「金牌小武」的榮銜。

桂名揚個子軒昂，英姿煥發，舉止莊重，嚴肅大方，台風美妙絕倫，允推獨步！他能夠演繹各類人物的角色，開揚手腳，矯若游龍，在舞台表演時全神貫注，從不欺場。擅演袍甲戲，最奪目的是背後的旗幟搖動，栩栩如生，觀眾盛讚他的彩旗也能演戲。（摘自《粵藝鉤沈錄》第155頁，潘兆賢著，以下同）

香港粵劇名伶阮兆輝大靠戲裝照

在薛馬爭雄而別開宗派的桂名揚

　　粵劇在長期的發展的過程中，由於地域、語言、習俗有種種的差異，產生了各呈異彩的劇種。一大批優秀的戲劇表演藝術家和卓有成就的演員在藝術過程中應運而生，他們宛若在銀河裡燦爛的群星，閃耀著奪目的光輝，每一個人依據戲曲表演的規律和本身的條件，形成不同藝術的流派和獨特的風格，進一步貫徹「百花齊放、推陳出新」的方針，提高觀眾欣賞的水準，都是大有裨益的。流水不腐，戶樞不蠹，粵劇音樂藝術如同大海奔流，只有在它永不停滯的流動中，才會保持新鮮和活力。粵劇唱腔音樂必須跟著時代的脈搏跳躍，這是歷史的必然要求。只要粵劇界各人携手團結，正視現狀，認真改革，展望未來，粵劇音樂藝術這種與當代觀眾之間客觀存在的鴻溝，是完全可以填平，甚至同時邁進的。

　　如何繼承流派？歷來有不同的觀點和實踐。有人認為繼承就是模仿，只求在外形、扮相和動作的一招一勢，念白唱腔的音色，一字一句與流派的開創者一模一樣，

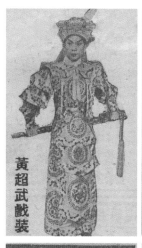

黃超武戲裝

黃鶴聲戲裝

盧海天戲裝

黃千歲戲裝

甚至可以亂真。而另一派的看法，單純的模仿，在求形似聲似，更把前人的不足處也視為「神聖」頂禮膜拜，這決不是真正的繼承，充其量只不過是複製品罷了！薛覺先、馬師曾、桂名揚各自以其特色出現於粵劇舞台，而令後繼者「孔步亦步，孔趨亦趨」，因而形成流派，才是客觀存在的事實。他們才是開創流派的一代宗師，謹列舉如下：⋯⋯⋯⋯（此處略）

　　桂名揚（1909-1958），出身名門，原籍浙江寧波，遷居廣東已歷五代，潘漢池是其開山師傅。曾演出《舉獅觀圖》初露鋒芒。「重樂樂」、「大羅天」和「國風」粵劇團，是他置身梨園深究粵劇的核心所在。在美國三藩市「大中華劇院」與關影憐、文華妹、黃鶴聲和陸雲飛等組班公演，他主演《趙子龍》有精湛的演技和不凡的身手，使當地華僑刮目相看，以十四両重的黃金牌子贈送給他，開拓粵劇藝員在海外獲得殊榮的先例，有「金牌小武」的榮銜。

桂名揚個子軒昂，英姿煥發，舉止莊重，嚴肅大方，台風美妙絕倫，戲行認為在薛馬之上。在第二次世界大戰後，他從美國回港，先後組成「大三元」和「寶豐」劇團，前者和馬師曾紅線女合演，不幸胃出血而息演。殷商何賢伉儷見其身體復元，即為他開班組成「寶豐」劇團，人選有白玉堂、石燕子、陳錦棠、羅麗娟、鄭碧影、馮鏡華、廖俠懷等與桂氏合作，陣容鼎盛，前所未見。藝術貴乎創造，他反對互蹈巢臼、互相剽竊，首倡「鑼邊花」的工架，用高亢急驟的鑼鼓音樂，配合文武生出台的身段，增加壓台的氣勢，開揚手腳，矯若游龍，沿用至今，使後輩顯出英雄儀表，威振八方！桂名揚集薛馬之大成，人稱「薛腔馬形」，獨樹一幟！其唱功師承薛覺先，運用自如，搖曳生姿，注重旋律的抑揚婉轉。寓剛勁於柔和，開爽朗而通透，特別是「包槌滾花」，演唱出神入化！有稱「桂派」的文武生，正是梨園的中流砥柱，有陳錦棠、任劍輝、梁蔭棠、盧海天、麥炳榮、黃千歲、黃鶴聲、黃超武、羅家寶、阮兆輝凡十人，顯出萬丈光芒，永垂千古。

金牌小武桂名揚

金牌小武桂名揚，為清末太史桂南屏的猶子。他在第二次世界大戰後，從美國回香港，先後領銜組成「大三元劇團」和「寶豐劇團」。著名演員，有馬師曾、陳錦棠、紅線女、馮鏡華、廖俠懷、白玉堂、羅麗娟、盧启光、石燕子、區楚翹和鄭碧影等，他們在這和桂名揚一起演戲，甚稱群星薈萃，前所未見。

桂名揚和陳錦棠棣屬馬師曾的「大羅天劇團」，以拉扯角色踏台板。當時不少人覷他們沒有成就，惟他們默奮勤功，桂名揚首先脫穎而出，組成「日月星劇團」，夥拍李翠芳、陳錦棠、曾三多、廖俠懷、王中王和鍾卓芳等，頓時像脫胎換骨般扶搖直上，竟在薛馬爭雄（按即薛覺先和馬師曾）時異軍突起，以擅演袍甲戲而獨樹一幟！從前瞧不起他的一輩，即八哥前八哥後，前倨後恭，具見世態炎涼，信不我欺！桂伶個子軒昂，台型和台風還在薛馬之上。他自創【鑼邊花】的工架，威儀奕奕，頓增壓台的聲勢，沿用至今。後輩的文武生，從虎度門踏上舞台，便先聲奪人！桂伶對梨園的貢獻，無出其右！陳錦棠、梁蔭棠、任劍輝、盧海天、黃千歲、黃鶴聲、黃超武、麥炳榮、陸飛鴻、羅家寶，盡是粵劇界的精英，一脈相承，堂堂正正地開創「桂派」。桂名揚得天獨厚，把薛馬的藝術去蕪存菁，集大成於一身，「薛韻馬神」一時口碑載道。江山代有才人出，桂伶對藝術的演繹，出神入化！在威而不露、勇而不燥、沉著穩重、落落大方。其唱功有緩急、有跌宕、尤諳移宮換羽的法度，識者稱其

左起：麥炳榮、黃鶴聲、黃超武、陳錦棠

為「龍頭鳳尾腔」。羅家寶的「蝦腔」，正踵步「桂腔」而自成一家。戲行中人不護細行實繁有徒（如何某）可是桂名揚最重然諾，從不妄談別人的是非，更有容人之量。「梨園聖人」廖俠懷，對其人格操守，讚讚不絕！在良莠不齊的戲行中尤為罕見的好好先生。首本戲有《火燒阿房宮》、《冷面皇夫》、《古今一美人》、《皇姑嫁何人》、《趙子龍》等。

桂名揚曾和刀馬旦陳豔儂結台緣，相互在鋪滿砂鍋的舞台上打北派，身手不凡，有雷霆萬鈞之勢！絕非浪得虛名者所能企及。桂名揚不幸於五十年代末期在廣州病逝。（將軍一去，大樹飄零！）際此料峭春寒，徒使人悵觸不已！

林家聲談文武生行當

藝術界還有點怪現象，薛腔名唱家輩出，有鍾雲山、羅唐生、靳永棠、何鴻略和葉富權等，而屬於薛派的文武生，僅有呂玉郎、林家聲、梁懷玉、蔣世勳三數人，委實可惜。從另一角度看，金牌小武桂名揚對梨園的貢獻，有口皆碑。他首倡「鑼邊花」的工架，老倌從虎度門踏上舞台，威儀奕奕，氣勢逼人！盧家熾曾在「日月星劇團」擔任頭架師傅，他在商業廣播電臺和阮兆輝主持節目時，盛讚桂名揚走對角線的台風，無出其右，印象猶新！陳錦棠、任劍輝、梁蔭棠、盧海天、麥炳榮、黃千歲、黃鶴聲、黃超武、陸飛鴻和羅家寶十位大老倌均師承桂名揚的藝術，也可以稱為整個梨園的主力，世稱「桂派」。所以薛覺先對粵曲界開天地，桂名揚為粵劇界傳薪火，各領風騷，分庭抗禮。

粵劇名伶林家聲（《戲曲品味》提供）

▌童仁▐
任姐又名「女桂名揚」

本月六日在本澳公演的香港舞台劇《劍雪浮生》中，除任劍輝、白雪仙、薛覺先等三位主要角色為粵劇大老倌之外，還有一位佔戲頗多的「金牌小武」桂名揚（由梁漢威扮演）。如非有點年紀的粵劇觀眾，對桂名揚不一定熟悉，這裡略述一二。

桂名揚排行第八，行內人稱桂老八或八哥。他出身於一個顯赫的書香世家。父親、叔父均為著名的清末時期的「經學家」。但他少年便瞞著家人投師學戲，「叛逆」了家庭。「滿師」後不久，「丑生王」馬師曾慧眼憐才，將桂破格擢升為「大羅天」班的第三小武。他潛心好學，轉益多師。趁埋班之機，他既學馬，又學薛（包括唱和做）。據說成名後，他表示自己的風格係「薛腔馬神」。著名編劇家馮志芬則稱，「桂老八最拿手係穿大袍大甲做生旦言情戲」。梁水

任劍輝（《戲曲品味》提供）

人兄褒揚藝人的尺度甚嚴，但對桂氏也毫不吝嗇地讚道：「桂老八個頭高大軒昂，台風煞食。大大話話講，全行夠台風的冇乜幾多個，桂老八係其中之一。」羅家寶自創流派唱腔「蝦腔」，他毫不隱諱地稱，「蝦腔」既宗薛覺先，也有桂名揚腔的養料潤澤。一提到桂氏，他總是恭而敬之地稱「八哥」，不直呼名諱。

十四歲踏台板的任劍輝，先隨姨母小叫天及黃俠侶等不甚知名的藝人學藝。但她自幼心儀桂名揚的技藝，一有機會即在台前幕後「偷師」，手眼身步法，都漸得桂氏神髓，文武不擋，故有「女桂名揚」的令譽。一個女文武生而能將袍甲戲演至為成流派的桂名揚那樣的水準，近世粵劇舞台，似未見第二人焉。職是之故，寫以任姐為主角的戲，便理所當然地要寫重桂名揚這一筆了。如以嫡傳計，桂氏的首徒係「武探花」梁蔭棠，他那一時無兩的巴辣煞食的台風，活脫脫似一個翻生的桂老八，唱桂氏獨創的「吊芙蓉」，形神兼似，無人能及。桂的另一入門弟子係盧海天（著名音樂人盧冠廷之父），四十年代末有盛名，後移居美國。

近世粵劇有薛、馬、桂、廖、白等五大流派。排名第三的桂氏年資最淺。幾年前即有人提出「桂名揚能否成派」的質疑。梁水人等前輩力陳桂氏的建樹，直斥此種質疑的站不住腳。我則謂：門人、私塾者之中，有任劍輝、羅家寶、梁蔭棠等代表性人物，桂名揚點解不能成派？（摘自「澳門日報」2005年5月4日）

廣州紀念桂名揚

　　廣東省繁榮粵劇基金會又有大動作——該會的主要負責人之一，著名粵劇表演藝術家陳小漢告訴我：今年係粵劇匠師級人馬桂名揚逝世五十周年，該會將舉辦系列活動，隆重紀念。其中包括紀念演唱會和學術研討會等等。

　　近世粵劇有五大流派，薛覺先、馬師曾、廖俠懷和白駒榮之外，即桂名揚所創的「桂派」。羅家寶不止一次地在文章中慨歎，「現在即使在粵劇行內，知道桂名揚名字的，恐怕很少了」。至於任劍輝、黃千歲、麥炳榮、黃鶴聲、盧海天、梁蔭棠等一眾鼎鼎大名的名伶均為桂氏的門人，知者那就更少了。羅家寶、陳小漢兩位均為桂派藝術的私淑者；羅稱自己的「蝦腔」中有桂氏鮮明的親炙痕跡……從高徒看名師，桂名揚在梨園中的地位，我們不難想見。由於諸種因素使然，數十年來，薛馬等四派均常有人紀念揄揚；桂派則略顯淡靜了些。陳小漢稱，基金會的揸弗者，省政協主席陳紹基稱，要繁榮粵劇，我們做事要實事求是。桂派在歷史上有貢獻，就該紀念，用以激勵後學……

　　桂名揚原籍廣東番禺，父親桂東原，叔父桂南屏均為清末著名的經學家。排行第八的桂名揚少年即背棄書香門第，投身戲班，為親族所不屑。桂初時投身「大羅天」班，該班擔大旗人物即為丑生王馬師曾，馬對身材魁梧，聲腔洪亮的桂甚是青睞，多加提點。「大羅天」解體後，桂挾技遠赴美洲，以馬的首本戲《趙子龍》為號召。他這個趙子龍與馬氏以丑行應功的趙子龍大異其趣，行內外均稱其青出於藍。在美洲贏得「金牌小武」的讚譽！三十年代以還，桂的《火燒阿房宮》等劇風行海內外，在《火》劇中他首創的「鑼邊大滾花」，堪稱小武行當的一絕，沿用至今。五十年代初，桂名揚由南洋回香港醫病，遇庸醫而不幸失聰，被逼離開舞台，生活頗為潦倒。後為廣東粵劇團延聘為教戲師傅。剛剛安定下來，卻於一九五八年病逝於穗，時年僅僅四十有九。同行無不悼惜！（摘自「澳門日報」2008年1月22日）

點解要紀念桂名揚

　　本月十八號（2008年9月18日），廣東省繁榮粵劇基金會等單位舉行新聞發佈會宣告：「桂派名揚留光輝」的系列活動，將於月底在穗隆重舉行，以紀念粵劇名伶桂名揚先生逝世五十周年。

　　月前，這個消息傳出後即有行內後輩問我，「桂名揚係乜誰？點解要咁大陣仗紀

念佢？」……

這也難怪，因為桂名揚成名和主要藝事活動都在海外，五十年代中載譽返港時，已重疾在身，較少登台，旋於五七年底即返穗，加盟廣東粵劇團，任教師，但未及一年即病逝。故此，港穗兩地的觀眾對他都不會很熟悉。

「點解要紀念佢」。大條道理係「佢乃粵劇五大流派之一」，其排名次於薛（覺先）、馬（師曾）而前於廖（俠懷）白（駒榮），如此猛人，當然夠格被紀念焉。

有趣的是，「粵劇五大流派」並不是哪朝哪代的官方「欽定」的，也不是「普選」或「民調」等渠道選出來的，五十年來，它的權威性雖然得到承認，但亦有人質疑甚至挑戰它的準確性，其中又以「桂名揚夠唔夠格」最招物議。有人早就指出，當馬師曾紅到發紫時，桂名揚還是該團的「兵仔」，有乜理由只用了二十多年時間，即與老馬排名於「五大」的榜上？記得十多年前，首屆羊城國際粵劇節在廣州舉行，其間有一個大型粵劇展覽會，會上有專欄介紹五大流派。預展時，即有權威人士發難稱：「五派」之說不科學！起碼係桂名揚不能獨立成派。「與主事者爭執到幾乎翻臉，幾乎誤了剪綵」……

主事者之一的何建青（梁水人）係挺桂派的中堅，他曾為文稱：「桂八（名揚）個子軒昂，台風煞食，大大話話講，全行夠台風的有幾多個，桂八係其中一個。」又引名編撰家馮志芬的話說：「武與文的反差，桂八一爐而共冶之，求諸昨日，求諸當今，也很難得。」「倘說他不能成家成派，那就不符合客觀實證了。」羅家英在他的自傳中也一再提到「我唱嘢係學自（桂）八叔嘅！」並坦言，他的「蝦腔」之形成，係從薛覺先、桂名揚兩大家那裡汲取養分的。

今年初，有中山大學教授何梓焜在傳媒發表《關於金牌小武桂名揚的聯想》一文，歷述桂名揚短暫一生的行狀，提出「不要虧待這位在粵劇歷史上赫赫有名的金牌小武；不要忘記粵劇南派武功的一代宗師！」省繁榮粵劇基金會在徵詢過包括羅品超、羅家寶、陳小漢等叔父輩的行內人士意見後，逐作出紀念桂名揚活動的決定。

（摘自「澳門日報」2008年9月17日）

羅家寶眼中的桂名揚

在紀念桂名揚的《桂派名揚留光輝》的大型演唱會上，年來已很少登台的「蝦哥」羅家寶也登台獻唱桂氏的名曲《冷暖洞房春》。

名揚遐邇的「蝦腔」橫行出世，得力於薛覺先，因為薛係羅的恩師，「蝦腔」實乃「薛腔」的延伸，傳承。但有趣的是，羅家寶在不同的場合或文章中都坦言：「我

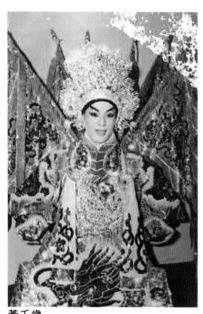
黃千歲

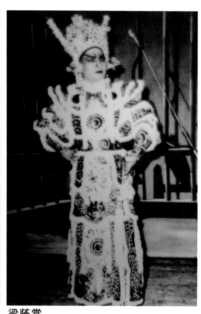
梁蔭棠

唱嘢係學自八叔桂名揚嘅！」行內人也咸認「蝦腔」固然源自「薛腔」，但其中的「桂味」也是很濃重、鮮明的。這在蝦哥的《悲歌大渡河》、《西域烽煙西域情》、《血濺烏紗》等文戲或唱的劇目中，即不難窺見：一演一唱，都顯現出威而不露、勇而不躁、沉着穩重、落落大方，諳熟移宮換羽的法度等一系列桂派特色！

羅家寶在他的自傳《藝海沉浮六十年》中，有不少篇幅提及桂名揚，他沒有斟茶拜師，但卻視對方為良師和偶像。他這樣描述第一次看到桂名揚演出時的情狀：「他的舞台形象很高大威猛，手腳乾淨利落，開揚撒潑。特別是當他穿袍甲的颯爽英姿，恐怕現在粵劇界還無人能出其右者。八哥（指排行第八的桂）的聲線條件並不好，乾乾沙沙的，但他的唱法很有韻味；少用高音，不拖尾音，收得很突兀……。」稍後，羅父羅家樹寫信給桂，着其多多指點蝦哥。桂看罷信，即高興地對蝦哥說：「細佬，有乜唔懂，即管開聲，我一定教你。」羅家寶憶述：「我向八哥請教，他更是知無不言，盡心指點，使我在藝術上得益不少！」

桂名揚五十年代中在港為庸醫所誤致失聰，再難登台。廣東粵劇團納之為教師。五七年，羅家寶在廣州陶陶居與之重逢，桂連呼：「阿蝦，你就好啦，八哥冇用囉，八哥冇用囉……」羅即淚流滿面，多方慰藉。幾個月後，桂病逝。羅憶述此事時寫道：「我當時犯了錯誤，行動不自由。領導們連我參加桂名揚追悼會的要求也沒有批准，我連八哥遺容都看不到，心裡別提多難過了。」五十年後的今天，才有機會高唱桂氏名曲，雖屬遲來的紀念，蝦哥當也可補此種遺憾於萬一矣！

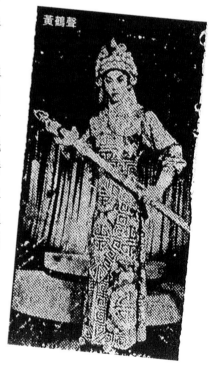
黃鶴聲

桂名揚三打「武探花」

日昨我在《桂名揚唔夠資格？》一文中，提到他的門人甚夥，其中就包括有「武探花」美譽的梁蔭棠。據梁氏生前憶述，桂老八（名揚）平素待人接物和藹可親，但對門下弟子的要求卻極為嚴荷，並以自己的親身經歷為證。

梁蔭棠以舞台打眞軍及「踩沙煲」等內功年少成名，不免躊躇滿志，得意忘形！三十年代初，他隨桂名揚組班到上海公演。在某齣小武擔綱的戲中，梁在戰敗對手時，照例要「騷柯利」——在舞台前沿耍大刀。在一輪狂舞後，食住鑼鼓「收刀紮架」，甚為煞食，盡顯功夫實力。觀眾無不喝彩叫好！梁也「得戚」地與台中、幕後的同事示意！但他一踏入虎度門，桂名揚即不由分說，揚手摑了他一巴掌，且慍形於色。梁及同寅們都大感驚詫莫名。梁血氣方剛，雖心有不忿，強為忍氣。翌日晚，戲碼沒變，

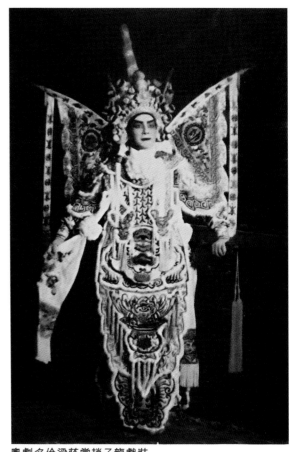

粵劇名伶梁蔭棠趙子龍戲裝

梁蔭棠照演如儀。他總以為師傅昨晚掌摑他，可能是自己的表現還有紕漏，耍大刀時即更為用心落力，更贏得滿堂彩！不料，甫入後台，桂名揚也如昨晚，揚手掌摑，毫不畀面。梁蔭棠的怒氣怨懟更盛，心想：「師傅莫非嫉妒我。如果是這樣，演完這一台期，我即劈炮唔撈！」到了第三晚，桂名揚又再「添食」！這時，梁卻「收火」暗忖：師傅一連三晚饗以巨靈之掌，決非一時性起，定有他故。於是連忙斟茶跪獻於桂名揚身前，「請師傅有以教我！」桂始陰聲細氣地對他說：「你耍大刀很精彩，我為你叫好！但有冇想過；你耍刀一輪，滿身是汗，萬一因手汗多而致大刀滑脫甩手，你在台上近距離飛入觀眾席上，那就大件事了！」梁始知就裡，囁嚅稱：「今後我不耍大刀了。」桂即稱：「不是不耍，應該這樣耍！」說罷，桂執刀舞動，末了，把刀夾住，收向背後再推出紮架，並說「這就穩穩陣陣包無意外。」梁從善如流，以後耍大刀依然贏得喝彩，確也避免了可能發生的意外。經此一事，梁即常以「藝海要揚帆，自滿乃大敵」來策勵自己（摘自「澳門日報」2011年5月10日）

粵劇「五大流派」談趣

　　因為要紀念粵劇「五大派」之一的白駒榮先生誕辰一百二十周年，「五大派」近日成了廣州梨園的熱門話題。

　　先講一椿有關「五大派」的趣事——九十年代初，第一屆「羊城國際粵劇節」在穗舉行。為隆重其事，主辦方特地籌備了一個「粵劇史展覽會」（主其事者為已故本刊作者梁水人）。當眼處即「粵劇五大流派」的展位，圖文並茂，配有實物，頗見心思，但剪綵前一日，有權威人士來看預展，一看「五大派」，即稱桂名揚未夠資格入「五大派」，非修改不可。梁水人等據理力爭，並表示時間倉促，一改就誤了明天的剪綵！權威即悻悻然離去，稱「我不會來剪綵儀式」。後來，梁水人特地寫成專文，力撐桂名揚，他寫道：桂氏的武與文反差極大，一爐共冶，求諸昨日，求諸當今，也很難得……若說桂名揚不能成家成派，就不符客觀實際了。唔只水人咁水唔服，連阿蝦羅家寶都唔服！三年前，廣州有紀念桂名揚的活動，也有人翻出這一老話題，羅家寶等即挺身。

　　在「五大派」中名氣比桂名揚還要稍弱的廖俠懷，也有人質疑他的資格。理由之一係「五大」之中已有一位「丑生王」馬師曾在，廖俠懷也以丑生行當入派，二者的距離甚大，實難服人，加上英年早逝，成名成家的「實力」還嫌未足。約莫十年前鄰埠有某名樂師主辦了一個有粵港澳三地演員參加演出的「粵劇流派唱腔大匯演」，便打出「四大流派」的旗號，當廖俠懷「冇到」。也曾引起過行內外人士的議論。

　　「五大派」中年資最長的「小生王」白駒榮的「位置」，引起過更為有趣的爭議——五、六十年代時，有人即大聲疾呼：「薛馬桂廖白」中的白，應該係白玉堂而非白駒榮！」此議一出，附和者不很多，但亦有人稱「值得考慮」。蓋因提出「此白非彼白」的怪論者，不是別人，卻是白玉堂的及門弟子、著名武生黃君武。他是廣東八和會館的最後一任會長，在行內頗有「牙力」，何妨他提及的白玉堂也是實力雄厚、名氣頗大的與同為小武行當的桂名揚相較，未遑多讓，後者，黃君武之議在內地不再有人提起，但在鄰埠，長期來都從黃之說，「白」就是白玉堂！

　　實際上，「五派」之說，只是三十年一家娛樂報紙「評定」的，決非金科玉律，照梁水人的意見則是：近世粵劇成家成派的決不止「五大派」，信焉！（摘自「澳門日報」2012年8月15日）

羅家英
薛覺先與桂名揚

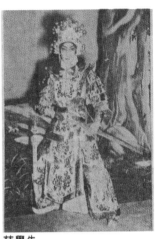

薛覺先

　　我廁身粵劇這一行，也只是廿多年間之事，故此前輩的風範看得不多，我認為最遺憾的就是看不到桂名揚與薛覺先。

　　粵劇生行最令人敬佩與仿效者，首推薛覺先，故此薛腔成為粵曲最多人學習的腔口，甚至現在，仍然受到歡迎，公認為正宗的粵曲演唱方法。亦同時很多唱家、紅伶亦由薛腔的基礎演變成自己的腔口，並且大受歡迎，例如新馬師曾先生。

　　林家聲先生是薛覺先的弟子，當然是薛腔真傳，從發展方面我覺得聲哥已具備自己的風格唱腔，而成為另一流派，而且很受歡迎。大家如果留心社團活動，都覺得聲哥的歌最多人學唱。換句話說，他們也是受薛腔影響呢。

　　至於另一個流派「桂派」，我所知不多，但聽很多前輩說「桂名揚」是身材高大，扮相威武，尤其是袍甲戲最好，成名的戲很多如《冷面皇夫》、《趙子龍》、《火燒阿房宮》等，都是桂派的戲寶。至於桂名揚的聲，我沒有聽過真人的演唱，只是在唱片聽到，從前的錄音設備差，聲響當然不好，而且很多雜聲。不過，全心學習、要欣賞的地方很多，故此不受這影響。首先我覺得桂名揚的高音不好，音質較寬和老，給人印象較少溫文瀟灑之感，但是我領略的是他另一方面，是怎樣處理這一段曲與及如何掩飾他那短的一方面。明顯感覺就是力度。很有勁，絕不拖長音，從露字方面著手，尤其是尾音很促很實更有力度，有刀切的感覺。從唱腔中聯想到他的做手關目必是節奏感強，寸度準確與及很有氣勢。可惜桂派學習的人不多，目前，只有任劍輝，但她已創另外一個「任派」了。

　　（摘自香港「文匯報」娛樂1986年7月8日）

前排左起第四位是桂名揚，第六位是薛覺先。1952年攝於星加坡

麥尚馨
桂名揚與他的桂派傳人

當年盛極一時的桂名揚，所演的戲有《火燒阿房宮》、《冷面皇夫》和《趙子龍》等，這些劇碼都是當年膾炙人口的名劇。他所演小武風格的戲，不論在唱腔和表演上都給人以精神奕奕、英姿威武、爽朗明快之感。因此，在粵劇行中讚譽他為獨樹一幟的「桂派」。他的流派在當年粵劇界影響深遠，以至當年的紅伶任劍輝、麥炳榮、黃千歲、盧海天、梁蔭棠和現在的羅家寶都是他的崇拜者和學習者。

粵劇行中眾所公認的「薛、馬、桂、廖、白」五大流派，桂派的吐字清晰運腔有力的「唱」；五體協調以眼傳神的「做」；繼承傳統要求革新的「創」；取百家之所長，合為我用的「樹」，都堪為晚輩們所典範。

「粵劇武探花」梁蔭棠

看過粵劇《趙子龍催歸》的人，都會為扮演趙子龍的演員梁蔭棠的扮相、武功、唱腔而拍案叫絕。梁蔭棠因此而贏得「翻生趙子龍」的美譽，粵劇界權威人士更讚譽他為「粵劇武探花」。

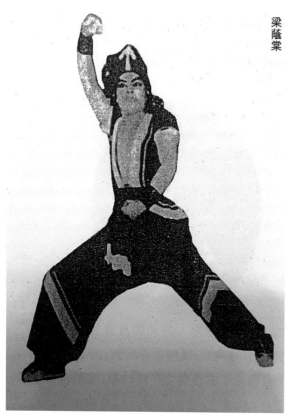

梁蔭棠

梁蔭棠1913年生，卒于1979年9月，終年六十六歲。南海佛山鎮（今佛山市城區）普君墟人。家貧，10歲喪母，由叔父接出廣州當童工，日間做工，夜宿柴房，飽受辛酸。他住的柴房隔壁，住著一位通曉粵曲的「盲公」，梁蔭棠愛好粵曲，便常向「盲公」學唱。梁蔭棠成名後曾說過：「我有11個師傅，盲公是我第一個未正式拜師的師傅！」有一天，他的堂兄、著名喉管演奏家梁秋發現他嗓音很好，唱得字正腔圓，便引薦他入戲行學「棚面」（音樂員），後轉學「花旦」。梁蔭棠勤學苦練，曾演過「馬旦」、「包尾花旦」，頗得好評，他也被親昵地稱為「雞仔蔭」。

梁蔭棠15歲在深圳入男女班，當男配角。16歲時，他為名伶桂名揚賞識，收作門

下弟子，專攻小武行當。梁蔭棠還博取眾長，有一次，他在廣州街上見到武術家陳斗表演氣功，站在那兒觀看，看到十分入神，佩服得五體投地，當場便拜陳斗為師。陳斗也認真地教他氣功和武術。18歲時，梁蔭棠到越南演戲，擔任第三小武，因為他演得很賣力，又能把氣功、武術和雜技手法運用到舞臺上，顯出「真功夫」，頗受觀眾歡迎，梁蔭棠聲名鵲起。梁蔭棠和陳錦棠同台演出時，有心要和「狀元」較個高低。在一場「對打」結束時，在短短的「四鼓頭」聲中，他們一同「車身」、「搶背」後亮相。結果，陳錦棠「搶背」後多了幾個「反身」，使梁蔭棠大為佩服，便拜陳錦棠為師，陳錦棠亦悉心輔導，不久，還扶梁蔭棠為正印小武。同行也就稱梁蔭棠為粵劇「武探花」。梁蔭棠在舞臺上塑造過《趙子龍催歸》中的趙子龍、《周瑜歸天》中的周瑜、《七虎渡金灘》中的楊繼業等眾多的古代英雄人物。新中國成立後，梁蔭棠率先演出《九件衣》等富有教育意義的劇碼，深受觀眾歡迎。梁蔭棠曾任廣東省第一至第四屆政協委員、中國戲劇家協會廣東分會理事、佛山地區粵劇團副團長等職務。

「二幫小武」麥炳榮

　　麥炳榮，原名麥漢明，廣東番禺人，香港著名小武、小生、文武生。他從事粵劇的啟蒙老師是「自由鐘」（梁鐘）。一入戲行，麥炳榮在人壽年劇團當「手下」，後來轉投薛覺先的覺先聲劇團，由配角升到「包尾小生」，之後再升為「二幫小武」。

　　1934年，麥炳榮參加新生活劇團擔任正印小生，1940年任覺先聲劇團的正印小生。香港淪陷前，他赴美國演出，到1947年才返港加入前鋒劇團。之後，陸續參加過大五福劇團、金鳳屏劇團、大龍鳳劇團、新龍鳳劇團、新景象劇團、新豔陽劇團、麗聲劇團、梨園樂劇團、慶豐年劇團等著名劇團。麥炳榮綽號「牛榮」，20世紀40年代嶄露頭角，臺風、功架均頗有氣勢，嗓子雖有些沙啞，由於運腔好，唱腔很有韻味，初學薛覺先，未能得心應手，後改學桂名揚，立即展其所長。20世紀60年代開始，麥炳榮與鳳凰女組織大龍鳳劇團，演出《鳳閣恩仇未了情》聲名大振，紅極一時，當時的戲寶就有《百戰榮歸迎彩鳳》、《刁蠻元帥莽將軍》、《彩鳳榮華雙拜相》和《鳳閣恩仇未了情》等。20世紀80年代初，麥炳榮再度與鳳凰女合作，演出過的劇碼有《梟雄虎將美人威》、《雙龍丹鳳霸皇都》、《十年一覺神州夢》、《燕歸人未歸》、《癡鳳狂龍》、《桃花湖畔鳳求凰》、《三英戰呂布》、《真假春鶯戲豔陽》、《騫馬神弓並蒂花》、《豔陽長照牡丹紅》、《英雄血濺相思地》、《情僧偷到瀟湘館》、《一寸相思一寸灰》和《雙仙拜月亭》等。

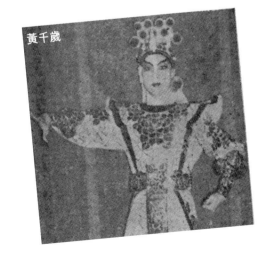

黃千歲

麥炳榮除了演出粵劇之外，也拍攝了不少粵劇電影、戲曲電影和電視劇集，在香港以至新加坡、馬來西亞、美國、加拿大都很受歡迎。麥炳榮曾出任香港八和會館第十一屆主席。1984年9月30日，麥炳榮病逝于美國，終年70歲。

「半個桂名揚」黃千歲

黃千歲，原師從粵劇名伶廖俠懷。廖俠懷和肖麗章組織日月星劇團，聘他當第二小生。第二年，小生陳錦棠因另有高就，黃千歲被提升為正印小生。抗日戰爭爆發，黃千歲滯留美國。抗日戰爭勝利後，黃千歲回香港和譚蘭卿組織花錦繡劇團，之後，歷任香港多個劇團的文武生和小生。

黃千歲因演技善摹仿粵劇名伶桂名揚，工架頗見功夫，有「半個桂名揚」之稱。他生性斯文，扮演文雅角色，出臺便很有風度。黃千歲比較用功於唱，多有研究，因而他唱功巧，韻味濃，嗓子也很好，唱起來高低跌宕有分寸，有如高山流水，毫無靡靡之音。他以唱腔取勝，甚受唱家和唱片界青睞。黃千歲和白雪仙合唱的《杜十娘》，以及他和梁素琴合唱的《隋宮十載菱花夢》，成為名家名曲，傳播一時。

幾十年藝術生涯，黃千歲參加過的劇團主要有大好彩劇團、高升樂劇團、耀榮華劇團、梨園樂劇團、堂皇劇團、金鳳屏劇團、新豔陽劇團。黃千歲演出的劇碼主要有《漢光武走南陽》、《歷劫滄桑一麗人》、《雷劈順母橋》、《鐵膽琴心未了情》、《蝴蝶分飛蝴蝶夢》、《女帝香魂壯士歌》、《一年一度燕歸來》、《春燈羽扇恨》、《鳳血化干城》和《人約黃昏後》等。

黃千歲于20世紀60年代退出劇壇之後，移居美國，20世紀90年代在美國病逝。

「女桂名揚」任劍輝

任劍輝，原名任麗初，又名任婉儀，南海西樵新田村人，1912年出生，小學畢業後，隨姨母粵劇女武生「小叫天」學戲，經薦引又師從「女馬師曾」黃侶俠習藝，在廣州先施公司天臺戲院演出。但任劍輝一心要做正式的女文武生，便經常向時為粵劇一流文武生桂名揚偷師學習。所以當時任劍輝的身形，臺步與桂極其相近，故有「女桂名揚」之稱。幾年後，任劍輝即擢升為正印小生，常在梧州、佛山演出，其成名作是《西廂待月》。由於她聲、色、藝俱全，扮相演出特別風流瀟灑，極為女性觀眾所喜愛，致有「戲迷情人」之美譽。

從1935年到1945年，任劍輝一直在澳門演出。她是「金星」、「三王」等粵劇團的台柱，更是澳門的長壽班霸「新聲粵劇團」的創辦人和台柱。

抗戰勝利後，任劍輝在香港與白雪仙組織「仙鳳鳴劇團」，首本戲有《九天玄女》、《三年一哭二郎橋》、《帝女花》、《紫釵記》、《蝶影紅梨記》、《牡丹亭驚夢》和《白蛇新傳》等。

1937年，任劍輝曾參與過電影《神秘之夜》的演出，1951年，她正式從事電影演出，主演的第一部電影是《情困武潘安》。從1951年到1967年，她一共主演和參演超過300部影片，由她主演的就接近290部。她主演的多是粵劇戲曲片，而她主演的著名粵劇差不多都搬上了銀幕，主要有《帝苑春心化杜鵑》、《晨妻暮嫂》、《富士山之戀》、《洛神》、《火網梵宮十四年》、《可憐女》、《紫釵記》、《帝女花》、《蝶影紅梨記》、《白兔會》、《金鳳斬蛟龍》、《紅菱血》和《十奏嚴嵩》（即《大紅袍》）等。任劍輝主演的最後一部影片是1968年與白雪仙拍攝的《李後主》。後來的盧海天、羅家寶、陸飛鴻、羅冠聲、黃鶴聲等人，都與「桂派」一脈相承。（摘自《南國紅豆》麥尚馨著2008年第6期）

∣魯黧∣
桂名揚腔

桂名揚1937年9月4日在高陞戲院反串花旦劇照（藝林雜誌）

　　「腔」與「家派」，乃實兩個不同的概念，上文說過桂名揚，提出他的腔口是否成派，仍屬疑問。作為疑問者，主要是為了保持公正，因為行內仍有不同的意見。不過，有一點是毋庸爭議的，是桂名揚的唱腔自有本身的特點，也有許多人喜愛，比方說他的特點是所謂「薛腔馬形」或「薛腔馬神」，其實馬形與馬神都對，桂腔的腔口自然而流麗，此點近似薛覺先，但桂腔當遇到有激越或歡欣之處，便不期然有所謂「丫口」的出現，一片「丫丫」之聲，而其風格的確具有近似馬師曾腔口的風範，既有「老馬」的形格，又有「老馬」的神采，所以說，馬形或馬神都對。桂腔雖出自薛，但自成一家應不成疑問。成疑問者，乃為是否獨立成「派」而已。我以為也應列為一家或一派，因為有不少人仿學是也。最著名者乃是羅家寶的「蝦腔」。「蝦腔」那種氣弱、氣短的特點，令人想起桂腔，而事實上，羅家寶也自承自己的唱法源於桂名揚，不過有異者，是桂腔的氣流並不弱，也不短，只在腔韻太短、太鈍而已。還有任劍輝，任的功夫學桂，也有桂的影響。（摘自香港「文匯報」采風1991年9月11日）

陳小漢
只有根深才會葉茂
在「桂派藝術欣賞會」舉行之際的感想

今天，舉行紀念粵劇大師桂名揚逝世50週年活動很有意義，說明粵劇界的同仁不會忘記那些在粵劇發展史上作出過卓越貢獻的前輩藝術家，並將繼承粵劇的優秀傳統，發揚光大。這次活動緣起中山大學何梓焜教授在《南國紅豆》雜誌發表的文章，對薛覺先和桂名揚兩位粵劇大師的不同際遇發出感嘆，引起了各方面人士的關注。粵劇過去有「薛、馬、桂、白、廖」五大流派，他們在藝術上都有自己獨特的創造，產生了廣泛的社會影響，並且具有很強的示範性，成為後輩學習的典範，因此，這些藝術大師應該得到社會的尊重與懷念。

我很有幸能夠看過粵劇大師們的演出，領略過他們的藝術風範，並且能夠與他們同台演出，可惜由於當時自己年少無知，未能夠珍惜大好機會學到更多精髓，但是大師們的形與神幾十年來深深印在我的腦海裏，成為我在藝術創造上學習和借鑒的典範。

八哥（桂名揚）在藝術上能夠成為粵劇五大流派之一，並非只是創造了一種「鑼邊花」那麼簡單，他的首本戲、表演風格、演唱特色、特別是他在藝術上的創造精神都應該讓我們好好學習，只是可惜由於各種原因讓「桂派」這一顆藝術明珠塵封了幾十年，很少有人去認真總結、研究、介紹，致使「桂派」有失傳之虞，這是需要我們引起極大重視的。

回顧八哥的境遇更加讓我們清楚了解兩種不同社會制度的實質。藝人在變化莫測的社會波浪中浮沉起伏，八哥中年以後，由於醫療失誤，注射過量嗎啡，致使雙耳失聰，他的身體健康情況也大受打擊，八哥生活和藝術境況已大不如前。八哥於1957年回國，培養粵劇接班人的時候，卻因病英年早逝，令人深深嘆息。

從我親身經歷這幾十年的粵劇歷史來看，可以說最好是今天。首先有黨和政府對粵劇的重視、制定寬鬆的政策、鼓勵藝術創作、投入大量的財政基金；其次是各級領導的熱情關懷，例如陳紹基主席積極倡導成立省繁榮粵劇基金會，舉辦了一系列促進和推動粵劇繁榮的活動，他心愛粵劇，心愛專家，對每樣工作給於熱情指導，為我省粵劇的發展做了大量的工作。

今天，我們紀念桂名揚，就是要學習他強烈的愛國主義精神，勤奮進取、執著追求藝術的態度，以及虛心向傳統學習又不因循守舊的藝術創造性。繼承與發展是繁榮粵劇的正確方向，繼承就是尊重傳統，學習傳統。行話說「藝多不壓身」，我們要

虛心學習、繼承前輩藝術家所創造的極其豐富的藝術遺產，包括流派唱腔、藝術特色和表演程式等，使自己打下紮實的基礎，在創作的時候，根據內容運用程式、發展程式，而不是拋棄傳統去攪一些所謂的創新，這樣就會變成「無源之水、無本之木」。藝術創作就好像一棵樹一樣，翠綠的枝葉無不是從樹根底部汲取養分，只有樹根穩固，花果才能茂盛，才能保持旺盛的生命力。

　　這次舉行紀念粵劇大師桂名揚逝世50週年的活動，是我們緬懷前輩，學習、繼承粵劇傳統的極好機會，因此，作為一名從事粵劇工作幾十年的老演員，我主動約請著名撰曲家蔡衍棻為本次欣賞會撰寫一首獨唱曲目《桂派名揚留光輝》，熱情讚頌桂名揚不平凡的藝術人生，為粵劇發展作了有力的推進。

　　2008年9月（摘自《桂派名揚留光輝》）

崔頌明、郭英偉
任劍輝與桂名揚

　　二十世紀中業，粵劇處於大發展、大繁榮時期。在薛（覺先）、馬（師曾）爭雄中，桂名揚異軍突起，創建了「桂派」，被稱「金牌小武」。任劍輝自小仰慕、仿學，自稱師從桂名揚，被譽為「女桂名揚」，成為「桂派」傳人的表表者，唯一傑出女弟子，堪稱嶺南藝壇的奇跡。有學者指她演書生戲「佳絕」，是「至尊」。隨著「任派」研究的不斷深入，我們將會看到她傳承「桂派」藝術，修練基本功，提升自身戲外修養的經驗與心得。

　　任劍輝誕生於動蕩的民國初年，十三歲從藝，踏上氍毹，從天臺戲、下鄉演出開始，輾轉梧州、江門（四邑）、佛山、廣州、澳門、香港、安南（越南）等地，最終在香港創造輝煌。她自小喜愛粵劇，先隨姨母、粵劇女小武小叫天（活躍於1920—1930年代）學戲，後拜女文武生黃侶俠（？—1959）為師，還經常看桂名揚（1909—1958）演出，潛心偷師學藝，藝術風格，身段、臺步深受「桂派」的影響，她曾一再公開表明自己是桂名揚弟子，其成就卓越，因而有「女桂名揚」之美譽。

　　任劍輝為女文武生，在表演上賦予舞臺男性角色額外俊俏溫柔，更顯得風流倜儻，而其在學藝早年打下的小武行當功底，又使她在飾演書生、才子等角色時能夠「文戲武做」，推動戲的節奏趨於爽快、流暢，也讓其小生的形象更添英氣、自然。她塑造的儒雅文士、落難書生、風流才子等眾多性格鮮明的人物角色，深入人心，為廣大觀眾讚賞，被稱為「戲迷情人」。

　　任劍輝的表演和唱腔，獨樹一派。「桂派」有「薛（覺先）韻馬（師曾）神」的美譽，任姐集其所長，結合本身特有條件，刻苦磨練，自成「任派」，影響巨大、深遠。半個多世紀以來，香港粵劇女子扮演文武生，長盛不衰，一直能夠傳承下來，任姐居功至偉，是一面不倒的旗幟，創造了藝壇奇跡，開啟了一個粵劇「任劍輝時代」。

　　桂名揚的表演藝術和唱腔及其人品，具有相當感染力，為廣大觀眾所接受和喜愛，使「桂派」流傳到現在，仍有巨大生命力。誠如著名粵劇表演藝術家羅家寶（1930—2016）所說：「在粵劇界裏學桂名揚派者，大有人在，隨便數也數出一大批，其中有名氣的演員有任劍輝（1913—1989）、黃超武（1912—1993）、黃鶴聲（1915—1993）、麥炳榮（1915—1984）、盧海天（？—1982）、梁蔭棠（1913—1979）等等，我自己也是『桂派』的忠實信徒」。在廣州有位「權威表演藝術家」再三公開否認「桂派」，貶低桂名揚，遭到羅家寶批駁，他理直氣壯地說：「如果任姐在生，她一定與你展開辯論，因她最崇拜桂名揚」！羅家寶的話，絕非虛言。據1999年11月30日香港《文匯報》紀念任劍輝逝世十周年悼念日，發表雲蕾題為〈重溫《李後主》製作背後〉的文章，記述了任劍輝維護、尊重其師桂名揚的事實，令人感動。雲蕾寫道：任姐「人緣肯定是（香港）娛樂圈中之冠，她的好脾氣是著名的，唯一使她比較大聲反駁有人詆毀她的偶像桂八叔（桂名揚）」；「任姐素來不喜歡在舞臺上演花旦，但一次與桂名揚同臺，都寧願飾祝英台，讓桂八叔演梁山伯。由此可見她對桂名揚是如何敬重了」。師徒同臺演出，任劍輝自然心滿意足，無比自豪。

　　據粵劇老藝人講述，昔日學戲，大體有這樣幾種途徑：首先是科班，八和會館創始人鄺新華（1850—1932）、是廣州河南（今海珠區）溪峽慶上元童子班出身，羅品超（1911—2010）、劉克宣（1904—1983）、張活游（1910—1985）等都是黃沙八和會館「廣東優界八和戲劇養成所」傑出弟子；其次，拜師學藝，早年要「簽私約」，二十世紀二十年代後逐漸廢除。跟隨師傅學一行當，進入戲班從藝；第三，與前輩老倌同臺演出，邊演邊學，在身邊就近偷師，如薛覺先早年吸取朱次伯（？—1922）、千里駒（1886—1936）、白駒榮（1892—1974）等名家的技藝精華，為己所用，自創「薛腔」、「薛派」；第四，藝人在原有師傅傳業的基礎上，因心儀某名家、偶像，在臺下看戲，默默緊記，處處模仿，勤看勤學，修成正果。任劍輝走的就是這條「偶像為師」、臺下偷師成功之路。

　　1932年，獲「金牌小武」美譽的桂名揚從美國歸來，組織「日月星劇團」，與陳錦棠（1906—1981）、廖俠懷（1903—1952）、李翠芳、鍾卓芳、王中王等合作，在廣州演出首本戲《火燒阿房宮》、《皇姑嫁何人》、《冷面皇夫》、《冰山火線》等。任劍輝欣賞桂名揚之功架唱做，每於夜場煞科後，往戲院觀看桂伶演出，藉以偷師模仿，久之其唱做臺步，大有「桂派」之風，遂有「女桂名揚」之稱。有「生觀音」、「天堂小鳥」之稱的花旦徐人心（1918—），1937年7月加盟「鏡花豔影全女班」與任

劍輝合作演出，前後有兩個班期，約略年餘。七十五年後（2012）的今天，已屆高齡的心姐仍然頭腦清醒，記憶猶新，她親切地說：「任姐比我出道早，是師姐級人物，起初同她合作，緊張怯場，她人很好，我不懂的，她耐心教導，並一再和藹地說，不用驚，放膽去做！使我很快消除壓力，放鬆心情。大家都公認任姐是『桂派』，她怎麼學八哥的我不知道。但有一點可以印證：其實過去學戲，好多都是偷師而來的。例如，我的師傅關影憐（？—1979），關目好靚，擅演風情戲。等我做戲稍為成熟後，卻愛好上海妹（1909—1954），就設法去學她。記得四十年代初我去美國時，帶的就是上海妹在『覺先聲劇團』演的戲，繼續模仿學做」。心姐說：「往日學戲，相當自由，自己性近，鍾意邊一家，就去學習、模仿，無一定成規。師傅帶你出身，餘下主要靠自己修為，『睇戲偷師』是戲班的家常便飯，看你學成什麼樣子。任姐是成功的典範。」

無獨有偶，京劇名家亦有同樣成功之路。著名京劇鬚生余叔岩（1890—1943）說：「俗語說『師傅領進門，修行在個人』，我學戲也一樣」。早年余叔岩拜譚鑫培（1847—1917）為師，還經常自己花錢買票，在臺下不同座位上全神貫注地看老師演戲，反覆鑽研模仿，最終獨樹「余派」。

在中國戲曲舞臺上，由於歷史上的原因，陰陽顛倒，男女互串，成為司空見慣的現象。梅蘭芳（1894—1961）、程硯秋（1904—1958）、尚小雲（1900—1976）、荀慧生（1900—1968）四位大丈夫佔據了京劇旦角的頭四把交椅，俗稱「四大名旦」；余（叔岩）派女鬚生、有「冬后」之稱的孟小冬（1908—1977），飲譽大江南北、港、澳、臺，至今仍為海內外觀眾津津樂道。二十世紀粵劇興盛時期，曾經出現過「女薛覺先」陳皮梅（1908—1993），「女馬師曾」黃侶俠，「女桂名揚」任劍輝，廣為戲迷讚賞，可惜有的僅是曇花一現，能夠流傳下來並延續發展的，僅「桂派」傳人表表者、唯一傑出女弟子任劍輝，堪稱嶺南藝壇的一個奇跡。

梅蘭芳公子、著名京劇表演藝術家梅葆玖（1934—）自述其學習京劇經歷時說：「那是一個非常艱苦的學習過程，我很清楚，男人演女人比女人演女人要困難得多，要辛苦十倍」。任劍輝早年跟姨母、小武小叫天學戲，後拜黃侶俠為師，女人演男人，其艱辛的歷程同樣是可想而知的。任劍輝小武出身，練就一身超群的技藝，初期她在全女班經常演出一些古老武場戲，如《高平關取級》、《金蓮戲叔》，火氣十足，俱見功力。誠如梁沛錦博士所說：「任姐臺上舉手投足，可見出她的武打功架很深，而且自然無斧鑿痕地融入演出之中」。任劍輝在藝術人生中所付出的艱苦代價，理所當然不在梅葆玖之下。同樣我們可以看到，桂名揚的表演藝術，對她的影響是巨大而深刻的。

在北京，有戲劇家說，梅蘭芳以一介男兒身，在京劇舞臺上將中國古代女子演「絕」了，「比女人更女人」，傾倒國內外觀眾，創造了奇跡；我們同樣可以這樣自

豪地説，任劍輝以一介女兒身，在嶺南舞臺上將才子書生、英雄好漢都演「絕」了，「比男人更男人」，創造了另外一個時代的奇跡。京劇粵劇，異曲同工，高山景仰，藝術的感染力是互通的。

偶像的力量無窮。以桂名揚為師的任劍輝影響著香港一代一代粵劇藝人，開創了女文武生時代。1997至2007年擔任香港八和會館主席、著名粵劇女文武生陳劍聲（?—2013）回憶自己的從藝歷程，深有感觸地説：「坦白説，如果不是因為任姐，我也不會做戲。因為我喜歡任姐，我的媽媽也喜歡」。陳劍聲又説：「香港有一個特別之處，就是特別多女文武生」；「七十年代龍劍笙出道後，很多女文武生便通過學她，而去模仿任姐」。繼任、自悉心扶植的「雛鳳鳴」徒兒龍劍笙、陳寶珠、朱劍丹（1947—）等之後，陳劍聲、衛駿輝、蓋鳴暉、劉惠鳴等一眾女子，都步其後塵，模仿她的技藝，構成當今香港粵劇戲班獨特的女文武生現象。除了以女演員為主體的浙江越劇之外，這在中國其他地方戲曲中是罕見的。可見任伶的影響、「任派」藝術的無比巨大生命力。（本文原載《驚豔一百年》——二零一三紀念任劍輝女士一百年誕辰粵劇藝術國際研討會論文集，黃兆漢主編，中華書局。作者重新作了刪節、修改。）

▌朱侶▌
文武生的典範桂名揚

桂名揚是粵劇五大名派「薛（覺先）、馬（師曾）、桂（名揚）、白（駒榮）、廖（俠懷）」之一。環看三、四十年代出道的文武生，他們所走的戲路多是桂派，如盧海天、黃超武、黃千歲、陳錦棠、梁蔭棠、任劍輝、麥炳榮等便是。現在名表演藝術家羅家寶的蝦腔，便是從「薛、桂、白（玉堂）」三腔中結合而成。

桂名揚（1909-1958），原名桂銘揚，是粵劇小武、文武生，桂派始創人，為浙江寧波人，少年入行，有金牌小武之稱，是桂東源的第八子，圈中人暱稱為桂老八、八哥、或八叔。他的父親與叔父桂南屏，兩人都是清末「經學家」。故桂名揚演戲是受家裏反對的，但他不理家庭的反對，拜在「優天影」的潘漢池管事門下學粵劇。1926年馬師曾組「大羅天」時，以桂名揚為三幫小武，當時的台柱丑生馬師曾、廖俠懷、武生曾三多、文武生靓新華、小武新靓就（關德興）、花旦陳非儂。大羅天於1928年散班後，馬師曾拉同桂名揚投「國風劇團」，這時桂名揚已升為正印小武，當時台柱為武生馮鏡華、小生羅文煥、花旦蘇韻蘭、丑生馬師曾、半日安等。1929年桂名揚組班遠赴三藩市，以《趙子龍》一劇深得當地華僑歡迎，因獲觀眾送贈很多金牌，便被稱「金

牌小武」。

　　1930年桂名揚從美國回來，和廖俠懷、曾三多、陳錦棠組「日月星」，以《火燒阿房宮》、《冰山火線》、《皇姑嫁何人》等劇而大收旺台，令「日月星」成為班霸。

創鑼邊花上場

　　在《火燒阿房宮》中，桂名揚演太子丹，廖俠懷演荊軻，陳錦棠演樊于期，該劇當時大受歡迎，且成為後來編寫《荊軻》劇本的藍本。在《火燒阿房宮》中，本來安排桂名揚以「禿頭滾花」上，他覺得以「鑼邊花」上場應更具威勢，於是就創出了一套「鑼邊花」的上場式。

　　桂名揚於1937年參加「大光明劇團」演出，合作者有譚玉蘭、關影憐、靚少鳳、靚新華、伊秋水等，劇目有《難堪脂粉令》、《冷面皇夫》、《夢斷胡笳月》等。1938年10月廣州淪陷，他到澳門加入濠江男女劇團，除桂名揚外，有車秀英、小非非、半日安、呂玉郎、馮俠魂、紅光光等，劇目除桂名揚首本外，還有《薛仁貴征東》、《崔子弒齊君》、《熱血浸寒關》、《龍飛萬里城》等。1941年12月香港亦淪陷，這期間，他再到美國演出，和平後重回香港，可惜那時粵劇受電影衝擊，且新人輩出，老一輩的名伶已為戲迷所背棄，桂名揚於五十年代時還有演出，如1951年，他參加了「大三元劇團」演出，同場演出的有馮鏡華、紅線女、區楚翹、梁飛燕、石燕子、馬師曾等，先後在香港高陞戲園和九龍普慶開鑼，於6月20日還禮聘在星洲飲譽歸來的文武生羅劍郎客串，以壯陣容。這次演出共一個月，劇目都是桂名揚的首本，如由潘一帆重新整理編撰的《冷面皇夫》，並由桂名揚唱《傷心人懷未了情》，和紅線女唱的《天將愁味釀多情》，其他劇目還有《冷燕錯入鳳凰巢》、《趙子龍》、《古今一美人》、《單刀會五龍》、《丹鳳落誰家》，並演出唐滌生編撰的新編劇《冰山火鳳凰》、潘一帆編撰的文藝倫理言情劇《歌后情放莽將軍》等。桂名揚於1951年10月至12月間，參加「寶豐劇團」在港島中環中央戲院演出，合作過的有石燕子、羅麗娟、廖俠懷、張醒非、鄭碧影、謝君蘇、白玉堂、譚佩蓮、陳錦棠、陸飛鴻、伊秋水、任冰兒、梁金城、白雪仙、麥炳榮、任劍輝、李海泉、陳鐵英、英麗梨、歐陽儉等，劇目有《小霸王肉搏太史慈》、桂名揚《趙子龍甘露寺救駕》、白玉堂《孔明柴桑口吊孝》、任劍輝《木蘭從軍》、《新粉妝樓》、《新阿房宮》、《新海盜名流》、《火海平蠻第一功》、《冰山火線》等。

　　桂名揚於1953年2月，參加「大好彩劇團」演出，合作有新馬師曾、鄧碧雲、梁醒波等。為了回國演出，他請醫生進行戒煙，可惜用藥過重，因而失聰令他不能演出。於1957年10月返廣州進行醫治，可惜並未有效，遂不能演出，只可參加廣東粵劇院，從事教育後輩的工作。

桂名揚擅演袍甲戲，因他生得高大，穿大靠有型有款，一齣《舉獅觀圖》令戲迷叫好叫座。桂名揚聲底厚，但腔口拉得爽，不拖沓，是他的特點，我們從任劍輝和羅家寶的唱腔，便可領略一二。且他擅長唱「滾花」，不論多少字的滾花，他唱來跌宕有致，吐字、句讀（音豆）都是與別不同。桂名有的唱做是汲收薛覺先與馬師曾所長，而創立了他的桂派，且被稱為「薛腔馬型」。代表作有《趙子龍》、《冷面皇夫》、《火燒阿房宮》等。（摘自「戲曲之旅」第78期）

阿根
桂名揚與澳門有「緣」

桂名揚，何許人也？他是粵劇藝術五大流派（薛、馬、廖、桂、白，即薛覺先、馬師曾、廖俠懷、桂名揚、白駒榮）中，「桂派」創始人、著名的「金牌小武」。

他原籍浙江寧波，但出生在廣東南海，出身官宦人家，卻不走「書香世代」的求官之路，偏愛上粵劇，毅然離家，投到男花旦潘漢池門下，後又輾轉求得嚴師，多方學藝，苦練成材。

曾在「大羅天」「日月星」等巨型班演出，又多次赴美加演出，其紮實唱做功架，嚴謹的藝術表演，極受歡迎。華僑捧場，熱情熾旺，專門打造一個十四兩重的金牌相贈，「金牌小武」由此得名。他不單擅演小武戲，且多擔正文武生之職。

桂名揚的唱做唸打，造詣殊佳，對粵劇影響深遠。前佛山地區粵劇團「主帥」梁蔭棠是桂名揚謫傳弟子。除此，受桂名揚薰陶影響的還有黃千歲（有「半個桂名揚」之稱），任劍輝（被譽為「女桂名揚」）、盧海天、麥炳榮、羅家寶等等。

他的首本戲有：《趙子龍催歸》、《火燒阿房宮》、《三取珍珠旗》、《冷面皇夫》、《盲公問米》、《冰山火線》等等。

桂名揚還拍過不少電影、錄過不少唱片。

他敢於創新，在繼承粵劇傳統藝術的基礎上，多方面改革，其中創出了新的鑼鼓點、曲譜，如：「恨填胸」、「連環西皮」、「子龍新曲」、「高邊鑼鼓花」、「恐怖鑼鼓」等等。

他正當盛年，惜乎庸醫錯用藥，使他雙耳失聰，後病逝於廣州，享壽只四十九歲。

說到桂名揚與澳門的淵源，得從何賢伉儷說起，何賢及其太太陳瓊是桂名揚的戲迷。一九五一年，桂名揚自美回港，就由何賢斥資，由桂名揚組成「大三元劇團」在港獻藝。一九五二年春節，澳門清平戲院裝修完竣，桂名揚就偕同白玉堂、廖俠懷、

羅麗娟、石燕子等人來澳首演，哄動一時，萬人空巷爭睹桂名揚風采。

桂名揚女兒劉美卿（女兒姓劉不姓桂，這又是另一段故事了）曾隨「廣東粵劇團」第一回來澳演出，在長劇《荊軻》中飾燕太子妃（鑑哥扮荊軻、羅家寶做燕太子丹）。隔了二十多年，劉美卿以藝術指導身份隨「中山粵劇團」來澳，那回筆者叼陪，與羅漢（順德聯誼會負責人之一）曾在李康記飯店與卿姐進膳，暢聚言歡……。

二○○八年九月，廣州有「紀念桂名揚逝世五十周年」——粵劇桂派藝術欣賞會。聞悉本澳有民間社團響應粵劇被列為世界非物質文化遺產，推介粵劇曲藝，擬舉辦有關介紹桂名揚藝術人生的講座，各項工作正在籌備進行中。（摘自「澳門日報」2010年5月8日）

聽「桂」派名曲

「桂名揚藝術人生」講座送來的《桂名揚原唱經典名曲專輯》的CD碟，恍似回到手搖唱機播黑膠碟的年代，這也是另類的「集體回憶」啊！

CD碟一套兩張，收錄的經過整理編輯、盡可能剔除雜音的電子記錄。計開有《地久天長》（與胡美倫對唱，下同）、《金葉菊》（關影憐）、《盼君早日凱歌還》（鄭碧影）、《豪華潤少》（徐人心）、《王寶釧之回窰》（上海妹）、《冷面皇夫》（韓蘭素）、《拗碎靈芝》（紫羅蘭）、《冷暖洞房春》（陳艷儂）、《火燒阿房宮》（瓊仙）、《十七嫁十八》（關影憐）、《驚艷》（獨唱）。

一般每首歌在十二、三分鐘之間，只有《冷暖洞房春》稍長，也只是十八分鐘而已。而拍和的樂器品種不多，西樂的色士風，大提琴也不多用，中樂的鑼鼓擊件也不如如今的多，總的聽來，音樂部份不如現今的多層次的合奏，但有簡樸純真的味道。

桂名揚的聲線條件並不好，有點乾沙，但他却懂得「揚長避短」，少用高音，不拖尾音，收得突兀急短，整體唱功都以爽朗為主，節奏較快，這就是「桂腔」的特點。

麥炳榮初初是學「薛腔」，同是限於天賦條件，始終掌握不到「薛腔」的悠轉迴旋腔口特點，幸好他轉學「桂腔」唱法，加以發揚，唱出了「沙沙聲又鬼咁好聽」的味道來。

有「女桂名揚」之稱的任劍輝，身段台步，揮手揚足，多見桂名揚的影子，這與任姐是學小武出身（她十三歲就隨姨母女武生小叫天學藝）有關。有關唱口上，吸納「桂派」的爽朗明快特點，使她「文戲武做」，唱做唸打都有節奏爽快流暢的感覺，使她飾的小生（或文武生）角色，更添英氣。

聽桂名揚與名花旦陳艷儂對唱的《冷暖洞房春》。

桂飾的薛丁山一開腔是「二王合字過序」：正話堂前鬧酒玩琴迷，憶起以往嘅事我都唔願意咯，咁嘅嬌妻，點可以白髮齊、愛唔嚟，我恨無良計嚟抵抗雌威，説不盡我心中鬱。（轉小紅燈）佢舊時惡過皇帝，當我啲男人賤過泥，呢趟無嬌妻，當下人亂咁駛，隨便就發「郎禮」（鬧脾氣）……」唱來都是字字清晰，不拖不沓的。即使是後半部有南音：「哈哈，真係奇怪事嘞，你肯認低威。我係你帳前卒仔，仲差過地底泥，今日你奉旨嫁老公，何等架勢，是我昂藏七尺，未肯把頭低……」唱來不拉腔，幾乎可以用爽口南音來形容它。

桂名揚女兒劉美卿有很好的幾句話，來概括「桂派」藝術的特徵：吐字清晰、運腔有力的「唱」，五體協調，以眼傳神的「做」，繼承傳統，要求革新的「創」，取眾家長，合為我用的「樹」。

「桂派」藝術，還有不少可以發掘的「寶藏」哩！（摘自「澳門日報」2010年7月8日）

黎鍵
廖腔桂腔各擅勝場

桂名揚是小武行當，他的長靠武功出色，其功藝以功架獨到，動作爽快見稱，其扮相瀟灑俊逸，英姿颯爽，又能文能武。其演唱藝術亦獨樹一格，時人詳其唱腔為「薛腔馬形」，意稱其有薛腔的瑰麗，又有馬腔爽朗的形格，兩「美」俱備，形成了「桂腔」。（摘自「戲曲品味」第二期《粵劇百載鉤沉「薛馬桂白廖」五大流派》）

「薛腔馬喉」的小武桂名揚

「馬喉」與「薛腔」，其實也是兩位名伶以聲腔爭雄的一種聚集。「薛馬爭雄」一直延綿十年，兩雄各有勝場，亦各有市場，而觀眾當時的選擇也都是非薛即馬。由於戲以人傳，腔以戲傳，是以當時成為時尚的唱腔也只有「薛馬」兩家，亦即「薛腔」與「馬喉」，其傚效者亦只有二擇其一，不過也有一種「薛腔馬形」的腔口乘時興起。

「薛腔馬形」的喉腔亦稱為「薛腔馬喉」，膺此名的有著名的小武桂名揚與名伶新馬師曾。桂名揚有「金牌小武」之稱，他兼擅文、武場，文場風流瀟灑，武場剛烈爽朗，其唱腔亦內學薛腔，外效馬形，故稱，例如桂名揚《火燒阿房宮》。其追隨者之中有四、五十年代的名伶任劍輝，亦稱「桂派」。(摘自《香港粵劇敍論》第267頁)

▌何建青▌
《紅船舊話》之「桂名揚能否成派嗎」

　　桂名揚文武雙全，編劇家馮志芬說過：「桂老八最擅長演著袍甲談愛情的戲」，從他的首本《三取珍珠旗》、《冷面皇夫》看，「武」與「文」的反差桂八一爐而共冶之，求諸昨日，求諸當今，也很難得。(摘自1993年《紅船舊話》之「桂名揚能否成派嗎」15-16頁，澳門出版社)

▌黃曉蕙▌
梨園折桂，名揚四海
記粵劇「金牌小武」桂名揚

　　在上世紀的三十年代，廣東粵劇盛極一時，各戲班、各名演員在舞台上展開了激烈的競爭，而薛覺先和馬師曾在藝術上的較量，成為了當時的一道奇觀，粵劇史稱之為「薛馬爭雄」時代。然而，就在薛、馬稱霸梨園劇壇十年之久時，粵劇小武桂名揚卻能異軍突起，獨樹一幟，自成一派，贏得了行內外人士的一致認可，躋身於粵劇「薛、馬、桂、白、廖」五大流派中，為粵劇的發展做出了卓越的貢獻。

一、桂名揚生平小序

　　桂名揚原名桂潤昌，1909年生於廣東南海，祖籍浙江寧波，祖父桂海咸在廣東做官，因而在廣東南海落籍。父親涵齡（字芬臣）也在廣東河源作知縣，母親出生於四川的官宦之家，有兄弟姐妹九人，排行第八，在戲行裡被稱為「桂老八」或「八

哥」。1918年九歲時在番禺讀小學，十一歲升入廣東鐵路專門學校學習鐵路測繪科，在這年因學校舉行游藝會，桂名揚主演了《舉獅觀圖》一劇，極受歡迎，於是對粵劇產生濃厚興趣，父母為此聘請原「優天影班」的包頭潘漢池教他演戲。潘漢池舞台藝術知識豐富，桂名揚隨其學藝期間，打下了紮實的基本功。桂名揚1923年拜小武崩牙成為師，並隨他前往南洋演戲。1924年從南洋回國後投入黃大漢組織的「真相劇社」，「真相劇社」是當時的進步社團，常常通過戲劇演出進行革命的宣傳工作。1927年香港海員罷工，桂名揚又主動加入「重樂樂」劇社，為罷工工人義演籌款。1928年，馬師曾組「大羅天」戲班時，看到桂名揚造詣不差，便以他充三幫小武。當時「大羅天」戲班裡的行當除馬師曾以丑生領班外，武生有曾三多，文武生靚少華，小武新靚就，花旦陳非儂，丑生還有廖俠懷，由於桂名揚能虛心接受這些名演員的指導和幫助，潛心揣摩，勤學苦練，便奠定了他日後在小武行中獨樹一幟的基礎。後來馬師曾組「國風」劇團，再聘他為正印小武。「大羅天」戲班解散後，桂名揚接受美國三藩市大中華戲院的聘約，組戲班遠赴美洲演出，深受當地華人觀眾的歡迎。為此紐約新中國大戲院又聘他去，由於《趙子龍》一劇十分賣座，在當地的一次戲劇評選活動中，桂名揚被評為「金牌小武」，華僑們贈送給他一面十四両重的金牌，轟動梨園，開了粵劇界男伶在金山獲金牌的先河（以往在金山只有女伶可獲金牌）。1930年，桂名揚因家兄去世回國，不久和廖俠懷、曾三多、陳錦棠組成「日月星」戲班，任正印小武，這時他以擅演《火燒阿房宮》、《冰山火線》等劇著稱，特別是《火燒阿房宮》連台演出，成為當時「日月星」戲班的名劇。桂名揚1934年隨「日月星」班赴上海演出，其間主演了電影《皇姑嫁何人》，返粵後組「冠南華班」，一直在深圳公演，並拍攝電影《海底針》、《夜吊白芙蓉》、《紅船外史》、《可憐秋後扇》等。1937年日軍佔領廣州前夕為避戰亂，舉家遷到美國，在舊金山、紐約、檀香山等地演戲。1951年回香港，曾到星、馬、越南等地演出，後與馬師曾、紅線女、區楚翹、石燕子、羅劍郎、馮鏡華等合組「大三元」劇團，演出十分轟動，盛況空前。1953年因治胃病意外致耳聾而無法登台，轉而授徒傳藝。1957年10月回到廣州，擔任廣東省粵劇團藝術顧問，並將經數年收藏整理的三箱曲本和二十多個古老排場的紀錄全本捐送出來，悉心培養後進，扶掖新人。1958年6月於廣州病逝。

二、自成桂派，獨樹一幟

桂名揚14歲時拜崩牙成為師，因他年少時長得又高又瘦，為人又忠直憨厚，不被師傅重視。崩牙成曾說桂名揚是「一枝筷子篤（戳）住個芋頭，做棚面（音樂員）差唔多」，因此很少教他身段演技，每逢師兄弟練習排場的時候都叫他掌板，桂名揚很難得到扮演角色的機會。但他心中有戲，每逢師傅授課之時，他一面掌板，一面觀察別人表演，再刻苦鑽研。經年數月他終於練成一身全面的功夫，也練就一手好「鼓

竹」。1928年他加盟馬師曾「大羅天」班，與馬師曾同台演出，在演出名劇《趙子龍》時，他並不是從形式上、唱腔上模仿老馬，而是潛心默察，盡量吸收馬師曾的長處，同時又細心地體驗人物的性格結合自己的表演風格。1930年他組班赴美洲演出時，憑借著在《趙子龍》一劇裡的精彩演出，大獲成功，《趙子龍》也成為他的首本名劇。赴美演出獲金牌返粵後，他與曾三多、廖俠懷、李翠芳、陳錦棠等組成日月星劇團，以擅演袍甲戲名重一時，成為當時薛、馬強有力的競爭對手。

　　桂名揚身材高大，相貌英俊儒雅，舞台形象倜儻瀟灑，風度翩翩。此外，他根據自己嗓音的特點，在演唱時少用高音，不拖尾音，收得短促、突兀，節奏爽朗，形成自己特色鮮明「桂腔」。著名粵劇表演藝術家羅家寶曾說「桂名揚的唱腔脫胎於‘薛腔’和‘馬腔’，但他不是照搬，而是取其精華，結合自己的條件加以發展。例如，他學‘馬腔’卻沒有用‘吔吔吔’，學‘薛腔’卻很少用高音。如他早年學習馬師曾的首本名劇《趙子龍》時，不是生搬硬套，而是加以創造、發展。例如‘甘露寺’那場戲，馬師曾是‘沖頭鑼鼓’上，然後接唱‘包槌滾花’，而桂名揚由於有著深諳粵劇鑼鼓知識，他改用密打鑼鼓上場，接著表演‘踏七星’，再唱‘包槌滾花’，經他一改，就把趙子龍焦急過江、忠心保主、以及大將的威風表現出來。」從而也形成自己獨特的表演風格。

　　桂名揚擅袍甲戲，演出首本戲如《火燒阿房宮》、《趙子龍》、《皇姑嫁何人》、《狄青三取珍珠旗》、《冷面皇夫》、《冰山火線》等，全部都是穿起大袍大甲，武戲文做，穿起袍甲談情說愛，令觀眾耳目一新。因有著極好的舞台基本功，他的功架嫻熟優美，鑼鼓點位準確自如，如掌板，八手（打大鈸者），大鑼等位置，運用乾淨俐落，毫不拖泥帶水。桂名揚扮演的人物皆為充滿陽剛之美的英雄，為了更好的塑造這些形象，他創出一種「鑼邊花」，即用高亢急促的鑼鼓配合上場身段的架式，以增加人物出場氣勢。這種開場撒潑的架式，豪邁雄壯，威風凜凜，成為傳統粵劇表演的典範，沿用至今。

　　有人稱桂名揚的表演是「馬形薛腔」，而他自己說是「薛腔馬神--吸取薛覺先唱腔的精髓和馬師曾表演的神態形成自己的特色。廣東省粵劇研究中心編《粵劇明星集》評價他的表演風格說：「桂名揚的表演，威而不露，勇而不躁，沉著穩重，落落大方。其唱工緩急有度，跌宕起伏，尤諳移宮換羽的法度，有人讚他的唱腔是龍頭鳳尾。他是綜合薛、馬藝術之精華而擷取‘薛韻’、‘馬神’於一身，出

佛山粵劇團由梁蔭棠領導上演《趙子龍催歸》之戲橋

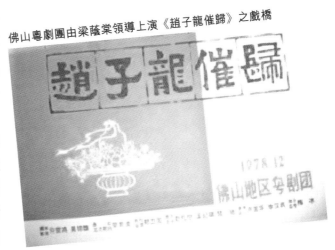

神入化，獨樹一幟，後來的梁蔭棠、盧海天、任劍輝、黃千歲、麥炳榮、羅家寶等粵劇精英，都與桂派一脈相承。」

三、金牌小武，美名遠揚

「小武」，就是擅長武功的青年男子，是粵劇傳統行當之一。過去粵劇有「十大行當」的分工，即一末、二淨、三生、四旦、五丑、六外、七小（即小生、小武、文武小生等）、八貼、九夫、十雜；後期變為「六柱制」：文武生、小生、丑生、正印花旦、第二花旦、鬚生。再演變到後來，粵劇的唱腔部份減少，但武功卻是越來越多人愛看，「小武」的角色也就越來越重要了。桂名揚只演「小武」，其所塑造的人物都為頂天立地、正氣凜然的英雄，如《火燒阿房宮》中的太子丹、三國《催歸》中的趙子龍等等。1930年與關影憐、文華妹、黃鶴聲、陸雲飛組班赴美國三藩市、紐約等地演出，因塑造的趙子龍形象深入人心，首創男伶獲金牌獎，贏得「金牌小武」美譽。回國後，他的演藝事業進入高峰期，所演的多部首本戲廣受稱讚，「金牌小武」一時風光無限，名揚四海，成為薛、馬大班競相高薪爭聘的對象，「金牌小武」的美名也永遠地烙在粵劇發展史冊上。

四、「鑼邊花點」，威風八面

「鑼邊花」是武將出場亮相時配合動作的鑼鼓音樂形式，即演員出場時，先敲三下鑼心「當當當，沖沖撐」，接著音樂長音襯鑼鼓「得撐、得撐、撐得里撐得里撐……」，再加上密集的鑼邊聲，演員隨著鑼鼓聲，踩著準確的點數應聲出場，先衝至衣（左）邊臺口，後走到雜（右）邊臺口拉山，再回到正面臺口拉山紮架，緊接開口唱霸王滾花。「鑼邊花」基本上是用高邊鑼，文鑼也可以使用。桂名揚在《趙子龍》劇中「甘露寺」一段，趙雲兩次上場都用「鑼邊花」上場，唱「包槌滾花」，鏘鏘悅耳，氣勢如虹。「滾花」是自由拍，沒有叮板限制，有些人以為滾花比其他梆黃易唱，其實正因為它節奏靈活，要唱出感情，唱出韻味更加困難。桂名揚在《劉璞吞金》一劇中，有一句「包槌滾花」長達44個字，曲詞是這樣的：「叫宮女轉回頭，敢煩你進到宮闈見了娘娘，說道我劉璞多多拜上，問候娘娘金安，這封書信依公辦！兩封書信一封忠來一封奸，娘娘叫俺依公辦，恩師叫俺害卻了唐龍光，倘若是順從娘娘又恐怕辜負了恩師大丞相，怪不得恩師話讀書容易做官難判案更難。低下頭來忙思想」。這樣一段長句子，如果平鋪直敘，照本宣科，就會索然無味，但桂名揚唱得徐疾有致，輕重緩急，韻味十足，字字有情，十分感人。關於首創「鑼邊花」，桂名揚曾笑曰：「此鑼鼓乃自己創作，初用於趙子龍一劇，因趙子龍為劉備五虎大將之一，趙保劉過江招親，身入東吳虎穴，故其亮相非威武不可，且吳國太於甘露寺看新郎，趙乃智勇兼備之將，倘用七才頭則有威武而無機智，因而創此鑼鼓，以描出趙雲之形

象。」現在，「鑼邊花」已經成為粵劇常用的表演程式，這是桂名揚對粵劇的貢獻。另外，他還創造了「邊打邊唱」的形式，大大豐富了粵劇的表演手段。

有人評價桂名揚的唱腔：「寓剛勁於柔和，抑揚頓挫，十分動聽。他尤以出臺時的風度贏得觀眾，獨創鑼邊花配合拉山紮架唱出激昂之音，演大袍大甲戲時，背插四旗，遇大喜大怒時，四旗晃動，靈活如生，人稱他背後四旗也能演戲」。羅家寶說：「桂名揚的舞臺形象高大威猛，手腳乾淨俐落，特別是他穿袍甲的颯爽雄姿，恐怕現在粵劇界還無出其右！」

五、辛勤耕耘，桃李芬芳

桂名揚是粵劇五大藝術流派之一「桂派」的創始人，他在藝術上孜孜追求，力求把最完美的一面展示於舞臺，奉獻給觀眾；在戲品上他奉行待觀眾要「忠誠」，演戲要「拼命主義」。從他1935年1月18日為《伶星》創立四年所寫的一篇文章可窺一豹：「我和伶星做了四年朋友，朋友的態度，絕對忠誠，坦白，可是我這位四年朋友-伶星，欠缺了批評得失的勇氣。無論對於我們從業的劇藝，個人的道德，都應以一種最不客氣的指責，最嚴正的批評，這是我對於這位四年朋友的一點心願。寫到這裡，我要賣一賣告白了，我今春組織冠南華，我和同班兄弟約定六條戒條：1、誓不欺臺2、鐵定八時演出3、演劇拼命主義4、座價平民化5、提高粵劇水平6、接納觀眾批評。這六條戒條，很希望伶星朋友幫助第六條。我們戲劇從業人，除了做戲、食飯之外沒有時間寫字，寫文章，簡直斷木一樣，拉東拉西寫了這篇三不似，還望登龍兩編者斧削斧削。」正是因為心中時刻有觀眾，敢於為觀眾負責的態度，使這位名伶在藝術的道路上能虛心接受觀眾的批評，努力提高藝術水平，辛勤耕耘，勇於超越，成為一代對粵劇史發展有卓越貢獻的大家。

關於培育新人，桂名揚常說：「學戲時一定要理解分析，學南派又要學北派，學北派又要學南派。太南太粗，太北太柔弱不夠勁，最好是'南撞撞北'。」這充分體現了他兼收並蓄，求新創新的藝術觀點。他對徒弟要求十分嚴格，教梁蔭棠練「鞠魚」（即俯臥撐）時，梁蔭棠兩手撐起身體，桂名揚點著一枝香插在他胸口的地上，說：「香未點完，不準休息。」「少時不練功，老來一場空。」一些著名的文武生如任劍輝、梁蔭棠、麥炳榮、呂玉郎、盧海天、羅品超、羅家寶等，對桂名揚的表演藝術都有學習和傳承。如香港雛鳳之師任劍輝是學桂派的，祁筱英是桂派嫡傳弟子，因當年她看過桂名揚演《百萬軍中藏阿斗》一劇後極仰慕其藝，得在任劍輝之經理人徐時介紹下，終得拜桂氏為師。又如羅品超喜愛演荊軻，因他少時，曾屢看桂名揚演的《荊軻刺秦王》，深受影響，至今其身段與唱腔，亦深具桂氏模樣。羅家寶在《藝海沉浮六十年》中說：「我小時侯學習唱腔是由父親啟蒙的，以學'薛腔'為主，如《胡不歸》、《祭飛鸞后》等，自從接觸了桂名揚後，我覺得自己的嗓子、音質與他

更接近，此後，我便學習他的唱和做，在我的唱腔中也吸收了他很多東西。」

六、病疾困擾，悲情晚年

1953年，桂名揚所在的「大三元劇團」在高陞演出《情放莽將軍》第四場，他正待裝出場時，忽口吐淤血，昏倒在地不能出場，臨時以羅劍郎替代。戲班的人送他去醫院救治後診斷說是胃潰瘍，需做手術，手術雖然成功，但桂名揚出院後為止痛而不慎染上抽鴉片的惡習，為戒除毒癮，他找來醫生幫助，不料醫生給他打了過量的嗎啡，使他昏睡了三日，到醒來時就甚麼也聽不見了。耳疾使他聽不清弦索的「線口」，無法聽到音樂和鑼鼓聲，也無法登台演戲。他曾對人說：「其實我甚麼也聽不見，我耳朵裡整天就聽見‘啪啪啪’和‘嗚嗚嗚’聲」。雖然他聽不清線口，但他教戲時很有分寸，學生唱錯了線口，咬錯了字或唱漏了，他也能清楚地指出來。他自己說：「我做了幾十年戲，班本曲白全部裝在我腦子裡，差一分毫我都知道。」他並不是用耳朵聽，而是用心和眼睛來辨認。

他雙耳失聰後，一直靠授徒度日四年餘，女文武生祁筱英就是他耳聾後跟他學戲的。此外桂名揚還收了一位12歲女門徒，這女孩從8歲起就一直跟他學戲，獲得其悉心栽培，凡桂名揚演過的戲都毫無保留的傳授給女門徒，還特意把她打扮成一個男孩子，這個女孩便是鍾慧芳。一位曾紅極一時的「金牌小武」桂名揚，因耳疾而不得不離開舞臺，其失落孤苦無奈的心情可想而知，他曾說：「精神上的安慰比甚麼都好。」1957年10月，以馬師曾和麥大非任團長的廣東粵劇團聘請桂名揚回廣州參加粵劇的改革工作，10月25日他攜六歲的兒子仲川、藝人牛腩斌離開香港回到廣州，在廣東粵劇團擔任藝術顧問一職，負責整理憶述已失傳的傳統曲本和培訓後輩。1958年6月15日，桂名揚由於長期患有肺結核、心臟病、胃病，舊疾纏繞已久，醫治無效，於廣東省幹部療養院逝世，終年49歲。

七、卓越貢獻，名垂青史

桂派表演藝術獨樹一幟，有廣泛群眾基礎，影響深遠。其後的文武生任劍輝、麥炳榮、呂玉郎、梁蔭棠、羅家寶等對桂派表演藝術都有所借鑒。桂名揚的嫡傳弟子梁蔭棠，有「武探花」之稱，主演師傅的首本戲《趙子龍催歸》，在「甘露寺」一場，踏著「鑼邊花」出場亮相，見到劉備時背對觀眾，靠頭盔、背旗的抖動來表現人物心急如焚，既有師傅的神韻，又有自己的獨到之處，令人嘆為觀止。有「女桂名揚」之稱的任劍輝，靠偷師模仿桂名揚的唱功和臺步身型，竟有八九分神似。她在香港的徒弟徒孫眾多，都與桂派結下不解之緣。羅家寶的蝦腔師承薛覺先、桂名揚，揚長避短而又有創造，是最多人研習的唱腔流派。

桂名揚一生短暫，在美洲和東南亞演出的時間較長，然而後期回到廣州。他的桂

派表演藝術，尤其是南派武功，留給了後人一筆寶貴財富。（黃曉蕙，佛山市博物館館藏部主任，副研究館員）

何孟良
「鑼邊花」這個鑼鼓譜

　　「鑼邊花」這個鑼鼓譜，眾所週知是前輩藝人桂名揚先生所創造，這是一個非傳統鑼鼓譜，傳統鑼鼓只有一個近似的名為「敲鐘滾花」的鑼鼓譜，就是先打三下鑼邊而緊接著是大滾花鑼鼓，一般是作大臣上殿之用的，而桂名揚上演《趙子龍催歸》一劇，頭場《甘露寺》，由於劉備受吳國太邀見，孫權用周瑜之計企圖在筵前誅殺劉備，將兵將埋伏大殿四周，趙雲保主過江，眼見劉備生命受威脅，急步起來報信，又遇兵相阻，以自己之威嚇退吳兵。桂名揚首先考慮到敲鐘滾花，但又嫌該鑼鼓點節奏較慢，未可表現其當時的惶急心態，並不夠展示趙雲的勇冠三軍的形象，繼而根據敲鐘滾花的原形加以改造而成「鑼邊花」這一全新的鑼鼓譜，跟住唱「急槌滾花」，這一來就以全新面貌盡顯了趙雲這個忠心耿介、勇武絕倫的古代良將形象，這不僅使觀眾接受、認同、擁戴，還成為後世的楷模，不僅後輩得以繼承，連同輩的成名演員，如薛、馬、白（玉堂）、靚（少佳）等均爭相模仿、學習、運用。（摘自《戲曲品味》第九十七期2008年12月）

朱少璋
《燈前說劍》任劍輝劇藝八十載

薛馬腔形相輔成，師從桂八出藍青，
能開風氣人中傑，百萬知音座上聽。
十年磨劍換宮商，聲引情長韻亦長，
不信傳神獨遺貌，師承依舊桂名揚。

（摘自朱少璋著《燈前說劍—任劍輝劇藝八十載》）

南派小武一代宗師

何多
從桂名揚看任劍輝

粵劇史上，任劍輝有「女桂名揚」嘅美譽，今日我哋試從桂名揚看任劍輝。

梅龍著嘅《任劍輝傳記》中有這樣的記載，裏面講到任姐初次擔綱，便憑藉師父黃侶俠教導多年嘅馬派功夫，揚威四鄉，後因遭遇匪亂回歸省城，受聘在天台女班擔綱演出。也就是在那個時期，任姐同桂名揚結緣。

以下是傳記原文：「任姐偶然看到當時得令之金牌小武桂名揚的戲，舉凡一唱一做，都是可取的，故準備向之學習，蓋桂伶當時飲譽五羊，唱做兼優，為戲迷所讚許。時適與曾三多、廖俠懷、陳錦棠、李翠芳、李自由領導日月星劇團，只在省港澳各院上演，但甚少落鄉。任姐羨慕桂伶之功架唱做，在公司班夜場演至十一時煞科，她即飛車往海珠或樂善戲院，觀看桂伶，藉此偷師模仿。蓋當時戲院演至十二時散場，任姐以有一小時觀摩，也不辭勞苦地去學習，可知她的進取心，無時或已，志向非凡。尋且風雨無間，久之唱做功夫，台步身形，有八九分神似，其桂派作風，快達成功之路矣。」

任姐現學現用，這邊廂偷學，那邊廂就在天台戲台活用，未幾就有了「女桂名揚」的美譽。桂名揚究竟有乜咁把炮，會使任姐捨棄專攻馬派而學佢呢？細心研讀粵劇史對於桂名揚的記載，任迷們也就會覺得理所當然了。

據《粵劇大辭典》和其他粵劇史書記載：「桂名揚出道於二十世紀三十年代，是粵劇界稱為「薛馬爭雄」的年代。桂名揚的唱唸做打俱佳，親眼見過他舞台演出的人，無不感嘆他在舞台上的凜凜聲威，感嘆他精到瀟灑的南派武功，感嘆他的表演與樂曲之間的融合無間。桂名揚對馬師曾、薛覺先的表演藝術均有所借學並融會貫通，最後自成一家，人稱「馬形薛腔」。」

「薛」，就是薛覺先，「薛腔」簡潔優美，旋律流暢，節奏明快，吐字清晰，能準確貼切地表現人物多種狀態的思想感情。我聽得最多就是他與芳艷芬嘅《漢武帝初會衛夫人》，可謂百聽不厭。

「馬」就是馬師曾，馬的台形爽快豪勁，扮相台風瀟灑俊逸，善於刻劃人物性格。我能夠領略他的台型的也就是《搜書院》、《關漢卿》、《拾玉鐲》的錄影資料，他的老生角色一樣飄逸儒雅，老旦角色卻又是那麼鬼馬，舉手投足都是在刻劃人物性格。略窺管豹，也就不由得對他當年擔綱的文武生角色形象非常神往。

桂名揚的身材貿顧長高大，功架獨到，動作爽快豪勁，扮相台風瀟灑俊逸。他的表演藝術，吸收了薛覺先唱腔的精髓和馬師曾表演精髓，形成一種「威而不露，勇而不躁，沉著穩重，落落大方而又善於刻劃人物性格」的表演風格，別人稱頌他「薛腔

馬形」，他本人更喜歡説是「薛腔馬神」。

桂名揚首創的「鑼邊花」在粵劇界沿用至今。這種用高亢的鑼鼓音樂配合上場身段和程式的功架，能夠讓演員的台型更顯威武，場面更加雄壯。

桂名揚的首本戲有《趙子龍》、《火燒阿房宮》等。他曾在美國三藩市上演《趙子龍》，獲華僑贈十四兩重黃金獎牌，所以又被人稱為《金牌小武》，他又有《生趙子龍》之稱，因他的首本戲就是《趙子龍》。戲迷都説他最擅長穿著大靠談情説愛。

任劍輝有「女桂名揚」之稱，以上所有讚頌桂名揚的美麗詞句，直接套用到任劍輝身上我看所有任迷都會連連點頭，無一點異議的。

任劍輝同樣有「動作爽快豪勁，扮相台風瀟灑俊逸，自有一種威而不露，勇而不躁，沉著穩重，落落大方而又善於刻劃人物性格的表演風格。」不單只武戲上如此，文戲上也經常有所體現。最有代表性的就是電影《大紅袍》，再就是《帝女花》的〈上表〉一段。

桂名揚首創的「鑼邊花」在粵劇界沿用至今。可惜我哋生得遲，沒能欣賞到任劍輝武戲出場嘅「鑼邊花」，但在彩色電影《寶蓮燈》任姐幾次食住鑼鼓點接令又回來的場景，似乎就是「鑼邊花」的靈活運用。

羅家寶承認自己學的也是桂派，他也是出名的沙聲，從舞台功架「唱做唸打」分析，羅嘅做與打實在乏善可陳，但也就如此，他單單憑藉「蝦腔」，也一樣能夠唱紅省港澳。

史料記載任劍輝也承認自己學的是桂派，當年她則是「唱做唸打」，樣樣皆能，所以當年能夠風靡萬千戲迷，紅足四十年是理所當然的事。我哋後輩人無福得見任姐舞台形象，但眾多的影音資料也一樣令我哋一班任迷為之傾倒迷醉。她獨有嘅「任腔」，行家説她大板大路，在我們任迷卻只覺得自然脱俗，質樸大方，清新悦耳。再就聽任姐唱曲，能令人怡神寫意，心清氣朗，也惟有天籟堪比。

綜上，粵劇大師們其實並不一定是天賦過人，但善於揚長避短，發展自己的獨特藝術個性，是他成功的要訣。如薛覺先嗓音天生不够悠長，反而創造出簡潔優美，節奏明快的「薛腔」，而桂名揚聲線較為乾沙，於是發展出一種少有高音，爽朗精煉的「桂腔」。羅家寶也是聲音沙啞難聽，但只憑一己特有嘅「蝦腔」，一樣自成一家，揚名省港澳。至於任姐則根據自己的聲音特點，創造出自己一派嘅唱腔。聽過桂名揚的錄音，桂名揚聲線較為乾沙，但自然、爽朗。這點任劍輝唱腔特色中也有，但任劍輝唱腔比桂腔內涵更加豐富，更加韻味悠長，圓潤舒暢。粵劇史書記載是確認任姐也是自成一腔的，叫「任腔」。

「唱做唸打」，唱字行先，形成自己獨特的腔口流派，也就基本可以流芳百世，但真正的舞台表演，要想擔綱做正印文武生和正印花旦，「唱做唸打」其實是缺一不可的。上週在省城文化公園睇粵劇院青年團嘅百搭《白蛇傳》（意指不同的花旦拍檔

做白蛇和許仙角色），簡直可以用目不忍賭來形容。再私下屈指數下算下，當今省港澳戲行裏算是唱得的花旦，能夠擔綱演好白蛇這角色的沒有一人了，也真佩服當年仙姐知難而上的勇氣。

所以最後總結一下，依家無人花錢睇戲其實問題應該在戲行自身找尋才是正道。所謂「酒香不怕巷子深」，戲好自有觀眾迷。

香港電台「戲曲天地」
鄭綺文訪問羅家寶談桂名揚（1992年）

以下鄭綺文簡稱（鄭）；羅家寶簡稱（蝦）

桂名揚唱：「風瀟瀟兮易水寒，壯士一去兮不復還⋯⋯⋯⋯」

鄭：《易水送荊軻》係桂名揚演唱嘅我哋就欣賞過喇。各位聽眾，你地聽唔聽到啊，好多桂名揚嘅唱腔呢，真係都可以在蝦哥（羅家寶）的蝦腔裡頭搵到啲近似嘅地方，蝦哥，同我哋介紹下，一個咁有名嘅小武行當，佢好出名啦，咁有啲乜嘢有關佢嘅其他熟悉嘅趣事，或者藝術上介紹下啦。

蝦：八哥佢呢個人係好平易近人嘅，冇乜大嘅官架子，或者佢對我又真係特別好感啲都唔定啦我又唔敢講啦，我喺星加坡同佢做（戲）嘅時候呢，真係有求必應，我同佢講：「八哥，今晚點啊，你教下我先得啊」，咁佢真係執住手教㗎真係，咁仲有一樣嘢就係私伙嘢都係：「喂或者我冇嘢（做戲的道具）噃」，佢即刻話「咁你攞我兩件去著下先啦今晚」，我因為同佢有咁上下高大，咁呢，到咗後來返廣州嘅時候呢，我都見過佢好多次，同佢食飯，嗰陣見到佢真係陰功囉，戒煙戒到耳聾。

鄭：佢主要嘅原因個身體咁樣係咪因為係戒烟嘅問題呢？

蝦：佢主要就係因為佢有胃病。佢喺美國一返嚟嘅時候呢，過班（參加）大三元呢，嗰陣時我都仲未上廣州，但我都知道，嗰套（這班）人都幾好，馮鏡華武生，文武生係桂名揚，花旦係紅線女，區楚翹，小生係石燕子，丑生係馬師曾。咁樣做返佢嘅戲的《冷面皇夫》、《趙子龍》嗰啲戲，聽說佢做做下突然間嘔血不止，喺高陞（戲院）做緊戲胃出血，咁嗰晚即刻停鑼鼓，即刻搵十字車嚟送佢入醫院。咁呢就割咗胃。割咗胃之後呢，佢本來已經戒咗煙㗎喇，咁後來呢就又食返。咁後來呢，佢諗下咁樣都唔掂（不好），你成日咁食煙，政府又唔比（不准許），又係犯法嘅，同我喺星加坡做（戲）嘅時候呢佢仲有食煙嘅。咁後來佢同我講，佢話我返去（香港）要戒煙喇。咁我話如果你戒得就梗係好啦八哥我恭喜你喇。但係呢，聽見話佢後來返咗

嚟戒煙戒聾咗隻耳，即係可能嗰個醫生唔知比咗啲乜嘢Morphine（嗎啡），即係嗰啲Morphine食得多過頭（勁大劑量），食到聾咗耳。死喇咁樣跟住呢，慘喇！你知啦做我地呢一行，聽唔到扇口（鑼鼓）冇得做㗎嗎，都聽唔到鑼鼓，直情同佢講嘢都聽唔到，「吓！吓！」咁樣。要寫字。（寫在紙上溝通）。

　　鄭：嗰陣時仲未有帶嗰啲助聽器？

　　蝦：都唔得，佢（聾得）好西利。咁後來呢，咪賣晒啲私伙嘢囉要返廣州囉。咁廣州就叫佢返去教人啦，教人都好難教㗎，一返去就病，咁好快就唔喺恕了（離世）。

　　我覺得佢做戲呢，特別係做袍甲戲好好，聞得話呢個條子初時係馬大哥開山嘅，後來比佢執出嚟做，咁大哥（馬師曾）有大哥嘅風格啦。老實講我覺得呢，佢因為八哥喺薛馬當中就紮得比較後啲，薛馬先，佢後，咁人地當時話：點解嗰個桂派又點樣嚟嘅呢？來源點呢？嗯，薛派馬派有咗喇，白派白玉堂又有咗喇，廖俠懷又有咗喇，桂派就係呢，我聽前輩講嘅，話佢，喺馬薛兩派當中呢，吸收各樣啲東西，於是成了桂派。所以呢，佢做催歸，八哥做催歸，佢嗰套「芙蓉腔」呢，也是一樣（好似）大哥咁唱，但係呢，佢梗係有「吧」得咁西利啦，佢嗰個《火燒阿房宮》，一出嚟就鑼邊滾花嘅。所以呢八哥最巴閉（利害）就係，初初呢我聞得講話呢（聽説），趙子龍出嚟，唔係鑼邊滾花嘅，鑼邊滾花係八哥創造出嚟嘅。甘露寺一場，佢嗰個趙子龍係沖頭出嚟滾花，（唱出沖頭滾花鑼鼓點），就係咁樣啫，咁後來八哥做呢，不要！就要佢密打鑼邊，咁就叫鑼邊滾花，呢個就係桂名揚發明嘅！所以《趙子龍催歸》我就兩個（馬師曾和桂名揚）都睇過（做趙子龍），馬大哥做《催歸》我又睇過，八哥做《催歸》我同佢做過（這齣戲）啦直情係。當然嚟講呢講起個威勢嚟講呢，仲係八哥西利。因為佢係小武行當，而且佢咁高大，著件靠梗係好睇就唔使講啦，開揚嘅手腳，咁佢啲「芙蓉腔」呢，佢亦都係似阿大哥（馬師曾）手法，但係佢就唔要咁多「吧吧」。

　　鄭：佢有佢嘅腔，扁扁地，爽爽地。

　　蝦：係。所以人地話桂名揚呢，就係馬腔薛形，集中咗兩個嘅優點，所以形成咗桂派，所謂承先啟下（後）。承繼上一代，比下一代，八哥就係咁樣，繼承咗大哥來教返我哋。其實我哋都係有咁嘅責任，要承先啟後，因此我真係覺得，八哥真係好多優點嘅。

叁
◆ 桂派伶人及傳人

陳 錦 棠 （1911－1984）

陳錦棠，早期藝名靚玉。曾與關德興向新北習武功，後拜薛覺先為師並認作義父，而其武打技術又學習桂名揚風格，如靶子、翎子功、踢腿、利索和跳大架都經過嚴格的訓練，打北派屬其當行本色，有「武狀元」之稱。後更聘請著名北派武師包世英、蕭月樓、小老虎南來效力，南拳北腿薈萃一時！其戲路廣遠，運用獨特身段、臺步、關目、表情、唱念等全面藝術手段，以現實主義的表演程式，塑造了無數活生生的人物形象。從不因循保守，時時刻意創新。扮演正面人物；顧盼自雄；擔綱反面人物，著重提示卑污的內心。對黃天霸、西門慶等角色，揣摩劇中人的性格和行動，無不傳神肖妙！

陳錦棠在唱功方面，善於運用丹田氣，韻律爽朗而持久，露字合拍，尤以尖鋒最佳。在念白配合劇情，七情上面，中氣酣暢！對後輩每有伯樂精神，自動施教，並且不固執于劇種界限。蕭仲坤和蘇少棠是期門下哼哈二將。他捧紅了不少花旦，芳豔芬是其中之佼佼者。首本戲有《金鏢黃天霸》、《三盜九龍杯》、《女兒香》、《火網梵宮十四年》和《萬世留芳張玉喬》等。

任 劍 輝 （1911－1989）

任劍輝，原名任麗初，又名任婉儀，南海西樵新田村人，13歲小學畢業後，隨姨母粵劇女武生「小叫天」學戲，經薦引又師從「女馬師曾」黃侶俠習藝，在廣州先施公司天臺戲院演出。但任劍輝一心要做正式的女文武生，便經常向時為粵劇一流文武生桂名揚偷師學習。所以當時任劍輝的身形，臺步與桂極其相近，故有「女桂名揚」之稱。幾年後，任劍輝即擢升為正印小生，常在梧州、佛山演出，其成名作是《西廂待月》。由於她聲、色、藝俱全，扮相演出特別風流瀟灑，極為女性觀眾所喜愛，致有「戲迷情人」之美譽。

《戲曲品味》提供

從1935年到1945年，任劍輝一直在澳門演出。她是「金星」、「三王」等粵劇團的台柱，更是澳門的長壽班霸「新聲粵劇團」的創辦人和台柱。

抗戰勝利後，任劍輝在香港與白雪仙組織「仙鳳鳴劇團」，首本戲有《九天玄女》、《三年一哭二郎橋》、《帝女花》、《紫釵記》、《蝶影紅梨記》、《牡丹亭驚夢》和《白蛇新傳》等。

1937年，任劍輝曾參與過電影《神秘之夜》的演出，1951年，她正式從事電影演出，主演的第一部電影是《情困武潘安》。從1951年到1967年，她一共主演和參演超過300部影片，由她主演的就接近290部。她主演的多是粵劇戲曲片，而她主演的著名粵劇差不多都搬上了銀幕，主要有《帝苑春心化杜鵑》、《晨妻暮嫂》、《富士山之戀》、《洛神》、《火網梵宮十四年》、《可憐女》、《紫釵記》、《帝女花》、《蝶影紅梨記》、《白兔會》、《金鳳斬蛟龍》、《紅菱血》和《十奏嚴嵩》（即《大紅袍》）等。任劍輝主演的最後一部影片是1968年與白雪仙拍攝的《李後主》。後來的盧海天、羅家寶、陸飛鴻、羅冠聲、黃鶴聲等人，都與「桂派」一脈相承。

《戲曲品味》提供

黃 超 武 （1912—1996）

粵劇演員。籍貫不詳。早年師從粵劇武生靚榮，出道後隨省港班輾轉於東南亞一帶登台演出。1939年參加大明星劇團到美國、加拿大等地演出。在美國得桂名揚悉心指導，進步神速，台風功架酷似其師，有「新桂名揚」美譽。身段瀟脫，引人入勝。太平洋戰爭期間，留在美國拍攝電影。戰後返國，並與新珠、徐人心、梁瑞冰、馬金娘、顏鐵英、陸雲飛、郭如虹等組成黃金劇團在澳門清平戲院開演，在演出中將由美國帶回的宇宙燈用到了舞台表演中。之後，黃超武曾參加新聲劇團於1950年3月4日在澳門南灣粵劇場演出《悔教夫婿賣風流》。5月份，黃超武再次隨團來澳演出了《蕭月白》一劇。20世紀60年代，黃超武採用了黃金劇團這一班牌，與陳露薇、石燕子、梁素琴、羅家權、白龍珠等人合作在澳門清平戲院演出了《七彩六國大封相》、《斬龍遇仙》等劇。後來黃超武一家從香港遷居美國三藩市，在美國、加拿大、香港、新加坡等地輾轉演出。80年代，黃超武宣導成立美西八和會館，並任會館的首屆主席。1996年逝世。

梁蔭棠 （1913－1979）

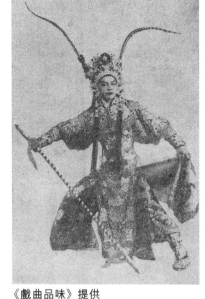

梁蔭棠，南海佛山鎮（今佛山市城區）普君墟人。家貧，10歲喪母，由叔父接出廣州當童工，日間做工，夜宿柴房，飽受辛酸。他住的柴房隔壁，住著一位通曉粵曲的「盲公」，梁蔭棠愛好粵曲，便常向「盲公」學唱。梁蔭棠成名後曾說過：「我有11個師傅，盲公是我第一個未正式拜師的師傅！」有一天，他的堂兄、著名喉管演奏家梁秋發現他嗓音很好，唱得字正腔圓，便引薦他入戲行學「棚面」（音樂員），後轉學「花旦」。梁蔭棠勤學苦練，曾演過「馬旦」、「包尾花旦」，頗得好評，他也被親昵地稱為「雞仔蔭」。

梁蔭棠15歲在深圳入男女班，當男配角。16歲時，他為名伶桂名揚賞識，收作門下弟子，專攻小武行當。梁蔭棠還博取眾長，有一次，他在廣州街上見到武術家陳斗表演氣功，站在那兒觀看，看到十分入神，佩服得五體投地，當場便拜陳斗為師。陳斗也認真地教他氣功和武術。18歲時，梁蔭棠到越南演戲，擔任第三小武，因為他演得很賣力，又能把氣功、武術和雜技手法運用到舞臺上，顯出「真功夫」，頗受觀眾歡迎，梁蔭棠聲名鵲起。梁蔭棠和陳錦棠同台演出時，有心要和「狀元」較個高低。在一場「對打」結束時，在短短的「四鼓頭」聲中，他們一同「車身」、「搶背」後亮相。結果，陳錦棠「搶背」後多了幾個「反身」，使梁蔭棠大為佩服，便拜陳錦棠為師，陳錦棠亦悉心輔導，不久，還扶梁蔭棠為正印小武。同行也就稱梁蔭棠為粵劇「武探花」。梁蔭棠在舞臺上塑造過《趙子龍催歸》中的趙子龍、《周瑜歸天》中的周瑜、《七虎渡金灘》中的楊繼業等眾多的古代英雄人物。新中國成立後，梁蔭棠率先演出《九件衣》等富有教育意義的劇碼，深受觀眾歡迎。梁蔭棠曾任廣東省第一至第四屆政協委員、中國戲劇家協會廣東分會理事、佛山地區粵劇團副團長等職務。

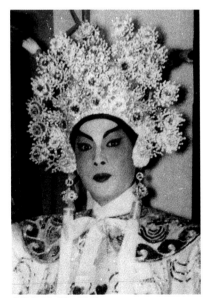

黃千歲 （1914－1995）

黃千歲，廣東番禺人。18歲入戲班。原師從廖俠懷，學演醜生，藝名為黃可笑。廖俠懷和肖麗章組織日月星劇團，聘他當第二小生，第二年，小生陳錦棠因另有高就，

黃千歲被提升為正印小生。抗日戰爭爆發，黃千歲滯留美國。抗日戰爭勝利後，黃千歲回香港和譚蘭卿組織花錦繡劇團，之後，歷任香港多個劇團的文武生和小生。

黃千歲在表演上既向廖俠懷學習，又仿效桂名揚。工架頗見功夫，有「半個桂名揚」之稱。他生性斯文，扮演文雅角色，出臺便很有風度。黃千歲比較用功于唱，多有研究，因而他唱功巧，韻味濃，嗓子也很好，唱起來高低跌宕有分寸，有如高山流水，毫無靡靡之音。他以唱腔取勝，甚受唱家和唱片界青睞。黃千歲和白雪仙合唱的《杜十娘》，以及他和梁素琴合唱的《隋宮十載菱花夢》，成為名家名曲，傳播一時。

幾十年藝術生涯，黃千歲參加過的劇團主要有大好彩劇團、高升樂劇團、耀榮華劇團、梨園樂劇團、堂皇劇團、金鳳屏劇團、新豔陽劇團。黃千歲演出的劇碼主要有《漢光武走南陽》、《歷劫滄桑一麗人》、《雷劈順母橋》、《鐵膽琴心未了情》、《蝴蝶分飛蝴蝶夢》、《女帝香魂壯士歌》、《一年一度燕歸來》、《春燈羽扇恨》、《鳳血化干城》和《人約黃昏後》等。

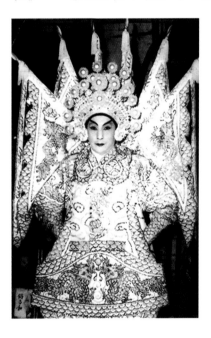

麥 炳 榮 (1915—1984)

麥炳榮，原名麥漢明，廣東番禺人，香港著名小武、小生、文武生。他從事粵劇的啟蒙老師是「自由鐘」（梁鐘）。一入戲行，麥炳榮在人壽年劇團當「手下」，後來轉投薛覺先的覺先聲劇團，由配角升到「包尾小生」，之後再升為「二幫小武」。

1934年，麥炳榮參加新生活劇團擔任正印小生，1940年任覺先聲劇團的正印小生。香港淪陷前，他赴美國演出，到1947年才返港加入前鋒劇團。之後，陸續參加過大五福劇團、金鳳屏劇團、大龍鳳劇團、新龍鳳劇團、新景象劇團、新豔陽劇團、麗聲劇團、梨園樂劇團、慶豐年劇團等著名劇團。麥炳榮綽號「牛榮」，20世紀40年代嶄露頭角，臺風、功架均頗有氣勢，嗓子雖有些沙啞，由於運腔好，唱腔很有韻味，初學薛覺先，未能得心應手，後改學桂名揚，立即展其所長，演藝唱功大有提高。20世紀60年代開始，麥炳榮與鳳凰女組織大龍鳳劇團，演出《鳳閣恩仇未了情》聲名大振，紅極一時，當時的戲寶就有《百戰榮歸迎彩鳳》、《刁蠻元帥莽將軍》、《彩鳳榮華雙拜相》和《鳳閣恩仇未了情》等。20世紀80年代初，麥炳榮再度與鳳凰女合作，演出過

的劇碼有《梟雄虎將美人威》、《雙龍丹鳳霸皇都》、《十年一覺神州夢》、《燕歸人未歸》、《癡鳳狂龍》、《桃花湖畔鳳求凰》、《三英戰呂布》、《真假春鶯戲豔陽》、《騫馬神弓並蒂花》、《豔陽長照牡丹紅》、《英雄血濺相思地》、《情僧偷到瀟湘館》、《一寸相思一寸灰》和《雙仙拜月亭》等。

麥炳榮除了演出粵劇之外，也拍攝了不少粵劇電影、戲曲電影和電視劇集，在香港以至新加坡、馬來西亞、美國、加拿大都很受歡迎。麥炳榮曾出任香港八和會館第十一屆主席。1984年9月30日，麥炳榮病逝於美國，終年70歲。

盧 海 天 （1982年逝世）

工文武生。籍貫不詳。30年代被桂名揚收作徒弟，又曾向陳錦棠學戲，練就南北武功。他演《七擒孟獲》的馬岱，《清風寨》的花榮，《雪夜破兵》的姜維等，曾在錦添花劇團任正印，與陳錦棠不分伯仲。

香港淪陷後，盧海天轉到澳門，先後參加了多個劇團，在澳門各大戲院登臺演出。1942年，盧海天參加新日月星劇團，與黃千歲、何芙蓮、廖俠懷、韋劍芳等人合作在國華戲院登臺。盧海天曾受邀組建國華劇團，與上海妹、半日安、朱少秋、張活游、顏思德等人合作，在國華戲院駐演。後盧海天加入平安劇團，與上海妹、半日安、譚秀珍、顏思德等人合作，在清平、平安等戲院駐演。1943年，盧海天參加國壽年男女劇團，與白玉堂、廖俠懷、上海妹、譚秀珍、車秀英等合作，在清平戲院登臺。1944年，他參加日月星班，與曾三多、陳豔儂、白雪仙等合作，在平安戲院演出。後與廖俠懷、譚秀珍、小飛紅、梁國風、謝君蘇、李寶倫等人組建了域多利劇團，在域多利戲院開演。1945年初，盧海天參加花錦繡劇團，與譚蘭卿、梁國風、譚秀珍、小覺天等人合作，在域多利戲院駐演四月餘。

20世紀50年代，盧海天相繼參加了曾三多、車秀英、歐慕芬、胡鐵錚、王中王等人擔綱的日月星劇團和余麗珍、麥炳榮、李海泉、梁碧玉、麥先聲、許卿卿、新海權、少新權、黃鶴聲、秦小梨等人組成的新萬象劇團，分別于1950年4月、1953年8月隨團來澳登臺。逝世時間不詳。

黃鶴聲 （1915－1993）

在八和會館設立的「養成所」畢業。第一期的學員，有羅品超、唐映冰、劉克宣和李雁郎等。黃鶴聲是所謂穿紅褲子出身，吃過夜粥、練過基本功，對各種排場瞭若指掌，在唱、做、念、打均有一定的水準，是一位全材的文武生。間中反串開面的武生，能夠與曾三多爭短長。他在四十年代赴美國，向桂名揚拜師，獲益甚多。也曾參加「覺先聲劇團」，故稱薛覺先是他半個師傅、桂名揚也是他半個師傅。而他自己擔綱的太平劇團，與衛少芳合作，首本戲有《夜送京娘》、《六郎罪子》、《火海勝字旗》等。黃鶴聲在電影界也開拓一條成功之路，無論演「時裝戲」還是「古裝戲」均大受歡迎。演而優則導，所以後來他也是一位著名導演，取名黃金印。在五十年代，平安戲院上映的都是歐西影片，涇渭分明，對粵語片是排斥的。可是黃金印憑一套《五舅鬧東京》竟能在該院公演，盛況空前，具見他是一位出類拔萃的演出者。

陸飛鴻 （生卒年不詳）

綽號「三珠」。師從武生靚新華，並隨師父先後參加過永壽年、乾坤、義擎天、定坤山等多個戲班。不久，陸飛鴻離開義擎天班，轉入薛覺先領導的覺先聲劇團，繼續任二幫小武。陸飛鴻在薛覺先的提點下，表演技藝大大提高。繼而又向桂名揚學習桂派技藝藉以增強戲劇效果，由於心領神會，其颱風直逼桂名揚，被稱為桂派中最傑出的文武生。1940年便升任正印小武，並於2月中旬隨團在澳門清平戲院登臺，參演劇碼有《藍袍惹桂香》、《六國大封相》、《大加官賀壽》等。1942年，陸飛鴻曾參加陳錦棠領導的錦添花劇團，於5月底6月初在清平戲院演出《三盜九龍杯》、《金鏢黃天霸》等劇。同年7月4日，陸飛鴻受邀參加八和粵劇協進會在國華戲院組織的義演活動，為澳門鏡湖醫院籌款。

由於天生聲線低沉的缺陷，抗戰勝利後，陸飛鴻雖然歷任省港班正印一位，但一直沒能大紅大紫。20世紀50年代，陸飛鴻離開中國前往新加坡，與周海棠、胡家駱等在快樂世界粵劇場登臺演出。

羅家寶 （1930－2016）

原名羅煥堂，早期隨其八叔羅家權學藝，取藝名新羅家權，後得易劍泉幫其取藝名羅家寶。歷經薛覺先、桂名揚和馮鏡華的指導，頓成槃槃大才。羅家寶的颱風穩重瀟灑，表演時絕無矯揉造作，生動自然。他精通韻律，其重音鏗鏘有力，輕音時隱時現，起承轉合，賞心悅耳。他在舞臺上表演，既能傳神，複能傳情，委婉細膩，清新雅致，有使人著迷的魅力，他對每一門藝術方興未艾，曾經北上導師問道，練習京劇，此種鍥而不捨的向學精神，足為後輩的典範。其首本戲有《柳毅傳書》、《袁崇煥》、《相見時難別亦難》、《夢斷香銷四十年》，自稱《血濺烏紗》才是他的愜心之作。

《戲曲品味》提供

關於他向桂名揚學習的事，曾有這樣一段話「1952年4月，我在新加坡演出，有幸與桂八哥同台，我將此事告知父親，父親在香港寫了一封信給我，叫我虛心向八哥請教、學習，希望我能掌握好這次難得的機會，學到八哥一點東西，我便把這封信給八哥看。由於他和我父親亦是老朋友，又一齊演出過，八哥看後很高興說「細佬，你唔識即管開聲，我一定教你。」到演《火燒阿房宮》二卷，我演夏扶，這個角色原是陳錦棠開山的，一場盤腸大戰，當晚演完回到宿舍，八哥便對我說「細佬，你個七星唔得，唔夠位。」他便手把手地教我拉山退後步，踏七星，他說：「踏七星一定要踏夠七步」，否則就不是七星了。

「踏七星」是粵劇一種臺步，向後退一定要踏足七步才合規格，現在很多演員都馬馬虎虎，有些踏五步，甚或踏四步就算。

肆・金牌小武的趣聞軼事

第一章：桂名揚軼事 　　·桂自立收集整理·

昔日戲子佬，今天藝術家

　　桂文燦長子桂東原（桂壇）是乙印（1879年）舉人，次子桂南屏（桂坫）是甲午（1894年）進士，入翰林院，都是晚清的經學家，名門望族。桂東原於1920年病逝，老八桂銘揚（桂名揚）年十一歲便投身學藝，先後跟潘漢池、崩牙成習武，經克苦鑽研，努力實踐，技藝猛進，成為粵劇五大流派之一，功名成就。在舊社會，戲子屬下九流，被人看不起，1932年已成名的桂名揚和文武艷旦文華妹結婚，設宴於鑽石酒家，桂母送柬給桂坫闔府統請，但作為叔仔的桂坫認為有辱門風，不於出席，至親之人也難脫俗，奈何！但估不到幾十年後的今天，大家同時列入《近現代名人辭典》，共同登上大雅之堂。上世紀40年代末桂坫旅居香港，世情日變，對藝人的看法亦有所改變。1956年藝人薛覺先逝世的悼念會在香港舉行，桂坫受粵劇同仁之請，寫出覺先悼念集：

　　覺先悼念集
　　跋
　　名伶薛覺先以積勞致疾卒，一代名優，遽悲薤露，薛氏戲劇藝術，造詣甚深，做工細膩，唱情精到，三十年來，獨步南國，論者比之於北伶梅蘭芳，其藝術價值，可見一斑，近年，輕浮淺薄者，互相吹捧，然無損於薛氏，蓋藝術自有真，不以新舊異也，自來豐於技者，多嗇於遇，薛氏享盛名已久，今雖淹忽而終，九原之下，亦當可以瞑目矣。

　　遜清賜同進士出身國史館總纂嚴州府知府翰林院編修
　　丙申冬南海桂坫跋

桂名揚半年收入少買三間洋樓

　　桂名揚不但演藝殊佳，且對粵劇改革亦不遺餘力，上世紀卅年代他接手深圳「冠南華班」班主後，大刀闊斧進行改革：首先他非常重視新戲劇本，認為新戲為一班盛衰的關鍵，在一些報刊上打出廣告稱：「開戲師爺如有新劇，償認定為杰構者，可看貨議價。如真係嘔心瀝血傑作，雖千金不吝。」一時間不少編劇家奉上得意之作。除了陳天縱的巨著《冷面皇夫》、《吞金滅宋》等之外，又有《白虎照紅鸞》、《文天祥》、《火燒未央宮》、《香車寶馬渡情關》等一大批新劇

目供演出。為了排新戲，又照顧老倌休息，經討論決定：逢星期一、三、五、日四大台柱休息（即桂名揚、李艷秋、李海泉、靚次伯）；二、四、六、日四大台柱由頭場演至尾場，但如果星期六晚開夜戲，星期六白天也停演，以便老倌度戲。這樣，每月至少開三部新戲，少了三天收入，一天戲金400元，一個月少收入1200元，按當時物價，1200元可買半間洋樓，半年內班主桂名揚少買三間洋樓了。為了保護老倌休息和觀眾看好戲，不惜犧牲自己利益，這是以前班主時代是很難想像的。此外，他組織了民主班，除自己掌握經濟權外，事務由班務委員會負責，以增加成員的責任感和榮譽感，同時對演出時間、票價、舞台秩序、舞美設計推廣軟景、棚面位置都作了有益的改良，深受觀眾好評，效果顯著，雖深居深圳的一隅，其知名度並不亞於省港大班，這是桂名揚對粵劇改革的貢獻。

桂家三代四人同列
《廣東近現代名人辭典》

桂名揚

桂名揚原籍浙江寧波，生於南海。早年就讀於廣州鐵路專門學校。喜愛粵劇，曾從優天影志士班的男花旦學藝。後又進崩牙成的戲館學戲，並隨其到南洋演出。回國後加入黃大漢組織的真相劇社，借戲劇從事革命宣傳工作。1952年省港大罷工時，主動加入重樂樂劇社，為罷工工人義演籌款。後入大羅天、國風劇團，與馬師曾同台演出。國風劇團解散後，曾應邀赴美國三藩市演出，載譽而歸。其身材頎長高大，功架獨到，動作爽快豪勁，扮相台風瀟灑俊逸，善於刻劃人物性格，具有「薛（覺先）腔馬（師曾）型"的特點。首本戲有《趙子龍》、《火燒阿房宫》等。後患病退出舞台。

桂坫

桂坫（1867-1958），字南屏。南海人。文燦之子。早年入讀廣雅書院和學海堂。1891年中舉人。1894年舉進士，入翰林院，授檢討，曾任國史館撰修官、浙江嚴州知府。1915年任廣東通志館總纂，先後參加纂修《南海縣志》、《恩平縣志》、《西寧縣志》（今郁南縣）、《廣東通志》和《廣州人物志》，並著有《晋磚宋瓦實類稿》、《科學韻語》、《說文簡易釋例》等。

（桂太史（坫）書畫展和桂名揚主演《火燒阿房宫》於1952年8月20日同時刊登在香港「華僑日報」上。）

桂文燦

桂文燦（1823-1884）字子白，又字昊庭。南海人。早年師從番禺陳澧。1849年中舉人。1862年進呈所著經學叢書。次年應詔陳言，諸奏先後得允行。1883年授湖北鄖縣知縣。旋卒於任。生平潛心經術，著述甚豐，有《四書集注箋》、《周

禮通釋》、《經學博采錄》、《子思子集解》、《潛心堂文集》、《毛詩釋地》、《廣東圖說》等50有餘種。

桂文燿

桂文燿（1807-1851）字星垣，南海人，1828年中舉人，翌年舉進士，選翰林院庶吉士，授編修，1839年為湖南鄉試副考官，充國史館纂修，總纂。歷任湖廣道監察御史，常州府、蘇州府知府，淮海河防兵備道。嗣丁憂歸籍。著有《群經補證》、《席月山房詞》、《清芬小草》等。

第二章：桂名揚逸事

桂名揚的「黑靴」

戲人被人家叫「仔」的，個個都是猛之又猛的大老倌，何況「仔」的叫喚，還是個「愛稱」。演《夜吊白芙蓉》成名的朱次伯，被戲迷愛稱為「朱仔」。薛覺先馬師曾崛起，則又被稱「薛仔」和「馬仔」。及桂名揚紮至「金牌小武」，亦被愛稱為「桂」仔。不過，桂仔未叻的時候，都幾慘情，僅在馬師曾的「大羅天劇團」當第八小武，「武狀元」陳錦棠則當第九個小武。其實都是「拉扯仔」一名，僅在「手下仔」之上而已。演戲的「私伙戲服」，可最重要呢？戲迷往往在劇團「拉箱」時，站在戲院門口，數數某某大老倌有多少個戲箱（因戲箱上都寫有戲人的姓或名），戲箱多了，自不然是私伙戲服不少。但未紮的則何來戲箱，又何有私伙戲服。話說桂仔與錦棠未叻之日，頭（盔頭）腳（靴子）也是沒有的。馬師曾主演的《佳偶兵戎》，有一場「忠正王練兵」，馬在內場唱完了那句首板：「打破玉龍飛彩鳳」之後，出場一跳，跳坐在桂名揚與陳錦棠二人扛著板子之上。馬大哥當然盔甲鮮明。而未叻的桂八（名揚）與陳老一（錦棠）則「貌衰」至不得了。在「眾人箱」取頂殘舊的帽子戴著，至於「靴子」則欠奉了！老馬坐在桂、陳的板子上一坐：怎麼！怎麼！這第八與第九小武都是光著腳板的。但光了的腳板，卻又黑蒙蒙的？原來桂名揚與陳錦棠二君，在「眾人箱」找不到靴子穿著。就在墨砵上，將墨向腳上猛塗猛抹，那不是一雙特製的「黑靴」了嗎？桂仔的「特製黑靴」，也虧得他想出的窮辦法。

（醉望居士）

桂名揚魚精托世

「金牌小武」桂名揚，在二次世界大戰結束後，曾自美國回港，且夥拍紅線女和馬師曾。不料開台的第二晚，桂氏咯血不止，由第二小武勾鼻仔盧啟光瓜代上場。盧氏是個沒有私伙戲服的中小老倌，就穿了桂名揚的私伙戲服。那知桂氏高大，而盧氏矮小。衣不稱身，台下大喝倒

彩。桂氏咯血，急返美國療治。彼地醫生，將桂的胃大面積切除。大手術後，桂身體極虛弱，在彼邦休養了好幾年。到了一九五一年，廣州搞班的，勸桂復出。糾集曾三多、廖俠懷原班「日月星」人馬，重演《火燒阿房宮》，必如昔日的轟動。桂氏乃自美飛港轉穗，但廖俠懷病危，曾三多也班務羈身，「原班人馬」，願望落空。乃另聘朱少秋、綠衣郎入替曾三多和廖俠懷。再聘衛少芳、譚玉英、陸飛鴻入幕。陣容亦頗鼎盛。重演《火燒阿房宮》亦十分收得。但桂氏割症之後，耳朵的聽覺失靈。決定「淡出」舞台，加入國營劇團，當藝術指導。時人說笑話：謂桂氏的「聾」、薛覺先的「啞」、白駒榮的「盲」，為「聾啞盲」劇團。桂氏排行第八。弟子甚多，成名的有盧海天（盧冠廷之父）、梁蔭棠、羅冠聲。桂氏的「腔」，脫胎於薛（覺先），但結句取「掘」，美稱則以「龍頭鳳尾」；貶稱則謂「掘頭掘篤」。羅家蝦曾自白：蝦腔好些地方，自八叔（桂名揚）處挪用過來，更有謂桂名揚者，薛與馬的綜合，「薛腔馬型」是也。但桂更正之為「薛腔馬神」，取老馬演戲的精神，而非襲馬的身型與台型。桂氏常常向全身上下抓癢，每抓一次，像魚鱗狀的皮屑鋪滿一地。同行見之，謂桂八乃魚精托世云云。（醉望居士）

趙子龍祖宗被彈

趙子龍這位英雄人物，不在粵劇舞台露面久矣。清末民初，以小武大和演趙子龍，最為後輩法式。但去年夏天，在本港舉辦的《兩廣南派劇目匯展》居然有《常山趙子龍》一劇推出。該劇係由廣東粵劇院著名演員小神鷹主演。不過，小神鷹的演出本，並非大和演出本的繼承和發展。而係祖述於馬派創始人馬師曾。馬的演出，一空倚傍，與大和的演出大相徑庭。可是，自老馬演出《趙子龍》後，後之演《趙》劇者，除了執正古老小武行規的以外，百分之九九，都按老馬所演的劇本演出。如金牌小武桂名揚，拾馬的劇本，在美國演出，「台風」，威風遠超老馬。然而木本水源，概由馬而至。是為近世《趙子龍》的第二代。繼之，有桂八（名揚）弟子梁蔭棠亦演出《趙子龍》，是為第三代。梁氏因自己乃第三代演《趙子龍》，故尊馬師曾為師公。又尊紅線女為師婆。小神鷹係從梁蔭棠處將此劇學到手的，是為第四代。按理應尊老馬為師太公。……（下略）（醉望居士）

名師出高徒

世事多變，決非偶然，每一個演員的成名都付出許多汗水，桂名揚也是其中之一。早期跟小武崩牙成學藝時，又高又瘦，又生得一身癩，師父對他有些偏見，很少教他身段動作，每逢教其他徒弟練排場時，都叫他掌板。他就一邊掌板一邊留心觀察，默默記誦，刻苦鑽研，因此印象很深刻。由於掌板亦練就了「鼓竹」的手法，無論「封相」、「賀壽」、「送子」他都非常熟悉，打起來得心應手，這是在

當年名演員中絕無僅有的，真是出乎師傅意料之外。由於桂名揚勤學苦練，板路純熟，基礎穩固，更吸收了薛覺先的唱腔精髓，馬師曾的表演身段，滙成「薛腔馬神」的桂派風格。他的獨創「鑼邊花」，出場時頓挫鮮明、氣勢威猛、節奏緊湊，用高亢急驟的鑼鼓音樂配合上場身段和程式，沿用至今。名師出高徒，他對徒弟也很嚴格。當年梁蔭棠跟桂名揚學藝時，規定夜間演出，日間學「鞠魚」（俯臥撐），在肚下點著一枝香，香未點完不准

休息，他教導徒弟說：「少年不練功，老來一場空。」勉勵徒弟說：「演趙子龍要威而不露，勇而不躁，大家要多向曾三多、靚少華、新靚就、廖俠懷等知名老倌學習，小武行當要功底紮實！」梁蔭棠說：「桂師傅教我學識什麼叫真正武藝武德，我才能把趙子龍演好！」盧海天說：「我哋師傅一向嚴格要求徒弟，我方能練就南北武功。」任劍輝說：「聽說桂師傅三打梁蔭棠，打出一個好名角！我自幼偷師桂師傅，能文能武方得女桂名揚之稱。」（桂自立）

任劍輝對偶像桂名揚敬重

粵劇名伶任劍輝，早年虛心學習桂名揚的台型、唱功及功架，素有「女桂名揚」之稱。到了1953年，任劍輝加入桂名揚領導的第三屆「寶豐劇團」，上演由當年華南首席撰曲名家吳一嘯的《新梁山伯與祝英台》，任劍輝一改以往演生角，由桂名揚飾演梁山伯，任劍輝則飾演祝英台，充份表現出任劍輝對偶像桂名揚的敬重。（桂自立）

桂名揚的首本戲
應該是《趙子龍》

「桂名揚的首本戲應該是《趙子龍》，原因除了他本人身裁較高，出場扎架夠威武，給人醒目的感覺之外，大抵也因為他演袍甲戲動作開揚有關。他第一次赴美演出，已奪得「金牌小

《新梁山伯與祝英台》劇照，左起：歐陽儉、桂名揚、任劍輝及白雪仙

武」的稱號。他的《趙子龍》是由「取樊陽」開始,演出場次包括:「過江招親」、「甘露寺」、「催歸」,直至「攔江截斗」為終。他在《火燒阿房宮》中擔演燕太子丹一角,也十分膾炙人口。他自美國回到廣州後、亦依靠此劇再起名聲。此外,他也能演小生戲,如《西廂記》的張生。他和梁蔭棠也有半師半徒的關係。」(摘自《粵劇口述歷史調查報告》第58頁,梅蘭香口述,區文鳳訪問)

桂名揚擅袍甲戲

薛覺先最擅長文靜戲,他那種斯文無法形容。馬師曾演鬼馬戲別樹一格,三叔擅演大審戲,桂名揚則擅袍甲戲,故此以往「薛馬桂白」四大派,各有特色,互不演出對方的戲碼。當時薛覺先長駐香港高陞戲院,馬師曾駐太平戲院,白玉堂駐普慶戲院,桂名揚(八哥)則往美國。

桂名揚和馬師曾也曾演《趙子龍》一劇,但他們演出的劇本不同。八哥穿當時流行的京班靠,馬師曾則穿古老靠。在「催歸」那場,八哥穿蟒佩劍,繫紅帶、頭帶盔頭及雉雞尾,馬師曾的穿戴我便沒有見過。陳錦棠、麥炳榮和盧海天(桂派演員,曾參與「明星劇團」)也曾演此戲。(摘自「八和粵劇藝人口述歷史叢書」(一)第34頁黃君林口述,羅家英訪問)

八哥是很好的前輩

到了吉隆坡,便和我師父的偶像、我

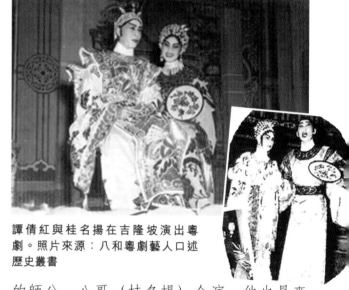

譚倩紅與桂名揚在吉隆坡演出粵劇。照片來源:八和粵劇藝人口述歷史叢書

的師公——八哥(桂名揚)合演,他也是來走埠,演出他的名劇《冰山火線》、《冷面皇夫》及《趙子龍》。八哥是很好的前輩,每晚一煞科,我便拿本曲去向他請教,他抽食著鴉片,逐場戲教導我。(摘自「八和粵劇藝人口述歷史叢書」(二)第75頁譚倩紅口述新劍郎訪問)

《冷面皇夫》是桂名揚首本戲

近年網絡查閱《冷面皇夫》一詞,都說是1940年由馬師曾主演。其實早在上世紀三十年代,《冷面皇夫》是「日月星劇團」之名劇,由陳天縱編劇,金牌小武桂名揚主演,大受歡迎。此劇後來亦有不少劇團上演。

筆者收藏的一張《冷面皇夫》戲橋,是由廣州番禺粵劇團演出

廣州市番禺粵劇團
演出
傳統粵劇
冷·面·皇·夫
整編:屈九 趙思云 何世光　導演:姚華
音樂設計:趙思云 祖志悅　製景:容允良
燈光:李志棠　舞台監督:馮螺生

的，年代沒有查究，但令筆者感到頗為特別的，是該戲橋在《冷面皇夫》題目下，寫上（根據已故著名演員桂名揚演出本重新整編），由此可見該劇團對《冷》劇出處等資料有全面的了解，以及對首本戲的主演者桂名揚表達敬意。（桂仲川）

桂名揚失車記

名伶桂名揚，昨晚九時，乘其私家車1183號，前往東方戲院觀電影，將車停放院旁，至十時許，突有外國人兩名，將其汽車駛去，因未燃車頭燈，被二號警署電單車隊截獲，帶回警署，得悉係由東方戲院側偷來者，於是召失主到署領回，該兩外國人，則扣留明日控案。

高陞戲院被觀眾搗亂

昨晚開演大光明劇團，因名伶桂名揚有恙臨時未能登台表演，以致被一部份

1937.03.14 天光報

1937.03.14 工商日報

高陞戲院被觀眾搗亂
——因桂名揚有恙未出場
院主調停舊券今晚可換新券

1937.02.25 工商日報

觀眾搗亂，卒至暫告停演，電召警探到場維持秩序，是晚點演戲劇為《難堪脂粉令》一齣，劇中人當由領導主演之伶人桂名揚，譚玉蘭，靚少鳳，關影憐，伊秋水，靚新華分別担任，惟桂伶忽以有恙未能出場，演至深夜十一時許，劇情至緊張之時，三樓觀眾，忽以椅墊蔗頭等物，拋擲下台，譚玉蘭憤然停演，過返後台，未幾，台上則發現「桂名揚是晚因有恙不能登台，諸君見諒，本班白」之通告一幅，惟一部份觀眾，仍未諒解，而在該劇團以為既向觀眾通告後，眾可諒解，即繼續出台表演，惟有等觀眾，更向台上拋擲雜物，椅墊紛飛，卒有一蔗頭，擊中譚玉蘭額部，靚少鳳上前救護，幸未受傷，其時秩序紊亂，舞台亦告停演，無何，七號警署聆耗，派出中西警探馳至，維持秩序，意欲使桂伶返院，表示其確有疾病，以邀觀眾之諒解，但一時未悉桂伶臥病於何處，延至今晨一時，觀眾仍未盡離場，迨後該院負責人，出

任調停，宣佈凡購昨晚戲券者，均可於今晚轉換戲券，觀眾始散。

《江湖行》（摘錄）

桂伶本來就以演「關戲」（關羽戲）而名噪一時，他的拿手好戲是「袍甲戲」（大袍大甲戲）。在急鑼緊鼓之時，揸竹者聚精會神，我的那支大笛更是不敢怠慢，一直咬緊丁板。一曲既終，往往掌聲雷動，銀紙牌抬上戲台，班主為之大悅耳。…………（摘自《冷月無聲－江湖行》李烈聲）

《疑似雲長走麥城》（摘錄）

粵劇中的關戲，計有《桃園結義》、《古城會》、《戰呂布》、《千里走單騎》、《關公送嫂》、《水淹七軍》、《走麥城》、《華容道》等。以善演關戲而馳名的粵劇名伶桂名揚，其父親是廣東大名士桂南屏。桂名揚當然也知道《關公月下斬貂嬋》是荒唐戲，但身在紅船中，也就身不由己，照演如儀了。

一名紅伶告說：上世紀的四十年代，戲棚中無冷氣，鄉間也無電力，連風扇也欠奉。有一次，天氣酷熱，桂名揚穿著大袍大甲，熱得汗出如漿。煞科後，他進入後臺，一面擦汗，一面苦笑道：「這碗掌口飯真難吃，難怪當年我老豆反對我學戲了。」花旦說：「你也不差呀，在臺上威風八面。」他撇一撇嘴道：「在臺上殺一個女人算什麼威風。」不料，他們的這段對話讓師傅鐵拐李聽到了，他輕聲喝道：

「上演關戲，不許胡說八道！」

後來我才知道，上演關戲時，在後臺的梅香丫環不許打情罵俏。主演關公的老倌，在登臺的前夜就不許與女性行房，不得吃狗肉、牛肉。桂名揚在裝身之後，出臺之前，必定不抽煙，不喝酒，靜坐養氣。鑼鼓響後，他便踏著碎步，從虎度門中竄出，一臉正氣，威風凜凜。無怪乎人們都稱他為「翻生關雲長」。他演過很多關戲，但從來不唱《走麥城》。他說師傅有次唱《走麥城》，關公居然上了身，在臺上對班主戟指大罵：「你這混賬小子，要出我的醜？小心我用青龍偃月刀將你斬首！」聽得人毛骨悚然！不過，我終於聽他唱過一次《走麥城》。那次戲班在一處鄉村開臺，村中有一惡霸，多次提出要戲班唱《走麥城》，但桂名揚不答應。後來，戲班中有位花旦在後臺抽鴉片煙，被該惡霸的「馬仔」捉個正著，鎖進鄉公所。桂名揚向惡霸求情，在萬分不情不願之下，才答應演一場《走麥城》。開演之前，他在後臺上香，跪拜關帝。我見他口中唸唸有詞，兩眼通紅，誠心誠意地叩頭如搗蒜。在臺上，他唱到與趙累作別時，聲淚俱下，面呈哀戚，嗓子嘶啞，手中的青龍刀抖著，刀環聲響個不絕，一副末路英雄的蒼涼，真把麥城下的關雲長演活了。這時，他流的是真淚。我們在音樂棚中也陪了淚。我們知道，他今次流的是向惡勢力低頭的淚，而我們流的是江湖兒女辛酸的淚！這次演《走麥城》，我垂老難忘！

從此，我再沒有聽過《走麥城》了。

移民加拿大後，我住萬錦市（Markham）。這地方以前曾譯為「麥咸市」，又稱「麥城」。時至今日，仍有人這樣稱呼它。記得我移居此地之初，一位朋友在接風宴上要我送他一首詩。我在愁腸酒入之餘，想起桂名揚當年被迫演唱《走麥城》的往事，不禁提筆信手寫了如下的一首詩：

絕似雲長走麥城，青龍刀作不平鳴。

兩行末路英雄淚，流到君前已是冰。

桂名揚後來英年早逝。據說他在戲臺上咯血，不久便身故。只可惜我未能在他靈前一慟，畢生引為憾事。他的關戲，迄今不少粵劇戲迷仍然推崇備至。……（摘自《冷月無聲—疑似雲長走麥城》李烈聲）

《蓬瀛館訊》2010年8月

桂家叔侄蓬瀛「重聚」

金牌小武桂名揚，從香港返回廣州不到一年，便因病逝世，享年49歲，初葬廣州市郊三元里，後來該處由於當地政府要發展，故該處所有墳墓裡的先人骸骨必須限期遷出，後由其家人將桂名揚的骨灰移靈於香港粉嶺之蓬瀛仙館，得以永享安寧。

蓬瀛仙館建於一九二九年，是香港著名道觀之一，它有三座建築，分別是東齋、西齋和南齋。而在西齋側門上的對聯「仙露明珠方朗潤，松風水月比清華」，是一九五二年時桂南屏太史的手筆。桂坫，字禮甫，號南屏，光緒年間廣東進士，羅浮山全真龍門派「永」字輩傳人。桂坫嫻熟經史，編纂過《南海縣志》、《南海金石志》、《西寧縣志》等多部地方文獻，而他寫的這副對聯正是從舊典中

出新。唐太宗《三藏聖教序》說：「松風水月，未足比其清華；仙露明珠，詎能方其朗潤？」形容三藏法師玄奘人品高潔，氣質出塵，松風、水月、仙露、明珠通通難以媲美。南屏太史妙筆生花，把意思轉了一轉----世間聖人罕見，福地也難尋，不過眼下不就是一片瑞氣盎然的人間仙境？（摘自「蓬瀛館訊」2010年8月）

桂名揚最後安息的蓬瀛仙館，內有其兄桂洪濤（桂鴻圖）的靈位，亦有叔父桂南屏太史坫的手跡。冥冥之中，他們變得如此的「接近」，是否上天也希望叔侄三人重聚天樂呢？（桂自立收集整理）

第三章：八和子弟情

現址在廣州恩寧路之廣東八和會館（《戲曲品味》提供）

其一、抗戰期間盧海天照顧桂名揚的母親生活。照顧師傅母親生活多年。我的祖母亦即我叔父桂名揚的母親，她是乙印舉人桂東原的四房，人稱桂四太，為人賢淑、善良，時常教育後輩要學習禮義廉恥，以德待人，深得後人敬重。桂名揚叫她亞娘，自夫仙遊後艱難度日。名揚成名後，負擔起全家生活以及各種人情的開支。香港失守時，桂名揚、文華妹正在美國演出，既不能回港，滙款也中斷了，日軍奪取和控制糧食，物價飛漲，只有回廣州，但德宣東路（現叫東風路）祖屋被炸爛，蕩然無存，只得臨時借居親戚家中，先後在酈氏（文華妹母親）、關氏（桂名揚契娘）曾先生（表親）家中，生活也靠她們照應。此事被桂徒盧海天知道，他按

月送上生活費，以解燃眉之急。當時我也是孩童之年，有時也跑去祖母寄住之處，以求一些食物充饑，親眼所見，我叫他謙叔，他叫我豬仔（乳名），此幫助一直至1946年祖母逝世為止，時達三年。

其二、盧海天為師傅桂名揚母親執葬。1945年日本投降後，我的四姑媽桂銘英和夫君葉恭誕一家由外地回到廣州，在小北路租借親戚一廳一房居住，我結束了流浪孤兒的生活，由祖母安排我到姑媽家居住（住廳，四張方櫈作床），並插班讀小學，生活費由祖母負擔，假日則去和祖母捵骨，（當時祖母在光塔路16號地下表親家中寄居，僅一床位。）正月初七那天，約黃昏，我和祖母捵骨中也睡著了。親戚叫醒我食飯，說：「豬仔，你看看祖

母扒睡了半天，未動過。」我將祖母一翻轉身，沒有氣，死了！當時13歲的我，立即由光塔路跑回小北路告訴死訊。四姑媽甫由內地回來，沒有什麼錢，她叫我去天星戲院找盧海天商量。謙叔很乾脆，叫我告知四姑媽：「喪事照辦，費用由我負責。」於是四姑媽帶著我連夜到大德路83號「粵光製殮公司」辦理相關手續，訂了一間房。數日後，出殯那天，四姑媽一家出席，還有一些親戚出席，盧海天出席，我是唯一的孫，當然擔幡買水，連同棺木抬上靈車送到市東郊黃花崗七十二烈士正門對面的粵光公司墳場下葬，全部費用由謙叔盧海天結數，祖母時年亦七十二歲。1958年桂名揚逝世的悼念會在廣州舉行，當年25歲的我和堂叔父桂銘恭（桂坫的長子）和粵劇界同仁都有參加，我聽有生關公之稱的粵劇老倌新珠都有和同業談及此事，眾人對盧海天當年的義舉讚配不而。

　　其三、桂名揚照顧桂老七及崩牙成其他八和子弟情誼。戲行叔父輩人物桂老七（又叫桂少梅）是桂老八之兄，是早期的粵劇演員，多演花旦。據香港寶豐劇團櫃檯的人說，老七演過《貴妃醉酒》等戲，早期男花旦，曾入「人壽年班」，後協助桂名揚組班，及做戲班櫃檯，管理班務。按1937年香港天光報介紹桂老七和櫃檯老手李耀東為桂老八組班，招聘演員，後他改做「提場」一個時期，最後長期當「櫃檯」，同輩或部份後輩戲劇演員如羅家寶等對他相當熟悉的。桂老七長期在戲班飄泊，終身未婚，1956年在香港逝世，香港八和會館派理事協助桂名揚辦理他的後事，葬於香港。

　　桂名揚成名後其師父崩牙成已離世了，為了感謝恩師的培養，他長期照顧師父遺屬的部份生活費，最後以數千元港幣贖回少年學藝時所簽的師約。桂名揚1951年回港聞說新丁香耀生活困難，即叫徒弟李旋風（人稱亞四）送壹佰元給他。平時對小徒弟生活常給予關懷。

　　　　　　　　　　　—桂自立收集整理

桂名揚在美國的臨摹書法

桂名揚在加拿大的臨摹書法

桂名揚粵曲作品 (部份灌錄唱片)

《火燒阿房宮》	桂名揚、瓊仙	歌林和聲公司1934年
《火燒阿房宮之哭荊卿》	桂名揚、銀飛燕	歌林和聲公司1935年
《火燒阿房宮/二本》	桂名揚、銀飛燕	歌林和聲公司1935年
《貴妃罵唐皇/二卷》	桂名揚、譚玉蘭	百代唱片公司1936年
《新長亭別》	桂名揚、上海妹	勝利唱片公司1936年
《王寶釧之回窰》	桂名揚、上海妹	新月唱片公司1936年
《冷面皇夫》	桂名揚、韓蘭素	新月唱片公司1936年
《雷鋒塔/二卷》	桂名揚、呂文成	百代唱片公司1936年
《驚艷》	桂名揚獨唱	勝利唱片公司1936年
《古今一美人之雪夜訪梅園》	桂名揚、謝醒儂	百代唱片公司1936年
《海底針》	桂名揚、紫羅蘭	歌林和聲公司1937年
《盼郎早日凱歌還》	桂名揚、鄭碧影	勝利唱片公司1937年
《素面朝天/二卷》	桂名揚、上海妹	新月唱片公司1937年
《十七嫁十八》	桂名揚、關影憐	勝利唱片公司1937年
《新還花債》	桂名揚獨唱	勝利唱片公司1937年
《新裝換戰袍》	桂名揚、小非非	勝利唱片公司1938年
《豪華闊少》	桂名揚、徐人心	百代唱片公司1939年
《拗碎靈芝》	桂名揚、紫羅蘭	歌林和聲公司1940年
《金葉菊》	桂名揚、關影憐	歌林和聲公司1941年
《地久天長》	桂名揚、胡美倫	百代唱片公司1941年
《易水送荊軻》	桂名揚獨唱	中勝唱片公司1954年
《新冷面皇夫》	桂名揚、羅麗娟	金聲長壽唱片公司1954年
《長憶漢宮花》	桂名揚獨唱	中勝唱片公司1956年
《冷暖洞房春》	桂名揚、陳艷儂	捷利唱片公司1957年
《妃子笑》	桂名揚、胡美倫	勝利唱片公司（年代不詳）
《風流皇帝》	桂名揚、紫羅蘭	（資料不詳）
《藍橋卞玉京》	桂名揚、黃君武	（資料不詳）
《青衫紅袖兩相歡》	桂名揚、鄭碧影	（資料不詳）
《情僧蘇曼殊》	桂名揚、鄧碧雲	（資料不詳）

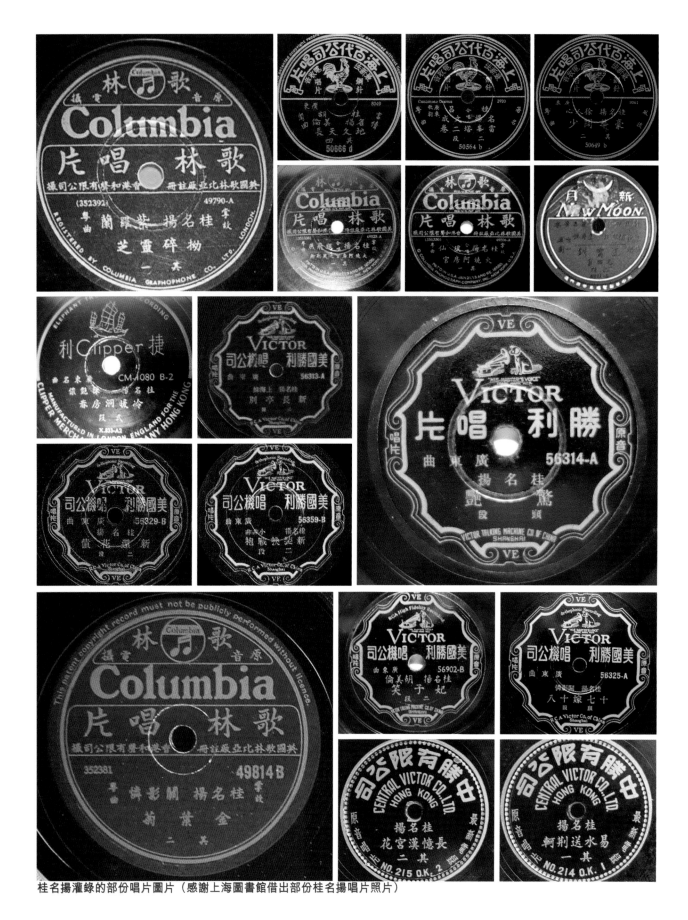

桂名揚灌錄的部份唱片圖片（感謝上海圖書館借出部份桂名揚唱片照片）

桂名揚灌錄的歌曲部份曲詞

《王寶釧之回窰》——桂名揚 上海妹

新月唱片公司1936年

生：（首板）衣錦歸家，心如飛箭；

（左撇慢板）思念起，王三姐，真是可憐。歷千辛，和萬苦，一心不變；女流中，能有幾，如此貞堅。

（轉中板）勒轡揚鞭忘路遠；風馳電掣到門前。舉步寒窰，又聞悲聲嗟怨；（花）細聽三姐有何言。

旦：（念白）唉繡到鴛鴦魂欲斷，懷人長對奈何天（轉餓馬搖鈴）心中艷羨，雙飛燕最癡纏，柔腸寸寸，寸寸斷斷，我總自憐，心中擾亂，空嗟怨，怨就怨夫君，一去十八年，都尚未、尚未言旋，望天憐。

（轉二王）唉天公你可憐，把我個郎心喚轉；免至佢異鄉花草，佢到處留連。

生：（芙蓉中板）喂喂三姐你何須，偷自怨；

旦：（接唱）你係誰人到此，你快開言。

生：（接唱）我就係薛氏平郎，回家轉；最傷心把嬌妻辜負，十多年。

旦：（白）唉你知道就好咯，乜你而家捨得返嚟嘅咩？

生：（白）唉三姐你又唔知我點啫。

旦：（白）你又點呀？

生：（孟姜女）我自別嬌妻夜不眠，幾番珠淚灑花前，無日不將嬌你係念，到今日至能夠與嬌溫存。

旦：（鹹水芙蓉）唉吔你係蘿蔔咁花心，重當蔥同蒜喇兄哥；你都天邊明月，照向別人圓呀喇。

生：（插白）咪咁傻喇三姐。

旦：（二王）你係幡竿嘅燈籠，一味只知照遠；嗰個番邦公主，又同你結合良緣。

生：（接唱）唉須知事有從權，三姐你何須埋怨；

旦：（插白）十幾年咁耐唔埋怨就假嘅喇。

生：（接唱）你素來賢德，何以會呷醋拈酸。

旦：（插白）呀嗷你又唔去耐的

生：（接唱）幸得公主賢良，放我回家一轉；

旦：（插白）係呀，咁好呀，咁捨得呀

生：（中板南音）我地好三姐，今日重相見；你話何愁好月，不團圓。

旦：（接唱）我王寶釧，空自憐；如花美眷，似水流年。倍心牽。

（轉二王）正系淒涼揸遍；（毛毛雨）對春光，涕淚漣，悶懨懨，空自憐，剪不斷，心中羞向誰言，唉吔唷，我覷朒（轉二王）真正幽恨無邊。

生：（二王花）阿三姐，

旦：（白）嚇！

生：（接唱）今日人月重圓（合），更兼富貴功名皆遂願（上）；

旦：（白）唉吔嘞你做咗乜嘢官唧？

生：（白）官就止嚟，西夏國王添嘑

旦：（白）係呀（接唱）夫呀，得你爭回啖氣（士），我答謝蒼天。

（尺）我明日同埋你返去外家（合），見嚇我爹爹一面（上）；

生：（接唱）系喇睇嚇你阿爹嫌貧愛富（士），佢又點樣開言（尺）（完）

《古今一美人之雪夜訪梅園》
——桂名揚 梁素琴

百代唱片公司1936年

（如龍上唱寒寒凍小曲）寒寒冷，冷冷何許子之不彈煩，雪滑滑，路潺潺，林間掩月兒晚風食雨露儂不慣（双）夜漫漫，尋枚未遇先聞香飄颻（介）想必主人高雅簾，清靜，幽嫻（介）來至林間來流覽，

（雙）（一才色住介）唉也一交幾乎慣直，因為路潺潺，（一才見佛動心即起擲頭介）

（佛動心在枚林見倒如龍跌倒即刻食住來流覽一才跳出介）（二人相見全駛擲頭介）

（佛動心慢五才花唱）唉也做乜倍氣攪到甜薰騰，個的枚花因色緘，

（如龍沉默一陣花上句）唔係卦，怕乜芳蘭幽逸，枚覺自慚，

（佛動心上句）笑話我想枚自高情，點為你的閒花野草來暗淡

（如龍花上句）混賬，你真有眼無珠做乜君子都唔識，你都當作等閒。（下畧）（完）

《雷峰塔二卷》 ——桂名揚 呂文成

百代唱片公司1936年

旦：（雨打芭蕉）真正心酸，月圓難得見，焉得呀長圓，撩動我情緒添淒怨。仔呀共你雖相見，焉得團圓？

生：娘呀你休要長懷念，自有奇緣。

旦：不知何時復有緣。

（食住二黃）看今生，恐怕與仔再難相見。

（轉乙反南音中板）月呀有圓有缺，我地怕有缺無圓，你呀你自出娘胎，就難見母面，當日斷橋分別，你話幾多心酸，幸得姑母仁慈，真可念，代我提攜撫養，至得仔你成全。（生唱）我雖金榜題名，遂了平生願，獨係未能盡孝，至令母含冤，惟有同困在雷峯，我誓不回轉。

生：（接唱）可以晨昏侍奉，在亞媽你身前，

旦：仔你今日功名已經顯貴，應該忠心為國最為先，我待罪在雷峯，乃係遭天譴，須知盡忠盡孝，勢難兩全。

生：（唱思親小曲）媽呀我唔算我唔算，都話要在要在你身邊，蒼天蒼天，總要使我子母團圓，團圓團圓團圓如呀呀願。

（轉二黃）富貴功名，實在何須欽羨，劬勞未報，點得我心內安然。

（塔神念白）善哉善哉，苦海無邊，回頭是岸，金石良言，許子仕林，孝感動天，白氏珍娘，解脫災愆，紅塵莫戀，立地成仙。

旦：（白）唉謝天謝他，叩首萬千呀。

（唱雁落平沙）教我出生呀，天全憑你心孝賢仔你三兩語，將我罪免，人人在世心中皆要自勉，孝當為念孝當為念，終當脫災愆，今番得你盡孝，

能令我就快去呀昇仙。唉吔好咯乖仔，今次多得你咯，

生：（白）你唔好去住亞媽，

（蕩舟）我唔願，你昇仙，我想你，同落船，返到家中姑母共見，團圓，真高興，夫婦和諧樂晚年。

（轉木魚）一來免我長思念，二來盡孝免我罪如天，不用父親姑母，同妻戀，嗰陣夫妻父子共慶堂前。

旦：（白）唉咪咁傻喇乖仔，

（士工慢板）你須知道，再惹紅塵，非娘所願，乖仔你全孝道，不如及早回轉家園。（生唱）我的媽罷媽，你必須要回家一轉，免父親常掛望，還有姑母憂煎。（旦唱）你父親在寺中勸修苦練，一心心拜如來，快樂無邊。

（中板）仔你遠大嘅前程，你必須奮勉，古道為官第一，第一要清廉，更要積德修行，係樂施好善，咁就自然解脫你母嘅前愆，又聽得仙樂吹來聲婉轉。（奏樂小段）

（滾花）我塵凡解脫早登天。（生唱）我難捨親娘心眷戀。（旦唱）仔呀當歡忻，他年再會自有仙緣。

（完）

《驚艷》—— 桂名揚
勝利唱片公司1936年

（詩白）驀然絕色當前現，疑是嫦娥落九天

（上雲梯）真係見所我未見，佢半聳香肩，軟如綿，偏又偏，一邊鳳眼蛾眉現，芙蓉臉，多嬌豔，但得一親香澤，卻病延年，哪個坐懷能不亂，真係見所我未見。

（的的河調慢板）呢佢行一步，真係可人憐，佢解舞嬌姿，腰又軟哪哦；我眼花撩亂，口難言，三魂七魄，飛上半天。

（中板）最銷魂，梨渦淺；櫻桃口，軟紅鮮，

（南音）重有噯噯鶯聲，花外囀；默默含情，把心事傳，

（鳳凰台）唉，佢轉一轉，我頭昏腳又軟，唉吔點算，都不見了美人面，尤令我越更奄尖，囉囉攣佢想跟佢入個邊，與嬌得相見，恩愛兩情願，誰人將線牽，天台會真仙

（的的二王）呢神仙歸洞天，佩環聲漸遠，但聞鳥鵲喧，門掩了梨花深院；東飛搖曳垂楊線，游絲牽惹桃花片，有幾個意馬心猿。我望將穿，涎空嚥，唯望菩薩慈悲，你要廣行方便；

（轉二王花）若非佢小姐心有靈犀通一點（士），難免我相思透骨病鬼纏（尺）。（完）

《十七嫁十八》—— 桂名揚 關影憐
勝利唱片公司1937年

旦：（念詩白）春殘三月艷陽天，幾度徘徊思悄然，繡到鴛鴦魂欲斷，菱花自照總生憐（起小曲毛毛雨）嘆春天，

似水流年，悶慨慨，總自憐，傷春怨，閨中羞向誰言，唉吔唷，我覷賦

生：（龍舟）哈哈哈我聽見，你都不用明言；因何表妹，你怨恨個情天。但得情天有意，行方便；一定意中人結，意中緣。（轉鹹水芙蓉）又駛乜話繡到鴛鴦喇，你就魂欲斷喇姑妹；

旦：（接唱）唉吔你淨係賦人講話，你都太過發花顛啦喇。

生：（花）我唔係發花顛，不過為著妹你癡情心一片；

旦：（接唱）唉吔，我哥話喎，

生：（白）話乜嘢呀，

旦：（接唱）佢話中意你亞妹，今年十七歲，亞哥十八歲，咁就十七嫁十八，想叫你答應佢嘅好姻緣。

生：（接唱）哦，原來你想同你亞哥做媒，想娶我亞妹，十七嫁十八，咁我又十八你又十七，比如究竟又點呀點點；

旦：（接白）唉吔，咁又唔知嘞

生：（接唱）我地妹罷妹，唔做中，唔做保，唔做媒人三代好，顧人不若顧住我地為先。

旦：（接白）唉吔我唔知你咯

生：（插白）哈哈最疏肝係話唔知呀（轉小曲）你你你我，情愛兩纏綿，

旦：（接唱）同硯相親誓不變，

生：（接唱）若然同你遂婚姻願，

旦：（接唱）我都願作鴛鴦不羨仙（合尺花）我地哥罷哥，須知我心似轆轤（合），千百轉（上）；

生：（插白）駛乜咁擔心啊

旦：（接唱）因為我亞哥，鍾情你亞妹（士），鬼咁囉孿（尺）。

生：（芙蓉中板）須知婚姻嘅問題，總要你情我願；若果佢兩人係相愛，駛乜我地開言。

旦：（接唱）就係你妹都未肯應承，所以叫你將佢勸；須知亞哥做大嚿，好似大泥磚。

生：（二王）等我見妹之時，然後再嚟打算；你又咪學天邊明月，照向別個人圓。

旦：（接唱）任佢石爛海枯，我地都愛情都不變；總之要存終始，我地兩個心堅。

生：（接唱）你睇蝴蝶共花，都會相相眷戀；我地兩人恩愛，更覺纏綿。

旦：（接唱中板）但願情天有意行方便；

生：（接唱）風流美滿結情鴛。好似裴航玉杵同諧心願，諧心願；

旦：（合尺花）咁在天願為比翼鳥，

生：（接唱）在地願作並頭蓮。

旦：（接唱）嗥個陣姑姑嫂嫂，嗥嗥咁亂；

生：（接唱）就算哥哥妹妹，亦係顛倒顛。（完）

《盼郎早日凱歌還》—— 桂名揚 鄭碧影
勝利唱片公司1937年

旦：（銀台上）為戰饗，兇寇進侵（快點）惡耗傳來心驚震，胡蠻入寇起戰雲，君命夫郎臨戰陣，上朝面聖未歸

臨，（花）盼煞閨人，心怨恨。

生：（鑼邊花下句）君王聖旨，命我殺胡人，只怨一句武備不修，至令敵人，起戰釁，又怕兵微將寡，戰勝亦未可能，現下君命難違，唯有回家言明底蘊。

旦：（口古）夫呀，你面聖歸來，是否命你臨戰陣？

生：（口古）因為胡蠻入寇，命我帶領三軍。

旦：（口古）你可知賊寇兇狼，你此去危險屬甚。

生：（口古）惟望皇天疪佑（一才）早日息戰雲。

旦：（長二王下句）暗自傷心，悲酸難禁，夫郎遠戍塞外行，想到死別生離，添百感，此後孤燈獨對，自愁聲，只怕一別永成，千古恨，古來征戰，試問有幾個回臨，想到此情（一才）（花）不如咁呀，你可以辭官歸隱，好嗎？

生：（正線中板）雖知起戰爭，辭官歸里，相信萬萬不能，大丈夫，衛國救民，應要身膺，此重任，況且是，當前國難，焉能准許告隱泉林，最傷懷，尚有白髮雙親，我去後怕無人，來慰問，還希望，嬌你代勞奉侍，為我安慰兩位老人（花）你且善保金軀，切勿為吾傷感。

旦：（反線中板下句）唉我淚沾衿，喉咽哽，向君你細訴，衷心，你去殺胡人，馳騁沙場，惟望你雄心，振奮，

古語云，可憐無定河邊骨，盼煞深閨，夢裏情，若論你雙親，侍奉晨昏，當然是奴奴責任，祝我郎，早傳捷報，免我長在繡閣，盼征人，究竟你何日起程（花）請君你直言無隱。

生：（長二王下句）嬌莫傷心，言明底蘊，我提師遠去為救人群，今日統率三軍，臨戰陣，幸得軍心勇猛，君命剋日，起行。所以立即回家，欲向雙親，叩稟。

旦：（減字芙蓉下句）我驚聞此語，難禁淚沾襟，敬一杯醇醪，望郎君痛飲。

生：（乙反七字清下句）今日英雄難忍淚紛紜，我手接醇醪，難下飲，惟向蒼天奉敬奠埃塵，我還敬你一杯，（花）謝嬌代勞責任。

旦：（反線小桃紅）接杯自痛心，送君欲斷魂，嗟奴命苦夫婿遠一行，獨處深閨自苦困（食住轉爽七字清）點點淚下痛難陳，敬祝我郎軍威振，黃龍直搗殺胡人（花）但願你早日班師，然後再與郎痛飲。

（鼓聲號聲介）

生：（花下句）傳來鼓號要拔隊起行，臨別黯然，不禁無窮傷感。

（二人哭相思介）

旦：（花下句）但願皇天疪佑，早息戰爭。（完）

《新還花債》 —— 桂名揚

勝利唱片公司1937年

（頭段）（生中板）遙聽鐘聲，驚迴好夢，好夢驚迴，醉眼朦朧，朦朧醉眼，愁腸感動，感動愁腸，使我恨不窮（慢板）我記不盡楚館秦樓，孽債千般與共風流萬種，燕鶯期，巫山會，溫香暖玉倚翠偎紅（反線中板）我謝多嬌邂逅相逢待我情心義重（二段）重估話結合如花美眷卿憐我愛好似魚水和同，同命鴛鴦點知好事多磨，變作孤鶯寡鳳，鳳去樓空臨岐執手你盡把離愁別恨咁就（轉二王）譜入絲桐（小曲）句句呀呀呀，音悲痛，斷腸兩下同你心中，我心中幾番嗟嘆恨不窮，情越重重重，愁越重重重，只為魚水兩難同（秋江別尾）聲聲弄漏響壺銅，風吹送似落水融融，環珮丁東雨洗簾櫳，眉壓千峰，恨減玉容（轉二王）會忽忽，恨重重，一曲離歌，驚我一場，綺夢。（完）

《素面朝天二卷》 —— 桂名揚 上海妹

新月唱片公司1937年

旦：（頭段）（唱）傅粉則太白，施朱則太紅，慢開凌花鏡。（小曲毛毛雨）顧影照玉容，沐君恩有誰同，昨天真正奇，逢天家露種（小曲恨綿綿）在深宮，歡如夢，妹妹玉環驕驕縱縱，惹酸風，意難容，唧唧農農，譏譏諷諷，羞羞澀澀家中。（龍舟）今日顧影自憐心自痛，真正野花難傍日邊紅。

生：（笑白）哈哈亞夫人。

旦：（白）吓，

生：（白）我話長傍就真嘅。（龍頭鳳尾二流）呢我係你影裏情郎（轉芙蓉腔下半句）你係我畫中愛寵。

旦：（白）唉也主上，怕左你咯，你唔好嚟咯你。

生：為皇有情有義，特來慰藉你嬌容。（二段）都話一之為甚，又其可再乎呢（生轉梆子滾花）喂喂喂一日都係為你醋海翻波，至令我孤枕獨眠雙腳凍。

旦：（白）唉喲我又信咯盲鬼。

生：（白）你唔信呀，

旦：（白）唔信。

生：我已經將你妹玉環，逐出宮中，

旦：（白）唉也也你真係㗎（旦接唱）唉也你棄舊憐新，更加完全冇用，我一誤豈容再誤，我都誓不再盲從。

生：（白）哦哦，咁咁係兩頭撻（有序芙蓉中板）喂喂你從就你順從，因我心頭郁煜貢，我為嬌姿，你最情濃。

旦：你最不該，將我嚟呀嚟呀捉弄，波生醋海，後禍正無窮，勸君王，你須自重，須自重，快把玉環妹妹宣召，回宮。

生：（的的二王）我宣召不難你與我共諧，

旦：（白）也嘢得㗎？

生：好夢。

旦：（三段）（唱）都話可一不可再咯，奴就謹記，心中。

生：（嘆白）唉，你真係冇陰功咯（小曲

担梯望月）真正有陰功，將我斷呀送，真正有陰功，你將我斷呀送，你若係咁陰功將我斷送，你就係當初咪將我順從。

旦：你將我作弄，我邊處順從，陰功的確係最陰功，我已經恨重重，你已經禍重重，你咪混喇，我誓不再順從。

生：（白）唉亞夫人呀，（的的二王）我在宮中，難入夢，因為無人囥被就噲冷傷風，個個鼻哥窿，個條鼻涕虫，好似二龍爭珠，喺處兩頭，捐捐貢（四段）佢捐入個喉嚨，令我毛管動，所以特來夜訪你嬌容，素日知嬌你情義重，共你流蘇帳暖兩家樂也，融融。

旦：（接唱）你講乜嘢東東，聽到我烏龍龍，你快些回宮召亞玉環，侍奉。你快的鬆，我唔聽鬼喊，一于學吓個個送殯，嘅亞聾。

生：唉吔吔吔，我隻脚趾公，唉吔典肚痛，你叫我回宮我又點能走動，重有頭暈身熱四肢無力毛管，鬆鬆。（詐白）唉吔唉吔，唔得唔得，上床抖吓至得。

旦：（中板）你分明係詐傻，兼扮懵，想話詐顛納福，你都唔怕面紅。

生：你要憐憫孤，情意重，望你桃花依舊笑春風。

旦：（白）唉吔主上真定假㗎係咁你上去抖吓先噃，我一陣就嚟喇吓。

生：（白）係囉，敢至係㗎。

旦：（滾花）等我暗約妹妹玉環，將他作

弄，從今情海，不起醋風。（完）

《新長亭別》——桂名揚 上海妹
勝利唱片公司1938年

生：（詩白）曉來誰染霜林醉，總是離人淚。

旦：（起二王）碧雲天，黃花地，柳絲長，無奈玉驄難系；（短序）思量無乜計（唱曲）唯有倩疏林，你與我掛住斜暉。

生：（短序）楚楚又淒淒

旦：（唱曲）猛聽得，一聲去也，遙望著長亭十里；

生：（河調慢板）心如醉，如痴

旦：（芙蓉腔中板）只是昨宵今日，清減了小腰圍。

生：（慢板）恰待歡娛，

旦：（接唱）誰料離愁相繼；

生：（接唱）昨宵好夢，

旦：（接唱）今朝幽怨

生：（接二王）不知何日歸期。

旦：（接唱）君呀你真無謂，我地相國家門，都唔失禮，須知妻榮夫便貴，又何必要狀元及第；

生：（短序）呢層雖則係（長句二王）你地老夫人，佢唔係咁計，佢話唔招白衣嘅女婿，雖則功名無所謂，恐怕把婚姻阻滯，咁就一鞭行色，就要兩地相違。

旦：（木魚）我聞此話，苦悲啼；切莫話金榜無名，就誓不歸。須知中不中時，無乜所謂；重有個的異鄉花草，

君呀你切莫棲迷。

生：（接三腳凳）小姐你一放心，唔駛閉翳；我地幾多磨折，至做得夫妻。今天去求取功名，都係為著婚姻計；豈有話，敢停妻再娶妻。（南音）只是欲留難戀應無計；（白）唉真係淚添九曲黃河水，恨壓山峰華嶽低（二王）怕看那夕陽古道，衰柳長堤。

旦：（西皮）你到京師，（序）在路中，你樣樣要仔細，飲食起居，要端節適宜，唔好大意（尺）；（白）君呀荒村雨露眠宜早，野店風霜起要遲（轉二王）況且鞭馬秋風裡，無人調護，你要自己扶持。

生：（接唱）金玉之言，我自當緊記；小姐相逢不遠，你切勿太過傷悲。

旦：（接唱）斟一杯，無情酒，令我肝腸已碎；（芙蓉腔中板）唯有夢相隨。

生：（接唱）我未飲離杯，心先醉；

旦：（接唱）離愁別恨，訴與誰。

生：（接二王）蒼天不管人憔悴，

旦：（接唱）難分血與淚；

生：（短序）唉吔夕陽卻西去（唱曲）無奈扳鞍上馬，小姐呀且請回車。

旦：（接唱）本系一處同來，而家只剩自己返去；（短序）只愁夢失尋君處

生：（唱曲）我把絲韁緊勒，

旦：（接唱）我把簾幕漫垂。

生：（白）唉，昨宵是繡衾奇暖留春住，

旦：（白）今日是翠被生寒有誰知。

（完）

《新裝換戰袍》 —— 桂名揚 小非非

勝利唱片公司1938年

生：【頭段】（念白）八尺龍鬚方錦褥，已涼天氣未寒時（旦士工滾花唱）喂喂你睇吓陣陣秋風，漸覺羅袂生寒，你仲喺處吟詩整詐諦。（生插笑白）哈哈好笑嘞。詐乜嘢諦亞（旦唱）你好快的俾錢咯嘛（生插白）俾錢你做乜亞。（旦唱）唉，解決我緊要嘅問題。（小曲）呢你快剪新裝我換季囉。正係好嘅夫妻。（生唱）嗽又有乜野問題。你想中意嗰的總之揀到華麗。（旦唱）免至人人諦。我心都翳佢話我嗰的衫逗裤埋坭。佢笑我逗坭你都翳。喂你快剪新衫我換季。（轉二王）都話人醜用衣裝。髻醜用花旁。（生接唱）係呀計起你上嚟亦都唔多。失禮。（生插白）實在靚添。（生唱）況且三分人材。七分打扮（旦唱）唉吔我若然唔靚你又點肯要我。番嚟。

生：【二段】（龍舟）哈哈我話你都唔摻肺。（旦插白）我話你至唔摻肺。（生唱）重講乜好夫妻。喂知唔知道我地個國勢瀕危。（旦唱）唉吔你又唔係做官駛乜同佢閉翳。（生插白）哦嗽我地係中國人呀嗎。（旦唱）係啫我地居留外地有乜輸虧。（生唱）你都懵嘅若果國破家就亡變為奴隸。個陣冇鞋拉屐走咯問你點施為。（旦插白）真係唔信呀盲鬼。（生唱）唔信。就睇吓的摩囉同埋高麗。若果變

為矮鬼更重淒慘。（旦唱）唉呬係亞。個的女人孭住個包袱行街莫係前世鬼咯。食埋的黃豆咸羅白你話幾咁逗呢。（生唱有序中板）我地齊就要心齊。第一將劣貨來抵制。努力勸同胞。警醒眾愚迷。（旦唱）我着番的舊衣裳。再唔貪架勢。（生唱）捐輸嚟救國。至緊要嘅問題。喂你地千祈。咪話抵就制。抵就制。幫助敵人炸彈反嚟空襲。施威。

旦：【三段】（士工慢板唱）唔呬我今回，唔着新裝。（生插白）唔着又點亞。（旦唱）不若捐作棉衣把的傷兵。嚟救濟。（生插白）好極喇。（旦唱）尤可嘆。幾多同胞受難。應該設法。提攜。（生接慢板）講到話。個的互助精神。乃係人生。最寶貴。尤其是。毀家紓難。更重萬古。名題。（旦小曲）算你有身家可能享一世。若果國破為奴隸。錢財難護衛。（生士工慢板）若果為兒孫。作馬牛。更重枉居。人世。

【四段】不若將金錢。購買國防公債。他日國強家富更兼姓氏。光輝。
旦：（轉二王唱）我地救國同心誓不再把金錢浪費。
生：立刻投軍抗敵我地造對模範。夫妻。
旦：但願男女同胞個個堅心。自勵。（拉腔）總要犧牲奮鬥。不久。就勝利回歸。
生：自古話多難興邦。何須將敵畏。
生：誓要把錦繡山河完全光復。

生：振起睡獅嘅雄威。（完）

《豪華闊少》—— 桂名揚 徐人心
百代唱片公司1939年

生：（漁歌晚唱）尋芳愛月充正二世祖，花街柳巷夜晚必到。醉醲校書疤我共投好，愛彼風騷，我願帶方帽，時時做闊佬，時時叫富豪，鑽路去會愛好。
旦：（海南曲）乜咁早，招待不週到，我招待不週到，怕你望見諒至好。
生：（生二王）不用禮儀週週呢，我係駕輕就熟道（白：熟人熟事，使乜客氣啊）。
旦：等我叫人弄啲酒菜，公子你尚有客無。（生白：冇嘞，今晚請齊你地全寨啦）
生：呢度有三千黃金，我就煩嬌妳擺佈啊（你地盡地開銷啦，吾夠即管開聲嚂）。
旦：（毛毛雨）喂喂，李公子，你富豪。
生：算乜啫，好比拔條毛（生白：哈哈哈哈）。
旦：真羞愧，不獲酬你勞。
生：區區莫計小數。（生二王）我係豪華闊少，不用勞妳來開刀
生：（白）因為我愛妳啊嘛！旦白：真唔真啊）。
旦：你愛我咁交關，實在我都唔知，你愛我乜好？
生：我愛妳芙蓉如面，艷似櫻桃。（中板）愛妳斜送秋波，真係令我魂都

無。仲有梨渦帶笑，俏風騷。好比楊柳蠻腰，在風前舞。總之人間無倆，勝過筆底既畫圖。

旦：（愛情郎）你愛奴奴，確週到，載金走馬為奴奴。（二王）知否我芳心，何所慕。（生白：妳叫我估妳心事？旦白：梗係啦！）

旦：因為交情好極，都係皮毛。（白：我同你講心啫嘛）。

生：（白：哈哈哈哈哈）（士工滾花）我早知佢對我有情，不過我唔敢揸得咁老啫，但係青樓妓女，個把口仲滑過豬膏。（白：好）等我試下佢既真情，慢慢至嚟出八寶。（白：阿醉霞姐，妳係咪真係愛我㗎啫？）（旦白：真㗎！）

旦：我若然唔係愛你，使乜把心事陳舖。

生：（生彪舟）點解第二個到嚟，妳就唔多理我呢個佬，分明朝秦暮楚，十足嗰把豆腐刀。謂妳一腳踏兩船，未免太唔係路。

旦：哎！老舉都難做，君啊你又知道無？（流水南音）所謂順得哥情，又慌對唔住嫂。為到兩頭都咁好，咁就免牢騷。（二王）若果你眼緊得咁交關，除非（生白：除非乜嘢啊）（旦滾花）除非叫我除牌唔做。

生：（白）（白欖）做得到，做得到，一向我唔敢出聲，慌妳話我發夢冇咁早。要幾多銀嚟贖身，快啲問下妳老母，妳老母。

旦：（柳底鶯）莫嚕嘈，慢慢商圖。

生：事關香上鑪，那許我商圖。

旦：媽媽證明十萬両金需要嚟奉母。

生：有限，這區區小數，我明天送到。

旦：君呀你必須早。

生：嬌呀我一於早上道，金屋已備兩偕老。

旦：講到住埋兩字，我要慢作謀圖。（生白：噢，咁呢十萬銀又算點㗎）呢十萬黃金，權作金槍，把花護。

生：（白）呵呵，妳想開刀嗱！喂阿醉霞姑，我唔係希罕啲錢，不過妳贖左身之後，如果係嫁人就嫁我先個嗱！）

旦：（旱天雷）不要你分毫，（生白：點解唔要呢？）講到護花王孫唔憂世上無。從來我都無話強人做，若係做唔到，由你話點好

生：（接唱）俾！俾！俾！我話俾我講笑啫，財散如土，何嘗論到，不過我話明娶，贖左霞身比你點樣作圖。

旦：（白）此後我就閉門謝客係啦！

生：（白）若果有人比二十萬過妳又點啊？

旦：（白）咁啊……

（遲疑介）

生：（白）咁又點啫？

旦：（白）車！你估我真係要錢咩？第二個比多多我都唔要！

生：（白）真唔真啊？

旦：（白）珍珠都冇咁真！

生：（白）哎呀好！好！好！

生：千金一諾冇虛無，立即回家來籌措！

旦：（白）喂！喂！喂！拿你記得至好

啊!

生：（白）得喇。準明宵送到，不少分
　　毫！（完）

《拗碎靈芝》—— 桂名揚 紫羅蘭

歌林唱片公司1940年

旦：（餓馬搖鈴）悲聲叫愛弟，今番中
　　計，老父正昏迷，讒人弄計，致有分
　　別袂，臨別不禁傷心出涕，

生：（接唱）家姐你棄孤弟，一朝永訣，
　　以後各東西，悲涕，悲涕，繼母太胡
　　為，縱威

生、旦：（同哭相思）哪呀呀呀哪呀呀，
　　　　罷了家姐、弟弟

生：（花）究竟佢如何挑撥，你都要細說
　　端倪。

旦：（乙反流水南音）當日花下題詩，我
　　悲身世；未知誰人唱和，韻清淒。繼
　　母進讒，話我私通男仔；父兮不察，
　　我就苦悲啼。

生：（接唱）我想繼母不良，早擬安排毒
　　計；你把是非明辨（乙反二王）使佢
　　無所施為。

旦：（乙反中板）因為父失姬人，不歡
　　慰；我若表明真相，一定遭父棄遺。
　　為保骨肉恩情，令我心內翳；我寧願
　　犧牲自己，不願父悲啼。

生：（昭君怨）家姐你，深知孝悌，在理
　　要力勸親歸正軌，無虧無虧，

旦：（接唱）爹爹寸心，也遭花迷，話我
　　無禮，枉用計，恐怕重更弊，

生：（接唱）難道你寧尋自縊啩，又令我

失依任孤危，憑誰代拮攄，避免危，

旦：（接唱）無謂咁悲涕，無謂咁悲涕，
　　賢弟還要注意聽規。

生：（白）乜嘢呢家姐

旦：（乙反龍舟）須要知孝悌，守家規；
　　咪話爹爹無理，你就任意抗違。繼母
　　雖係不良，你都要勉強捱抵；或者憑
　　點孝義，可感化到佢從規。

生：（接唱）謹奉訓言，我已深明一切；
　　我亦粗知詩禮（慢板）斷冇不孝行
　　為。

旦：（中板）呢嗱重有層，你束髮授書，
　　究竟年齡尚細；須記住，每日書窗課
　　罷，你要及早回歸。晨與昏，定省慈
　　懷，毋疏此禮；講到求學問，又要承
　　師訓，恪守學規。

生：（擔梯望月）謹承規，守義禮，舉成
　　例，當自製，

旦：（接唱）還愛分陰休浪費，

生：（接唱）牢記於心不忘背違（中板）
　　姐你不用為吾心系；

旦：（接唱）重要勤向學，他日鰲頭獨
　　占，個陣你步上雲梯。

生：（接唱）倘或邀天幸，衣錦還鄉，我
　　就不忘，姐你勉勵；就算我身尊榮，
　　你未得共同富貴，未免心內慘淒。

旦：（白欖）若果你得志歸來，要把我宿
　　冤洗，你能符我望，便是對我無虧，

生：（白欖）相見只有今天，不久就要長
　　分袂，你重有冇言語，請你吩咐齊

旦：（二王）曾記當年，慈親棄世；又把
　　靈芝遺下，叫我切莫忘遺。謹遞靈

芝，交還幼弟；

生：（接唱）一見靈芝尚在，如見我慈幃。唉，我觸景思親，又不忍見你歸泉世；不若把靈芝拗碎，分別收攜。

旦：（接唱）我半帶去陰曹，交與母親一睇；

生：（接唱）半留為紀念，我地相隔雲泥。

旦：（接唱）唉我死別生離，

生：（接唱）忍不住悲傷流涕（拉腔）；

旦：（合尺花）此後唯有相逢夢裡（士），

生：（接唱）又怕夢境淒迷（尺）。
（完）

《地久天長》——桂名揚 胡美倫

百代唱片公司1941年

生：（餓馬搖鈴）荒山呀呀裏寄痴恨，心悲憤，創恨叫天無聞，長流淚印，強作薄倖，誰為此曠夫哀憫，香閨呀呀斷了音問，風高雪冷，更為愛嬌傷神，心膽震，嗟我呀喪在胡塵，痛心，（哭相思）呀……人間何多恨。（滾花下句）又好比魂離魄碎，喪我三魂。

旦：（唱賣雜貨）為尋丈夫夜動身，探他音問，情如枯草更生，補痴恨，夢重溫，補痴恨，（口古）佢有戀恨傷痕，點禁得寒風冷，等我噓寒借暖，送微溫，郎你醒來呀。

生：（一錠金）雪寒甚，（開邊）覺來又見心愛玉人，莫非相見夢中卻似真。

旦：（白欖）愛郎君，愛郎君，你對奴太忍心，多情奴不識，今日方知你愛我真，愛我真。

生：（白欖）冤孽根，種情根，根已死時復再生，卿情如未了，我死得更傷心，更傷心。

旦：（唱四時菜）生死兩不分，生共君心印，死共君棺襯，誓與共抱衾。

生：（二王）嬌你一片深情，令我五中銘感，往日情芽已死，如今又復更生。

旦：（唱）君你遁跡湖邊，難為奴奴，尋搵。

生：（唱）祇怕相逢狹路惹你，傷心。

旦：（唱）我愛你死痴，何以你不明，我心坎。

生：（唱）怎奈我四肢殘廢，何忍誤你，終生。

旦：（唱）說愛談情，總要心心相印，你身雖殘廢，惟是你仍未，殘心。

生：（唱乙反南音）聞嬌語，更傷心，我已經誤己，不忍再誤人，貪愛累人，徒惹恨。（生接唱）真情無慾念，方是情真，望你知己另尋我亦無恨，我願窮荒終老，（乙反二王）不再混跡，紅塵。

旦：（昭君怨）不應允，心心不份，誓與共抱衾，不分情深情深。

生：（唱）休痴呀了心，我永不應允，共你難合卺，傷心病困，傷我薄倖。

旦：（唱）寧為郎共犧牲，立誓此心不屬他人。

生：（唱）為何認廢人，造愛人。

旦：（唱）奴共你心印，郎共我心印，郎
　　你殘廢不變愛憎。

生：（唱龍舟）你休惘恨，錯在我一身，
　　當日射箭人即係我，因為我妒火自
　　焚。

旦：（白）係你呀，噎吔你有陰功呀。

生：（白）我都知道錯咯，（唱）所以我
　　走遍天涯將君訪問，謹携妙藥，救你
　　殘生，我自覺無顏，多留不敢，就把
　　藥囊擲下，一別而行。

旦：（白）咁就謝天謝地咯，（唱西皮連
　　序）用唾和藥浸，藥溶和到勻，愛郎
　　莫個擔呀心，靈藥噲解危困。

生：（唱）心驚呀震，

旦：（唱）哥呀哥，千祈坐穩，片時安
　　心，一陣呀妙藥回春生。

生：（唱）確能舒伸，痛苦已無甚，暗自
　　微幸，爽快精神。

旦：（二王）多謝皇天，解郎病困。

生：（唱）又煩嬌姐，為我，勞心。

旦：（唱）我願再續前緣，你又可能，答
　　允。

生：（唱）願為蝴蝶，長伴，釵裙。

旦：（唱）呢番蜜語甜言，是否將奴，欺
　　棍。

生：（唱）嬌你若然唔信，我可以指水，
　　盟心。

旦：（唱）咁我就叩謝當天，賜我地再
　　行，合巹。
　　　（生滾花）此後重諧魚水，更見情
　　深。（完）

《金葉菊》── 桂名揚 關影憐
歌林唱片公司1941年

旦：（頭段）（唱蕩舟）賣盡首飾箱，替
　　君找了餞粮，三十两金謹奉上檀郎，
　　京都而往，收作沿途驛旅粮。

生：（唱走馬）愛妻聰智實無两，情誼
　　千百丈。

旦：（唱）使君博顯光，協裏我本當，今
　　晚辭行赴試場。

生：（唱）我取十五两，你收十五两，若
　　果慳吓就夠餉。

旦：（唱）已屬少數量，勸君休退讓。

生：（唱）你若抵肚餓來退讓，只慌有
　　樣，無糧。

旦：（唱）無粮時另圖別樣。

生：（唱）增多掛望，未獲心放。

旦：（唱二王）所謂出路不比家居，上不
　　到江，下不到岸。（白）揾人借錢好
　　難㗎。（唱）家鄉鄰里，較易呼將。
　　（白）你要晒先㗎。

生：（唱）皆因慈母年高，須要小心，奉
　　養。（旦白）呢層我會咯。

生：（二段）（唱）若果饗殮不繼，恐怕
　　餓壞，高堂。

旦：（白）那你唔駛担心嘅，（唱）我紡
　　織加勤，為把婆婆，供養。（生白）
　　你真係一個賢內助咯。（旦唱）重憑
　　奴十指，未必噲不接，青黃。

生：（唱龍舟）我唔敢話你，無力週張。

旦：（白）咁你可以放心喇。

生：（唱）只怕風雲幻變，我地要先事預
　　防，他日衣錦榮歸，若果慈親棄養，

我寧願承歡膝下，不捨故鄉。

旦：（唱）夫呀為順你一片孝忱，我僅留十両。（二王）重有一番言語，望你謹記，不忘。（二王合字長序）葡萄美酒敬奉郎，祝君異日放榜名榮放，糟糠，君你莫忘，快回航，郎母令聚樓閨妝，凝恨結心愴。

生：（唱跳花鼓）累世書香，通今古往，斷無行放蕩，毋勞掛望。

旦：（三段）（唱士工慢板）客途中，多俏麗，幾許野草閒花，切莫風流，誤賞。

生：（唱）花雖艷，後奈蝶無心，我非王魁薄倖。仍屬故劍，不忘。
（芙蓉中板）最難得，茹苦含辛，你重並無，怨唱。

旦：（白）呢層更唔成問題喇（唱）只要你求上進，他日功成歸里，我地後福，無疆。

生：（白）我重有件事好關心你呀，

旦：（白）乜嘢事呀，

生：（唱）因為你守閨緯，更勿夜夜相思，致令花顏，變狀，

旦：（白）郎你真係有心咯，（唱）若果憑風便，鴻音頻惠，我更重，心安，

生：（白）梗係喇，我日日寫信返嚟比你呀吓。

旦：（唱滾花）之我重有一件事情，

生：（白）你又有件乜嘢事呀，

旦：（唱）一向未對郎講。

旦：（四段）（白）你擰（手旁）隻耳埋嚟我話比你聽喇（旦唱）因為我身懷六甲，

生：（白）係呀，

旦：（唱）未知佢弄瓦，抑或弄璋。

生：（唱送情郎）哈哈若果扳懸孤，更歡暢，抱嬰參謁入祠堂，彌月不必堂皇，等我回家再飲歡暢。

旦：（唱二王）君你此去京都，先把我個金蘭，拜訪。（白）就係周相爺個千金小姐呀，（唱）芳名玉仙小姐，係我當日嘅同窗。

生：（白）佢同我又唔相識嘅，（唱）而且佢係相府千金，恐怕不容相訪。

旦：（白）唔喰嘅，佢同我誓同生死嘅（唱）或者念奴情誼，佢喰為你，扶裹。

生：（唱）不若你寫下魚書，等我到京都，呈上。

旦：（白）咁重更好喇，（唱）等我修書一紙，你為我遞送，周娘，望你密密收藏，

生：（唱）我自謹藏，不敢孟浪。（拉腔）

旦：（唱滾花）唉，明日陽關一別，

生：（唱）忍不住寸斷離腸。（完）

《易水餞荊軻》 ──桂名揚

中勝唱片公司1954年

（頭段）（倒板）憂懷國難。（手托）可嘆弱國勢孤單，深痛秦禍恣瀰漫，禍深矣，恨煞我燕丹。（二黃慢板）國步維艱，生靈塗炭，思量無計我自懷慚，幸有荊卿存肝膽，願把暴秦誅滅，拼個有去，

無還。今日易水灘頭，濁酒酬君，一盞。（白）荊軻，你所講風蕭蕭兮易水寒，壯士一去兮不復還。哎。（反線中板）呢首悲壯詞，何堪誦，不禁血淚，汎濶。（二段）今我欲酬君，可奈無物表微情，苦費思量，無限。記當日設瓊筵，曾倩美人侍酒，與君痛飲，花間。你醉後者模糊，羨慕儲后丰華，曾把柔荑，稱贊。此語未遺忘，所以為酬壯士，至有忍痛，捨紅顏。（血淚花）玉顏，玉顏，香消玉魂散，我創心間，我創心間，強茹痛，含淚盼，斷玉臂，淚斑斑。（轉梆子慢板）我剜卻心頭肉，望君珍重莫等閒，玉臂貯銀盞，還望荊卿，垂鑒。（滾花）今日白衣送別，祝你直抵秦關。（完）

冷暖洞房春 —— 桂名揚 陳艷儂

捷利唱片公司1955年

（牌子頭拷紅音樂引子）

旦：（拷紅）金綃賬伴繡幃，紅塵欲配人絕世，今宵結夫妻，蓮池月兒照住蓮並蒂，心安慰（直轉慢板）龍鳳燭，正搖紅，難遇枕上鴛鴦，此後空留一際（拉腔收）。（白）我至怕人人不醉檀郎醉，既負良宵又負妻啫（花）只怕春光容易過，轉眼就月斜西。

生：（二王合字序）正話堂前醉酒，玩琴迷，憶起以往嘅事我都唔願制叻，哋咁嘅夫妻，點可以白髮齊，愛唔嚟，我恨無良計嚟，抵抗雌威呢，講唔盡我心中翳（轉小紅燈）佢舊時惡過皇帝，當我哋啲男人賤過泥，咁嘅好嬌

妻，當我下人亂咁使，隨便咁嚟發啷禮（直轉二王）咁至覺得心頭快慰。

旦：（白）吖，薛將軍

生：（白）行開！

旦：（白）薛元帥

生：（白）企開啲喇嘛！

旦：（白）阿薛

生：（白）躝開！

旦：（禿唱木蘭從軍）你話佢響處整乜鬼呢，雙眼將人厲，個樣確係惡睇呢，佢醉咗至入呀嚟，唯有（直轉二王）殷勤侍奉，直表婦道無虧。（短序）鬼叫你做人妻咩（唱曲）都要含笑上前，行個夫妻之禮。

生：（短序）吖，乜你近來咁好禮呢餵（唱曲）記否寒江舊事，你忍心將我難為。

旦：（短序）計我話舊事不消提。

生：（減字芙蓉）我記得聲聲話我薄倖郎，罰我拈香來下跪；（序）（浪白）三跪九叩你都害得我慘咯（接唱）跪到我膝頭都爛晒嗱，然後至跪到你香閨。（序）

旦：（浪白）呃，我唔怪你，你重怪我添？（接唱）當日你三氣樊梨花，我又何曾唔矮細；（序）

生：（浪白）哼，三氣吖，九氣都有之呀！

旦：（接唱）今晚洞房花燭夜，切勿錯怪你嬌妻。

生：（白）嬌妻？哼，刁妻就真啦！（花）你呢啲系潑辣嘅刁妻，我點肯

娶個老婆皇帝得㗎。

旦：（反線中板）今夜俏郎君，重重誤
會，令我意亂心迷。我與薛丁山，天
訂雙盟，本是如花伉儷；卻可憐，未
明恩怨，至有抱恨殊歸。我欲了前
嫌，唯有低首下心，拜叫奉迎夫婿；
叫句心愛郎，前塵影事，望你一概忘
遺。（花）總之萬事都錯在梨花，我
亦自知慚愧。

生：（南音）哈哈，真正系奇怪事，乜你
肯認句低威；我係你帳前嘅卒仔，重
衰過地底泥。今日你奉旨嫁老公，何
等架勢；都係我昂藏七尺，絕不肯把
頭低。欲想冰釋前嫌，除非你下跪；
咁就無所謂囉，若果淨系口頭認錯，
我就誓不入羅幃（短腔收）。

旦：（白）今趟你都嗜得我慘咯（長句
花）雖則心已灰，可是情未廢，怕見
燭影搖紅花並蒂，照人歡笑照我悲
啼，說什嫁夫憑夫貴，我反遭人奚
落，嘆句命運不齊。我怨夫郎（一
槌）我又愛夫郎，一跪表痴心，望你
恕饒一切。

生：（花下句）唉，我問心難過，忍將妻
你難為。用手相扶，妻呀，今後永遠
做對多情伉儷系啦。

旦：（花下句）估不到郎心如鐵，今夜都
化作合歡泥。

生：（蕩舟）願明月照雙棲，兩家親愛提
攜，

旦：（接唱）今晚好花，好到並蒂，蝶兒
迷，

生、旦：（合唱）鴛鴦同命鳥，一對纏綿
入繡幃。（完）

《青衫紅袖兩相歡》—— 桂名揚 鄭碧影
年代不詳

旦：（胡不歸引子）惆悵念愛鴛，影隻拘
恨眠，（念白）獨對銀燈夜不眠，孤
寒夕夕聽啼鵑，點滴淚洗胭脂面，低
迴無限暗淒然，（送君小曲）傷心
矣，復何言，往事依稀可見，憑欄
望，多淒怨，獨處天過天，痴心那得
個郎憐，天天思舊鴛，郎未見，我個
心未變，旦夕相思不免，

生：（七字清下句）呢個重來崔護意黯
然，依舊書劍飄零嗟命舛，天涯流浪
祇剩得行李一肩，歷亂情懷恰似蕉心
捲，孫山名落訪粧前，踏月唏噓紅樓
遠，更未解相思滋味苦還甜，（花）
一路排柳分花，欲見個位痴心人面，

旦：（白欖）聽啼鵑，叫得我心酸，惆悵
獨憑欄，幾回腸寸斷，偶然翹首望，
誰個立花前，低望樓下人，似是伊人
面，相逢如夢裏，我含笑至郎前，

生：（白欖）我眼未花，神未亂，相見憎
如不相見，相對暗斷腸，相逢顏靦
靦，浪子歸來日，愧對好嬋娟，昔日
燕合飛，感嬌言相勉，今夕重相會，
難忍我辛酸，

旦：（長二王下句）無語倚郎肩，宛若投
懷燕，相逢此際喜難言，心事滿懷
千百轉，呢個寒閨冷鳳，望歸鸞，見
否我憔悴花顏腰瘦損，望你笑拈羅

帶，一度我似否從前，難解相思，脂啼粉怨，

生：（反線中板）一朵薄命花，添憔悴，真是我見猶憐，呢個護花人，昔日對佢淺愛輕憐，記不盡風流香艷，燕同棲，祇願天荒地老，檀郎夜夜抱花眼，本是不知愁，豈料金盡床頭，迫作分飛勞燕，你重贈金釵，勸我投京赴試，愧未博得金榜名傳，（花）此際慘淡重歸，自覺報顏相見，

旦：（小紅燈）見矣人重見，回來續未了緣，愛心堅，幾回夢裏牽，如今幸能復愛戀，我命苦望郎憐，愛你心不變，更非為着榮枯心便轉，

生：（長花不句）感你心不變，情不變，石爛海枯情未斷，寒生何幸有美人憐，淑婦食貧今少見，謝嬌情重我更謝情天，失意歸來尤獲得心靈溫暖，

旦：（反線中板下句）但願郎憐妾愛月重圓，富貴繁華何足羨，莫予等閒了好姻緣，又怕未老紅顏恩先斷，願毋相負結情駕，（花）郎你鑒我痴心，莫使白頭抱怨，

生：（下西歧）自問情懷毋變遷，郎心不變遷，兩相歡，痴情共愛戀，笑偎紅杏面，

旦：（接）心已屬郎願作雙飛燕，恩愛纏綿，

生：（接）此後莫夢愁冷傷春怨，彩鳳諧駕，

旦：（接）我無言含羞半掩面，

生：（接）香腮貼面共齊肩，兩心，

旦：（接）恩情比石更堅，

生：（花下句）何幸青衫紅袖，依舊人月重圓。（完）

《情僧蘇曼殊》——桂名揚 鄧碧雲
年代不詳

（蘇曼殊小曲倦尋芳）約誓偷踐，紅裙繫念，凡心未了，緣證生前，結髮舊盟恩本斷，自羞慚長飄泊，又經年，雨花天，人意亂，飄零怨，苦難言，迷濛雨隔平橋遠，踏殘朝露訪嬋娟。

（雪梅士工花）三月杜鵑啼夢斷，樓頭倚盼，恨年年，枉結相思，猶幸得與三郎會面，

（曼殊接）相逢疑是夢，有此意外奇緣，卿你瘦減容光，也異當年初見，

（雪梅長句二王）舊事如煙，尋常幻變，相思無計付青鸞，

（曼殊接）月姥紅絲，牽錦線，同心早結，那怕有風雨，妒情天，（雪梅接）又怕魑魅窺人，未許瓊花吐艷，無情棒打，拆散彩鳳文鸞。

（拉走馬腔）（曼殊唱序）同盟兩有誓言，海枯石爛始終情未變，金鐵比心堅，乜一旦拆鳳鸞，月難圓，怕是紅顏悔盟心忽轉，還早你講了一遍，

（雪梅即轉小曲斷腸吟）爹爹無義迫我另訂鳳鸞，摧了舊盟心太偏，同命鴛鴦，今生難如願，斷頭香燒錯（即轉乙反二王）薄命徒怨天，未肯人憐，血淚泣枯，憔悴為郎，病染，既是名花早字，誓不更歡笑。別人前，倘若嫁杏期催，一定拼却香

沉玉斷。

（曼殊接）驀聽辛酸，好比穿腸一劍，花愁草恨，恨海難填，薄命憐卿。偏命蹇，痴郎空抱恨，誤了釵鈿，句句傷心（轉正線）忍聽杜鵑啼，泣怨。

（雪梅即轉反線中板）拆散結同心紅顏天妒，又使鳳飄鬱，雪裏寒梅，留得一點孤芳，春盡江城魂斷，你有無限前程，更有慈親垂老，都莫使不孝名使不脫贈鳳頭釵，更將私己贈郎。（士工花）資助你東瀛歸遠。

（的的撐曼殊沉花）唉呀呀，肝腸寸斷，苦難言呀（乙反中板）我恨生半，流落江湖飽歷盡那世途，驚險，作頭陀，山門倚食，徒笑虛度，流年，負紓才，處處白眼徒羞，嘆一句人情，人情冷暖，愧昂藏，今日窮途末路，還向紅袖，求憐（即轉乙反花）又怕別關山，（一才）一旦花落香沉（一才）（士工花）個陣我難辭罪譴。

（雪梅即落爽快點中板）悲歡離合信有前緣，生死同心情可見，男兒休負錦繡華年（旦花）若再痴迷惟有一死絕君念。

（生齊口中板）卿卿恩義重，感激難言，無奈情絲，毅然揮慧劍，來生還再效，彩鳳配痴鸞，（即轉高花）拜別紅裳歸路轉。（入場）（暗相思）（雪梅花）斷難零雁，拼教玉碎沉冤。（完）

《單刀會五龍》—— 桂名揚 梁素琴
年代不詳

（大點霸天上長二流）藍橋近會佳人，喜卜燈花成合卺，今晚銀河抱月遂駕鴛，

（合）結合同心情莫禁，一見鍾情心相印，何幸雙飛比翼共仝林，動瑟吹笙將鳳引，（上）（入介）

（參見白）官主有禮，

（彩虹羞白）駙馬有禮，

（霸天口古）得蒙官主降貴紓尊，與小生定係赤繩，可謂三生有幸。

（彩虹滋油白）有幸你咪咁快幸住（口古）你想洞房要講過先，佢個樀野穿晒各，你精嘅就快的鬆人，

（霸天詐懵介口古）穿乜野呀今晚我全你又花燭良宵番（口旁），官主我未曾與你合卺交杯，你就趕呢個新郎，真係離奇得很。

（彩虹口古）我趕你已經好客氣吓（發火）你估我唔知你係鳳凰山嘅首領咩，你都算好膽，你難逃我慧眼，你竟到此騙婚。

（霸天下氣白）我一切都係為你啫（口旁）官主（中板上句）記否甫相逢，係佛前邂逅，我為你一見傾心，講到騙婚姻，自知唐突西施，無奈我為愛嬌，情切懇，自分離，我難望夢寐，可惜呢只山雞我未能飛入鳳凰群，個位韓國儲君，佢路過我山前，所以徒將奇謀運，為愛情，深入龍潭虎穴，可見我無畏精神，（花）官主你鑒我一片真情，你應該將我呢個痴人憐憫

（彩虹又急又慢長二王下句）你嘅態度乞人憎，你嘅痴情不足憫，人而無信枉為人，我叫任革面洗心，你綠林廝混，你嘅行為卑鄙，到此騙婚盟，你罪大難饒，會罹劫運，尚在此痴迷不悟，甘願自表犧

牲，雖死我亦不全情，係快商飛遠引。
（下畧）（完）

《冷面皇夫》主題曲
「傷心人懷未了情」

<div style="text-align:right">——桂名揚</div>

年代不詳

（扭絲羅古瀟湘形神俱喪什邊上望月長嘆唱主題曲「傷心人懷未了情」乙反戀壇板面上唱）自覺愁莫罄，對月嘆孤另，痴心一片夢未醒，兩載涕淚零，流未罄，念我娉婷，往事那堪認，駕鴦遭劫分離，誤我卿卿嬌薄命，我恨點勝，鏡花水月兩無形，懶步過花徑，傷心慘聽凄涼杜宇，聲聲復嘆聲，怕得薄倖名（拉腔長二王下句）薄命我憐卿，良緣悲莫證，呢個多情儲帝，徒自淚珠凝，嬌爾削髮空門敲青磬，我呢個情塲孤雁任零仃，父命難違迫我把鴛盟訂，至使赤繩錯繫，多情翻似無情（轉雨打芭蕉中段）呢個傷心人兒有未了情，我誤卿豈欲忘情換孝名（反線中板）吐情絲，我一若綁繭春蠶，錯入情關，孽境，好事多磨，今日鶯傷鳳杳，都只為奪愛，而成。恨女皇，棒打鴛鴦，迫我強諧，婚聘。夫婦冤家，僅奪得殘餘軀殼，奪不得純潔心靈。（花）呢個冷面皇夫，今晚盡把哀情盡罄。（叫雙思）罷了我地秋心妹（花下句）此生難成連理樹，但願來生重結未了情，淚眼模糊隱約見伊人倩影。（一才收掘如痴如醉狂呼秋心力力古完台介）（完）

《趙子龍之
甘露寺》

<div style="text-align:right">——桂名揚
梁蔭棠原唱</div>

年代不詳

（鑼邊花）俺趙雲，肩頭上，放上了千斤重擔；
俺保得主公過江，又保得主公回還。
今日裡甘露寺中看新郎，又不是交鋒和打仗；
因何兩廊之上，埋伏了許多刀槍。
俺虎步龍騰，要查明真相；（介）
俺追過了東廊，他就往西廂。
俺又追過了西廊，他就東廂往；
唉吔莫非是甘露寺中，變了殺人塲。
俺手按龍泉，四圍觀看；（介）
你們個一個，一個個，身披甲冑手提銀槍。
就算你是六臂三頭，有包天的膽量；
唉吔我的寶劍呀，你就是無故出鞘，莫非欲想把人傷。
俺怒氣不息，甘露寺往；（介）
唉吔目前又來了，一班飯袋酒囊。
須知道俺在長坂坡前，殺退了曹兵百萬；
當日俺在百萬軍中，來來往往，往往來來，哪一個不曉得俺趙子龍，是個殺人王。（完）

桂名揚戲服，陳國源先生藏品。
（中山大學戲劇工作室提供）

桂名揚歌曲報章評介

《素面朝天》二卷：
桂名揚是粵劇名小武

《新長亭別》：桂名揚上海妹合唱

《素面朝天》：桂名揚上海妹合唱

桂名揚是粵劇名小武，上海妹則是名重一時的花旦，雖死猶生，因妹腔仍經常有機會聽到，亦於同日在舊曲重溫播出。

《易水送荊軻》
桂唱此曲激情淒切感人

《易水送荊軻》：桂名揚獨唱

金牌小武桂名揚，在粵劇壇歷史不淺。二十多年前最後領班在高陞戲院登台，聲容唱情如昔，惜積勞成疾，後且以不宜於演出，離開舞台。桂唱此曲，激情淒切感人，一如他在舞台上演悲壯性質戲特佳也。桂名揚亦是唱家小武，惜後來以健康關係而影響他的聲線矣。

《金葉菊》桂名揚是當年留美紅伶

《金葉菊》：桂名揚關影憐合唱

金葉菊是苦情戲，此曲濃縮了戲中的人物故事，聽了一如看一部苦情戲。關影憐是四十年前有名艷旦，距今日子已不算淺了，但由於她的演唱有獨特超人之處，例如蛋家妹賣馬蹄，即是她成功之作。桂名揚是當年留美紅伶，有稱金牌小武。當年曾領班在深圳戲院演了一個相當日子，二十年前，且領班演出於本港高陞戲院，時間很短，未幾即告別舞台。

《長憶漢宮花》
使人聽至飄飄然

《長憶漢宮花》：桂名揚獨唱

桂名揚在戲中，唱做都佳，而唱出曲中人意境，真情流露，有如自身感覺，則以此曲表現得十分突出，使人聽至飄飄然，為歌聲所感召。

《海底針》桂名揚文戲突出歌喉清亮

《海底針》：桂名揚羅慕蘭合唱

男人心，海底針。曲是以男歡女愛做出發點，到頭來，女的還摸不到男人的心，

發生了戀愛中許多笑話。廿多年前，桂名揚由美返港，曾組班在高陞戲院演出。以辛勞過甚，一度吐血而輟演。桂名揚亦被稱為金牌小武，演文靜戲最突出，歌喉中亦清亮可甚。與羅慕蘭對唱，頗為動聽。

《貴妃罵唐皇》「桂腔」有動人情處

《貴妃罵唐皇》：桂名揚譚玉蘭唱

桂名揚被稱為金牌小武，四十年前，紅透半邊天。「桂腔」有動人情處，一如薛腔為歌迷所喜，廿多年前，桂由美回港，引起戲迷捧場熱潮，後有班主為他組班演於高陞，僅半月以咯血病輟演，從此退出舞台。

《新還花債》桂仔歌喉跌宕中富有情感

《新還花債》：桂名揚獨唱

桂名揚當年在美國享盛譽，有金牌小武之稱。返港後，幾度組班演出，後因在演出中突爾咯血，從此掛靴了。桂仔歌喉跌宕中富有情感，為一位能演擅歌的紅伶。

《雷峰塔》二卷：
桂伶溫文倜儻，與薛伶並稱

《雷峰塔二卷》：桂名揚與呂文成合唱

桂名揚有金牌小武稱。當年領班冠南華，在港及深圳戲院上演。溫文倜儻，與薛伶並稱。二十年前，也一度領班在港高陞戲院登台。惜以咯血而從此告別舞台。此曲他與呂文成合唱，已在三、四十年前了，更具高貴價值。此歌曲亦早已絕唱，不輕易欣賞得到了。

《驚艷》演文靜戲風流倜儻

《驚艷》：桂名揚獨唱

桂名揚乃美國金牌小武。二十多年前，由美返港，曾組班登台，雄風如昔。惜操勞過甚，未幾以吐血故輟演。桂仔之文靜戲，具有當年「老揸」風度，演文靜戲之風流倜儻處，不多讓於「老揸」也。桂名揚由美返港，雖然演出時間不多，但早在四十年前，他在深圳戲院領班登台，則為港人所深悉也。鳥過留聲，仍令人神往。

棣萼多才樸學家
——清代羊城官宦樸學世家桂氏
·曾燕聞、仇江·

羊城桂氏，是清代中後期廣東頗有聲望的世族之家。從桂氏入粵的第二代桂鴻在乾隆年間中舉入仕，到清末的桂坫中進士點翰林，歷時一百多年，興盛時，「桂氏一門，服官者二十餘人」。桂氏產生過傑出的經學家桂文燦，有貢獻的方志學家桂坫，詞人桂文耀等人物。清末廣東著名學者張維屏在《松軒隨筆》中稱讚當時的桂氏「一門俊彥，棣萼多才，科第聯翩，方興未艾」。就是這個官宦學者世家的寫照。

桂氏入粵的始祖桂應和，字萬育。浙江慈溪人。因任幕僚南下廣州，後入籍南海。

桂應和之子桂鴻，字會川，號漸齋。乾隆五十一年（1786）鄉試中舉，以大挑一等授知縣，分發安徽。由於桂鴻自小跟隨父親在州府幕中，耳濡目染，熟悉刑法，在審理案件時顯現才幹，受到巡撫朱矽的賞識。不久，桂鴻在徑縣知縣任上因與上司不合，去官歸里。桂鴻素治經學，家法嚴整，為人正直，從不為私干謁。他鄉試的座師恭泰到廣東督學，作為門生，桂鴻在拜候座師時也並不為子弟請托。除了治經之外，桂鴻亦能詩，著有《漸齋詩鈔》。

桂鴻子士祀，字楠友，一字友山。生性友愛，清廉不苟，自奉儉約而樂善好施，他在科舉、仕途上無甚發展，只是候選州判。但他十分重視對後代的教育，除子孫外，「教育諸兄之子如己子」。他最反對清談，強調要沉篤力學，以求實用，並將歷年對後輩的教導收集，編成《友山誡子錄》。在士祀的教導下，他的子侄輩如文耀、文煊、文燦、文熾、文隧、文熠等，多是讀書有成，其中比較突出的是文耀和文燦。

桂文耀（1807-1854）字子淳，號星垣。縣誌稱他「目光炯炯，聰明絕世，讀書不屑屑章句，恒觀其會通，欲著之功業」，少時曾就學粵秀書院，同學者有譚瑩、曾釗、陳遭、黃子高等，後來這批同學都在不同的領域有所成就。道光八年（1828），文耀由縣學生中式舉人，次年聯捷進士，選翰林院庶起士，散館授編修。歷官湖南鄉試副考官、國史館纂修、提調、監察禦史、常州、蘇州知府、淮海河防兵備道。文耀並能詩詞，著有《清芬小草》、《席月山房詞》。

桂文燦，字子白，號皓庭。一號昊庭。文燦是清代嶺南有成就的經學家。粵東自從阮元開設學海堂，經學日興，人才輩出。文燦就是其中較突出的一個。

文燦從小受父親嚴格的訓誨，打下了扎實的基礎，又進入當時最負盛名的學海堂深造，他的才華在這時已開始脫穎而

出，他的詩文作品被挑選出來編進《學海堂集》，這個集子是學海堂師生優秀詩文作品的彙聚。後來，文燦又成為嶺南著名學者陳澧最早的門生，學問大進。道光二十七年（1847），文燦「以解經拔第一，補弟子員」。兩年後鄉試中式。

文燦一生潛心經學，博覽群書，主要成就在纂述及校注，只在湖北鄖縣當過幾個月的知縣，因積勞成疾逝于任上。

同治元年（1862），文燦將其所著《經學叢害》呈獻朝廷，「奉旨留覽」。當年十二月十七日上諭：

「所呈各種箋注考證，均尚詳明。《群經補證》一編，于近儒惠棟，戴震，段玉裁，王念孫諸經說，多所糾正，薈萃眾家，確有依據。其見潛心研究之功」。對文燦在經學研究方面的水準及貢獻，給予高度的評價。惠棟、戴震，段玉裁，王念孫等人，都是清代第一流的學者、經學家、文字學家，文燦能對這些大家的著作「多所糾正」，而且「確有依據」，實屬難能可貴。

文燦學識淵博，功底深厚，受到各方重視。同治三年（1864），兩廣總督毛鴻賓、廣東巡撫郭篙燾委派文燦主持修纂《廣東圖志》，六年後成書九十二卷，進呈朝廷。

曾國藩十分器重桂文燦，稱讚他是「績學敦行」、「志堅識遠」的「有用之才」。國藩任兩江總督時，曾發邀請信把文燦招至軍中，不久文燦因祖母病重返回家鄉。後來，國藩兩次聘請文燦校刊《殿本十三經注疏》、《通志堂經解》等重要經典。並高度評價文燦「不獨為粵中翹楚，抑不愧海內碩彥」。可見文燦在當時的聲望。

光緒十年（1884）文燦卒于任上。雖然他只是一名知縣，但由於他在經學方面的成就，湖北的督、撫向朝廷申請將文燦的事蹟宣付國史館立傳。朝廷下諭：「桂文燦同治年間進呈所著經學諸書，奉旨留覽，特予褒嘉」。「應詔陳言亦多可探」。「其潛心經術、講求實學，足為士林矜式。著准其宣付史館，列入《儒林傳》，以為研經者勸」。故後來《清史稿》中有桂文燦傳。

文燦一生著作甚豐，大多數為經學著作。按《清史列傳》中所記，有《朱子述鄭錄》、《易大義補》、《書古今文注》、《禹貢川澤考》、《群經補證》、《廣東圖說》、《潛心堂文集》等73種，共194卷。文燦不愧為桂氏這個樸學之家的傑出代表。

文耀弟文熠，字蓉台，道光舉人，官連州陽山教諭；文耀弟文熾，字子蕃，號海霞，少時能背誦《史記》全書，道光間補博士弟子員，曾就學于著名學者譚瑩、陳澧門下。文熾治史學、工駢文，晚年任學海堂學長，著有《鹿鳴山館稿》。文燦兄文炬，字曉峰，貢生。

文燦子侄桂壇、桂埒、桂坫、桂坤、桂埴等「土」字輩，是桂氏入粵的第五代，與「火」字的父輩一樣，他們也普遍受過良好的教育，他們之中有秀才、貢

生、舉人以及進士。部份人有著作傳世。桂壇、桂坫是其中的佼佼者。

桂壇，字周山，號杏帷。從小學習經學，十六歲時，以解經第一名進入縣學，後來入學海堂深造。他的習作《三國名臣論》，洋洋數千言，受到當時擔任學海堂學長的陳澄的激賞。光緒五年（1879），桂壇鄉試中式，成為舉人。後曾任職福建船政教習。桂壇生性孝友純摯，繼承了父祖輩的傳統：敬愛父母，愛護幼小。縣誌稱他「訓誨諸弟，友愛出於至性，循循善誘，寒暑無間者十餘年」。後來他因父親文燦逝世哀傷過度而早卒。著有《晦木軒稿》。

桂坫，字南屏。壇弟。桂坫是清末民初廣東著名的方志學家，曾參與廣東多種志書的編撰工作。他少年時就讀於廣雅書院，受到嚴格的教育。光緒二十年（1894）中進士，點翰林，授官翰林院檢討，後曾任浙江嚴州府知府、國史館總纂，又主講東莞龍溪書院。他的著作有《晉磚宋瓦實類稿》、《說明簡易釋例》、《誦清宦詩選》等。而他的貢獻，主要在纂修志書方面。光緒三十三年（1907），《南海縣誌》開局始修，由桂坫總纂，於宣統二年（1910）完成並刊刻。後來又總纂了《恩平縣誌》26卷、《西寧縣誌》34卷。民國初年，梁鼎芬主修《廣東通志》，全書分訓典、山川略、兵制、前事略、人物志、藝文、雜錄七項，敘事自道光元年（1821）始，至同治十三年（1874）止，實際上等於《阮志》

（阮元修的《廣東通志》）的續篇。桂坫參加了《廣東通志》的纂修工作，負責廣州人物志部分。

桂氏能夠成為頗有聲望的文化世家，與它歷代都注重對後輩的教育有關，可以說，非常注重對子孫的教育，是桂氏的傳統，是它代代相傳，經久不衰的原因。

入粵始祖的桂應和，他身在幕中如何教育子女，詳情不得而知，但從他的兒子桂鴻身上可以看到他的影響，《南海縣誌》中《桂鴻傳》寫道：「（鴻）少隨父在州縣幕，素習法家言」，因此「漱局審案，多所平反，大吏才之」。清末民初廣東著名學者陳融在《讀嶺南人詩絕句》中記敘桂應和時有句：「行囊筆墨即生涯，課子松陰不廢詩」。可知應和在流動奔波的生涯中還是不放鬆對兒子的教育。

應和的孫子士祀，更是一位重視子孫教育的典範。他對功名看來不大熱衷，只當過候選州判，就算選上了，也不過是個七品的小官。但一生對子孫教誨孜孜不倦，而且「教育諸兄之子如己子」。（《南海縣誌》卷十七）他要求後輩「沉篤力學，以求實用」，反對清談。仁祀還把多年教導子侄的話語編成一本書，名為《友山誡子錄》，經學家鄭獻甫看過書稿，給予極高的評價，認為這是古往今來教子書中最傑出的一部。他在為此書寫的序中「認為自來訓子書所不及」。正由於士祀的努力，他的子、孫兩輩人，也就是桂氏入粵的第四第五代，大都獲得了成功，形成了張維屏所稱的「一門俊彥，棣

尊多才，科第聯翩，方興未艾」的局面。

　　桂氏一門中最為突出的文燦、坫父子，同樣都是在祖父、父親兄長的精心培育教導下，加上本身的資質優秀，個人的刻苦努力才取得較大的成就，由此可見家庭教育對人的成長所起的作用。

　　個人的成功，可以歸功於個人素質的超卓，但是一個家庭、一個家族的成功，就不能只認為是個人因素的作用，家庭傳統對後代教育的注重，子孫普遍接受完善的教育，無疑是最重要的因素之一。這也是桂氏世家給後人的啟示。

參考書
《南海縣誌》、《清史稿·儒林傳》、《讀嶺南人詩絕句》、《辛亥以來藏書紀事詩》

桂南屏太史手筆

桂壇四代家譜 ·桂自立·

　　桂壇又叫桂東原，家內稱芬臣，共有九名子女，以男性為中心的血統關係的兒子僅四人：

桂鴻圖，學歷不詳，懂英文，洋行職員，因父親東原早逝，故1932年桂名揚和文華妹結婚，則由他具頭名發請帖請男賓。桂鴻圖育有一兒一女。

　　兒子桂自立，1933年出生，在廣東省建築工程專科學校畢業，入職於廣州有線電廠基建設備科主管，兼任建築設計室副經理，1981年經華南工學院（即現在的華南理工大學）考核，晉升為建築工程師，業餘時間在南海電大當輔導老師，輔導學生畢業設計，

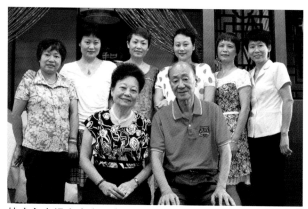

桂自立夫婦和女兒全家福。

又在南海官窰鎮建築工程公司當顧問十多年。桂自立娶妻何淑明，任幼稚園老師，共育六個女兒，分別為：秀娟、秀明、綺玲、巧玲、潔玲、敏玲，積極參與搜集桂名揚一生資料。業餘時間自立夫婦在荔灣區逢源康齡社區中心做義工。

桂自立夫婦到老人院慰問演出七年與長者同樂，樂於幫助有需要的人。

桂鴻圖（右）懷中所抱孩童為作者本人

桂中錚（資料不詳）

桂銘元（桂少梅） 早期男花旦，曾入「永壽年班」「人壽年班」及「大羅天班」，後協助桂名揚組班，及做戲班櫃檯，管理班務，終身未娶。

桂銘揚（桂名揚） 1932年和粵劇文武豔旦鄺秋蘋（藝名文華妹）結婚，先後收養女兒三人。後又與區少嫻（藝名區楚翹）結合，生育兩兒，桂仲山定居於美國，桂仲川居香港，娶妻鄭姣顏，育有一子桂濱。

七字奇冤， 9場
（時裝家庭倫理奇情公案劇）
〔著者缺〕
永壽年班（時期不詳）
演員：余非非 千里駒 白玉堂
　　　李海泉 新 珠 唐朗秋
　　　馮醒錚 朱聘儀 鄭少莊
　　　桂少梅
廣州，華興書局 〔出版年缺〕

桂少梅在「永壽年班」演出

桂仲川，1970年畢業於廣州音樂專科學校（星海音樂學院前身），加入廣東省海南黎族苗族自治州歌舞團擔任樂隊指揮、作曲、配器及鋼琴伴奏，曾隨名作曲家黃酩攻讀作曲和配器，編寫了大量舞蹈音樂及器樂曲。

桂仲川回港後繼續從事音樂創作，1981年任市政局香港舞蹈團鋼琴伴奏，1985年起受聘於香港演藝學院任中國舞鋼琴伴奏至今超過三十二年，是香港作曲家及作詞家協會會員。作品如下：

音樂：中國舞訓練鋼琴音樂光碟共八集

樂譜：中國舞基本功訓練鋼琴音樂譜共七集、
　　　中國舞身韻、劍、水袖鋼琴音樂譜第一集、
　　　《琴情密語鋼琴譜》第一集、
　　　鋼琴編曲音樂鋼琴譜《琴韻那些年》共三集

桂濱，2002年於浸會大學以全數獎學金畢業（學士學位），2003年遊歷超過54個城市，2005年任教香港浸會大學進階電腦動畫學士課程，於TED及各大學擔任評判及演講，包括Siggraph及英國Falmouth大學。ManyMany Creations Ltd.創辦人及董事（2004年成立），為香港最有名有規模廣告製作及電腦動畫公司，共完成超過500個項目。客戶遍及全世界，如花旗銀行、海洋公園、恒生銀行、上海世博等。於廣告界、動畫界、商界獲獎超過四十多項（英國，香港，中國，日本，台灣，印度），包括英國創業先鋒、世界首腦會議青年獎（於紐約聯合國總部舉行）、亞太未來100 (Paragon100)、十大亞洲企業家（亞洲企業家雜誌）、香港資訊及通訊科技獎—最佳數碼娛樂大獎金獎，由香港特區政府行政長官親自授予。

QuantumMatrix創辦人及行政總裁（2014年成立），發明全球獨家科技QuantumHuman。創立未來數碼人形平台，應用於遊戲、虛擬現實、大數據、網上購物及電視電影等。

桂濱是一位資深動畫導演，三維掃描專家，也是繪畫師，攝影師，歌手，演員。（啓蒙老師為甄詠蓓）

桂濱上述可以看出，桂壇一族男丁較少，第六代只有桂鴻圖、桂中錚、桂銘元（桂少梅）和桂銘揚（桂名揚）；第七代就是桂自立、桂仲山、桂仲川；第八代是桂

仲川的兒子桂濱。桂濱除了長期從事電腦動畫設計外，在其他有關領域成績斐然，是複合型人才，才華橫溢，前途無量！桂仲川長期從事舞蹈鋼琴音樂創作，在中國舞鋼琴伴奏行業中可謂獨樹一幟，為北京舞蹈學院及香港舞蹈界所讚賞，為人低調、對人誠懇、敬業樂業。桂自立在建築工程界默默耕耘數十載，1991年榮獲廣州市人民政府頒發從事科學技術工作三十年以上榮譽證書。桂名揚除了藝術成功，四海名揚，還培育英才，受「桂派」影響的省港粵劇老倌位位星光熠熠，誠為桂家增添光彩。

桂坫逸事 ·桂自立·

桂家第五代佼佼者桂文燦之子，與桂壇同懷胞弟桂太史（坫），他德高年壽，跨越三個朝代，是著名經學家，著作甚豐，道德文章社會影響較大（見廣東近現代名人辭典第399頁，此書藏書於廣東省圖書館特藏部）頗受國人尊重。他對子孫教育非常嚴格，督促子孫要勤奮學習，服務社會。他共育有六子，均屬第六代傳人，依次為銘恭、銘敬、銘謙、銘讓、銘熹、銘徽，個個都是有德有才之人。

就我認識的銘恭，1924年協和舊制本科畢業，長期從事教育工作，曾任民國廣州西關富善西街小學校長。

次子桂銘敬1921年交通大學畢業，即赴美國康奈尔大學研究院攻讀橋樑鐵路專業，取得碩士學位，1924年回國先後擔任當粵漢鐵路局湘桂鐵路局任副總工程師，湘黔鐵路分局副局長，主編《粵漢鐵路株韶段建築標準圖》、《湛江港建設規劃》，出版《山嶺隧道》。1949年調任嶺南大學、中山大學、湖南大學教授及系主任等職務。他育有六個子女，均為桂家第七代傳人，依次：

治馨同濟大學教授；

治寧中山大學核醫學專家，核醫學會永遠名譽主席；

治鏞1949~1952年就讀於嶺南大學，後被保送中國人民大學讀碩士，是新中國成立之後第一批碩士研究生之一，1980年8月中山大學秘書長，中山大學外事處副處長，1989年中山大學嶺南（大學）學院成立後，第一副院長等。

治溥為肛腸專家。

治輪為清華大學教授。

治萍暫不詳。

體育主播桂斌，是桂南屏（坫）的孫子。因為桂坫德壽年高，資源豐富，培養的子孫個個是精英，對國家貢獻很大，十分欣慰。

桂坫本人著作甚多，道德文章甚好，社會影響很大，逸事甚多，現略舉例如下：

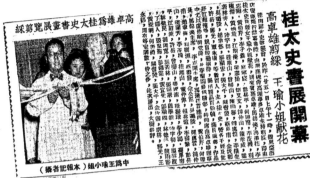

高卓雄為桂太史書畫展剪綵

桂太史書展開幕
高卓雄剪綵
王瑜小姐獻花

德國專家女史高卓雄（廿五日七時半）開幕時，德國專家女史高卓雄為桂太史書畫展剪綵，由王瑜小姐獻花

中為王瑜小姐（攝者記報本）

1952.08.26 華僑日報

桂太史道德文章為世人仰慕

由40位社會名流發起桂南屏太史書展於1952年8月25至27日在香港遮打道思豪大酒店舉行，商會總幹事高卓雄主持剪彩儀式，一千多人參觀訂購，聞此次該會展出作品，經已全部訂購一空，而重訂者亦達百餘幀，成績之佳，誠創本港書畫空前紀錄，足見桂太史道德文章為世人仰慕也。

（發起人排名以署題先後為序）

周壽臣、岑進林、馬敘朝、郭贊、李應生、唐寶甫、高卓雄、馬錦燦、董仲偉、黃茂林、彭升平、黃錫祺、謝雨川、李夕祺、陳樹桓、趙韋修、李俊農、陳錫坡、馮漢柱、沈瑞慶、何瑀甫、揚永康、陳承寬、岑光樾、張大千、廖暉寰、李樹繁、李茂機、陳開芳、李志剛、黃炳堃、佘公正、曾榕、葉若林、黃伯芹、蔡星南、林翊球、鐘惠霖、江紹淹、李研山、桂華山、朱子範。

桂坫部份墨寶：

「語言文字，同為表達人類思想感情之工具，科學發達至今日，人事愈繁，是以文字之需用尤廣。在實用上說，大至國家功令，政教紀載，小至個人來往書信，簿記簽押等，無不需書；而「字為文之衣冠」，世人每視字之優劣，測人學識之深淺，性情之靜燥，稟賦之淳澆；尤其是在商業社會的香港，其人職業之得失，地位之高低，常因此而發生關係，則書法之功用價值可知矣。」

桂老係我粵桂文燿太史之侄，是清儒桂文燦之

子也。書香世代，亮節高風，耳目聰明，仍善蠅頭小楷，蓋其書法，源出篆棣，化方圓於筆劃之間，棣剛柔於行楷之內，是正直之氣，具剛健之德，與柔媚取姿，娟好作能者，迥然不同。聞本港文化界近日醞釀發起請求桂老擇數十年來精心之作，公開展覽，俾後學得蒙嘉惠，而於學術上是所進展。又我國當代學者多人，聞亦甚欲藉此機會，得在文字學上集體研究，發揚光大云。（摘錄1952年8月04日華僑日報—從桂太史書展想到我國書法）

桂自立女兒桂潔玲、桂敏玲提供

在西樵山刻有「觀瀾印月」

在廣東西樵山，四面佛約50米處的石壁上題字「觀瀾印月」，是桂坫手筆，字迹清晰可見，時為光緒戊申年，即公元1908年

為廣州白雲仙館寫石碑
（在特殊年代已毀）

為廣州龍歸鎮北村徐公祠
寫門楣橫批

為親家陳樹人長子書寫墓碑

在廣州海珠區江南大道中海珠購物中心右側有一條叫東街，在東街12號旁邊有一個四周被圍牆圍起的六角小亭，叫做復思亭，亭圍不大，卻有很濃厚的歷史意義。

梁子江的「曉風藝苑」
由桂南屏太史（坫）所題

在廣東南海丹灶鎮的沙岸村，香港著名書法家梁子江擁有的一間頗具規模的建築物—「曉風藝苑」，「曉風藝苑」四字便是由桂南屏太史（坫）所題。

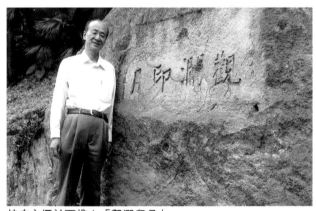

桂自立攝於西樵山「觀瀾印月」

桂自立女兒桂秀明和八和會館名譽會長崔頌明先生，2016年在龍歸鎮北村徐公祠找尋到清瀚林院桂坫的手跡

在香港芙蓉山莊
「東林念佛堂」著提碑

一九五六年三月，桂太史南屏以九十二歲高齡為香港芙蓉山之「東林念佛堂」寫碑記，（由何耀光謹記，桂坫敬書）並鑲在「極樂寶殿」大門外。（紅箭嘴所示）

為香港萬佛寺寫詩文

一九五二年，月溪老法師是年七十三歲，仍駐錫沙田晦思園弘化。他的友人弟子，集其多年詞稿刊而印行。時年八十八歲的桂南屏太史為之作序，有句曰：「從來僧多能詩，而工詞者絕尠。月溪詞宗白香山，深得佳處，固當可傳。」（資料來源於2016年6月「廣州新視野」）

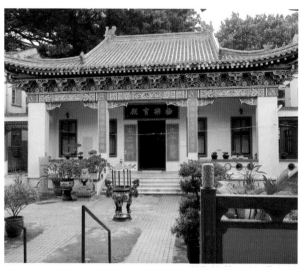

香港芙蓉山莊「東林念佛堂」

陳復先生墓（桂坫書法）

桂坫和陳樹人是當代畫家劉春草的師尊

劉春草師出名門，書法是向著名書法家桂太史（桂坫）學習，畫是向嶺南畫派創始人之一陳樹人學習，在名師指點下藝術日進，幾十年來在中外舉辦了近百場個人書畫展覽，譽滿四海。

公爵表應徵詩文送桂太史評定發表

瑞士愛玲瓏表廠公爵表，為最新型豪華高貴之出品，自在各報刊登徵求詩文小啓後，多方讀者紛紛響應，投稿至為踴躍，截至上月卅一日止，佳作竟達數千章，洋洋大觀，美不勝收，惟整理檢閱，尚需時日，聞將送由桂南屏太史評定後約於本月中旬，便可發表，屆時在本報港聞欄刊載，各方讀者希予留意。（資料來源於1958年1月7日「工商日報」）

日期	劇團/電影公司	劇目
1922年8月29日（民國十一年）	真相劇社、優天影劇團	
1924年8月29日（民國十三年八月二十九日）	人壽年班	再生緣、醋淹藍橋、泣荊花、情血灑皇宮、穿花蝴蝶、狸貓換太子、五羊皇后、十載辛勞藏艷跡、金生桃盒、黑白美人心等名劇
1925-1927年（民國十四年至十六年）	大羅天班	佳偶兵戎、銀河得月等名劇
1928年至1929年（民國十七年至民國十九年）	國風劇團任正印小武	腸斷蕭郎一紙書、傻大俠、雞鳴開虎口、難測婦人心、慈命強偷香等名劇
1930-1932年（民國十九年至民國二十一年）	大中華男女劇團	趙子龍、愛情非罪、謎宮、千里攜嬋、井底珠等名劇
1931年3月13日（民國二十年三月十三日）	大中華男女劇團	夜戰天平山
1931年3月14日（民國二十年三月十四日）	大中華男女劇團	泣殘紅
1931年（民國二十年）	大中華男女劇團	逍遙太歲（上、下卷）、催歸、攔江截斗、百萬軍中藏阿斗等名劇
1931年（民國二十）	明星劇團	
1932年7月29日至1933年4月（民國二十一年七月二十九日至民國二十四年四月）	日月星班	六國大封相、冰山火線、皇姑嫁何人、火燒阿房宮、棒打薄情郎、血戰榴花塔、銀河得月、天花雨 頭、二本、兒女風雲、金馬銅駝、恐怖情場、左公案頭、二、三、四、五卷、陽光隨處、肉海沉珠案、黎妹妹、傻兵香夢、宗教罪人、虎背脂香、柳營風月、第二出生菩薩、風流辯護、玉蟾蜍、奪得小姑歸、駙馬冰人等名劇
1933年（民國二十二年）	桂名揚任冠南華班台柱，後為該班班主	冷面皇夫、金粉屠場、吞金滅宋、盤絲洞、綠牡丹、天涯攝合山、忤逆英雄、鬼屋琴聲、冷宮紅杏、白虎照紅鸞、妻良動佛心、香車寶馬渡情關、霸西羌、文天祥、火燒未央宮等名劇
1934年6月8日至7月15日（民國二十三年六月八日至七月十五日）	日月星劇團	六國大封相、趙子龍、忍痛割情根、賊阿爸、顛羅漢、蝴蝶杯全卷、三取珍珠旗 頭、二、三本、火燒阿房宮 頭、二、三、四、五本、銀河得月、古今一美人、金鈴救星、血戰榴花塔 頭、二、三本、兒女風雲、十夜屠城、冰山火線、碎屍案上、下卷、皇姑嫁何人、貴人與犯人、走馬看春花、忍痛割情根、樂毅破齊師、傻兵香夢、今宵重見月團圓、碧玉連環、血染麒麟崖、風流辯護、操戈同室苦蛾眉、半面怪情人、肉海沉珠案、下江南等名劇

演員	戲院	備註	資料來源
			大金龍班劇刊
同班還有文武生靚榮、小武靚新華、花旦千里駒、嫦娥英、馮敬文，小生白駒榮，男丑馬師曾、文武生桂名揚、小武梁蔭棠、小武新珠等			羊城晚報
主演：馬師曾、曾三多、靚少華、新靚就、陳非儂、廖俠懷、桂名揚			廣府戲班史及馬師曾的戲劇生涯
主演：馬師曾、騷韻蘭、馮鏡華、桂名揚、半日安			粵劇大辭典及馬師曾的戲劇生涯
主演：桂名揚、洋素馨、衛少芳、陳醒漢、馮鏡華桂名揚憑《趙子龍》獲獎金牌一面	美國舊金山大中華戲院擔任台柱		廣府戲班史
主演：騷倩紅、馮鏡華、桂名揚、洋素馨、倫有為、羅鑑波、李蘇妹、黎明鐘等	美國舊金山大中華戲院和紐約等地		戲橋
主演：騷倩紅、馮鏡華、桂名揚、洋素馨、倫有為、羅鑑波、李蘇妹、黎明鐘等	美國舊金山大中華戲院和紐約等地		戲橋
主演：陳醒漢、桂名揚、文華妹等	美國舊金山大中華戲院和紐約等地		粵劇大辭典
	廣州（戲院不詳）		驚艷一百年
主演：廖俠懷、李翠芳、桂名揚、曾三多、李自由、陳錦棠、王中王、黃千歲、鍾卓芳、朱聘蘭等	高陞戲院及普慶戲院		粵劇大辭典、華字日報、華僑日報、中興報
	廣東深圳等地		廣府戲班史
主演：廖俠懷、曾三多、桂名揚、陳錦棠、謝醒儂、馮小非	上海星記廣東大戲院		申報

日期	劇團/電影公司	劇目
1934年8月28日至9月2日（民國二十三年八月二十八日至九月二日）	冠南華班	六國大封相、冷面皇夫、三取珍珠旗 頭、二、三、四本、失戀將軍、禁城奪艷、皇姑嫁何人、左維明斬狐等名劇
1934年10月08日起（民國二十三年十月八日起）		電影紅船外史
1934年10月16日至11月12日（民國二十三年十月十六日至十一月十二日）	省・港・圳冠南華男女班	寒月照金甌、三取珍珠旗 頭、二、三、四本、無情鬼、怪俠客三氣小孟嘗、冷面皇夫、危城鶼鰈、花天奇俠上卷、失戀將軍、楊家將、魔殿陽光、大逆忠魂、真假夫妻、海底霸王等名劇
1934年11月27日（民國二十三年十一月二十七日）		「歌林和聲公司」發行桂名揚與瓊仙合唱火燒阿房宮唱片
1934年11月28日至12月2日（民國二十三年十一月二十八日至十二月二日）	省・港・圳冠南華男女班	陽光寶殿、失戀將軍、冷面皇夫、怪俠客三氣小孟嘗、寒月照金甌、活命琵琶、肉陣困長城、危城鶼鰈、楊家將、願掬心肝贈我郎等名劇
1935年1月12日至14日（民國二十四年一月十二日至十四日）	冠南華班	活命琵琶、肉陣困長城、失戀將軍、寶馬香車渡玉關、寒月照金甌、白虎照紅鸞、危城鶼鰈、楊家將、英雄得志、二老爺剃鬚、皇姑嫁何人等名劇
1935年春節期間	冠南華班	
1935年4月25日至28日（民國二十四年四月二十五日至二十八日）	冠南華劇團	寒月照金甌、桐宮雙鳳、失戀將軍、嫡血染蒲關、冰山火線、冷面皇夫、未央宮、一把檀香扇、寶馬香車渡玉關等名劇
1935年4月29日至5月1日（民國二十四年四月二十九日至五月一日）	冠南華劇團	冷面皇夫、寶馬香車渡玉關、三取珍珠旗 頭、二、三本、未央宮、寒月照金甌、偷渡香巢、嫡血染蒲關等名劇
1935年7月26日（民國二十四年七月二十六日）		「歌林和聲公司」發行桂名揚與銀飛燕合唱火燒阿房宮二本唱片
1935年8月24日至30日（民國二十四年八月二十四日至三十日）	四海男女劇團	冷面皇夫、寶馬香車渡玉關、一把檀香扇、有幸不須媒、百戰歸來、白虎照紅鸞、馬超招親、未央宮、戰地一蘆花、鐵馬盜金關、活命琵琶、金甌缺復圓、雪地一蘆花、玉人無恙等名劇
1935年8月31日至9月4日（民國二十四年八月三十一日至九月四日）	四海男女劇團	馬超招親、寶馬香車渡玉關、呂后斬韓信、未央宮、白虎照紅鸞、一把檀香扇、有幸不須媒、趙子龍、活命琵琶、楊貴妃等名劇

演員	戲院	備註	資料來源
主演：桂名揚、靚次伯、李海泉、小非非、小崑崙、朱聘蘭、華麗思、沖天鳳、紫蘭女等	普慶戲院		華僑日報、天光報
主演：胡蝶、桂名揚、謝醒儂、曾三多、陳錦棠	中央大戲院、普慶戲院、太平大戲院、九如坊新戲院、東樂大戲院、光明大戲院、利舞臺、北河大戲院、香港大戲院、新華電影院（廣州）、中華電影院（廣州）	「明星公司」	工商日報、華僑日報
主演：桂名揚、靚次伯、李海泉、小非非、小崑崙、朱聘蘭、華麗思、沖天鳳、紫蘭女等	高陞戲園		華僑日報
			華僑日報
主演：桂名揚、靚次伯、李海泉、小非非、小崑崙、朱聘蘭、華麗思、沖天鳳、紫蘭女等	普慶戲院		華僑日報
主演：桂名揚、靚次伯、李海泉、小非非、小崑崙、朱聘蘭、華麗思、沖天鳳、紫蘭女等文華妹義務客串《黃武昭君》	北河戲院	為兒童幸福醫院東華三大醫院慈善籌款	華僑日報
主演：桂名揚、靚次伯、李海泉、李艷秋、小崑崙、朱聘蘭、華麗思、黃超武、紫蘭女等	廣州樂善戲院、海珠戲院及江門等地		廣府戲班史及天光報
主演：桂名揚、靚次伯、李海泉、李艷秋、小崑崙、朱聘蘭、華麗思、黃超武、紫蘭女等	高陞戲園		華僑日報
主演：桂名揚、靚次伯、李海泉、李艷秋、小崑崙、朱聘蘭、華麗思、黃超武、紫蘭女等	普慶戲院	為警察司所辦之街邊貧童會籌款	華僑日報
			華僑日報
主演：桂名揚、馮鏡華、倩影儂、何湘子、馮醒錚、花影容、紫雲霞、陳鐵善等	利舞臺		華僑日報
主演：桂名揚、馮鏡華、倩影儂、何湘子、馮醒錚、花影容、紫雲霞、陳鐵善等	北河大戲院		華僑日報

日期	劇團/電影公司	劇目
1935年11月22日起（民國二十四年十一月二十二日起）	天一影片公司	電影夜吊白芙蓉
1935年12月31日起（民國二十四年十二月三十一日起）	天一影片公司	電影火燒阿房宮
1936年1月1日起（民國二十五年一月一日起）	麗影影片公司	電影海底針
1936年1月30日至2月17日（民國二十五年一月三十日至二月十七日）	中央劇團	大送子、百子千孫、六國大封相、慶鬧春宵、春滿人間、皇姑嫁何人、花好月圓、趙子龍、憔悴怨東君、一榜三狀元、三個西施、神經大少、華容道、祝英台、偷渡香巢、夢斷胡笳月、大鬧三門街、縮地減相思、冷面皇夫、半角征袍、笑聲淚影、呂布、玉蟾蜍、柳為荆愁、危城鶼鰈、水淹七軍、誤折蟾宮桂、燕歸人未歸、胡塵貂錦、武家坡、平貴別窰、刀頭蜜、桃花源上、下集、王寶釧等名劇
1936年（民國二十五年）	高陞樂劇團	三取珍珠旗、冷面皇夫、趙子龍、崔子弒齊君、慶鬧春宵、夢斷胡笳月等名劇
1936年4月11日起（民國二十五年四月十一日起）	大江東班	甜姐兒、王文英上、下卷、月底西廂、烽火滿漁村、玉蟾蜍、盲公問米、憔悴怨東君、女間諜、趙子龍、柳為荆愁、毒玫瑰、血灑金錢、神經大少、春滿香粉寮、鐵板銅琶、地獄潘金蓮、天上人間、混世女魔皇、江漢遊女等名劇
1936年4月25日起（民國二十五年四月二十五日起）	中央劇團	胡塵貂錦、趙子龍、虎嘯龍奴、趙雲招親、冷面皇夫下卷、夢不到遼西、岳飛、江南台榭、一榜三狀元二本、碧血灑天山、胡調亂琵琶、情央夜未央、文天祥等名劇
1936年5月22日（民國二十五年五月二十二日）	南粵影片公司	電影可憐秋後扇
1936年5月20日至7月22日（民國二十五年五月二十日至七月二十二日）	丁香劇團、國華劇團兩大班攜手合作	六國大封相、小龍袍、腸斷蕭郎、浪影琴音、活命琵琶、佛門香妃、賊面觀音、子敵妻仇、皇姑嫁何人、血戰爭榮、羨煞別宮花、古今一美人、神眼蛾眉 頭、二、三卷、素馨恨、忍辱雪親仇、蜘蛛網、清宮斬節婦、亂世忠臣、莊周蝴蝶夢、三取珍珠旗 頭、二、三、四及六卷、教子逆君皇、鎮國皇孫、不怕紅爐火、大鬧廣昌隆、猛虎奪龍珠、鍾無艷等名劇
1936年7月6日（民國二十五年七月六日）		「RCA狗嘜原音唱片公司」發行桂名揚與上海妹合唱新長亭別及桂名揚的驚艷
1936年9月2日（民國二十五年九月二日）		「新月唱片公司」發行桂名揚與上海妹合唱王寶釧回窰及桂名揚與韓蘭素合唱冷面皇夫唱片

演員	戲院	備註	資料來源
主演：桂名揚、胡蝶影、劉克宣、黃壽年等主題曲《定情曲》、《芙蓉恨》由桂名揚、胡蝶影合唱	中央戲院、大華戲院、高陞戲園、北河大戲院、新戲院、太平戲院		華僑日報
主演：桂名揚、譚玉蘭、劉公、黎笑姍、劉克宣	高陞戲園、中央戲院、北河大戲院、香港大戲院、九如坊新戲院、西園戲院		劇刊
主演：胡蝶影、桂名揚、林坤山、大口何、林妹妹、陳少儂等《羨煞鴛鴦》由桂名揚、胡蝶影合唱	新世界戲院、高陞戲園、香港大戲院、九如坊新戲院、北河大戲院		華僑日報
主演：鍾卓芳、桂名揚、蘇州麗、靚少鳳、新珠、林坤山、黃超武、錦成功、蘇州屏、紫蘭女、林鷹陽、俏麗芳、郭非愚、黃千歲	中央戲院		華僑日報
主演：靚榮、桂名揚、白駒榮、新丁香耀、小丁香及綠衣郎等			粵劇大辭典
主演：譚玉蘭、靚少鳳、廖俠懷、桂名揚、半日安、林鷹揚、趙蘭芳、紫雲霞、顏思德、陳斌俠、黃金龍、鍾惠芳、梁國風、郭非愚等	利舞臺		華僑日報
主演：桂名揚、譚珊珊、鍾卓芳、黃醒魂、半日安、林驚鴻、黃千歲、何笑珊、新周瑜林、陳燕棠	廣州海珠大舞台		伶星156期
主演：桂名揚、韓蘭素、黃唯麗、朱普泉、黃壽年、趙驚魂等	新世界戲院、太平戲院、利舞臺、北河大戲院、油麻地聲院、九如坊新戲院		粵劇大辭典、南中報
主演：桂名揚、韓蘭素、小丁香、劉倩影、嫣紫霞、李醒帆、馮俠魂、葉少玉、古耳峰、黃寶光、桂少梅	上海廣東大戲院		申報及戲橋
			華僑日報
			華僑日報

日期	劇團/電影公司	劇目
1936年9月29日至10月10日（民國二十五年九月二十九日至十月十日）	新月男女劇團	六國大封相、新月照新人、冷面皇夫上卷、明月向誰家、兇手與皇后、甜姐兒、夢不到遼西、奪得小姑歸、銅台艷史、金鎖悶葫蘆、薛任貴、恨海屠龍、再生緣、傾國桃花、憔悴怨東君、花開蝶滿枝、龍虎渡金灘、賊面觀音、十二美人頭、龍爭虎愛等名劇
1936年10月12日至11月5日（民國二十五年十月十二日至十一月五日）	新月男女劇團	六國大封相、新月照新人、夢不到遼西、奪得小姑歸、標準姊妹、甜姐兒、烽火滿漁村、世界情人、六命無頭奇案、薛仁貴三箭定江山、宏碧緣頭本、五命離奇案、蠻海動烽煙、火燒景陽宮、偷渡香巢、一榜三狀元、海外還魂塔上、下卷、鍾無艷、慈雲走國頭本、多情溫柔鄉、情敵弄玄虛、乖孫、明月向誰家、兩朵大紅花、一家親、再生緣、天國女狀元、摩登霸王等名劇
1936年11月6日至12月5日（民國二十五年十一月六日至十二月五日）	新月男女劇團	憔悴怨東君、花開蝶滿枝、傾國桃花、千里送真香、乖孫、真假兩夫妻、再生緣四本、再生緣大結局、烽火滿漁村、血染銅宮、錯認假郎君、夢不到遼西、一榜三狀元上、下卷、金鎖悶葫蘆、薛任貴、恨海屠龍、龍虎渡金灘、賊面觀音、十二美人頭、龍爭虎愛等名劇
1936年12月7日（民國二十五年十二月七日）		「百代公司」發行桂名揚與譚玉蘭合唱貴妃罵唐皇二卷唱片
1937年1月13日（民國二十六年一月十三日）		「歌林唱片公司」發行桂名揚與紫羅蘭合唱海底針唱片
1937年2月4日（民國二十六年二月四日）		「RCA狗嘜原音唱片公司」發行桂名揚與關影憐合唱十七嫁十八及桂名揚新還花債唱片
1937年2月6日（民國二十六年二月六日）		
1937年2月7日起（民國二十六年二月七日起）	現代影業公司	電影今古西廂
1937年2月11日至2月18日（民國二十六年二月十一日至二月十八日）	大光明男女劇團	冷面皇夫上、下卷、村女戲蠻王、一顆頭顧一點心、偷盜香巢、忤逆英雄、一榜三狀元、難堪脂粉令、縮地減相思、夢斷胡笳月、逼上美人關、春心帝主家、賀壽送子等名劇
1937年2月19日至3月3日（民國二十六年二月十九日至三月三日）	大光明男女劇團	冷面皇夫 頭、二本、活命琵琶、三撞景陽鐘、村女戲蠻王、龍爭虎鬥、酒杯釋凶奴、忤逆英雄、難堪脂粉令、一顆頭顧一點心、一榜三狀元，夢斷胡笳月、春心帝主家等名劇
1937年（民國二十六年）	冠南華班、勝權威班	偷渡香巢等名劇

演員	戲院	備註	資料來源
主演：譚秉庸、桂名揚、譚玉蘭、譚秀珍、王醒伯、譚少清、衛萬迪、謝福培、新龍珠、譚少鳳、朱聘蘭、羅蘭芳、黃劍龍、鄧少康、梁超峰等	上海廣東大戲院		申報
主演：桂名揚、譚玉蘭、譚秀珍、王醒伯、新龍珠、譚少鳳等	上海卡爾登戲院		申報
主演：桂名揚、譚玉蘭、譚秀珍、王醒伯、新龍珠、譚少鳳等	上海廣東大戲院		申報
			華僑日報
			華僑日報
			華僑日報
薛覺先、唐雪卿、梁以忠、桂名揚、紫羅蘭、白玉堂、尹自重、林妹妹、譚玉蘭、關影憐、胡蝶麗、胡蝶影、趙驚魂、蘇州麗等	香港思豪大酒店	「香港華人會計公會」主辦之賑綏建場慈善跳舞遊藝大會特邀藝術名流	華僑日報
主演：胡蝶影、李雪芳、桂名揚、白玉堂、倩影儂、徐杏林、朱普泉、林妹妹、黃笑馨、謝益之、林麗萍、聶克、黃曼梨、徐人心等	中央戲院、高陞戲園		華僑日報、天光報
主演：桂名揚、靚少鳳、譚玉蘭、關影憐、靚新華、伊秋水等	利舞臺		華僑日報
主演：桂名揚、靚少鳳、譚玉蘭、關影憐、靚新華、伊秋水等	普慶戲院及高陞戲園		華僑日報
主演：桂名揚、小非非、靚次伯、李海泉等			粵劇大辭典

日期	劇團/電影公司	劇目
	大利年劇團、錦添花劇團	三英戰呂布、三盜九龍杯等名劇
1937年3月（民國二十六年三月）		
1937年4月30日（民國二十六年四月三十號）		「新月唱片公司」發行桂名揚、上海妹的素面朝天二卷唱片
1937年5月11日（民國二十六年五月十一號）	華威影片公司	電影神秘之夜
1937年5月10日至13日（民國二十六年五月十日至十三日）		六國大封相、鳳儀亭、過江招親、生武松、紅樓夢、再生緣、平貴別窰、梅龍鎮等名劇
1937年6月2日（民國二十六年六月二日）		
1937年（民國二十六年）		盲公問米等名劇
1937年9月4日至9月8日（民國二十六年九月四日至九月八日）		六國大封相、鳳儀亭、古城會、月底西廂、火燒阿房宮、古剎食人精、賣油郎、皇姑嫁何人、鐵公雞三本、血淚灑良心、難為了知縣、金生挑盒、飛渡玉門關、村女戲蠻王、斬二王、六郎罪子、三氣周瑜、喬小姐、冷面皇夫、再生緣、劉金定等名劇
1937年9月18日起（民國二十六年九月十八日起）	鳳凰男女劇團	六國大封相、逼上美人關、春滿香粉寮等名劇
1937年9月28日起（民國二十六年九月二十八日起）	鳳凰男女劇團	六國大封相、逼上美人關、桂骨醉蘭心、飛行火光散等名劇
1937年10月6日至8日（民國二十六年十月六日至十月八日）		樊梨花 頭、二本、天香館留宿、金鑾殿輕生、狀元貪駙馬、桃花女鬥法、時遷夜盜雁翎甲等名劇
1937年10月9日至12日（民國二十六年十月二十八日）	泰山男女劇團	征袍半帶脂、飛行火光傘、小天魔、泰山壓九魔、空歸月夜魂等名劇
1937年10月13日至11月7日（民國二十六年十月十三日至十一月七日）	泰山男女劇團	泰山壓九魔、龍潭劫鳳歸、含苞半夜開、偷上斷頭台、幽蘭惹桂香、飛行火光傘、金盤洗祿兒、冷面皇夫下卷、人肉市場、肢解玉人屍、屍填鴨綠江、海角逐狸奴、古今一美人等名劇
1937年11月18日至22日（民國二十六年十一月十八日至十一月二十二日）	泰山男女劇團	泰山壓九魔 上、下卷、皇姑嫁何人、火燒阿房宮 六本、偷上斷頭台、冰山葬火龍等名劇

演員	戲院	備註	資料來源
主演：桂名揚、丁公醒、廖俠懷、白玉堂、鄧碧雲、羅麗娟等			粵劇明星集
主演：桂名揚、薛覺先、譚蘭卿、馬師曾、廖俠懷、上海妹、譚玉蘭、胡蝶影、陳錦棠、靚少鳳、少新權、蘇州麗等		慶祝蔣公脫險遊藝大會	華僑日報
			華僑日報
主演：桂名揚、關影憐、上海妹、葉仁甫、黎笑珊、月兒、子喉七（劉海東）等	新世界戲院		華僑日報
主演：薛覺先、馬師曾、桂名揚、廖俠懷、白玉堂、白駒榮、陳錦棠、關影憐等	高陞戲院	八和粵劇男女總集團	華僑日報
主演：薛覺先、馬師曾、桂名揚、白玉棠、白駒榮、胡蝶影、上海妹、任劍輝、、關影憐、徐柳仙、月兒、呂文成、尹自重、麥嘯霞、張活游、紫羅蘭、黃花節、譚玉蘭、譚蘭卿、羅慕蘭、蘇州麗、葉弗弱、陳雲裳、林妹妹、劉克宣等	思豪酒店、北河戲院、中央戲院	電影界明星總動員游藝大會華南電影界為粵語聲片救亡大會	華僑日報
主演：桂名揚、文華妹、陸雲飛、黃君武等		桂名揚再赴美國	香港文匯報
主演：薛覺先、馬師曾、桂名揚、廖俠懷、白玉堂、白駒榮、陳錦棠、關影憐等	高陞戲園	粵劇界動員救災，八和大集會演劇籌款賑災，	華僑日報
主演：桂名揚、譚玉蘭、少新權、半日安、譚少鳳、盧海天、車秀英	高陞戲院		華僑日報
主演：桂名揚、譚玉蘭、少新權、半日安、譚少鳳、盧海天、車秀英	普慶戲院		華僑日報
主演：白駒榮、薛覺先、桂名揚、半日安、林妹妹、吳楚帆等	太平戲院	香港藝術界聯合賑災游藝會	華僑日報
主演：桂名揚、譚玉蘭、半日安、盧海天、譚少鳳、李叫天、筱凌仙、古耳峰、何少珊、錦成功等	東樂戲院		華僑日報
主演：桂名揚、譚玉蘭、半日安、盧海天、譚少鳳、李叫天、筱凌仙、古耳峰、何少珊、錦成功等	高陞戲園		華僑日報
主演：桂名揚、譚玉蘭、半日安、盧海天、譚少鳳、李叫天、筱凌仙、古耳峰、何少珊、錦成功等	太平戲院		華僑日報

日期	劇團/電影公司	劇目
1937年11月18日起（民國二十六年十一月十八日起）	南洋影片公司	電影公子哥兒編劇：南海十三郎
1937年11月23日起（民國二十六年十一月二十三日起）	泰山男女劇團	花沒君臣豚、古今一美人、冰山葬火龍、火燒阿房宮 六本、泰山壓九魔、皇姑嫁何人等名劇
1937年11月29日至1938年1月9日（民國二十六年十一月二十九號至民國二十七年一月九日）	文華妹加入鏡花艷影全女劇團	荷池影美、 鐵血盪天魔 下集結局、江上琵琶、 鐵血盪天魔前集、紫霞杯、 鐵血盪天魔 後集、 孝子亂經堂、三馬渡黃龍、十萬橫磨劍、雙鳳擁蛟龍、空盼月團圓、願解征袍任護花、蛇蠍美人、蠻兵下江南、熱血保危城等名劇
1937年12月4日至12月7日（民國二十六年十二月四日至十二月七日）	泰山男女劇團	冰山葬火龍、腥風下楚南、皇姑嫁何人、古今一美人、花沒君臣豚等名劇
1938年1月21日（民國二十七年一月二十一日）		火燒阿房宮、生武松、魂銷故國春、斬二王、月怕蛾眉、紅光光、佳偶兵戎、燕市鐵蹄等名劇
1938年2月4日（民國二十七年二月四日）		電影神秘之夜
1938年4月14日（民國二十七年四月十四日）		電影最後關頭
1938年7月21日（民國二十七年七月二十一日		「亞爾西愛勝利唱片公司」發行桂名揚與小非非合唱新裝換戰袍唱片
1938年7月（民國二十七年七月）	大羅天劇團和萬年青劇團	火燒阿房宮、冰山火線等名劇
1938年8月（民國二十七年八月）		十萬童屍、火燒阿房宮、冰山火線等名劇
1938年10月4日起（民國二十七年十月四日起）	香江劇團	氣壓長虹、冷面皇夫上、下卷、艷主動臣心、脂粉霸王、明末遺恨、屠門血淚花、生周瑜、玉帛干戈、古今中秋月、皇姑嫁何人、趙子龍、偷上斷頭臺、寶馬香車渡玉關、浴血黃金甲等名劇
1939年1月20日至2月9日（民國二十八年一月二十日至二月九日）	泰山男女劇團	六國大封相、神威震九洲、冷面皇姑 上、下卷、艷主動臣心、甘違軍令慰阿嬌、莽將軍、皇姑嫁何人、古今一美人、趙子龍、搗亂溫柔鄉、夢不到遼西、十美繞宣王 三本、情劫玉觀音、碧玉氣將軍、三撞景陽鐘、秘密冤仇、蟾光惹恨、古剎食人精、龍虎渡姜公、桃花女鬥法 二、三本、七虎渡金灘、大鬧梅知府、金絲蝴蝶、太平天國女狀元、血種情根、泣荊花、七賢眷、乞兒皇帝、五元哭墳、原來我誤卿、相逢恨晚、風流伯父等名劇

演員	戲院	備註	資料來源
主演：桂名揚 梁雪霏、大口何、馮烽、黃楚山等	東樂戲院、光明戲院、普慶戲院		華僑日報
主演：桂名揚、譚玉蘭、半日安、盧海天、譚少鳳、李叫天、筱凌仙、古耳峰、黃劍龍、錦成功等	普慶戲院		華僑日報
主演：任劍輝、文華妹、紫雲霞、明星女、陳皮鴨、梁少平、馮少秋、金燕鳴、霜雯霏	高陞戲院、普慶戲院、利舞臺		華僑日報
主演：桂名揚、譚玉蘭、半日安、盧海天、譚少鳳、李叫天、筱凌仙、古耳峰、黃劍龍、錦成功等	高陞戲院		華僑日報
主演：薛覺先、馬師曾、桂名揚、廖俠懷、白玉堂、白駒榮、陳錦棠、盧海天、麥炳榮、黃千歲、曾三多、李海泉、王中王、羅品超、衛少芳、胡蝶影、上海妹、關影憐、譚蘭卿、譚秀珍、譚玉蘭、林坤山、林妹妹、伊秋水、半日安、李叫天、筱凌仙、錦成功等	利舞臺	八和戲劇協進會一年一度大集會	
主演：桂名揚、關影憐、上海妹、葉仁甫、黎笑珊、月兒、子喉七等	廣州中山影院、南關影院		國華報
主演：馬師曾、薛覺先、譚蘭卿、唐雪卿、林坤山、林妹妹、李綺年、吳楚帆、鄺山笑、梁雪霏、陳雲裳、譚玉蘭、伊秋水、白駒榮、桂名揚、黃曼梨等	新加坡皇宮、大光、華英曼、舞羅、	「華南影界賑災會」	新加坡南洋商報
			華僑日報
主演：桂名揚、曾三多、麥炳榮、車秀英等		八和粵劇協進會首次舉行抗戰勞軍義演。	廣府戲班史
主演：桂名揚、曾三多、麥炳榮、袁上驤、葉弗弱、車秀英、嫦娥英、古耳峰	廣州樂善戲院、海珠戲院、中山戲院、太平戲院及台山等地。	為全國各地的抗戰熱潮義演。	桂派名揚留光輝及戲曲品味
主演：桂名揚、梁雪霏、葉弗弱、韋劍芳、笑春華、車秀英、胡迪醒、黃劍龍、羅子漢等	高陞戲院		華僑日報
主演：桂名揚、羅家權、梁蔭棠、新珠、譚玉蘭、唐雪倩、文華妹、紫蘭女、華麗思	上海更新舞台		申報

日期	劇團/電影公司	劇目
1939年2月11日至2月13日（民國二十八年二月十一日至十三日）	泰山男女劇團	皇姑嫁何人、仕林祭塔、冰夜破銅關、楚霸王、打洞結拜、夕陽紅淚、樊梨花罪子、揚州夢、曹大家
1939年3月1日至4月15日（民國二十八年三月一日至四月十五日）	泰山男女劇團	冷面皇姑、甘達軍令慰阿嬌、莽將軍、皇姑嫁何人、古今一美人、趙子龍、溫柔鄉、情劫玉觀音、碧玉氣將軍、三撞景陽鐘、龍虎渡姜公、桃花女鬥法、七虎渡金灘、大鬧梅知府、金絲蝴蝶等
1939年4月16日至6月15日（民國二十八年四月十六日至六月十五日）	泰山男女劇團	冷面皇姑、甘達軍令慰阿嬌、莽將軍、皇姑嫁何人、古今一美人、趙子龍、溫柔鄉、情劫玉觀音、碧玉氣將軍、三撞景陽鐘、龍虎渡姜公、桃花女鬥法、七虎渡金灘、大鬧梅知府、金絲蝴蝶等名劇
1939年5月20日起（民國二十八年五月二十日起）	濠江劇團，	六國大封相、艷主動臣心、勇將保河山、龍飛萬里城、血灑自由神 頭、二本、氣壓長虹、薛仁貴征東、冰山葬火龍、皇姑嫁何人、冷面皇夫 上、下卷、崔子弒齊君、冰山火線、金盤洗祿兒、熱淚浸寒關、飛行火光傘、怒劫珍珠墳等名劇
1939年5月28日起（民國二十八年五月二十八日起）	濠江男女劇團，	六國大封相、龍飛萬里城、冰山葬火龍、崔子弒齊君、熱淚浸寒關、萬馬擁慈雲、熱血灌涼心、血灑自由神 頭、二、三本、冷面皇夫 上、下卷、飛行火光傘等名劇
1939年6月10日至13日（民國二十八年六月十日至十三日）	濠江男女劇團，	崔子弒齊君、飛行火光傘、龍飛萬里城、金盤洗祿兒、血灑自由神 頭、二本、兒女英雄、熱淚浸寒關、萬馬擁慈雲等名劇
1939年6月15日至19日（民國二十八年六月十五日至十九日）	濠江男女劇團，	崔子弒齊君、萬馬擁慈雲 上、下卷、翠屏山石秀殺嫂、龍飛萬里城、熱淚浸寒關、鬼寺鬧天魔等名劇
1939年6月20日至7月21日（民國二十八年六月二十日至七月二十一日）	泰山男女劇團	孟麗君 頭、二、三、四本、萬馬擁慈雲上、下卷、楊八郎苦笑 金沙灘、熱淚浸寒關等名劇
1939年7月6日（民國二十八年七月六日		
1939年8月22日（民國二十八年八月二十二日		六國大封相、佳偶兵戎、璇宮艷史等名劇
1939年秋冬之間（民國二十八年秋冬之間）		

演員	戲院	備註	資料來源
主演：桂名揚、文華妹、白玉瓊、羅子漢、韋李雪芳夫人、羅家權、梁蔭棠、華麗思、梁金城、羅冠聲、石燕子、鄺少安、梁潤棠、倩影雲、玉玫瑰、羅家會、白錦蘭、陳超明、李洪顯、桂桃楣、張鐵峰	上海更新舞台	廣東旅滬同鄉會演劇籌款救濟上海暨兩廣難胞	申報
主演：桂名揚、羅家權、梁蔭棠、新珠、譚玉蘭、唐雪倩、文華妹、紫蘭女、華麗思	上海皇后劇院		申報
主演：桂名揚、羅家權、梁蔭棠、新珠、譚玉蘭、唐雪倩、文華妹、紫蘭女、華麗思	上海更新舞台		申報
主演：桂名揚、小非非、半日安、車秀英、馮俠魂	高陞戲院		粵劇文化史脈絡中的靚次伯及華僑日報
主演：桂名揚、小非非、半日安、車秀英、馮俠魂、何少珊、紅光光、楊影霞、黃秉鏗、黃劍龍、呂玉郎等	普慶戲院		華僑日報
主演：桂名揚、小非非、半日安、車秀英、馮俠魂、何少珊、紅光光、楊影霞、黃秉鏗、黃劍龍、呂玉郎等	北河戲院		華僑日報
主演：桂名揚、小非非、半日安、車秀英、馮俠魂、何少珊、紅光光、楊影霞、黃秉鏗、黃劍龍、呂玉郎等	高陞戲院		華僑日報
主演：桂名揚、半日安、小菲菲、馮俠魂、楊影霞，楚岫雲 等	普慶戲院、高陞戲院、北河戲院		戲橋
發起人：薛覺先、馬師曾、新靚就、桂名揚、陳錦棠、李海泉、廖俠懷、白駒榮、上海妹、半日安、關影憐、譚蘭卿	太平戲院	「廣東八和粵劇協進會」宣誓謹守國民公約	華僑日報
主演：靚榮、馬師曾、唐雪卿、桂名揚、文華妹、黃鶴聲、新珠、新靚就、小真真、麥炳榮、伊秋水、歐陽儉、鄺山笑、薛覺明、羅麗娟、陳皮鴨、梁國風、薛覺先、白駒榮、上海妹、新馬師曾、黃超武、馮鏡華、新周瑜林、徐人心、梁雪霏、黃千歲、薛覺非、張活游、蔣世勳、譚蘭卿、廖俠懷、半日安、陸飛鴻、王中王、陳皮梅、任劍輝、車秀英、呂玉郎、楚岫雲等	太平戲院	「八和全行大集會」	華僑日報
		桂名揚遠赴美國	

日期	劇團/電影公司	劇目
1939年（民國二十八年）月份不詳	大榮華劇團	各名伶首本戲
1939年12月19日（民國二十八年十二月十九日）		「百代公司」發行桂名揚與徐人心合唱豪華闊少唱片
1940年3月（民國二十九年三月）		「歌林和聲唱片公司」發行桂名揚與紫羅蘭合唱拗碎靈芝唱片
1940年（民國二十九年）	泰山劇團、新中華班、	虎帳英雄等名劇
1941年3月5日（民國三十年三月五日）		「歌林和聲唱片公司」發行桂名揚與關影憐合唱金葉菊唱片
1941年5月15日（民國三十年五月十五日）	大明星劇團	馬超招親、冷面皇夫上、下卷、古今一美人、趙子龍等名劇
1941年（民國三十年）	大明星劇團	情魔伏戰神、詐癲納福、三娘教子、勇敢保山河、劇盜王妃、猛龍、好月重圓、墮落二世祖、郎心碎妾心、蓮花似六郎、王妃入楚軍、赤子勤王、刁蠻公主等名劇
1941年10月2日至1942年2月14日（民國三十年十月二日至民國三十一年二月十四日）	加拿大醒僑男女劇團	龍虎鴛鴦、勇將保山河、趙子龍、狡婦疴鞋、西廂待月、女响馬、冷面皇夫上、下卷、梅知府、女狀師、皇姑嫁何人、原來我悞卿、腸斷蕭郎一紙書、恐怖女間諜、司馬相如、大鬧瓊林觀、寒月照金甌、崔子弒齊君、百戰歸來、佳偶兵戎、失戀將軍、金絲蝴蝶、夜渡蘆花、月帕娥眉、閨留學廣、姑緣嫂劫、龜山起禍、金蓮戲叔、冰山火線、有情劍換無情令、飛行火光傘、劉金定二卷、活命琵琶、雙蛾弄蝶、三取珍珠旗、封神榜、全家福、風流皇后、蛋家妹賣馬蹄、山東响馬、三取珍珠旗二本、金城禁苑花、封神榜二卷、夜吊白芙蓉上卷、夜吊白芙蓉下卷、酒樓戲鳳、王春娥教子、三取珍珠旗三本、烈女報夫仇、醋染藍橋、平貴別窰、平貴回窰、水淹七軍、熱淚浸寒關、古今一美人、封神榜、荷池雙影美、宏碧緣、贏得青樓薄倖名、石鬼仔出世、王彥章撐渡、蝶情花義、火燒阿房宮上卷、龍飛萬里城、望鄉台訪妹、夜送寒衣、香陣困傻兵、情盜粉梅花、火燒阿房宮二卷、穆桂英、許仕林祭塔●水浸金山寺、乖孫、木蘭從軍、黛玉葬花、寶玉哭靈、崔子弒齊君、韓世忠殺嫂從軍、舉獅觀圖、打雀遇鬼、郎歸晚矣、寶鼎明珠上卷、寶鼎明珠下卷、監人食死貓、兒女風雲、撚化大老爺、虎吻西施、樊梨花罪子、孤兒救祖、宋江殺惜、武松打店、薄倖狀元、呆佬拜壽、女兒香上卷、女兒香下卷、賣油郎、還我河山、楊貴妃出浴、腰斬無情鬼、忠僕撫孤雛、金葉菊上卷、金葉菊下卷、血洒金錢、殺妾碎屍案、蛋家妹賣馬蹄、南雄珠璣巷、殺妾碎屍案下卷、月上柳稍頭、拉車被辱、演説警夫、滿天神佛四本
1941年10月11日（民國三十年十月十一日）		桂名揚響應抗戰救國運動，參加了加拿大雲高華的本埠華僑勸募救國公債活動

演員	戲院	備註	資料來源
主演：薛兆榮、桂名揚、黃超武、麥炳榮、陸雲飛、何炳坤、肖麗章、譚秀珍、余麗珍、文華妹、梁碧玉等	美國紐約新聲戲院		粵劇大辭典
			華僑日報
			華僑日報
主演：桂名揚、文華妹、梁碧玉、半日安、小非非等	美國紐約新中國戲院		桂派名揚留光輝 及大漢公報
			大漢公報
主演：桂名揚、蘇州麗、黃鶴聲、關影憐、陸雲飛、梅蘭香	美國舊金山大舞台劇院		桂派名揚留光輝
主演：蘇州麗、李海泉、關影憐、陸雲飛、錦成功、桂名揚、陳少泉、梁碧玉、黃少柏、麥炳榮、黃鶴聲、黃金龍、梁麗珠、陳坤培、謝福培、自由鐘、劉倩影、梅蘭香、蘇州萍、花笑容	美國舊金山大舞台劇院		粵劇大辭典
主演：桂名揚、文華妹、桂丁香、譚笑鴻、紅光光、小昆侖、譚秉庸等	加拿大雲高華（即溫哥華）上海街醒僑戲院		大漢公報
			大漢公報

日期	劇團/電影公司	劇目
1942年4月1日至1942年6月7日（民國三十一年四月一日至六月七日）	加拿大醒僑男女劇團	征袍半帶脂、倖運糊塗蛋、寒宮冷艷、紅粉金戈、燕子樓、明珠艷俠、情花怨蝶癡、裙釵都是他、相思箭、飛渡玉門關、藍袍惹桂香、劇盜王妃、女太子、西河救夫、烈女罵羅、武則天上卷、狀元貪駙馬上卷、狀元貪駙馬下卷、趙子龍、風送彩雲上卷、郎心花塔影、武則天、許仕林祭塔●水浸金山寺、難分真假淚、紅梅披棘、逍遙十八年、金蓮戲叔●武松殺嫂、情血灑皇宮、錦繡香囊、刁蠻小姐、雌雄太子、崔子弒齊君、二老爺剃鬚、碧月收棋、胭脂虎、女兒香、牡丹貶江南、阮子奇祭塔、大話夾好彩、紅粉金戈、夜吊秋喜、英娥殺嫂、孟麗君、梨花罪子、山伯訪友、金城禁苑花、風流節婦、西廂待月、冷面皇夫 上、下卷等名劇
1942年（民國三十一年）	泰山劇團、新中華班	虎帳英雄等名劇
1942年9月4日（民國三十一年九月四日）		為域埠賣菜同業賑災救助祖國傷難捐款
1942年9月28日（民國三十一年九月二十八日）		為公債會獻金活動，桂名揚與陳少泉義唱移孝作忠
1942年10月5日（民國三十一年十月五日）		為公債會獻金活動，桂名揚與文華妹義唱金葉菊
1942年10月16日（民國三十一年十月十六日）		為公債會獻金活動，桂名揚與文華妹義唱的光榮戰績特灌錄成唱片，由「大振館」以二千元作慈善認購
1942年10月22日至1943年1月24日（民國三十一年十月二十二日至民國三十二年一月二十四日）	加拿大僑聲劇團	海角龍樓、趙子龍、誤打蟾宮桂、古今一美人、乖孫、俠女戲清宮、盧雪鴻賣藕、情場俘虜、閨留學廣、候門小姐、甜姐兒、名士風流、孤舟憶恨、英蛾殺嫂、暴雨折寒梨、烈女報夫仇、白蛇傳、黛玉葬花、女將軍、紅豆相思、偷碧容探監●大鬧梅知府、紅粉換追風、春娥教子、可憐秋後扇、華麗緣上、下本、西蓬擊掌●平貴別窰、夜渡蘆花、蘇武牧羊、神眼娥眉、崔子弒齊君、梨花罪子、紅梅披棘、賣花王子、舉獅觀圖、香港血案、明珠劍、月底西廂、倖運糊塗蛋、孝媳弒家翁、王彥章撐渡、月夜鳳藏龍、九曲橋、宦海尋冤、碧玉離生、佳偶兵戎、重婚節婦、夜吊白芙蓉上、下卷、月帕娥眉、煙精掃長堤、梨花罪子、龍虎鴛鴦、霧中花、陳宮罵曹、香港血案、泣荊花、柴米夫妻、匹馬渡關山、身嬌玉貴尋作賤、冬樹銀花、姑緣嫂劫、香港血案、七賢眷、留得青樓薄倖名、鬥氣姑爺、冷面皇夫上下卷、香港血案、賣怪魚龜山起禍、醋染藍橋、狄青招親上卷、賣油郎、三個牡丹蘇、甘憐節婦、可憐女、金甲換龍袍、大審水冰心、孤兒救祖、皇姑嫁何人、三個牡丹蘇、木蘭從軍、新婦治家婆、地獄金龜、夜盜魔王頭、趙子龍、三慶佳期、名士風流、嫦娥奔月等名劇

演員	戲院	備註	資料來源
主演：桂名揚、文華妹、譚秉庸、紅光光及梅蘭香等	加拿大雲高華（即溫哥華）上海街醒僑戲院		大漢公報
主演：桂名揚、文華妹、梁碧玉、半日安、小非非等	美國紐約新中國戲院		桂派名揚留光輝、粵劇大辭典及大漢公報
			大漢公報
			大漢公報
			大漢公報
			大漢公報
主演：桂名揚、盧雪鴻、譚秉鏞、梅蘭香、梁少初、梁少平	加拿大雲高華（溫哥華）振華聲戲院		大漢公報

日期	劇團/電影公司	劇目
1942年12月13日（民國三十一年十二月十三日）		僑聲劇團 為公教會籌款義演血戰蘆溝橋籌募經費
1943年7月至11月（民國三十二年七月至十一月）		休養期間，桂名揚偕同夫人文華妹積極參加溫哥華市各社區組織為中國抵抗日本侵略所舉行的義演義唱募捐活動
1943年11月10日至1944年2月9日（民國三十二年十一月十日至民國三十三年二月九日）	加拿大僑聲劇團	春風得意歸、醋火刺莊王、龍飛萬里城、金粉占花魁、拳打小霸王、穆桂英、血種情根、癲羅漢、西廂待月、歸來燕（由梅蘭香主演）梁紅玉、日久知人心、樊梨花罪子、紅梅披棘、情血灑皇宮、桃花冷重香、重見未央宮、傻夫奪得蠢婦歸、水浸金山寺●許仕林祭塔上卷、白蛇傳之仕林祭塔下卷、梁武帝出家、鍾馗遊地獄、嫣然一笑、風流皇后、三慶佳期、女太子、金城禁苑花、倖運糊塗蛋、西河救夫、闈留學廣、倒亂魂頭、孤寒種娶觀音、恩愛敵人、出妻順母、鬥氣姑爺、孝媳弒家翁、冷面皇夫上卷、水淹七軍、雌雄太極鞭、刁蠻小姐、九曲橋、教子逆君皇、崔子弒齊君、八妹取金刀●楊五郎救弟、美人關、羞簪夜合花、化學新郎、暴雨折寒梨、佳偶兵戎、偷碧容探監、西河會、廣西留人洞、盧雪鴻一頭霧水、打雀遇鬼、山伯訪友、姑緣嫂劫、舉獅觀圖、關張戰古城、罅渣妹沖涼、大鄉里出城、五郎救弟、倖運糊塗蛋、打洞結拜夜送京娘、泣荊花、全家福、原來我悮卿、乞兒戲村姑、孟姜女出世、化骨美人、姜太公釣魚、平貴別窰、重婚節婦、孟麗君四卷、醋染藍橋、義乞存孤、余美顏、化骨美人下卷、荷池雙影美、風月情憎、燕歸人未歸等名劇
1944年3月6日（民國三十三年三月六日）		為「華僑勸募救國公債總會」演劇籌款演出山東響馬
1944年5月11日（民國三十三年五月十一日）		為「恩僑籌賑總會募捐流濟邑內米荒」捐獻
1944年6月1日（民國三十三年六月一日）		為「慰勞分會募款」，桂名揚義唱人面桃花
1944年6月9日至19日（民國三十三年六月九日至十九日）		為「中國航空建設協會加西支會募捐」，桂名揚義唱
1944年7月6日、13日、26日（民國三十三年七月六日、十三日、二十六日）		為「清韻音樂社」救濟祖國傷難，桂名揚義演及捐款
1944年7月29日、8月21日及24日、9月18日（民國三十三年七月二十九日、八月二十一及二十四日、九月十八日）		為「慰勞分會募款」，桂名揚踴躍捐款
1944年9月23日（民國三十三年九月二十三日）		為「義捐救國總會推動」，桂名揚義唱
1944年9月30日、10月7日（民國三十三年九月三十日、十月七日）		為「救國總會雙十獻金」，桂名揚義唱

演員	戲院	備註	資料來源
			大漢公報
			大漢公報
主演：桂名揚、文華妹、陳斌俠、譚秉鏞、盧雪鴻、小昆侖、崔碧蓮、何醒華、何雪梅、陳兆由、桂丁香、何寶鴻，開戲陳文斌、張展猷，音樂大家：潘坤、麥伙、馮生、潘駒、梁金等	雲高華（溫哥華）振華聲戲院		大漢公報
主演：桂名揚、文華妹等			大漢公報
			大漢公報
			大漢公報
			大漢公報
			大漢公報
			大漢公報
			大漢公報
			大漢公報

日期	劇團/電影公司	劇目
1945年6月至7月（民國六月至七月）		參加「慰勞分會勞軍運動」
40年代中後期	新中華劇團	
1948年（民國三十七年）		
1949年3月（民國三十八年三月）	美國紐約新中華班男女劇團	賣胭脂、掌上美人、紅粉金戈、十三妹、大鬧能仁寺等名劇
1949年（民國三十八年）	美國紐約新中華班男女劇團	烈女抗金兵、賈寶玉夜訪晴雯等名劇
		1940年至1951年春（民國二十九年至民國四十年）桂名揚在美國及加拿大生活及演出達11年之久
1951年4月15日（民國四十年四月十五日）		
1951年5月27日至31日（民國四十年五月二十七日至三十一日）	大三元劇團	六國大封相、冷面皇夫、火燒阿房宮、趙子龍、冷燕錯入鳳凰巢、龍城飛將、古今一美人、單刀會五龍等名劇
1951年6月3日至17日（民國四十年六月三日至十七日）	大三元劇團	六國大封相、冷面皇夫、單刀會五龍、冰山火鳳凰、丹鳳落誰家、古今一美人、冷燕錯入鳳凰巢、歌后情放莽將軍等名劇
1951年10月18日起（民國四十年十月十八日起）	寶豐劇團	六國大封相、新阿房宮 頭、二卷、冰山火線、皇姑嫁何人、 七彩六國大封相、火鳳凰（唐滌生新編）、血濺榴花塔、小霸王肉搏太史慈、明末遺恨、新粉粧樓、野寺奇花醉金剛、火海平蠻第一功、趙子龍甘露寺救駕、孔明柴桑吊孝、七彩賀壽仙姬送子、新梁山伯與祝英台、天國女兒香、木蘭從軍、新蝴蝶杯、花木蘭、斷腸碑下一盲僧、驚雁鎖桃心等名劇
1952年2月9日起（民國四十一年二月九日起）	寶豐劇團	七彩六國大封相、火鳳凰（唐滌生新編）、皇姑嫁何人、女媧煉石補青天、趙子龍等名劇
1952年3月至4月（民國四十一年三月至四月）	新聲劇團、紅星粵劇團	六國大封相、趙子龍、冷面皇夫、火燒阿房宮 頭、二本、龍城飛將、賊仔氣狀元、千夫所指、俠骨蘭心、孟姜女尋夫等名劇
1952年6月至8月（民國四十一年六月至八月）	桂名揚赴新加坡加盟班主邵伯君旗下	六國大封相、劉僕吞金、冷面皇夫、火燒阿房宮、唐龍光攔路搶婚等名劇

演員	戲院	備註	資料來源
			大漢公報
主演：桂名揚、文華妹、梁碧玉、半日安、小非非等	在加拿大、美國、紐約的新中國戲院		粵劇大辭典
		桂名揚偕夫人文華妹自加拿大返回美國登台。	
主演：雪影紅、桂名揚等			戲橋
主演：白龍駒、飛彩玉、梅蘭香、李松波、陳飛燕、桂名揚等			粵劇大辭典
		桂名揚從美國回到香港。	華僑日報
主演：馮鏡華、桂名揚、紅線女、區楚翹、梁飛燕、石燕子、馬師曾	高陞戲院		桂派名揚留光輝及真欄日報、華僑日報
主演：桂名揚、紅線女、梁飛燕、馬師曾、馮鏡華、區楚翹、石燕子	普慶戲院		華僑日報
主演：桂名揚、石燕子、羅麗娟、廖俠懷、張醒非、鄭碧影、鄭君蘇、白玉堂、陳錦棠、陸飛鴻、伊秋水、任冰兒、梁金城、 歐陽儉、李海泉、羅麗娟、任劍輝、白雪仙、麥炳榮、陳鐵英、英麗梨	東樂戲院、中央戲院		戲橋及華僑日報
主演：桂名揚、羅麗娟、梁素琴、英麗梨、黃超武、廖俠懷、鄭君蘇、羅冠聲	澳門清平大戲院		戲橋，由桂仲川提供
主演：桂名揚、衛少芳、譚玉真、朱少秋、綠衣郎等	廣州天星戲院、海珠戲院、太平戲院、平安戲院、嶺南文物宮之文娛劇場及佛山		粵劇大辭典、南方日報、桂派名揚留光輝
主演：桂名揚、馮鏡華、朱秀英、白楊、羅家寶、謝君蘇、黎孟盛	新加坡新世界遊樂場		藝海沉浮六十年

日期	劇團/電影公司	劇目
1952年8月17-20日（民國四十一年八月十七至二十日）		香港男女紅伶大會串在中央戲院開演，桂名揚在18日由新加坡回港，20日即登台主演新火燒阿房宮
1952年9月（民國四十一年九月）	大金龍班	火燒阿房宮、單刀會五龍、古今一美人、冷面皇夫等名劇
1952年12月16日至24日（民國四十一年十二月十六日至二十四日）		「福幼孤兒院」八週年紀念慈善遊藝大會
1953年1月25日（民國四十二年一月二十五日）		救濟何文田災民暨救濟粵劇界失業同人之紅伶大會串義演
1953年2月14日至20日（民國四十二年二月十四日至二十日）	大好彩粵劇團	天宮賜福賀壽大送子、萬紫千紅富貴花、七彩六國大封相、十八羅漢收大鵬、奇俠盜璇宮、鸞鳳和鳴、新梁山伯與祝英台、萬惡淫為首等名劇
1953年3月至4月（民國四十二年三月至四月）		
1954年12月6日（民國四十三年十二月六日）		「金聲長壽唱片公司」發行桂名揚與羅麗娟合唱新冷面皇夫唱片
1957年10月至1958年		任「廣東粵劇團」藝術顧問
1958年6月15日		在廣州病逝

演員	戲院	備註	資料來源
馬師曾、紅線女、靚次伯、新馬師曾、鄧碧雲、李海泉、何非凡、秦小梨、羅麗娟、梁醒波、任劍輝、黃鶴聲、芳艷芬、半日安、白雪仙、梁無相、黃千歲、陳艷儂、白龍珠、歐陽儉、麥炳榮、桂名揚等	中央戲院		華僑日報
主演：桂名揚、梁素琴、廖金鷹、楚湘雲、莫啟榮、梁少珊、李超凡、盧啟光、李叮嚀、梁文英、黃少珠、陳玉蓮	越南新同慶戲院		大金龍班劇刊及戲橋
參加者：上海妹、小燕飛、白燕、白雪仙、石燕子、半日安、任劍輝、吳楚帆、何非凡、李清、李海泉、芳艷芬、紅線女、唐雪卿、徐柳仙、馬師曾、容小意、秦小梨、陸飛鴻、桂名揚、張活游、張瑛、麥炳榮、梅綺、梁醒波、梁無相、陳錦棠、陳燕棠、紫羅蓮、黃曼梨、黃千歲、新馬仔、鳳凰女、鄧碧雲、鄭碧影、歐陽儉、靚次伯、薛覺先、賽珍珠、關海山、羅艷卿、羅麗娟等	九龍麗園及北角大世界		工商日報
參加者：薛覺先、馬師曾、桂名揚、白玉堂、陳錦棠、靚次伯、何非凡、麥炳榮、陸飛鴻、馮鏡華、黃超武、黃千歲、黃鶴聲、張醒非、陸驚鴻、石燕子、馮少俠、梁醒波、少新權、梁無相、李海泉、陳醒章、新馬師曾、潘有聲、林家聲、黃楚山、盧啟光、半日安、劉克宣、關影憐、任劍輝、白雪仙、芳艷芬、鄧碧雲、上海妹、余麗珍、區楚翹、鳳凰女、紅線女、梁素琴、梁碧玉、鄭碧影、譚蘭卿、陳好逑、任冰兒、衛明心、陳露薇、伊秋水等	普慶戲院		華僑日報
主演：新馬師曾、鄧碧雲、何驚凡、何小明、鳳凰女、蘇麗梨、桂名揚、梁醒波	東樂大戲院		工商日報
		桂名揚赴馬來西亞加盟班主馮癡畦旗下	
			大漢公報
			大公報
			大公報、華僑日報、真欄日報、星島日報

後 記
·謝少聰·

　　在粵劇界，桂名揚是人們十分熟悉的名字，然而大多數人卻是知其名不知其詳。2008年，粵劇老藝人羅家寶、陳小漢等人發起，由廣東繁榮粵劇基金會主辦了一次紀念桂名揚逝世五十周年的活動，桂名揚的小兒子桂仲川先生從香港返穗參加紀念活動。

　　50年前，當他父親去世時，仲川只是個不諳世事的七歲孩童，而今，已是年近花甲的鋼琴教師。從老一輩粵劇藝人徐人心、羅家寶的口中，知道了父親的演藝經歷、成就。他敬佩父親精湛的舞台技藝，父親對粵劇發展的貢獻，使他感到自豪。另一方面他亦意識到父親在粵劇舞台馳聘30多年，蹤跡遍及粵、港、澳、滬、東南亞、美洲，他的演藝經歷本身就是粵劇的寶貴遺產，然而由於種種原因，保存不多。

　　他決心傾力將散落在各處有關父親的資料收集整理，港、穗的圖書館，舊貨市場、互聯網上，只要有關於父親的圖片、戲橋、唱碟、舊報紙、書籍等，無論價格高低都收入囊中，晚上回家小心黏裱，對著電腦專心整理，幾年下來，果然，將父親桂名揚30多年的演藝經歷基本整理出來，而且搜集到不少珍貴的舊時粵曲唱片、圖片、手跡等。四年前，他與堂兄桂自立先生一起來到我們工作室，將厚厚的一疊資料交給我，我一頁頁瀏覽時，被他那鍥而不捨的精神所深深感動，我建議他們將這批珍貴的資料整理出版，與廣大粵劇愛好者分享，為粵劇這個非遺專案保存一分珍貴歷史資料。原來，他們此行也有此意，於是一拍即合，經過兩年多繼續補充，查證各種資料，編輯整理、撰稿，終於交付出版。

　　在這幾年時間裡，許多粵劇界朋友的關心支援，並提供了不少說明。96歲高齡的徐人心老師曾與桂名揚同台演出，她講述了桂名揚謙厚為人，扶掖後輩的往事。著名粵劇大師羅家寶先生鼓勵我們做好這本書，認為對粵劇史來講「很有意義」，可惜他

看不到此書的出版。

　　尤為我感動的是桂自立、崔頌明兩位年過80的老人家，無論天寒暑熱，經常奔波於穗港兩地，找知情人、抄錄資料，一絲不苟，桂秀明女士工餘也經常在電腦前幫助父親桂自立整理、編輯資料，廈門大學郭文華碩士利用考博空隙幫我到省立中山圖書館整理《伶星》資料，並參與《桂伶小傳》寫作，我工作室的同事黎月梅、葉少玉、黃靜珊雖然本職工作甚忙，仍經常幫助列印、複製、存檔各種資料，工作瑣碎，但整整有條，毫無怨言。在此對這幾位年青同事表示我的謝意。省立中山圖書館特藏部張淑瓊、朱嘉雋為我們在該部查找資料提供了良好服務，香港《戲曲品味》主編、資深出版人廖妙薇小姐在本書出版過程中提出了不少好建議，主動請纓承擔出版事務，實在難得。

　　最後，有必要說一下的是，我和仲川都不是粵劇行中人，對粵劇研究也是半路出家，編寫本書旨在將桂名揚30多年從藝經歷與大家分享，並留存給後來者研究。藝術評論部分全是引用行家評說，由於資料來源年代久遠，部分出處也找不到，難免有訛漏之處，誠望諸位讀者不吝指正。

<div style="text-align: right">2017年春於廣州東湖畔</div>

致謝

　　我在編寫父親一生的這本書時，得到許多親朋戚友的帮助。

　　家姐劉美卿女士和二家姐桂美珍女士在2008年桂名揚紀念活動中對父親的回憶亦為我編寫此書提供了充足的資料。退休多年的家姐還為父親的紀念活動與羅家寶先生合唱父親的首本名曲《冷暖洞房春》，而更令我雀躍的是我在父親紀念活動中見到了外甥女張曦，她自出世就和我在一起生活了頗長的一段時光，我們感情很好。

　　還要多謝省港澳等地的許多粵劇藝人：（排名不分先後）白雪仙女士、徐人心女士、鄭綺文女士、小神鷹先生、鄧志駒先生、彭熾權先生、歐凱明先生、梁兆明先生、梁智理女士、小蝶兒女士、阮兆輝先生、羅家英先生、譚倩紅女士；史學家、藝評家、學者、專家：（排名不分先後）梁沛錦先生、黃兆漢先生、潘邦榛先生、蔡衍棻先生、何梓焜教授、郭英偉先生、陳國源先生、崔頌明先生、謝少聰先生、程美寶教授、李烈聲先生、潘兆賢先生、麥尚馨先生、葉世雄先生、黃偉先生、阿根（筆名）先生、黃曉蕙女士、廖妙薇女士、劉雲（筆名）女士、鍾哲平女士、郭文華女士、黃思源先生、何寶儀女士、黎月梅女士等。以及已經逝世的任劍輝女士、梁蔭棠先生、麥炳榮先生、張舞柳女士、羅家寶先生、陳小漢先生、梁漢威先生、麥嘯霞先生、馮志芬先生、何建青先生、葉紹德先生、黎鍵先生、他們都曾經對父親作出中肯的評價。

　　在此也衷心感謝：（排名不分先後）廣東省文化廳、廣東省繁榮粵劇基金會、廣州市振興粵劇基金會、廣東粵劇院、廣東八和會館、廣州中山大學歷史人類學研究中心粵劇粵曲文化工作室、廣東省立中山圖書館、粵劇藝術博物館、佛山廣東粵劇博物館、佛山市禪城區博物館、中國戲劇出版社、廣州出版社、香港演藝學院、香港中央圖書館、上海圖書館、南國紅豆、戲曲品味、粵劇曲藝月刊等。

　　小弟並非粵劇中人，第一次嘗試了解上世紀三十至五十年代父親的劇藝生涯和當年之伶人伶事，感覺是如此的輝煌，這是我提筆的動力之一。亦有賴各方好友的真誠支持，方能鼓起勇氣編著此書。每遇難關，總有貴人相助，時刻都好像是父親在天上引領我向前行。其箇中感覺，實不能以筆墨形容……

　　小弟出版此書，一不為名，二不為利，目的在重現當年粵劇珍貴與真實的歷史。所以編寫過程中，盡量將父親的時年時事和周圍有關聯的伶界人事包囊其中，希冀令各粵劇中人及史評家多了一本研究的史料。

　　由於才學疏淺，書中定有紕漏之處，圖片資料引證，亦非全無錯失，還望各方海量包容，小弟不勝感激。

<div align="right">桂仲川 2017年清明於香港</div>

顧問：劉長安、郭英偉、崔頌明、蘇小玲、劉美卿、梁耀安、何梓琨、我自強、李陳桂蘭
鳴謝：廣州振興粵劇基金會、廣東八和會館

粵劇桂派創始人・金牌小武桂名揚

主　　編：桂仲川
副 主 編：桂自立、謝少聰
執行編輯：廖妙薇
編　　務：桂秀明、黃志雄、黎月梅
美術設計：蔡矢昕
製　　作：戲曲品味 www.operapreview.com
出　　版：懿津出版企劃公司
地　　址：香港鰂魚涌船塢里10-12號長華工業大廈2A01室
電　　話：39834301
傳　　真：39834348
電　　郵：lgcopera@gmail.com
印　　刷：培基印刷鐳射分色公司
國際書號：ISBN 978-962-8748-40-2
出版日期：2017年8月初版 ©Legend2017
定　　價：港幣180元